故宮

博物院藏文物珍品全集

故宮博物院藏文物珍品全集

璽印

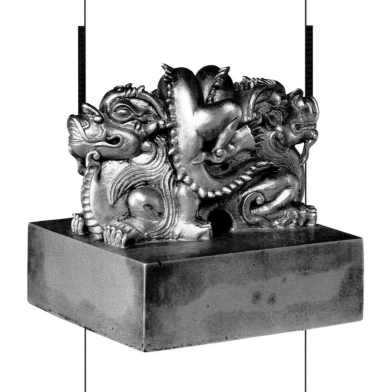

主編：鄭珉中

商務印書館

璽印
Ancient Seals

故宮博物院藏文物珍品全集
The Complete Collection of Treasures
of the Palace Museum

主　　編	·················	鄭珉中
副 主 編	·················	方　斌
編　　委	·················	郭玉海　任萬萍　王幼敏　許國平
攝　　影	·················	劉志崗　趙　山　劉明傑

出 版 人	·················	陳萬雄
編輯顧問	·················	吳　空
責任編輯	·················	徐昕宇
設　　計	·················	張　毅
出　　版	·················	商務印書館（香港）有限公司
		香港筲箕灣耀興道 3 號東滙廣場 8 樓
		http://www.commercialpress.com.hk
發　　行	·················	香港聯合書刊物流有限公司
		香港新界大埔汀麗路 36 號中華商務印刷大廈 3 字樓
製　　版	·················	深圳中華商務聯合印刷有限公司
		深圳市龍崗區平湖鎮春湖工業區中華商務印刷大廈
印　　刷	·················	深圳中華商務聯合印刷有限公司
		深圳市龍崗區平湖鎮春湖工業區中華商務印刷大廈
版　　次	·················	2008 年 7 月第 1 版第 1 次印刷
		© 2008 商務印書館（香港）有限公司
		ISBN 978 962 07 5345 9

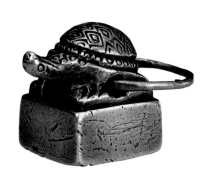

總序

楊新

故宮博物院是在明、清兩代皇宮的基礎上建立起來的國家博物館,位於北京市中心,佔地72萬平方米,收藏文物近百萬件。

公元1406年,明代永樂皇帝朱棣下詔將北平升為北京,翌年即在元代舊宮的基址上,開始大規模營造新的宮殿。公元1420年宮殿落成,稱紫禁城,正式遷都北京。公元1644年,清王朝取代明帝國統治,仍建都北京,居住在紫禁城內。按古老的禮制,紫禁城內分前朝、後寢兩大部分。前朝包括太和、中和、保和三大殿,輔以文華、武英兩殿。後寢包括乾清、交泰、坤寧三宮及東、西六宮等,總稱內廷。明、清兩代,從永樂皇帝朱棣至末代皇帝溥儀,共有24位皇帝及其后妃都居住在這裏。1911年孫中山領導的"辛亥革命",推翻了清王朝統治,結束了兩千餘年的封建帝制。1914年,北洋政府將瀋陽故宮和承德避暑山莊的部分文物移來,在紫禁城內前朝部分成立古物陳列所。1924年,溥儀被逐出內廷,紫禁城後半部分於1925年建成故宮博物院。

歷代以來,皇帝們都自稱為"天子"。"普天之下,莫非王土;率土之濱,莫非王臣"(《詩經·小雅·北山》),他們把全國的土地和人民視作自己的財產。因此在宮廷內,不但匯集了從全國各地進貢來的各種歷史文化藝術精品和奇珍異寶,而且也集中了全國最優秀的藝術家和匠師,創造新的文化藝術品。中間雖屢經改朝換代,宮廷中的收藏損失無法估計,但是,由於中國的國土遼闊,歷史悠久,人民富於創造,文物散而復聚。清代繼承明代宮廷遺產,到乾隆時期,宮廷中收藏之富,超過了以往任何時代。到清代末年,英法聯軍、八國聯軍兩度侵入北京,橫燒劫掠,文物損失散佚殆不少。溥儀居內廷時,以賞賜、送禮等名義將文物盜出宮外,手下人亦效其尤,至1923年中正殿大火,清宮文物再次遭到嚴重損失。儘管如此,清宮的收藏仍然可觀。在故宮博物院籌備建立時,由"辦理清室善後委員會"對其所藏進行了清點,事竣後整理刊印出《故宮物品點查報告》共六編28冊,計有文物

117萬餘件（套）。1947年底，古物陳列所併入故宮博物院，其文物同時亦歸故宮博物院收藏管理。

二次大戰期間，為了保護故宮文物不至遭到日本侵略者的掠奪和戰火的毀滅，故宮博物院從大量的藏品中檢選出器物、書畫、圖書、檔案共計13427箱又64包，分五批運至上海和南京，後又輾轉流散到川、黔各地。抗日戰爭勝利以後，文物復又運回南京。隨着國內政治形勢的變化，在南京的文物又有2972箱於1948年底至1949年被運往台灣，50年代南京文物大部分運返北京，尚有2211箱至今仍存放在故宮博物院於南京建造的庫房中。

中華人民共和國成立以後，故宮博物院的體制有所變化，根據當時上級的有關指令，原宮廷中收藏圖書中的一部分，被調撥到北京圖書館，而檔案文獻，則另成立了“中國第一歷史檔案館”負責收藏保管。

50至60年代，故宮博物院對北京本院的文物重新進行了清理核對，按新的觀念，把過去劃分“器物”和書畫類的才被編入文物的範疇，凡屬於清宮舊藏的，均給予“故”字編號，計有711338件，其中從過去未被登記的“物品”堆中發現1200餘件。作為國家最大博物館，故宮博物院肩負有蒐藏保護流散在社會上珍貴文物的責任。1949年以後，通過收購、調撥、交換和接受捐贈等渠道以豐富館藏。凡屬新入藏的，均給予“新”字編號，截至1994年底，計有222920件。

這近百萬件文物，蘊藏着中華民族文化藝術極其豐富的史料。其遠自原始社會、商、周、秦、漢，經魏、晉、南北朝、隋、唐，歷五代兩宋、元、明，而至於清代和近世。歷朝歷代，均有佳品，從未有間斷。其文物品類，一應俱有，有青銅、玉器、陶瓷、碑刻造像、法書名畫、印璽、漆器、琺瑯、絲織刺繡、竹木牙骨雕刻、金銀器皿、文房珍玩、鐘錶、珠翠首飾、家具以及其他歷史文物等等。每一品種，又自成歷史系列。可以說這是一座巨大的東方文化藝術寶庫，不但集中反映了中華民族數千年文化藝術的歷史發展，凝聚着中國人民巨大的精神力量，同時它也是人類文明進步不可缺少的組成元素。

開發這座寶庫，弘揚民族文化傳統，為社會提供了解和研究這一傳統的可信史料，是故宮博物院的重要任務之一。過去我院曾經通過編輯出版各種圖書、畫冊、刊物，為提供這方面資料作了不少工作，在社會上產生了廣泛的影響，對於推動各科學術的深入研究起到了良好的作用。但是，一種全面而系統地介紹故宮文物以一窺全豹的出版物，由於種種原因，尚未來得及進行。今天，隨着社會的物質生活的提高，和中外文化交流的頻繁往來，無論是中國還

是西方，人們越來越多地注意到故宮。學者專家們，無論是專門研究中國的文化歷史，還是從事於東、西方文化的對比研究，也都希望從故宮的藏品中發掘資料，以探索人類文明發展的奧秘。因此，我們決定與香港商務印書館共同努力，合作出版一套全面系統地反映故宮文物收藏的大型圖冊。

要想無一遺漏將近百萬件文物全都出版，我想在近數十年內是不可能的。因此我們在考慮到社會需要的同時，不能不採取精選的辦法，百裏挑一，將那些最具典型和代表性的文物集中起來，約有一萬二千餘件，分成六十卷出版，故名《故宮博物院藏文物珍品全集》。這需要八至十年時間才能完成，可以說是一項跨世紀的工程。六十卷的體例，我們採取按文物分類的方法進行編排，但是不囿於這一方法。例如其中一些與宮廷歷史、典章制度及日常生活有直接關係的文物，則採用特定主題的編輯方法。這部分是最具有宮廷特色的文物，以往常被人們所忽視，而在學術研究深入發展的今天，卻越來越顯示出其重要歷史價值。另外，對某一類數量較多的文物，例如繪畫和陶瓷，則採用每一卷或幾卷具有相對獨立和完整的編排方法，以便於讀者的需要和選購。

如此浩大的工程，其任務是艱巨的。為此我們動員了全院的文物研究者一道工作。由院內老一輩專家和聘請院外若干著名學者為顧問作指導，使這套大型圖冊的科學性、資料性和觀賞性相結合得盡可能地完善完美。但是，由於我們的力量有限，主要任務由中、青年人承擔，其中的錯誤和不足在所難免，因此當我們剛剛開始進行這一工作時，誠懇地希望得到各方面的批評指正和建設性意見，使以後的各卷，能達到更理想之目的。

感謝香港商務印書館的忠誠合作！感謝所有支持和鼓勵我們進行這一事業的人們！

1995年8月30日於燈下

目錄

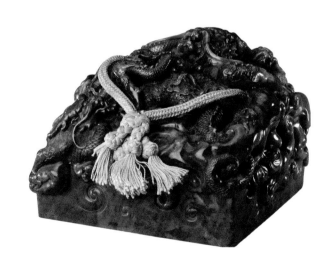

文物目錄

二、秦漢璽印

導言

從故宮博物院藏印看中國璽印的產生與發展

鄭珉中

璽印是一種歷史悠久的憑證工具。印即圖章、印章，璽亦作"鈢"，為印的一種。秦以前，璽尊卑通用，多以金、玉、銀、銅製成。據《管子·君臣上》記載："……則又有符節、印璽、典法、筴籍以相揆也。"秦以來，璽專指皇帝所用之印，多以玉製。漢代蔡邕《獨斷》云："璽者印也，印者信也……衛宏曰：秦以前，民皆以金玉為印，龍虎紐，惟其所好。然則秦以來，天子獨以印稱璽，又獨以玉，羣臣莫敢用也。"

由於國家、官吏與個人在社會生活中皆須以印記為憑證，故璽印大致可以分官璽與私璽兩大類。其中，官璽又可分為官署印和官職印。私璽則更為豐富，除去日常的人名印以外，祝頌吉祥的吉語印，個性化的花押、體現個人藝術修養的閒章等也相繼出現。其材質和造型也逐漸豐富，使璽印除了作為憑證工具以外，更增添了藝術性和觀賞價值。

北京故宮博物院所藏璽印數量龐大，流傳有緒且珍品良多。所藏自戰國至清的歷代官、私印章兩萬餘件，其中既有清宮舊藏的傳國寶璽等稀世珍品，也有博物院成立以來收進的諸多名家的珍藏，如吳式芬的"雙虞壺齋"藏印；陳介祺的"萬印樓"藏印；陳寶琛的"徵秋館"藏印；陳漢第的"伏廬"藏印；以及徐茂齋、黃浚等人的收藏等等。以其系統性和完整性，故宮博物院遂成為全國古印之淵藪，數十年來，凡有關古璽印研究、介紹與重要出版，皆不能離開北京故宮博物院的藏品，足見其在璽印學術研究領域中的地位和價值。

本卷自院藏璽印中選出各時代的珍品 458 件（套），按照時代與類別編纂成書，成為目前較完整的一部中國璽印史。這 458 件文物，不僅是中國璽印文化悠久歷史的見證，同時也是可供研究的重要資料和足資鑑賞的藝術珍品。本文結合所錄文物，就中國璽印的產生、應用和

發展，試作扼要的説明。

一、璽印的產生與應用

璽印始作於何時，文獻中未見記載，傳説三皇五帝時就已經開始使用璽印了。春秋及更早時代古墓的考古發掘中，無一方璽印出土。傳世的古璽印，雖多是出土品，但出土時代很早，已無從考證其地點和時代。經科學的鑑定，尚可考證出某些璽印的國別，進而肯定其為戰國所遺。由此可知，璽印的始作年代，不會早於戰國。這是由當時的社會發展水平所決定的，歸納起來，主要有以下三點原因。

首先，戰國時各國的社會和政治變革，促進了官璽的出現和使用。戰國時期，公室貴族的世卿世祿制逐漸被廢除，各國開始按"食有勞而祿有功"的原則任免官吏、選拔賢能。這些新興的權貴，有的與國君沒有血緣關係，有的出身卑賤，有的來自異國，必然為舊貴族輕視和排擠。要保證其權力正常行使，國君就需要賦予他們一級權力機構和行使權力的憑證，於是官署印與官職印就應運而生。《國策》中載，趙王封蘇秦為武安君、授相印，派往各國游説合縱抗秦，並且成功。如果沒有"趙相"這方官印來證明蘇秦的地位和權力，其效果自然是不一樣的。同樣，魏國的李悝、秦國的商鞅等人，如果沒有拜相，沒有國君授予的相印，其所推行的變法改革，恐怕也是難以執行的。由於璽印的作用極為重要，所以李悝在制定《法經》時規定，盜取兵符官印者將予以嚴懲。而在此前的文獻中均未出現類似規定，這或可作為璽印出現在戰國時期的旁證。

其次，戰國時期商業逐漸繁榮，市場交易增加，對個人憑證的需求加強，促進了私璽的出現。當時，民間器用由民間製造、自由交易，齊國、韓國、趙國都出現了大型商業城市，中等都邑也被稱為"有市之邑"。這種各自在城市中設市貿易，較之《周易·繫辭》所説的"日中做市"，招集天下的人民，聚會天下的貨物，交易而退的商業局面，自然大不一樣了。隨着手工業、商業的發展，收繳稅款、產品標記與借貸關係都需用個人的憑證，在這一條件下，代表個人信用的私璽自然會應運而生。

最後，璽印的產生，有賴於青銅鑄造工藝的高度發展。考古資料證實，青銅器的鑄造始於夏，商周時期已能鑄造出精美的食器、水器、酒器、兵器和車馬器，並常鑄有內容豐富的銘文。工匠在長期製模造範的過程中，已掌握了花紋印版與文字印模技術，大大提

高了青銅鑄造水平。如新鄭出土的大鼎腹部的蟠虺紋、傳世秦公簋上的銘文，都是用印模捺印成的，印痕宛然。而戰國時期的璽印，其使用也是捺印在封泥之上，與使用印版、印模極類似。據此可知，璽印應是藉助青銅工藝的發展而誕生的。

二、璽印的發展與分期

璽印自戰國時期製作、使用以來，歷代相承、沿用至今。在2500餘年的歷史長河中，隨着朝代的更替，社會的發展，其形制尺度、文字書體、印文鐫刻、鈐印方法、印章質地等，都有很大變化，由最初的憑證工具進而躋身於書畫藝術之林，成為中華民族傳統文化中煥發出絢爛光彩的一枝藝術奇葩。為了扼要説明璽印發展的歷史，今據其產生演變的特點，分為四期，即分國製作期、形制規範期、發展變化期、繼承創新期來敍述。

1、分國製作期

分國製作期，大體指戰國階段，即從三家分晉（公元前453年）到秦滅六國（公元前221年）。這段時期的璽印是齊、楚、燕、韓、趙、魏、秦七國自行創製的。由於璽印是一種憑證工具，故不論哪國，其製作、性質、佩帶、使用方法，都是類似的。然而此時的璽印處於始創階段，在形體鈕制、尺度大小、陰陽刻文、章法佈局等方面，自然不會有統一的標準，再加上七國的文字不同，就形成了戰國璽印隨意性較強的特點。

(1) 戰國璽印的種類與形制

戰國時期璽印從質地來看有銅、銀、玉三種，現存的6000方戰國印，絕大多數為銅質，銀質與玉質的極少。印文有陽文與陰文兩種，陽文多與印體同鑄而成，陰文除少量與陽文工藝一致外，多是在成印上鑿刻的。從璽印的屬性來看，主要有官印與私印兩大類，官印中又有官署與官職印之別。官署印是政權機構的憑證，官職印則是官吏身份與職權的憑證。私印中有姓名印、吉語印等，都是代表個人的憑證。其用途有所不同，姓名印莊重嚴肅，用於對上和對外，其中的單字與雙字印，可能是不具姓氏的人名印，因為在先秦時期，姓、氏與名可以不連在一起使用。其他如"敬事"、"敬上"等，則可能是官吏與士階層處理公務時所用的私印。

璽印的形制，指的是印的整體，包括印形、鈕制、尺寸與印文的佈局。通常

所講的印形，指印面鈐拓出來的形狀。從傳世的戰國璽印來看，印面形狀計有方形、長方形、圓形、橢圓形、矩形、由字形、中字形、桃形、葉形、上圓下方形、外方內圓形、外圓內方形、拱璧形、八方形、盾形、雙圓形、三圓形、三角相聚形、四方相連形、異形相聚形等20餘種，但絕大多數為方形。璽印形制的另一內容是鈕式，即印鈕的式樣。戰國時期璽印的鈕式約有11種，於平面印背的中間出半圓形穿孔小鼻者為鼻鈕。印背高出，斜收成小方台，上出小鼻者為壇鈕。印背分層遞減而上出小鼻者為台鈕。印身較厚，背斜收為平台，其上微隆處穿小孔者為覆斗鈕。印背斜收到頂、其間作下闊上斂之弧形者為橋鈕。印背之上作亭，穿孔於其頂者為亭鈕。印背斜收集中出柱者為柱鈕。印背之上作立人者為人鈕，作觸者為觸鈕，作辟邪者為獸鈕。在扁方形體之上下或左右側，作對穿孔者為穿帶印。在這11種形式中，壇、台、覆斗、橋、亭5種與鼻鈕屬於一個體系，皆由鼻鈕演化而成，只是印體略微增厚、上部稍有加工而已。

印的尺寸，習慣以印面與通高為據。戰國璽印為七國所製，加之官私有別，故大小不一，不可勝計，即使一國之印亦是如此。如官印“大府”（圖11），邊長6.1至5.4厘米不等，通高11.7厘米。而私印“司馬貘臣”（圖80），邊長1.1厘米，通高僅0.8厘米。舉一反三，戰國璽印的尺度大略如此。

戰國璽印的刻面皆有邊欄，無邊欄者極少見，私印偶可見雙重邊欄者。文字分行：有二三字並列，三四字則分行並列，四字分三行並列幾種形式，均有左右起止的變化。五字者，或二三字並列兩行；或分三行，中間一字，左右各二字。六字者，多排兩行，均各三字。總之字多增行，或每行增字而已。另有於邊欄中加界格者，有一二豎道、十字、三橫、卜字等界格形式，其文字順序與無格者同。

(2) 七國璽印文字的區別

七國文字皆由西周籀篆發展而來，經各國損益與發展，在字型和筆畫上略帶差異。對比“侯馬盟書”的手寫文字，可知七國璽印文字與當時的手寫體是一致的。今天可見的戰國璽印文字約2770字，可識者約1300字。由於這批璽印俱係早歲出土的傳世品，其出土地點等鑑定要素已不可考，故只能根據官印的地名、官職等，結合文字進行考證，以定國別。經此考證，不但確定戰國七雄皆有官印存世，且發現同一文字在各國的異同之處。簡單說來，齊、楚、燕三國官印，多是有邊欄的陰文印，齊國還有加豎格的，楚國有的加豎格或十字格。秦國則

是無邊欄的陰文印。這四國官印邊長一般在2.5厘米左右，齊、楚間有大逾5厘米之作。韓、趙、魏同出於晉，故其官印文字較為接近，皆為陽文，邊長多為1.5厘米左右。此外，還有一點值得注意，七國璽印雖俱係早期出土，但以六國所遺居多，獨秦國罕見。這一現象，或許是因為六國先後戰敗滅國，其官私璽印或隨戰敗伏屍被掩埋於地下，或被廢棄湮沒所致。而秦統一天下，故其官私璽印入土者極少。如此，或可推斷，戰國時期的官私璽印，都應該是持有者生前所佩用的憑證，非死後專為殉葬而製作。

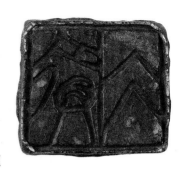

(3) 戰國璽印的藝術特點

由於璽印的製作是建立在成熟的青銅鑄造工藝與琢玉技術之上，於方寸之間，鑄刻少量的文字，自是駕輕就熟，游刃有餘。故當戰國之時，已創造出具有極高藝術水平的璽印作品。其文字筆勢，陽文雖細如毫髮，如“陽城閑”（圖84），卻絕無纖弱之姿；陰文偶有粗肥，如“左司徒”（圖1），仍不失雄勁之態。其章法佈局，皆能疏密錯落、虛實得體、變化多方，恣肆而不失準繩，自然而猶存法度。故能生動活潑、古趣盎然，為其後印章的發展，樹立了豐富多彩的典範，並奠定了深厚的基礎。

2、統一規範期

統一規範期，大體是指秦（公元前221年）至南北朝時期（公元589年）。秦代實現大一統之後，璽印的製作也進入了較為規範的時期。在“書同文”的前提下，印文一律採用李斯所創小篆，並規定天子之印獨稱璽，又獨以玉製，其餘皆稱印，用銅製，從此官印的形制初步統一。兩漢時期的官印，在秦代基礎上進一步與官階的高下相聯繫，不但就官印的製作、應用、收繳、殉葬等都作出明確的制度規範，且對印章的質地、形制、大小與文字的安排，也陸續作出規定，使印章進入了統一規範化的時期。及至魏晉南北朝，雖然大一統的局面被打破，影響到印章也出現了某些變化，但總體而言，其形制、規格仍未脫秦漢以來的體系。這一階段的私印，在繼承前代傳統的基礎上也有所發展，表現出令人耳目一新的時代特點。

(1) 實現大一統後的秦代璽印

秦統一之後，僅在璽印的質地與名稱上，改變了戰國時期自由隨意的作法，突出了皇帝至尊

無上的地位，其他方面未見創新。迄今為止，秦璽未見有傳世，傳世的秦印也為數不多。今天能見到的秦印，不論官印、私印皆為鑿刻的陰文，極少鑄成之品，陽文更未出現。官印多正方形，其鈕式主要仍為鼻鈕，但有所發展，出現了兩種形式。一種鈕略狹而厚，如"灋丘左尉"之鈕（圖91）；另一種略寬且薄，因如瓦片，故有瓦鈕之稱，如"中行羞府"之鈕（圖89）。餘則沿用壇鈕、台鈕、橋鈕等式樣，但為數甚少。察其尺度，邊長約為1.8至2.4厘米左右，印身厚度約在0.3至0.6厘米之間。此時私印有長方形、方形、圓形與橢圓四種，鈕式皆與戰國時相仿，只有穿帶印將原來扁方孔改為一個或兩個並列的圓孔而已，其尺度大小基本與戰國之作相似。

秦印皆作邊欄界格，無邊欄界格者絕少。方形印多作田字格，間有於當中加一豎，分為二格者；較小的方印也有於豎格之左或右再加一橫格者。長方印多作日字格。圓印的界格除與方印相同者外，還有作人字界格者。文字在田字格中的讀法，除右起順讀外，更有分上下兩行作交叉讀，且左右起讀均可者，為其他時代所無。印文所用秦篆傳為李斯所作，筆畫細勁圓轉，形體勻稱，入印後被方形界格所拘束，日漸與手寫體相脫離，雖筆畫依舊細勁圓轉，而形態日趨方正，漸露圭角，為漢代入印的篆書指明了方向。尤其值得注意的一個特點是：秦代"印"字末筆短而下曳，為戰國時遺形。

總之，秦代的印章，在戰國傳統基礎上呈現出整齊嚴肅的新面貌。以小篆入印，發展鼻鈕，印文交叉安排，是其主要特色。

（2）規範化的兩漢印章

西漢初期，璽印的製作沿用秦制，至漢武帝時始制定官印與官階相應的等級制度，璽印的製作進一步規範化。王莽篡漢後，託古改制，對印制作了一些調整和修改。但東漢恢復了西漢制度。印的製作進一步發展，入印的篆書與手寫體逐漸分離，形成摹印專用的"繆篆"傳於後世。

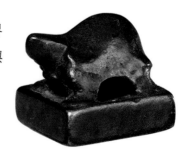

今天所見到的西漢初期的官印，皆稱印，銅質、方形，均有邊欄界格，尺寸大小亦如秦制，惟印體略厚。鈕制除沿用鼻鈕外，蛇形與魚形鈕為前代所無。印面界格文字多係鑄成，故筆畫粗直略勝秦代。印面分行有橫與豎之別，以雙豎行為多，篆文筆畫起止皆圓，轉折漸露方形，整齊篤厚的漢篆風格，初露端倪。私印則出現

起止都在右方的迴文讀法。

漢武帝時規定了官印的等級制度，諸侯王用金印駝鈕，稱璽；列侯用金印龜鈕，稱印；丞相、大將軍金印龜鈕，稱章；匈奴單于金印駝鈕，稱章；御史二千石，銀印龜鈕，稱章；千石至四百石，用銅，鼻鈕，稱印；二百石以上皆為通官印，方寸大，小官印五分；長方形為半通印，皆百石以下之印。傳世西漢中期官印，多為方形銅質，鎏金與銀質者極少見。其鈕制因襲了鼻鈕與瓦鈕，但已不見蛇、魚之形，而印名、尺度皆如漢初。廢止了印面的邊欄界格，其印文以鑄造為多，筆畫光潔，結字工整，排列均勻，具雄健渾厚之風。較少的鑿刻之印，文字欹斜，筆畫纖細，章法草率，乃匆匆急就之作，如"菑川侯印"（圖126），應是殉葬品而非生前佩用之印。

王莽篡漢之後，對原來的印章制度作了修改，雖仍沿用金、銀、銅印，但將二千石以上者改稱章，二千石以下者稱印。一般官印為銅質，瓦鈕或龜鈕。印皆作方形，鑄造刻工均極細緻。印文一般為五、六字，不足者皆以"印"或"之印"補足，字多者如"太師公將軍司馬印"（圖162）等，則分多行排列。文字筆畫圓中帶方，粗細適度，結字端正，排列整齊，猶存西漢之風。不過也有例外，傳世新莽官印中同一官職就有印、章並存的現象。如本卷所收"校尉之印章"（圖172），既用"印"，又用"章"，與其制度並不相符。

新莽之後，東漢恢復了西漢的官印制度。傳世東漢的官印，除一方銀質印外，絕大多數為銅印。東漢官印約為2.0至2.6厘米見方，印身的厚度也有所增加，印鈕主要是鼻鈕和瓦鈕，並有少量龜鈕、駝鈕、鳥鈕與獸鈕。鼻鈕、瓦鈕有兩種形式，一種如西漢之制較為矮薄；另一種為東漢形制，較為高厚而穿孔則小於西漢之作。印文四字到九字皆有，其鑄印篆書筆畫愈益粗肥，轉折方角顯露，結字緊湊均勻，排列整齊，佈局飽滿。鑿刻之印，多係不經意之作，且為數甚少。傳世唯一一方銀印—"琅邪相印章"（圖198），鑄造工藝精湛，時代特徵鮮明，堪稱珍品。

西漢及新莽時期的私印，絕大多數是鑄成的白文印，鑿刻急就之作極少，質地有金、銀、鎏金、銅、玉、瑪瑙、琥珀、牙、角、木等多種，但傳世之印以鑄銅為主，另有少量玉琢者。印形有正方、長方、圓形等，以正方形為多，尺度大小不等，約自0.8至2.4厘米之間。印鈕樣式較為豐富，有如戰國式的鼻鈕、壇鈕、台鈕、橋鈕、覆斗鈕、柱鈕等，以小印為多；亦有如兩漢式之鼻鈕、瓦鈕、龜鈕、駝鈕、辟

邪鈕、鳥獸鈕等，以大中型印為多。玉印為數不多，皆為方形，風格與西漢官印相同，皆琢磨細緻，光彩晶瑩。印文內容不斷發展，字數逐步增多。西漢名印從二字至四字皆備，吉語印由二字至多字，肖形印有動物和車馬人物等。新莽私印傳世不多，變化亦不大。東漢私印內容相對豐富，有名號並列，陰陽文並用者，如田長卿印（圖250）；有姓名之外加四靈裝飾者，如"趙多"（圖282）；有姓名外加鳥獸肖形者，如"張西"（圖271）；有臣、妾加名字如"臣相如"（插圖1）、"妾毋放"（圖255）；還有姓名之前加官銜、姓名加古語等。其印文的排列、篆文的體勢風格亦多與官印相同，字數由二字到二十字不等。在東漢私印印文中，有一種屈曲盤繞的異體篆書，有的還有魚鳥之形於其間，這種文字係由春秋時代吳越兵器之錯金銘文發展而來，被稱為"鳥蟲書"，取之入印，至為精美，更豐富了漢印的藝術特點。如"緁伃妾娟"玉印（圖234）無論玉質、琢磨工藝與鳥蟲書的安排，都是罕見的，是漢代玉印中至精至美之物。

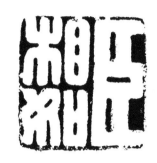

（插圖1）

此時，在形制上，除穿帶兩面印外，更出現套印，母印鈕式只鑄龜身，子印龜鈕與母印鈕嚴密套合，形成完整龜鈕，鑄造工藝十分精湛。

(3) 規範化餘緒的魏晉南北朝印章

三國至南北朝時期，因戰亂不休，社會動盪，印章傳世較少。目前可確定有三國、晉、十六國及南北朝時期之作，主要是魏晉的官、私印與北魏的部分官印。

三國時期的官印皆銅質鑿成，筆畫稍粗，結字安排均類東漢晚期風格。賜予少數民族的官印，亦與漢代相仿。如"魏率善羌佰長"（圖296），僅善字改為雙言字的寫法，國號改為魏字，其他無不與東漢印相同。印鈕有瓦形、龜形、駝形等，但做工較草率。兩晉官印皆陰文鑿刻，形制與字體佈局皆與曹魏印同，其賜予少數民族的官印，除改國號為晉外，皆與曹魏相同。從印文來看，晉印中筆畫挺直，結字方正，風格嚴謹者為繼承前代鑿印風格，羊形鈕亦為前代之遺形。

十六國的官印存世較少，其形制、鑿刻、篆體、佈局多與晉印彷彿，惟邊欄欠規整。趙國璽印之鈕有以馬代駝形者，如趙政權頒發的官印"親趙矦印"（圖311），即以馬形為鈕，為前代所無，殊為罕見。

這時期的私印，曹魏多白文鑿銅，大小不一，且以魏正始石經篆入印，其大者如官印，有的帶邊欄，文字安排亦如漢印。兩晉私印多為鑄銅，龜鈕、辟邪鈕的二三套印開始發展，其作陽文大如官印者，如"劉龍印信"（圖329），猶有曹魏遺風。其作白文大如官印者，如"張懿印信"（圖330），則與漢印的風格相同。龜鈕、辟邪鈕做工細緻，形象生動。套印皆鑄造精緻，頗見巧思。東漢的五面印，魏晉時期發展為六面印出現於私印之中。所謂"六面印"即除印面和印台四面之外，於其方形小柱鈕頂面上亦刻文字之小印。如"張延壽"之印（圖331），頂端橫刻"白記"，印面刻"張延壽"，四周分別刻"延壽之印"、"臣延壽"、"延壽言事"與"延壽白箋"。印文有"臣"、"言事"等內容，說明此人在朝為官，此印可在給帝王上疏言事時使用，當為實用之印無疑。

南北朝官印傳世較少，私印尚未見到。南朝官印皆為鑿銅陰文，印形、鈕制、印文風格多與十六國之印相似。鼻鈕向薄而高發展，龜鈕僅具形態，細緻者極少。書體出現與秦漢篆書背離的現象，筆畫較為平直簡單，不復有屈曲盤繞之感。北朝官印皆為鑿銅白文，龜鈕居多，製作較為精緻。印文篆書進一步與秦漢相背離，筆畫平直，全無圓轉之勢。

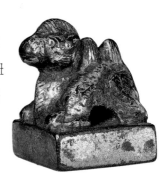

（4）秦漢魏晉南北朝印章的藝術特點

從以上介紹可知，秦統一後的印章特點約有四端。第一，以方形為主；第二，印文以陰文為主，由鑿刻而後鑄、鑿並用；第三，由採用邊欄界格到廢止；第四，以小篆入印。此四點，遂為印章的規範化奠定了基礎。秦印佈局疏朗，風格娟秀，惟印之大小、文字順序猶存隨意性，是初入規範的現象。西漢初期仍用秦制，以鑄代刻，故界格、文字兩皆挺拔，與秦印迥異。武帝時加以規範，採用了迴文章法，廢除邊欄界格，以漢篆入印，使印文或筆畫圓轉，佈局豐滿；或筆畫方直，佈局疏朗，無不氣象舒展，莊重肅穆。至於明器中的鑿印，雖然刻工潦草，章法敧斜，但為後世急就章的發展開闢了蹊徑，遂形成了漢印的不同風格。新莽印文增至五、六字，體勢修長，筆畫均勻，佈局嚴整為其特色。東漢恢復西漢規格，但闊筆方折、間距緊密的鑄印，與結字方正、佈局疏鬆的鑿印，以及鳥蟲書入印，陰陽文相間之作，肖形印繼續發展等則為東漢的特色。魏晉之世，印文筆畫方折、結字嚴正、上緊下鬆、細筆長腳的鑿印與筆畫圓轉、結字端莊的鑄印同時並存，可見其印章對兩漢的繼承與發展。南朝在劉宋時，印制猶存東晉風格，而佈局參差，刻工潦草，蘊藏着新變化之將臨。北朝則印文粗豪、筆畫平直，不相連屬，而結字緊湊生動自如，具雄強豪放的特色。

概言之，秦漢魏晉南北朝各時代的印章，在統一規範的原則下，依然表現出各自不同的特點，印形較戰國雖略有減少，而印文書體及其內容卻有所增益，且多面印、套印的出現，更是前代所無。其端莊肅穆的氣度與豐富多彩、生動活潑的面貌，都展現了非凡的藝術成就。

3、發展變化期

自隋唐至明清，皆可視為璽印的發展變化期，但其中又可細分為若干階段。印章到隋唐之世發生了巨大變化，官印體積增大，且均鑄成有邊欄的細朱文。篆文圓轉並增加屈曲效果，改變了秦漢以來傳統的體式。鼻鈕按比例增大，繫帶之餘，更便於把持。官印如此變化蓋起源於南齊，在敦煌發現的《雜阿毗曇心論》殘卷上，鈐有朱色陽文"永興郡印"（插圖2）。永興自晉至唐皆稱縣，獨南齊稱郡，故知此印為南齊之作。其印大於南朝劉宋官印約四倍，篆文筆畫細勻與邊欄同，結字較鬆，上下筆畫與邊相接。隋唐官印與此印風格相同，可見南齊改制後，一脈相承以至隋唐。自此，官署印改為陽文大印，朱色鈐拓於公文告示之上，自是赫然醒目、莊重嚴肅。但此後郡縣令長及其屬吏之官職印再未發現，看來官吏職銜變化與頒發印綬的制度亦隨之發生了變化，官署的作用被日益突出。所以《宋史·輿服誌》中說："監司、州縣長官曰印，僚屬曰記，又下無記者，只令本道給以木朱記，文大方寸"。可見官署印不屬於官吏個人，而是一級機構的代表，這就改變了自戰國開始的官印制度，並為後世宋、元、明、清代代相承，因襲不改，惟在印形與文字風格上不斷發展變化而已。

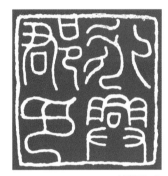

（插圖2）

（1）形制變化的隋唐五代官印

隋、唐兩個王朝雖綿延三百餘年，但官印傳世極少，所見皆承襲南朝朱文大印的形制，如隋代"廣納府印"（插圖3），其製作規模、字形佈局、鑄造工藝無不與"永興郡印"的特點相合。再如唐"中書省之印"（圖333），大體未變，惟邊欄稍寬，印文有粗細不等之別，結字佈局較前略緊，其莊重典雅為隋印所不及。傳世五代官印如"秦成階文等第弐指揮諸軍都虞侯印"（圖335），印略具長方形，邊欄與文字俱細，行距緊湊，篆書猶存唐代遺風，是上承隋唐，下開兩宋官印的重要物證。這一時期的私印均未見有實物，僅有拓

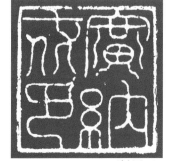

（插圖3）

本傳世。故很難考證其特點，但從官印的變化，或可知此時私印亦處於承上啟下的階段。

(2) 繼續發展的宋遼金元印章

五代之後，北宋統一了中國大部分地區，官印在五代基礎上有所變化，印邊略寬，篆文增加屈曲，使佈白均勻，圓轉中見平直，如"威武左第弍十弍指揮第弍都朱記"（圖336），其印背所刻陰文楷書款為前代所無。南宋的官印多加年號於前，文字風格與北宋相似而邊欄稍寬（插圖4南宋"建炎宿州州院朱記"）。此外，宋代崇尚道教，道觀、道士往往享有特權，亦被授予印信。其印比官印略小，篆文相同，惟飾星斗於字間，頗為獨特。（插圖5"上清北陰院印"）。

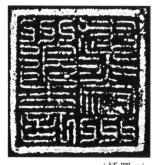

(插圖4)　　　　　　　　　(插圖5)

與宋同時代的遼、金、西夏等，亦有自己的官印。如西夏官印"首領"（圖339），形似宋制而四角微圓，皆鑄作雙邊白文，印背有西夏文款。遼代官印傳世絕少，本卷所收"安州綾錦院記"（圖340），形制與文字風格猶有兩宋之趣，當為其珍品。金代官印亦受宋的影響，多與宋印相仿，印文則女真文與漢文兼用，有的印背有重台之作。元代官印亦如宋、金之制。稍異之處在於其邊欄增闊，印文多為八思巴篆文。

宋、遼、金的私印傳世極少，偶見出土，亦無兩漢的生動氣勢。此時，手寫押字開始流行，因有印押。宋代文人風氣日濃，書畫創作繁榮，私印不再是單純的憑證工具，開始具備藝術特徵，一些文人還親自參與私印的製作。如北宋大家米芾不但精於書畫，亦愛製印，在其《書史》中有印論："印文須細，圈細於文等。近三館秘閣之印，文雖細，圈乃粗如半指，亦印損書畫也。"米芾之印，目前僅見書畫上打本（插圖6"米芾元章之印"），風格與官印相似。

(插圖6)　　　　　　　(插圖7)

除印押外，齋、堂、館、閣印也在此時開始流行。這都是與文人的愛好和文化的繁榮密不可分的。西夏、遼代私印，多為西夏文和契丹文，為長方與圓形，佈局鬆散，多有空白。金代私印有大同出土的玉虛觀道士印（插圖7"青霞子記"），風格

獨異。元代私印形式多樣，統稱為元押。當時的書畫家如趙孟頫、鮮于樞等人所用小篆朱文名印，極工整有致，有“元朱文”之稱，惜無實物遺存，目前僅能從書畫作品上一窺其印押之面貌。

元代後期，鑄造的私印日趨粗劣，印文板滯遠離規範，各式印押盛行，於是一些文人書畫家開始研究印史，並取象牙、乳花石篆刻自己的名章，興起了治印之風。如趙孟頫（1254—1322）即擅印學，曾將古印譜錄編為《印史》一書。而與趙氏同時代的吾丘衍（1272—1311），更是一位篆刻理論家，在其所著《學古篇》中，第一部分《三十五舉》是我國現存最早的篆刻理論著作，提出了以《說文解字》為正宗，印章法秦漢的審美觀。為後世篆刻家所效法。明代的篆刻大家文彭、何震治印亦提倡仿漢，為篆刻的發展指明了方向。其後，汪關、朱簡、程邃諸家繼起，印人輩出，流風餘韻相沿至清代初年，為印壇的繼往開來奠定了基礎。

(3) 變化之末的明清印章

明代官印變化不大，邊欄加寬，多銅鑄，九疊朱文佈滿印面，鈕增高如柄狀。方者稱印，長方者稱關防。明末農民起事軍官印亦偶有流傳，如李自成的“遼州之契”（圖369），約8.4厘米見方，鑿刻而成，筆畫較粗，圭角畢具。明代私印與官印不同，質地較多，有銅、玉、牙、角、石等，惟傳世不多，從本卷所收崇禎帝玉押（圖368），隱約可見宋元遺風。

清代官署印有少量傳世，約有三種，一種是地方政府憑證，如“松江府印”（插圖8），為康熙年間造。二是八旗軍關防、圖記，如“鑲紅旗滿洲四甲喇參領之關防”（圖414）和“正黃旗滿洲四甲喇十式佐領圖記”（圖413）。三是內廷機構之印，如“太醫院印”（圖415）。三者均為滿、漢文篆書闊文。其中太醫院印用大篆，餘皆用小篆，八旗官印文字較多，故字小而筆畫皆纖細。宮中皇帝之寶璽亦有三種：一是歷代皇帝用於政務文告者統稱為寶，平日貯藏交泰殿中。入關前僅有“大清受命之寶”（圖371）等四方，後增至三十餘方。乾隆十一年（1746）定為二十五方，十三年（1748）又將入關後所刻二十一方改刻為滿、漢篆書闊文各佔一半，印型巨大，皆作寬邊玉筯文小篆，莊嚴肅穆。其中金質一方，各色玉質二十三方，檀香木質者一方。因用途不同，故印文與大小各異。其鈕有交龍、盤龍、蹲龍三種，皆繫以黃色粗絲縧，以便提攜。二是石雕之巨形印如“雍正尊親之寶”（圖398）等，即乾隆年間由交泰殿剔出者。三

(插圖8)

是屬於私印性質的寶璽，如用於書畫鑑賞之寶璽等閒文印章，數量較多，做工精美，為宮中造辦處所刻。其中較為著名者如"御賞"、"同道堂"（圖412）兩方咸豐皇帝用璽，在同治年間成為慈安、慈禧兩宮太后權力的象徵。

從材質來看，清代私印，初取青田石治印，至雍正年間取福建的壽山石為印材，當時以田黃石、紅壽山為最，昌化雞血石亦極珍貴，形制多樣，各具特色。清中期篆刻家輩出，追摹秦漢六朝印之風日盛一日，石章遂獨佔了銅印的領地，私印也成為印章的主流。另有太平天國玉璽（插圖9）無論內容、書體、章法、裝飾，都衝破傳統風格，是一種全新的嘗試。

（插圖9）

4、繼承創新期

前文提到，元代後期，文人興起治印之風，直接影響到了後世印學的發展。到了清代中期，印壇經過三百年的發展與積澱，呈現出百花齊放的新局面，印學進入繼承與創新的階段。

（1）繼承傳統風格的浙派與徽派

清代中期金石學家輩出，門派眾多，他們擅長篆、隸、魏碑，治印尤為突出，其中成就卓絕、影響深遠者，莫過於浙派和徽派。浙派自乾隆年間興起，延至咸豐之末，馳譽印壇約百四十年之久，對中國印壇發展影響至為深遠。丁敬為浙派之首，以切刀法仿效漢魏鑄印與鑿印，得神似之效果，格調高雅，獨樹一幟。於是蔣仁、奚岡、黃易繼承其法，均以漢魏為宗，雖各有專擅仍不失丁氏風格。其後陳豫鍾、陳鴻壽、趙之琛、錢松延續之，並有所發展，遂有"西泠八家"之稱，本卷所選"家有詩書之聲"（圖417）、"鄉里高門"（圖427）等浙派名家作品，堪稱其代表。與丁敬同時代的安徽歙縣人巴慰祖，初師程邃，後用衝刀法刻印，以兩漢魏晉之印為師，與胡唐、王振聲、董洵友善，彼此切磋、互相交流，因有徽派之稱，將徽派之印置於漢魏古印中，明眼人亦幾不能辨。可以説，乾嘉時期，浙派和徽派印人為瀕臨衰頹之篆刻藝術的光大作出了巨大的貢獻。

（2）勇於創新的鄧派及後起的大家

稍晚於丁敬的鄧石如精研篆隸，富於創新，自成一家，且擅長治印，又以手寫篆書入印，格

調清雅、面貌一新，為篆刻藝術推陳出新作出範例，遂有"鄧派"之說。另一篆刻大家吳熙載師其法，為鄧派著名的傳人，其代表作"遲雲山館書畫記"（圖433）等，圓轉流暢，有自然優美之趣。

受浙派、徽派、鄧派治印之影響，自清代中期以來，印學蔚然成風，印人如林，其中桂馥、楊澥等皆一時之彥。及至晚清，印學尤為發達，名家繼起，趙之謙、吳昌碩、黃士陵、陳衡恪、齊白石、丁世嶧皆為印壇名宿。其中光輝藝林，影響尤為深遠者，首推趙之謙、吳昌碩。二人皆藝術奇才，擅長書畫，尤精於篆刻，在深入鑽研古印與金石文字的基礎上，吸取當時篆書與名家治印的刀法，故能通古今之變、成一家之法，為篆刻藝術的發展，開闢了"古為今用"的道路。趙之謙的白文印雄奇渾厚有漢魏遺風，朱文印以時篆入印，秀麗挺拔，亦有古意且大小咸宜。吳昌碩的篆刻以鈍鋒硬刀入作，氣勢不同凡響，其一部分作品印文吸取漢魏金石，且有古陶磚瓦文的遺風。另一部分作品卻以鄧派篆體入印，體式多方，別開生面，形成了秀麗蒼勁、流暢雄渾的風格。雖肆意馳騁而不失規矩。趙、吳二家如雙峰插雲，雄踞印壇而名揚海外。其後陳衡恪、齊白石等人，又繼承其法並有所創新，如陳氏的"陳朽"（圖451）、齊氏的"海燕樓"（圖452）等印的藝術風格，顯然是與吳昌碩一脈相承的，可證近百年的趙之謙、吳昌碩的成就對篆刻藝術的發展與貢獻。

綜上所述，中國璽印自戰國至今，已有兩千五百餘年的歷史，其歷史和藝術價值非比尋常。從歷史研究的層面來看，璽印的產生與發展，與文字學、手工業以及社會政治經濟的發展是密不可分的，故璽印的發展史，乃是中國歷史發展的有力見證。從藝術的角度看，璽印的製作，無論是鑄造印文的製模，還是在成印上的鑿刻文字，乃至璽印材質的選擇，都是與篆刻密切關聯的，因此，璽印的歷史也是一部中國篆刻藝術史。璽印的發展，總是在繼承前代的基礎上而又不斷創新，故歷朝歷代皆有新面貌而又不棄舊制，因此，也可以說它是一部繼承創新的歷史。其所表現出的這種承前啟後的優秀傳統，是值得後人學習借鑑的。我們編纂本卷，除請讀者欣賞璽印藝術之美、傳承歷史之久、內涵文化之精深以外，其意亦在於此。

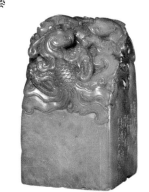

參考書目：

1、范文瀾《中國通史簡編》人民出版社1949年

2、郭沫若《中國史稿》人民出版社1949年

3、羅福頤主編《古璽彙編》文物出版社1981年

4、羅福頤主編《古璽文編》文物出版社1981年

5、羅福頤主編《秦漢南北朝官印徵存》文物出版社1987年

6、羅福頤主編《古璽印概論》文物出版社1981年

7、羅福頤主編《故宮博物院藏古璽印選》文物出版社1982年

8、王人聰、葉其峰《秦漢魏晉南北朝官印研究》香港中文大學文物館1982年

9、高明《戰國古文字資料綜述·戰國璽印》北京大學出版社1996年

10、《中國美術全集·璽印卷》

11、《繆篆分韻》清　桂馥著

12、《篆刻針度》清　陳克恕著

13、《摹印傳鑑》西泠印社印學論叢

14、《廣印人傳》西泠印社印學論叢

15、《小石山房印譜》清道光海虞顧氏本掃州山房影印

16、《中國書畫家印鑑款識》文物出版社1987年

17、《西泠八家印譜》西泠印社本

18、《董巴胡王匯刻印集》西泠印社本

19、《鄧石如印譜》西泠印社本

20、《補羅迦寶印譜》西泠印社本

21、《趙撝叔印譜》西泠印社本

22、《缶廬印譜》西泠印社本

23、《吳倉石印譜》有正書局鈐拓本

24、《削觚廬印譜》日本影印本

25、《陳師曾染倉室印譜》褱社影印本

26、《齊白石印存》鈐拓本

27、《黃士陵印存》鈐拓本

戰國璽印

*Seals
of the
Warring
States
Period*

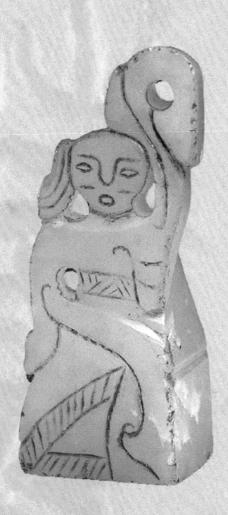

1

左司徒
戰國・齊　銅鑄
官印　鼻鈕
通高0.8厘米　邊長2.0厘米

Copper official seal with a nose-shaped knob inscribed with "Zuositu" in ancient script
Qi State of the Warring States Period
Overall height: 0.8cm　Length brim: 2.0cm

印面有陰線邊欄，印文白文，為戰國古文字，右上起順讀。"左司徒"為齊國掌管教化之官，《周禮・地官・敍官》載"乃立地官司徒，使帥其屬而掌邦教，以佐王安邦國。"

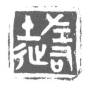

2

聞司馬鉨
戰國・齊　銅鑄
官印　鼻鈕
通高1.5厘米　邊長2.3厘米

Copper official seal with a nose-shaped knob inscribed with "Mensima Xi" in ancient script
Qi State of the Warring States Period
Overall height: 1.5cm　Length brim: 2.3cm

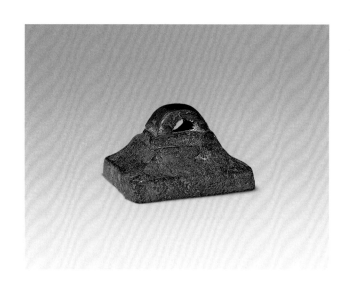

印面有陰線邊欄，印文白文，為戰國古文字，右上起順讀。"聞"即"門"，是齊國鉨印文字的寫法，門司馬，即齊國掌門禁之官。

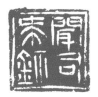 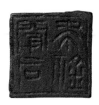

3

左中庫司馬
戰國·齊　銅鑄
官印　鼻鈕
通高1.1厘米　邊長2.4厘米

Copper official seal with a nose-shaped knob inscribed with
"Zuozhongku Sima" in ancient script
Qi State of the Warring States Period
Overall height: 1.1cm　Length brim: 2.4cm

印面有陰線界欄，印文白文，為戰國古文字，右上起順
讀。左中庫為左庫與中庫的合稱，是製造與藏器之所，
司馬係官名。此印為掌管左庫與中庫之官員所用。

4

徒昷之鉥
戰國·齊　銅鑄
官印　鼻鈕
通高1.3厘米　邊長3.1×2.5厘米

Copper official seal with a nose-shaped knob inscribed with
"Tulu Zhi Xi" in ancient script
Qi State of the Warring States Period
Overall height: 1.3cm　Length brim: 3.1 × 2.5cm

印文白文，為戰國古文字，右上起順讀。"徒昷"是齊國鉥
文中的特有詞彙，或有識為徒廬、徒盟、徒屯等，其義
待考。

此印印面有凸出的鑄型，是戰國時期齊國官印的典型特
徵。

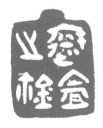 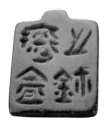

5

大車之鉥
戰國‧齊　銅鑄
官印　鼻鈕
通高0.9厘米　邊長3.0×2.9厘米

Copper organization seal with a nose-shaped knob inscribed
with "Dache Zhi Xi" in ancient script
Qi State of the Warring States Period
Overall height: 0.9cm　Length brim: 3.0 × 2.9cm

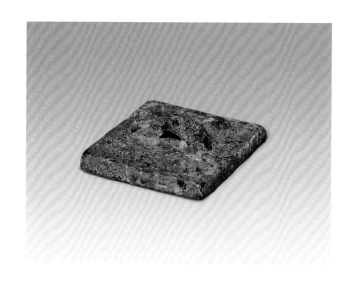

印文朱文，為戰國古文字，右上起順讀。大車即牛車，
《易‧大有》："大車以載"，疏："大車，謂牛車也。"據
此可知，此印為齊國製造或管理牛車的機構所有。

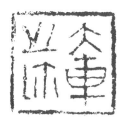 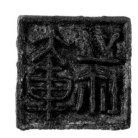

6

尚𤳉鉥
戰國‧齊　銅鑄
官印　鼻鈕
通高1.2厘米　邊長2.5厘米

Copper official seal with a nose-shaped knob (inscription
remaining to be verified)
Qi State of the Warring States Period
Overall height: 1.2cm　Length brim: 2.5cm

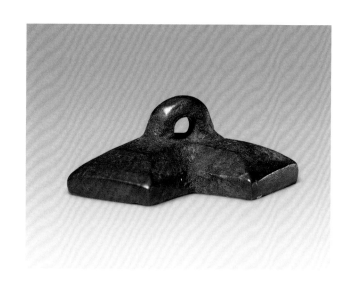

印面有陰線邊欄，印文白文，為戰國古文字，右上起橫
讀。尚𤳉，或有識為尚徇，其義待考。𤳉字有裝飾筆畫，
這類文字書體的飾筆，在齊國銅器、陶器中較多見。

此鉥為曲尺鑄型，是齊鉥所特有的形態之一。

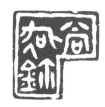 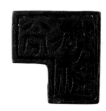

7

東武城攻帀鈢
戰國·齊 銅鑄
官印 鼻鈕
通高1.2厘米 邊長2.3厘米

Copper official seal with a nose-shaped knob inscribed with
"Dongwucheng Gongshi Xi" in ancient script
Qi State of the Warring States Period
Overall height: 1.2cm　Length brim: 2.3cm

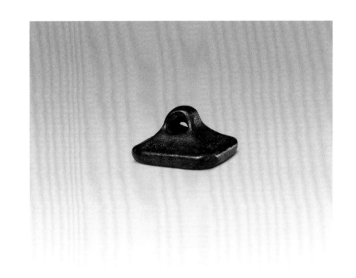

印面有陰線界欄，印文白文，為戰國古文字，右上起順
讀。東武城，本屬趙，《史記·平原君列傳》載"平原君相
惠文王及孝成王，三去相，三復位，封於東武城。""攻
帀"即工師，主管工匠的官員。《孟子·梁惠王下》載："為
巨室必使工師求大木。"趙歧註"工師，主工匠之吏。"

趙地東武城與齊國接境，此鈢造型與文字有齊國官印特徵，
據此推斷，可能此地一度屬齊。

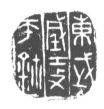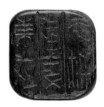

8

郳昜君鈢
戰國·楚 銅鑄
官印 鼻鈕
通高1.0厘米 邊長2.1厘米

Copper official seal with a nose-shaped knob inscribed with
"Yiyangjun Xi" in ancient script
Chu State of the Warring States Period
Overall height: 1.0cm　Length brim: 2.1cm

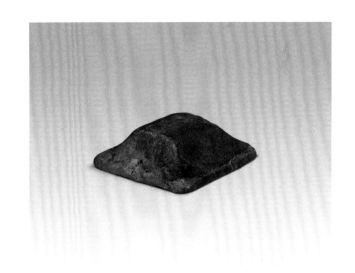

印面有陰線邊欄，印文白文，為戰國古文字，右上起順
讀。郳昜，即弋陽，原為黃國屬地，公元前648年，楚滅黃，
其地歸楚，弋陽君為楚國封君。

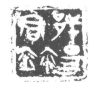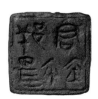

9

上場行邑大夫鈢

戰國·楚　銅鑄
官印　鼻鈕
通高1.2厘米　邊長2.5×2.4厘米

Copper official seal with a nose-shaped knob inscribed with
"Shangtang Xingyi Dafu Xi" in ancient script
Chu State of the Warring States Period
Overall height: 1.2cm　Length brim: 2.5 × 2.4cm

印面有陰線邊欄，印文白文，為戰國古文字，右上起順
讀。上場即上唐，本為諸侯國，周之宗支，"漢陽諸姬"
之一，地望約在今湖北棗陽一帶，後入楚。《左傳·宣公
十二年》杜預註："唐，屬楚之小國。"《括地誌》載："上
唐鄉故城在隨州棗陽縣東南百五十里，古之唐國也。"
"行邑"即行邑，上唐附邑。大夫在戰國時，既是爵位又是
官名。"大夫"二字鈢文通用，常寫成合文形式，以"="符
號表示。

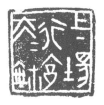 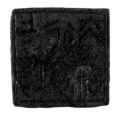

10

下邾邑大夫

戰國·楚　銅鑄
官印　鼻鈕
通高1.2厘米　邊長2.3×2.2厘米

Copper official seal with a nose-shaped knob inscribed with
"Xiacaiyi Dafu" in ancient script
Chu State of the Warring States Period
Overall height: 1.2cm　Length brim: 2.3 × 2.2cm

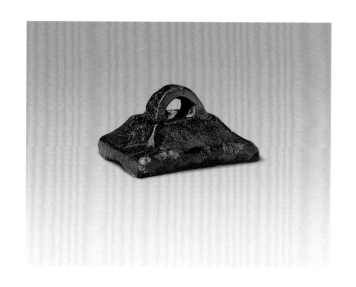

印面有陰線邊欄，印文白文，為戰國古文字，右上起順
讀。下邾，即下蔡，戰國時期楚國地名，《漢書·地理誌》
豫州刺史部沛郡下有"下蔡，故州來國，為楚所滅。""邑
大夫"為戰國時期官職，多為封君之屬官，為其掌管封邑
之事。

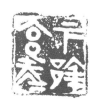 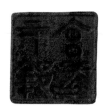

11

大府
戰國 · 楚　銅鑄
官印　柱鈕
通高11.7厘米　邊長6.1×5.4厘米

Copper organization seal with a column-shaped knob inscribed with "Dafu" in ancient script
Chu State of the Warring States Period
Overall height: 11.7cm　Length brim: 6.1 × 5.4cm

印面有陰線界欄，印文白文，為戰國古文字，左起橫讀。府即府庫，戰國時楚國設有大府、行府、造府、高府等各府，皆是儲備物資的機構。

此印形體碩大，在目前所見戰國官印中首屈一指。其印

文筆道寬大，頗有書體之韻。印面雖大但佈局不散，印文雖少而氣韻充盈。印文的"府"字下部從"貝"，與"府"藏財貨之意相合。與其他需穿印綬的穿孔印鈕不同，此印鈕為柱形，正適於一手掌握。

12

行府之鉥
戰國‧楚　銅鑄
官印　鼻鈕
通高1.4厘米　邊長2.7×2.6厘米

Copper organization seal with a nose-shaped knob inscribed
with "Xingfu Zhi Xi" in ancient script
Chu State of the Warring States Period
Overall height: 1.4cm　Length brim: 2.7 × 2.6cm

印文朱文，為戰國古文字，右上起順讀。行府，意為置
外之府庫。此鉥當為掌管行府官員之印信。

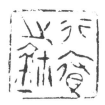 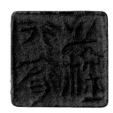

13

邜行府之鉥
戰國‧楚　銅鑄
官印　鼻鈕
通高1.5厘米　邊長2.4厘米

Copper organization seal with a nose-shaped knob inscribed
with "Liuxingfu Zhi Xi" in ancient script
Chu State of the Warring States Period
Overall height: 1.5cm　Length brim: 2.4cm

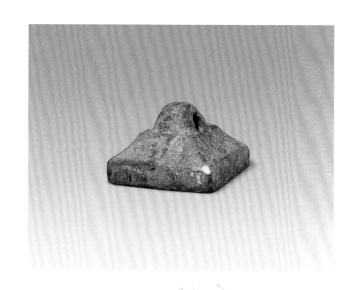

印面有陰線邊欄，印文白文，為戰國古文字，右上起順
讀。"邜"即"六"，古國名，後被楚所滅。據《左傳》記載：
"文公五年，六人叛楚，即東夷。秋，楚成大心、仲歸帥
師滅六。"此鉥當為楚國邜地行府官員之印信。

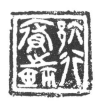 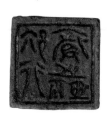

14

連尹之鈢
戰國·楚　銅鑄
官印　鼻鈕
通高1.4厘米　邊長2.3×2.1厘米

Copper official seal with a nose-shaped knob inscribed with
"Lianyin Zhi Xi" in ancient script
Chu State of the Warring States Period
Overall height: 1.4cm　Length brim: 2.3 × 2.1cm

印面有陰線界欄，印文白文，為戰國古文字，右上起順
讀。"連"為居民編制，《管子·小匡》載："五家以為軌，
軌為之長；十軌為里，里有司；四里為連，連為之
長……"，"尹"是主管某地方或某事務的官吏。"連敖"、
"連尹"均為楚國的官名，連尹，即掌管居民"連"事務之
官。《左傳》記載："襄公十五年……屈蕩為連尹。"可為
之佐證。

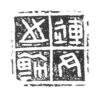
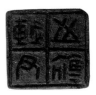

15

計官之鈢
戰國·楚　青玉質
官印　覆斗鈕
通高1.4厘米　邊長1.8厘米

Jade official seal with a nose-shaped knob inscribed with
"Jiguan Zhi Xi" in ancient script
Chu State of the Warring States Period
Overall height: 1.4cm　Length brim: 1.8cm

印面有陰線邊欄，印文白文，為戰國古文字，右上起順
讀。計官為楚國官名，掌管記書賬簿等事務。

目前所見戰國時期的官印實物大多為銅質，玉印以楚地
為多，此印與同時期銅印格式相同。玉色青灰，呈透明
狀，有天然斜紋，凝者如風吹斜柳，散者如煙雲片片。

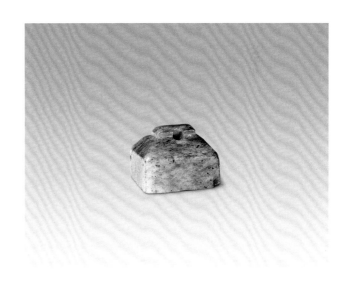

16

南門出鈢
戰國·楚　銅鑄
官印　鼻鈕
通高1.1厘米　邊長3.5厘米

Copper organization seal with a nose-shaped knob inscribed
with "Nanmen Chu Xi" in ancient script
Chu State of the Warring States Period
Overall height: 1.1cm　Length brim: 3.5cm

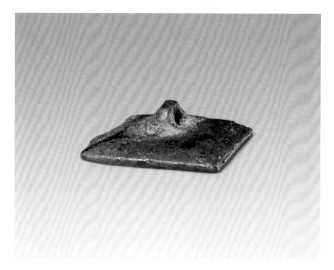

印面有陰線邊欄，印文白文，為戰國古文字，右上起順
讀。南門，應是某城之城門。出，意為出入。據《周禮·
司徒·掌節》記載："門關用符節"。據此推測，此鈢作用應
與符節相同。

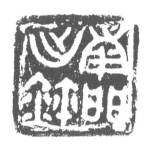 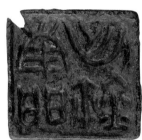

17

執關
戰國·楚　銅鑄
官印　鼻鈕
通高1.1厘米　直徑3.3厘米

Copper organization seal with a nose-shaped knob inscribed
with "Zhiguan" in ancient script
Chu State of the Warring States Period
Overall height: 1.1cm　Diameter: 3.3cm

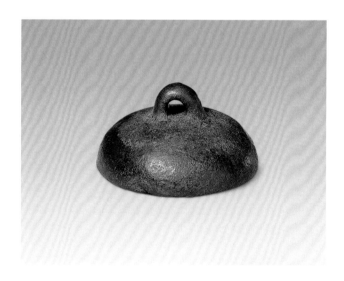

印面有陰線邊欄，印文白文，為戰國古文字，右起橫
讀。執關乃楚國關名，此鈢為掌管執關之官吏之印。戰國
時期各國常於關隘、國門、城內之市設守徵稅。據《周
禮·地官·司門》記載"掌授管鍵，以啟閉國門，幾出入
不物者，正其貨賄。"

此璽文字線條流暢，結體秀逸，頗有後世毛筆書寫之意
韻，突出顯示了楚璽的地域特色。

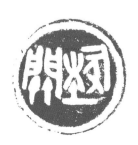 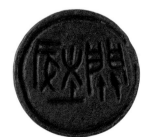

18

識歲之鈢
戰國‧楚　銅鑄
官印　鼻鈕
通高1.3厘米　邊長2.2厘米

Copper official seal with a nose-shaped knob inscribed with
"Zhisui Zhi Xi" in ancient script
Chu State of the Warring States Period
Overall height: 1.3cm　Length brim: 2.2cm

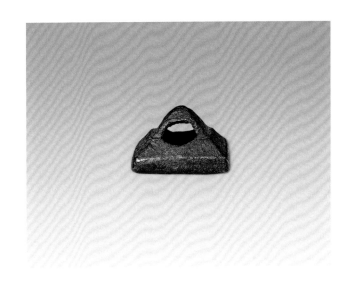

印面有陰線界欄，印文白文，為戰國古文字，右上起順
讀。識歲即職歲，官名，是先秦時期主管國家財政的官
員之一。主要負責財政支出及與之相關的審查、登記和
考核工作。《周禮‧天官‧冢宰》記載："掌邦之賦出，以
貳官府都鄙之財出之數，以待會計而考之。凡官府都鄙
之出財用，受式法於職歲。"

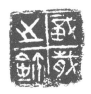

19

專室之鈢
戰國‧楚　銅鑄
官印　鼻鈕
通高0.7厘米　直徑2.1厘米

Copper organization seal with a nose-shaped knob inscribed
with "Zhuanshi Zhi Xi" in ancient script
Chu State of the Warring States Period
Overall height: 0.7cm　Diameter: 2.1cm

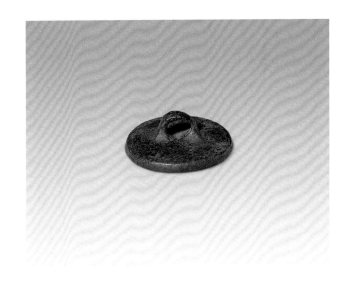

印面有陰線邊欄，印文白文，為戰國古文字，右上起順
讀。專即傳，乃驛傳之意，專室即為驛傳館舍。此鈢當為
楚國管理驛傳館舍之官員用印。

20

平陰都司徒
戰國 · 燕　銅鑄
官印　鼻鈕
通高1.5厘米　邊長2.4厘米

Copper official seal with a nose-shaped knob inscribed with
"Pingyindu Situ" in ancient script
Yan State of the Warring States Period
Overall height: 1.5cm　Length brim: 2.4cm

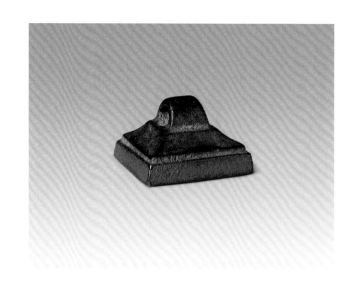

印面有陰線邊欄，印文白文，為戰國古文字，右上起順
讀。平陰都為戰國時期燕國地名，地望待考。都，即有城
郭的大邑。司徒係官名，先秦時期多主管土地、民眾教
化等事務。此鈐為燕國平陰邑司徒的官鈐。

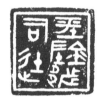
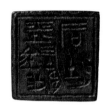

21

平陰都司工
戰國 · 燕　銅鑄
官印　鼻鈕
通高1.6厘米　邊長2.4厘米

Copper official seal with a nose-shaped knob inscribed with
"Pingyindu Sigong" in ancient script
Yan State of the Warring States Period
Overall height: 1.6cm　Length brim: 2.4cm

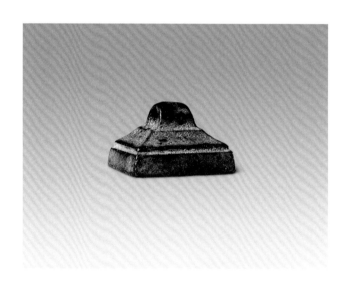

印面有陰線邊欄，印文白文，為戰國古文字，右上起順
讀。司工即司空，係官名，先秦時期多掌建築、工事、
製造諸事。此鈐為燕國平陰邑司空的官鈐。

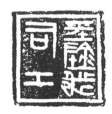
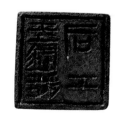

22

悅陰都司徒
戰國·燕　銅鑄
官印　鼻鈕
通高1.5厘米　邊長2.2厘米

Copper official seal with a nose-shaped knob inscribed with
"Guangyindu Situ" in ancient script
Yan State of the Warring States Period
Overall height: 1.5cm　Length brim: 2.2cm

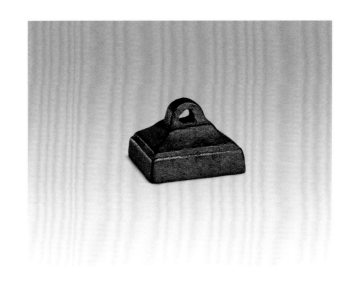

印面有陰線邊欄，印文白文，為戰國古文字，右上起順讀。
悅陰都即廣陰都，戰國時期燕國地名，《水經·聖水註》載
"聖水又東，廣陽水注之，水出小廣陽西山，東經廣陽縣
故城北。"又《水經·漯水註》載"秦始皇二十一年滅燕，以
為廣陽郡"。中國古代以山之南、水之北稱陽；以山之
北、水之南稱陰，"廣陰"即廣陽水之南岸。燕國廣陽舊地
在今北京市西南郊一帶，廣陰亦應距之不遠。司徒係官
名。

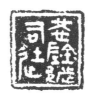
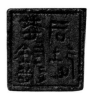

23

兆都左司馬
戰國·燕　銅鑄
官印　鼻鈕
通高1.5厘米　邊長2.4厘米

Copper official seal with a nose-shaped knob inscribed with
"Suidu Zuosima" in ancient script
Yan State of the Warring States Period
Overall height: 1.5cm　Length brim: 2.4cm

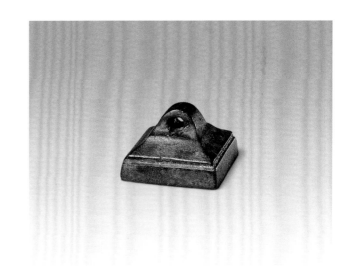

印面有陰線邊欄，印文白文，為戰國古文字，右上起順
讀。兆都，戰國時期燕國地名，地望待考。左司馬係掌軍
政事務的官職。

遬都輿皇

戰國·燕　銅鑄
官印　鼻鈕
通高1.5厘米　邊長2.4厘米

Copper organization seal with a nose-shaped knob inscribed
with "Suidu Juri" in ancient script
Yan State of the Warring States Period
Overall height: 1.5cm　Length brim: 2.4cm

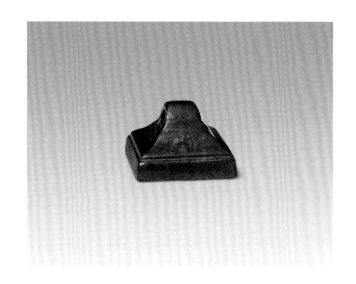

印面有陰線邊欄，印文白文，為戰國古文字，右上起順
讀。輿即虞，皇即呈，讀為遬駬，遬和駬均為古代驛站
專用車馬，前者供地位較低者用，後者供尊貴者用。《爾
雅·釋言》"駬、遬，傳也，"郭璞註"皆傳車、驛馬之
名。"《説文·馬部》"駬，驛傳也，"《呂覽》註曰："駬為
尊者之傳用車，則遬為卑者之傳用騎。"

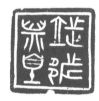 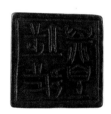

庚都丞

戰國·燕　銅鑄
官印　鼻鈕
通高1.5厘米　邊長2.1厘米

Copper official seal with a nose-shaped knob inscribed with
"Gengdu Cheng" in ancient script
Yan State of the Warring States Period
Overall height: 1.5cm　Length brim: 2.1cm

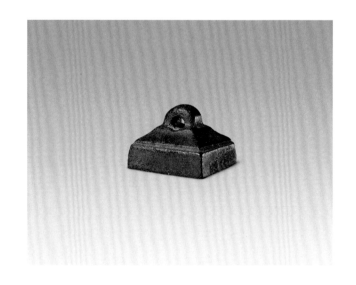

印面有陰線邊欄，印文白文，為戰國古文字，右上起順
讀。庚都，戰國時期燕國地名。《説文》"灅水出右北平浚
靡，東南入庚。"灅水即今河北沙河，庚即庚水，今河北
州河，主要流經遵化、薊縣等地，庚都當位於此水流
域。丞乃官名，為佐官。

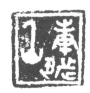 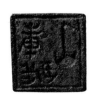

26

鄗邺都丞
戰國·燕　銅鑄
官印　鼻鈕
通高1.5厘米　邊長2.4厘米

Copper official seal with a nose-shaped knob inscribed with
"Leidandu Cheng" in ancient script
Yan State of the Warring States Period
Overall height: 1.5cm　Length brim: 2.4cm

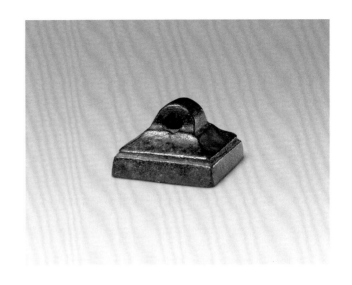

印面有陰線邊欄，印文白文，為戰國古文字，右上起順
讀。鄗邺讀作"雷旦"，係戰國時期燕國地名。"鄗"在此處
疑指漯水或灅水，即今河北沙河，是當時流經燕國的主
要水系之一，《說文》釋："漯水出雁門陰館累頭山，東入
海，或曰治水也"。"鄗邺都"之名可能與此二水有關。丞
為佐官。

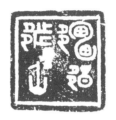
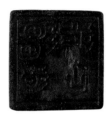

27

鄗邺都司工
戰國·燕　銅鑄
官印　鼻鈕
通高1.6厘米　邊長2.4厘米

Copper official seal with a nose-shaped knob inscribed with
"Leidandu Sigong" in ancient script
Yan State of the Warring States Period
Overall height: 1.6cm　Length brim: 2.4cm

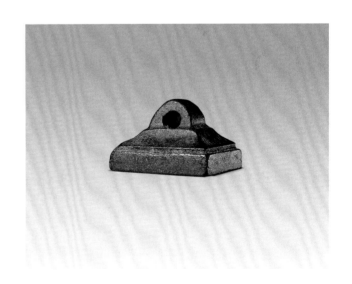

印面有陰線邊欄，印文白文，為戰國古文字，右上起順
讀。鄗邺都係燕國地名，司工為掌建築、工事、製造諸事之
官職。

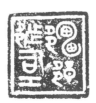
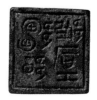

28

柜易都左司馬

戰國·燕 銅鑄
官印 鼻鈕
通高1.5厘米 邊長2.4×2.3厘米

Copper official seal with a nose-shaped knob inscribed with
"Juyangdu Zuosima" in ancient script
Yan State of the Warring States Period
Overall height: 1.5cm　Length brim: 2.4 × 2.3cm

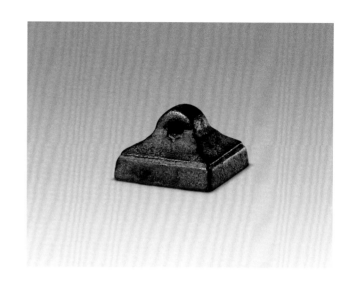

印面有陰線邊欄，印文白文，為戰國古文字，右上起順
讀。柜易都即柜陽都，為戰國時期燕國地名，地望待
考。此鈢為該地主管軍事官員之印。

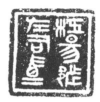 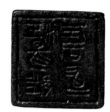

29

洵城都司徒

戰國·燕 銅鑄
官印 鼻鈕
通高1.5厘米 邊長2.3厘米

Copper official seal with a nose-shaped knob inscribed with
"Juchengdu Situ" in ancient script
Yan State of the Warring States Period
Overall height: 1.5cm　Length brim: 2.3cm

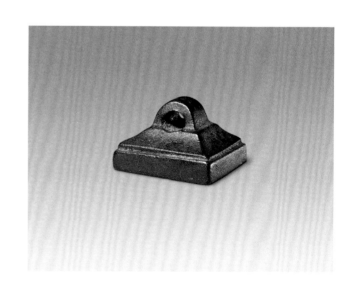

印面有陰線邊欄，印文白文，字體戰國古文，右上起順
讀。洵城都係戰國時期燕國地名，洵即洵水，又稱洵
河，源出塞外，流經今北京平谷縣、河北三河縣、天津
薊縣等地，匯入州河（庚水）。洵城都當位於此河流域，
據《水經註》記載："洵河又東南逕臨洵城北，屈而歷其城
東，側城南出。"司徒係主管土地、民眾教化等事務的官
員。

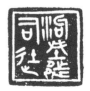

30

洵城都丞
戰國·燕　銅鑄
官印　鼻鈕
通高1.5厘米　邊長2.3厘米

Copper official seal with a nose-shaped knob inscribed with
"Juchengdu Cheng" in ancient script
Yan State of the Warring States Period
Overall height: 1.5cm　Length brim: 2.3cm

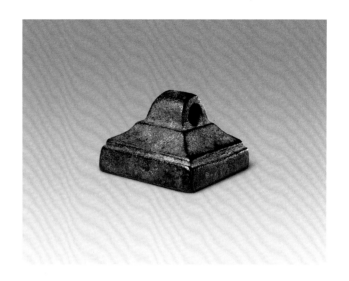

印面有陰線邊欄，印文白文，戰國古文字，右上起順
讀。

31

襄平右丞
戰國·燕　銅鑄
官印　鼻鈕
通高1.4厘米　邊長1.5厘米

Copper official seal with a nose-shaped knob inscribed with
"Xiangping You Cheng" in ancient script
Yan State of the Warring States Period
Overall height: 1.4cm　Length brim: 1.5cm

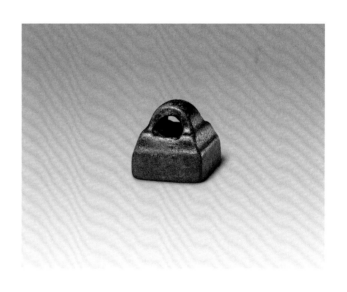

印文朱文，為戰國古文字，右上起順讀。襄平，戰國時
期燕國地名，約在今遼寧省遼陽一帶。《水經·大遼水
註》載："大遼水出塞外衛白平山，東南入塞，過遼東襄
平縣西。"《史記·匈奴傳》載："燕亦築長城，自造陽至
襄平"；右丞為官名，主官佐吏之一。

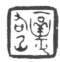 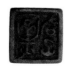

32

汭幽山金貞鍴
戰國·燕　銅鑄
官印　鼻鈕
通高9.9厘米　邊長6.4×1.3厘米

Copper organization seal with a nose-shaped knob inscribed
with "Huayoushan Jinding Rui" in ancient script
Yan State of the Warring States Period
Overall height: 9.9cm　Length brim: 6.4 × 1.3cm

印文朱文，為戰國古文字，上起順讀。汭幽山係燕國地名，
地望待考。"貞"、"鼎"通用，金貞，即金鼎，意為冶金
鑄鼎。鍴是燕國官鈢的稱謂之一，讀"瑞"，《周禮·春官·
典瑞》載："瑞，節信也。"先秦時期，鼎為重器，是權力
的象徵，用鼎有嚴格制度規範，鑄造亦由國家嚴格管
理，故此鈢應是燕國掌管冶金鑄鼎的機構用印。

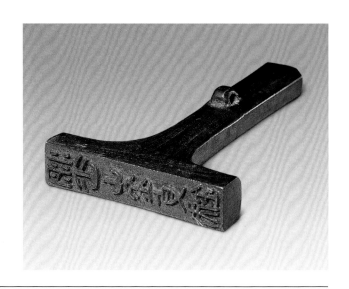

33

外司盧鍴
戰國·燕　銅鑄
官印　鼻鈕
通高9.5厘米　邊長5.1×1.4厘米

Copper official seal with a nose-shaped knob inscribed with
"Waisilu Rui" in ancient script
Yan State of the Warring States Period
Overall height: 9.5cm　Length brim: 5.1 × 1.4cm

印文朱文，為戰國古文字，上起順讀。外司盧，即外司爐，
盧字與燕國貨幣銘文"外爐"之爐字相同。據此，或可推斷
此鈢是燕國掌管鑄造錢幣的機構用印。

此印造型獨特，為戰國時期官鈢所罕見，目前僅見於燕國。

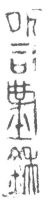

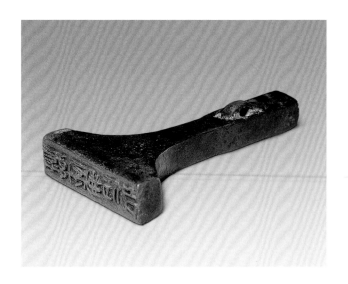

34

武隊大夫
戰國・韓 銅鑄
官印 鼻鈕
通高1.2厘米 邊長1.3厘米

Copper official seal with a nose-shaped knob inscribed with
"Wusui Dafu" in ancient script
Han State of the Warring States Period
Overall height: 1.2cm　Length brim: 1.3cm

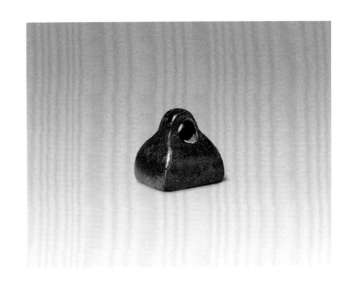

印文朱文，為戰國古文字，右上起順讀。"武隊"即"武
遂"，為戰國時期韓國轄地，約位於今山西垣曲東南，曾
一度屬秦國。《史記・秦本紀》載："(秦武王四年)拔宜
陽，斬首六萬。涉河，城武遂。"又《史記・韓世家》載：
"(襄王六年)，秦復與我武遂，九年，秦復取我武
遂，……十六年，秦與我河外及武遂。""大夫"在戰國時，
既是爵位又是官名，在鈢文大夫常寫成合文，以"="符號
表示。據此可知，此璽當為戰國時期韓國武遂邑大夫的
官璽。

35

富昌韓君
戰國・趙 銅鑄
官印 鼻鈕
通高1.1厘米 邊長2.0厘米

Copper personal seal with a nose-shaped knob inscribed with
"Fuchang Hanjun" in ancient script
Zhao State of the Warring States Period
Overall height: 1.1cm　Length brim: 2.0cm

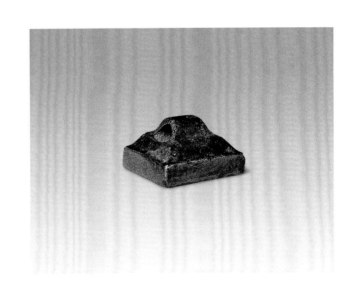

印文朱文，為戰國古文字，右上起順讀。韓君是趙國封
君。"君"為戰國時卿大夫的新爵號，地位尊崇，富昌則
是韓君的封邑。在三晉地區最先採取封君制的，是趙
國。

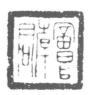 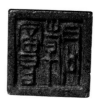

36

平匋宗正
戰國 · 趙　銅鑄
官印　鼻鈕
通高1.1厘米　邊長1.7厘米

Copper official seal with a nose-shaped knob inscribed with
"Pingtao Zongzheng" in ancient script
Zhao State of the Warring States Period
Overall height: 1.1cm　Length brim: 1.7cm

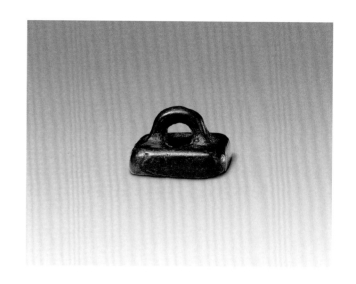

印文朱文，為戰國古文字，右上起順讀。平匋為戰國時
期趙國地名。宗正係官名，掌管王室宗族事務。

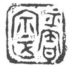

37

郯弨弩後牁
戰國 · 趙　銅鑄
官印　鼻鈕
通高1.5厘米　邊長1.7厘米

Copper official seal with a nose-shaped knob inscribed with
"Daiqiangnu Houjiang" in ancient script
Zhao State of the Warring States Period
Overall height: 1.5cm　Length brim: 1.7cm

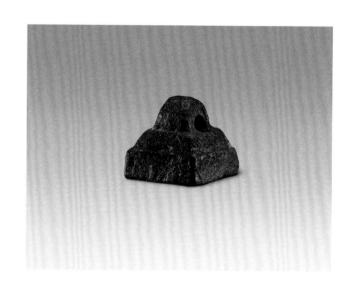

印文朱文，為戰國古文字，右上起順讀。郯讀作代，原為
古國名，戰國初期為趙襄子所滅，《史記 · 六國年表》記載：
(公元前457年)"(趙)襄子……誘代王，以金斗殺代王，封
伯魯子周為代成君。"後趙武靈王置為代郡。"弨弩"即"強
弩"，弩射兵種。"後牁"即"後將"，為掌領弩兵之官。此
鈐為趙國代郡弩兵將領之印。

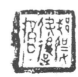

38

文棓西疆司寇
戰國·魏　銅鑄
官印　鼻鈕
通高1.5厘米　邊長1.6厘米

Copper official seal with a nose-shaped knob inscribed with
"Wentai Xijiang Sikou" in ancient script
Wei State of the Warring States Period
Overall height: 1.5cm　Length brim: 1.6cm

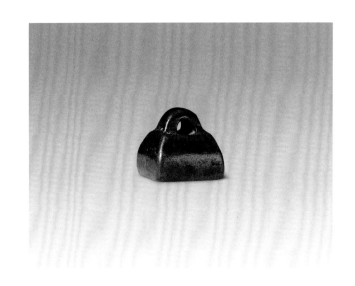

印文朱文，為戰國古文字，右上起順讀。"文棓"即"文台"，
魏國領地，靠近魏秦邊境，約位於今山東菏澤縣西南。
《史記·魏世家》記載："無忌謂魏王曰：……秦七攻魏，
五入圍中。邊城盡拔，文台墮，垂都焚，……而國繼以
圍。"西疆指西部邊境。司寇係官名，先秦時主掌刑獄、
糾察之事。據此分析，此鈐或是魏國專司邊界治安的官員
之用。

39

修武�史
戰國·魏　銅鑄
官印　鼻鈕
通高1.3厘米　邊長1.4厘米

Copper official seal with a nose-shaped knob inscribed with
"Xiuwu Xianli" in ancient script
Wei State of the Warring States Period
Overall height: 1.3cm　Length brim:1.4cm

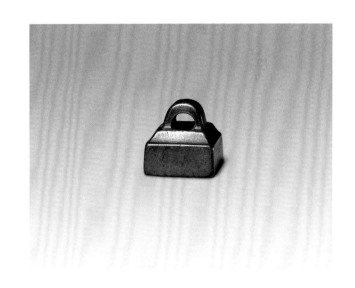

印文朱文，為戰國古文字，右上起順讀。修武為戰國時
魏國地名，約在今河南省西北部。《戰國策·秦策》載，
張儀說秦王"拔邯鄲，完河間，引軍而去，西攻修武，逾
羊腸，降代、上黨。"鄗即縣，是三晉(韓、趙、魏)縣字的
特有寫法。戰國後期韓、趙、魏相繼推行郡縣制，縣吏
即縣官。

40

右司工
戰國·三晉　銅鑄
官印　鼻鈕
通高1.9厘米　邊長1.7×1.6厘米

Copper official seal with a nose-shaped knob inscribed with
"Yousigong" in ancient script
Three-Jin of the Warring States Period
Overall height: 1.9cm　Length brim: 1.7 × 1.6cm

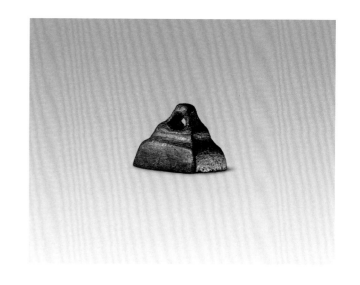

印文朱文，為戰國古文字，右上起順讀。"三晉"泛指西
周時分封的同姓諸侯國——晉國的轄地，主要包括今山
西大部及河北、河南的部分地區。公元前453年，晉國被
其國內當權的貴族韓、趙、魏三家瓜分而成為三個諸侯
國，故這一地區名為"三晉"。右司工為官名，主管營
造、工事、製造諸事等。

41

杻里司寇
戰國·三晉　銅鑄
官印　鼻鈕
通高1.5厘米　邊長1.6厘米

Copper official seal with a nose-shaped knob inscribed with
"Niuli Sikou" in ancient script
Three-Jin of the Warring States Period
Overall height: 1.5cm　Length brim: 1.6cm

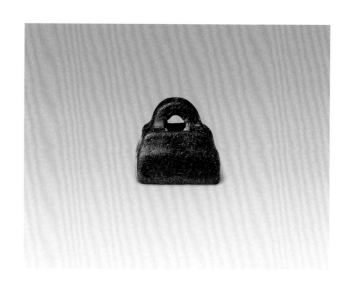

印文朱文，為戰國古文字，右上起順讀。杻係地名，里
是地方基層組織編制。《管子·小匡》載："五家以為軌，
軌為之長；十軌為里，里有司；四里為連，連為之長；
十連為鄉，鄉有良人，以為軍令。"司寇，官名，掌刑獄
糾察，韓、趙、魏三國皆設此官。

42

榆平發弩
戰國·三晉　銅鑄
官印　鼻鈕
通高1.2厘米　邊長1.5厘米

Copper official seal with a nose-shaped knob inscribed with
"Yuping Fanu" in ancient script
Three-Jin of the Warring States Period
Overall height: 1.2cm　Length brim: 1.5cm

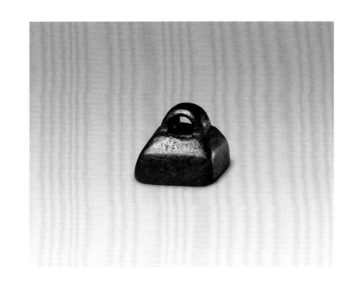

印文朱文，為戰國古文字，左上起順讀。榆平，為三晉
地名，地望待考。發弩，為弩射兵種。《漢書·地理誌》
荊州刺史部南郡下本註"有發弩官。"據此分析，此鈢當為
統領榆平地區弩兵之將領所用。

43

厎厏嗇夫
戰國·三晉　銅鑄
官印　鼻鈕
通高1.7厘米　邊長1.4厘米

Copper official seal with a nose-shaped knob (inscription
remaining to be verified)
Three-Jin of the Warring States Period
Overall height: 1.7cm　Length brim: 1.4cm

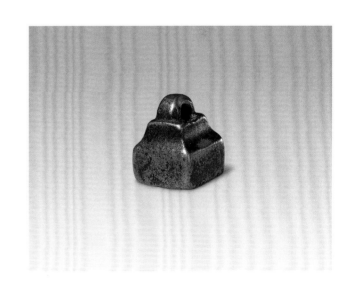

印文朱文，為戰國古文字，右上起順讀。厎厏係地名，地
望待考。嗇夫是低級別的地方官吏。

44

工師之印
戰國·秦　銅鑄
官印　鼻鈕
通高0.7厘米　邊長2.1厘米

Copper official seal with a nose-shaped knob inscribed with
"Gongshi Zhi Yin" in seal script
Qin State of the Warring States Period
Overall height: 0.7cm　Length brim: 2.1cm

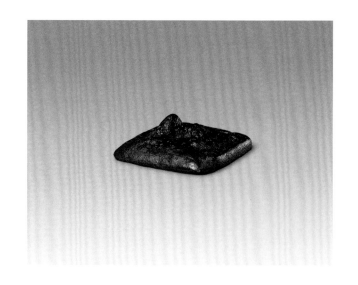

印文白文，字體為秦篆，右上起順讀。工師，職官，為
工匠之長。《呂氏春秋·季春紀》記載："命工師，令百
工，審五庫之量，金鐵、皮革、筋、角齒、羽箭幹、脂
膠、丹漆，無或不良"。

此印秦國文字特徵明顯，"印"字末筆半行橫折下曳更是
秦印文的特徵。秦國地處關西，與東方諸國相比經濟文
化發展較慢，其文字沿襲周代的正體文字，少有創新。
秦統一後頒行的小篆字體，即以此為基礎。秦國官印稱
"印"也是其特異之處。

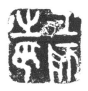

45

邿薈信鉨
戰國　青玉
私印　鼻鈕
通高1.7厘米　邊長2.2厘米

Jade personal seal with a nose-shaped knob inscribed with
"Tu Hui Xinxi" in ancient script
Warring States Period
Overall height: 1.7cm　Length brim: 2.2cm

印面有陰線邊欄，印文白文，為戰國古文字，右上起順
讀。戰國時期玉印文字筆畫，每一筆的中部較寬，字口
亦深，兩端尖銳，字口略淺，表明是砣輪砣磨所致。

戰國私鉨，一般比官鉨小，但比官印形式多樣，裝飾靈活。
此印印身色澤溫潤而暗，似光亮含而不露，印身有璞天
成。頂鈕狹長，印台較高，厚實敦穩。其形體較大，在
戰國玉印中比較少見。

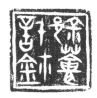
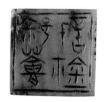

46

絑緓
戰國　青玉
私印　鼻鈕
通高1.3厘米　邊長1.6厘米

Jade personal seal with a nose-shaped knob inscribed with
"Zhu Yan" in ancient script
Warring States Period
Overall height: 1.3cm　Length brim: 1.6cm

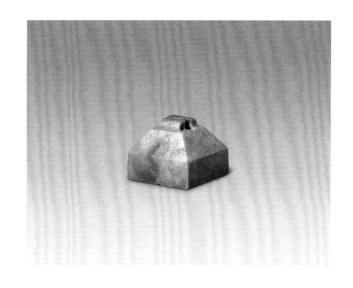

印面有陰線邊欄，印文白文，為戰國古文字，右起橫
讀。此印玉色青白，光澤素淡雅致，材質溫潤細膩，琢
造極為工整。

先秦民眾有隨身佩鈐的習俗，私人鈐印作為證、信之物主
要用於封緘文書、簡牘。

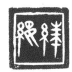 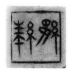

47

何善
戰國　玉質
私印　舞人鈕
通高1.0厘米　邊長1.3厘米

Jade personal seal with a dancer-shaped knob inscribed with
"He Shan" in ancient script
Warring States Period
Overall height: 1.0cm　Length brim: 1.3cm

印面有陰線邊欄，印文白文，為戰國古文字，左起橫
讀。其舞人形象生動逼真，長袖廣舒，婀娜搖曳，人的
臉部、衣褶刻鏤十分細膩工緻。

古代私人玉質璽印，上雕吉祥靈物、鳥獸印鈕。印面
碾、琢上自己的名字，既有辟邪祈福作用，又方便了使
用功能。此印造型獨特，構思巧妙，在印學史、玉器史
和雕塑史上均佔有重要地位。

48

王鼻
戰國　銅鑄
私印　鼻鈕
通高1.4厘米　邊長1.3厘米

Copper personal seal with a nose-shaped knob (inscription remaining to be verified)
Warring States Period
Overall height: 1.4cm　Length brim:1.3cm

印文朱文，為戰國古文字，右起橫讀。

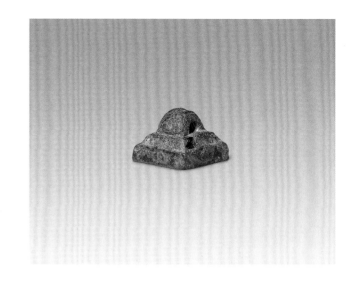

49

王塵
戰國　銅鑄
私印　鼻鈕
通高1.3厘米　邊長1.3厘米

Copper personal seal with a nose-shaped knob (inscription remaining to be verified)
Warring States Period
Overall height: 1.3cm　Length brim: 1.3cm

印文朱文，為戰國古文字，右起橫讀。

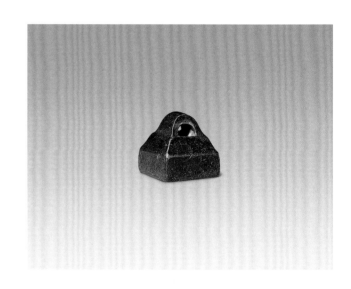

50

王間信鈢
戰國　玉質
私印　鼻鈕
通高1.6厘米　邊長2.0厘米
清宮舊藏

Jade personal seal with a nose-shaped knob inscribed with "Wang Jianxin Xi" in ancient script
Warring States Period
Overall height: 1.6cm　Length brim: 2.0cm
Qing Court collection

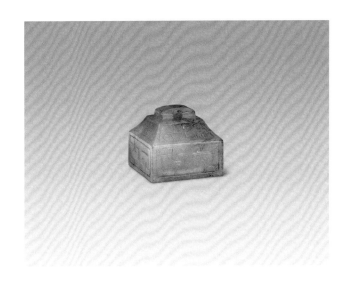

印面有陰線邊欄，印文白文，戰國古文字，右上起順讀。印材綠色微暗，如葉將秋之漸黃，頗為古雅。印台四面各有一組減地凸起的竊曲紋，印台四面上斂成斜坡狀，斜面滿佈陰刻勾蓮雷紋。

春秋戰國時期的青銅器多以竊曲紋和勾蓮雷紋作裝飾，中國古代玉印在印身上雕有紋飾者本已少見，此印兼具這兩種紋飾更屬罕見，且整體保存完好，是難得一見的珍品。

 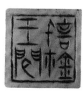

51

左暈
戰國　銅鑄
私印　鼻鈕
通高1.1厘米　邊長1.3厘米

Copper personal seal with a nose-shaped knob inscribed with "Zuo Zhang" in ancient script
Warring States Period
Overall height: 1.1cm　Length brim: 1.3cm

印文朱文，為戰國古文字，右起橫讀。

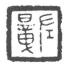

52

鮑�

戰國　銅鑄
私印　鼻鈕
通高1.2厘米　邊長1.3厘米

Copper personal seal with a nose-shaped knob (inscription
remaining to be verified)
Warring States Period
Overall height: 1.2cm　Length brim: 1.3cm

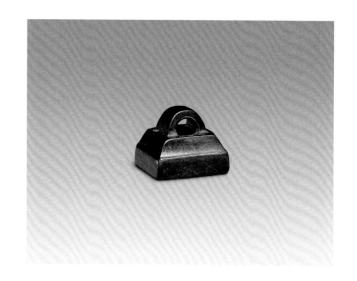

印文朱文，為戰國古文字，右起橫讀。

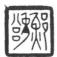 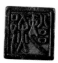

53

芋莒

戰國　銅鑄
私印　鼻鈕
通高1.1厘米　邊長1.3厘米

Copper personal seal with a nose-shaped knob inscribed with
"Yu Qin" in ancient script
Warring States Period
Overall height: 1.1cm　　Length brim: 1.3cm

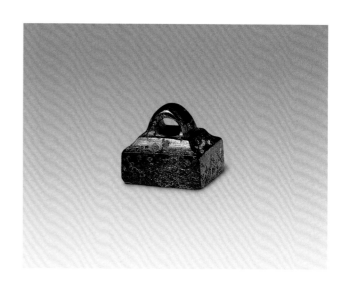

印面有陰線邊欄，印文白文，為戰國古文字，右起橫
讀。

54

吳易
戰國　銅鑄
私印　柱鈕
通高1.6厘米　邊長1.2厘米

Copper personal seal with a column-shaped knob inscribed
with "Wu Yang" in ancient script
Warring States Period
Overall height: 1.6cm　Length brim: 1.2cm

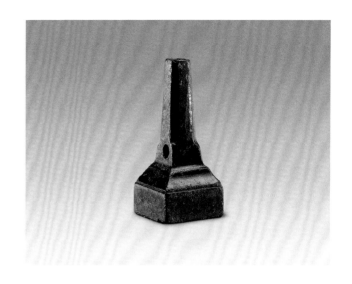

印面有陰線邊欄，印文白文，為戰國古文字，右起橫
讀。

55

吳秦
戰國　銅鑄
私印　鼻鈕
通高1.4厘米　邊長1.3×1.2厘米

Copper personal seal with a nose-shaped knob inscribed with
"Wu Qin" in ancient script
Warring States Period
Overall height: 1.4cm　Length brim: 1.3 × 1.2cm

印文朱文，為戰國古文字，右起橫讀。

56

肖慶
戰國　銅鑄
私印　鼻鈕
通高1.3厘米　邊長1.1厘米

Copper personal seal with a nose-shaped knob inscribed with
"Xiao Qing" in ancient script
Warring States Period
Overall height: 1.3cm　　Length brim: 1.1cm

印文朱文，為戰國古文字，右起橫讀。

57

佃佗
戰國　銅鑄
私印　鼻鈕
通高1.0厘米　邊長1.1厘米

Copper personal seal with a nose-shaped knob inscribed with
"Dian Tuo" in ancient script
Warring States Period
Overall height: 1.0cm　　Length brim: 1.1cm

印文朱文，為戰國古文字，右起橫讀。

58

犾章
戰國　銅鑄
私印　鼻鈕
通高0.9厘米　邊長1.4厘米

Copper personal seal with a nose-shaped knob inscribed with
"Xin Zhang" in ancient script
Warring States Period
Overall height: 0.9cm　　Length brim: 1.4cm

印面有陰線邊欄，印文白文，為戰國古文字，右起橫讀。

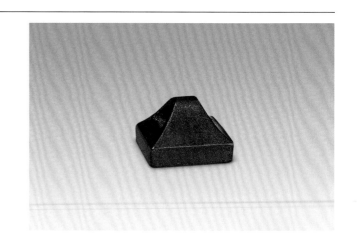

59

事相如
戰國　銅鑄
私印　鼻鈕
通高1.4厘米　邊長1.3厘米

Copper personal seal with a nose-shaped knob inscribed with
"Shi Xiangru" in ancient script
Warring States Period
Overall height: 1.4cm　Length brim: 1.3cm

印文朱文，為戰國古文字，右起順讀。

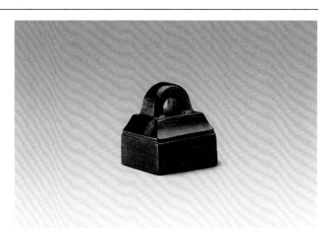

60

㡀賹
戰國　銅鑄
私印　鼻鈕
通高1.0厘米　邊長1.4厘米

Copper personal seal with a nose-shaped knob (inscription
remaining to be verified)
Warring States Period
Overall height: 1.0cm　Length brim: 1.4cm

印文朱文，為戰國古文字，右起橫讀。

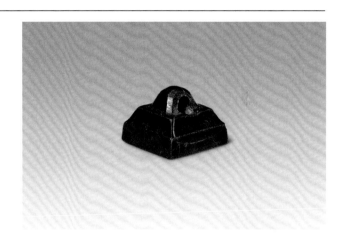

61

屏均
戰國　銅鑄
私印　鼻鈕
通高1.1厘米　邊長1.4×1.3厘米

Copper personal seal with a nose-shaped knob (inscription
remaining to be verified)
Warring States Period
Overall height: 1.1cm　Length brim: 1.4 × 1.3cm

印文朱文，為戰國古文字，右起橫讀。

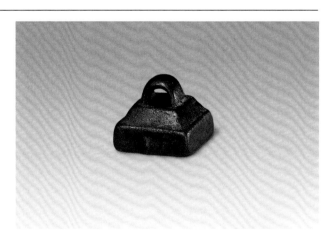

62

郑偳
戰國　銅鑄
私印　鼻鈕
通高1.0厘米　邊長1.3厘米

Copper personal seal with a nose-shaped knob inscribed with
"Zhu Duan" in ancient script
Warring States Period
Overall height: 1.0cm　Length brim: 1.3cm

印面鑄曲尺形，有陰線邊欄，印文白文，為戰國古文字，右起橫讀。

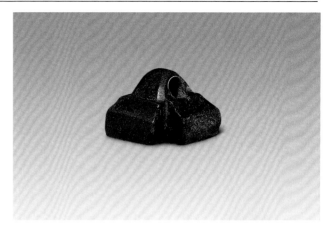

63

周昜
戰國　銅鑄
私印　鼻鈕
通高1.1厘米　邊長1.4厘米

Copper personal seal with a nose-shaped knob inscribed with
"Zhou Yang" in ancient script
Warring States Period
Overall height: 1.1cm　Length brim: 1.4cm

印面有陰線邊欄，印文白文，為戰國古文字，右起橫讀。

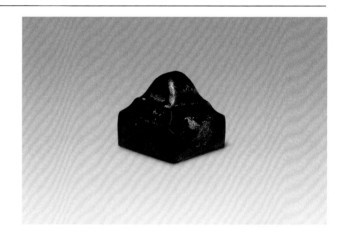

64

君韷
戰國　銅鑄
私印　鼻鈕
通高1.3厘米　邊長1.4厘米

Copper personal seal with a nose-shaped knob (inscription
remaining to be verified)
Warring States Period
Overall height: 1.3cm　Length brim: 1.4cm

印文朱文，為戰國古文字，右起橫讀。

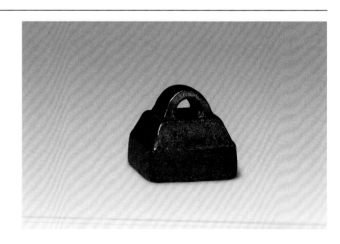

65

君相如
戰國　銅鑄
私印　鼻鈕
通高1.2厘米　邊長1.0厘米

Copper personal seal with a nose-shaped knob (inscription remaining to be verified)
Warring States Period
Overall height: 1.2cm　Length brim: 1.0cm

印文朱文，為戰國古文字，右起順讀。

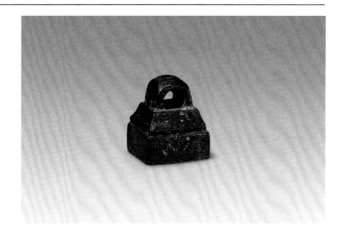

66

佚弟佲
戰國　銅鑄
私印　鼻鈕
通高1.0厘米　邊長1.3厘米

Copper personal seal with a nose-shaped knob inscribed with "Hou Dibei" in ancient script
Warring States Period
Overall height: 1.0cm　Length brim: 1.3cm

印文朱文，為戰國古文字，右起橫讀。

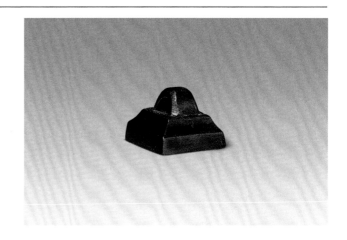

67

株參
戰國　銅鑄
私印　鼻鈕
通高1.1厘米　邊長1.2厘米

Copper personal seal with a nose-shaped knob inscribed with "Zhu Can" in ancient script
Warring States Period
Overall height: 1.1cm　Length brim: 1.2cm

印文朱文，為戰國古文字，右起橫讀。

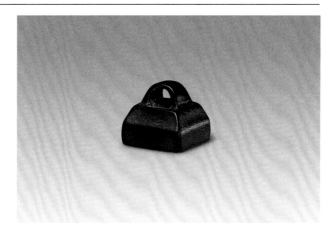

68

陳丞
戰國　銅鑄
私印　鼻鈕
通高0.9厘米　直徑1.1厘米

Copper personal seal with a nose-shaped knob inscribed with
"Chen Cheng" in ancient script
Warring States Period
Overall height: 0.9cm　Diameter: 1.1cm

印面圓形，印文朱文，為戰國古文字，右起橫讀。

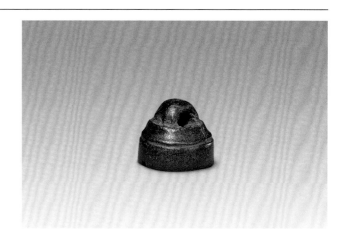

69

孫虐
戰國　銅鑄
私印　鼻鈕
通高1.2厘米　邊長1.3厘米

Copper personal seal with a nose-shaped knob inscribed with
"Sun Nue" in ancient script
Warring States Period
Overall height: 1.2cm　Length brim: 1.3cm

印文朱文，為戰國古文字，右起橫讀。

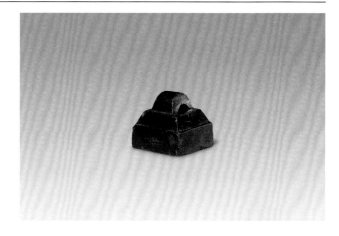

70

莧華
戰國　銅鑄
私印　鼻鈕
通高1.1厘米　邊長1.3厘米

Copper personal seal with a nose-shaped knob inscribed with
"Bei Hua" in ancient script
Warring States Period
Overall height: 1.1cm　Length brim: 1.3cm

印文朱文，為戰國古文字，右起橫讀。

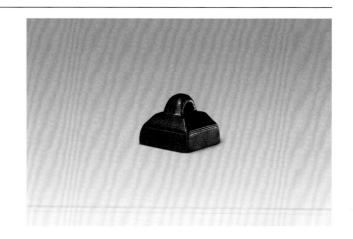

71

郵復
戰國　銅鑄
私印　鼻鈕
通高1.0厘米　邊長1.4厘米

Copper personal seal with a nose-shaped knob inscribed with
"You Fu" in ancient script
Warring States Period
Overall height: 1.0cm　Length brim: 1.4cm

印面有陰線邊欄，印文白文，為戰國古文字，右起橫
讀。

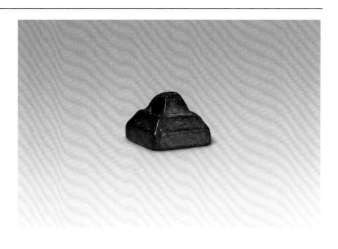

72

梁鉆
戰國　銅鑄
私印　鼻鈕
通高1.2厘米　邊長1.3厘米

Copper personal seal with a nose-shaped knob (inscription
remaining to be verified)
Warring States Period
Overall height: 1.2cm　Length brim: 1.3cm

印文朱文，為戰國古文字，右起橫讀。

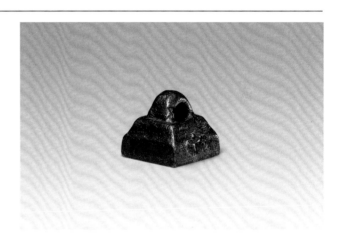
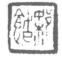
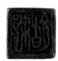

73

棺去疳
戰國　銅鑄
私印　鼻鈕
通高1.3厘米　邊長1.3厘米

Copper personal seal with a nose-shaped knob (inscription
remaining to be verified)
Warring States Period
Overall height: 1.3cm　Length brim: 1.3cm

印文朱文，為戰國古文字，右起橫讀。

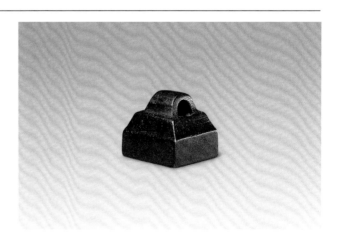

74

鄒目
戰國　銅鑄
私印　鼻鈕
通高1.1厘米　邊長1.3厘米

Copper personal seal with a nose-shaped knob inscribed with
"Wu Mu" in ancient script
Warring States Period
Overall height: 1.1cm　Length brim: 1.3cm

印文朱文，為戰國古文字，右起橫讀。

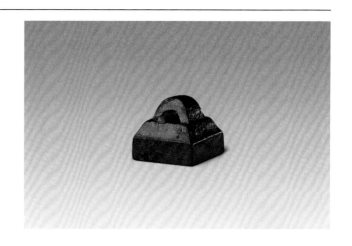

75

鄲瘦
戰國　銅鑄
私印　鼻鈕
通高1.4厘米　邊長1.4厘米

Copper personal seal with a nose-shaped knob (inscription
remaining to be verified)
Warring States Period
Overall height: 1.4cm　Length brim: 1.4cm

印文朱文，為戰國古文字，右起橫讀。

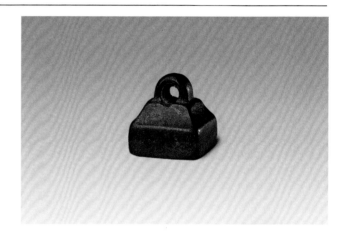

76

箅欪
戰國　銅鑄
私印　鼻鈕
通高1.0厘米　邊長1.3厘米

Copper personal seal with a nose-shaped knob (inscription
remaining to be verified)
Warring States Period
Overall height: 1.0cm　Length brim: 1.3cm

印文朱文，為戰國古文字，右起橫讀。

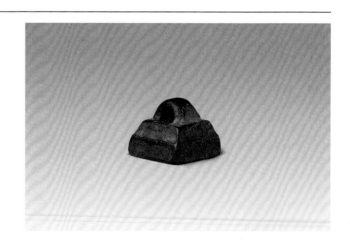

77

孌敢
戰國　銅鑄
私印　鼻鈕
通高1.1厘米　邊長1.3厘米

Copper personal seal with a nose-shaped knob inscribed with
"Luan Gan" in ancient script
Warring States Period
Overall height: 1.1cm　Length brim: 1.3cm

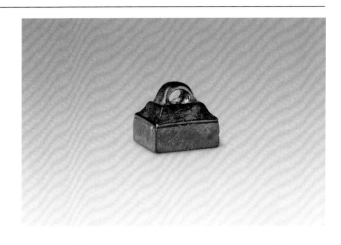

印面有陰線邊欄，印文白文，為戰國古文字，右起橫
讀。

78

令狐佗
戰國　銅鑄
私印　鼻鈕
通高1.4厘米　邊長1.4厘米

Copper personal seal with a nose-shaped knob inscribed with
"Linghu Tuo" in ancient script
Warring States Period
Overall height: 1.4cm　Length brim: 1.4cm

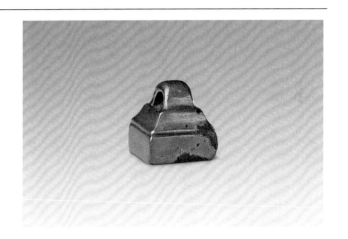

印文朱文，為戰國古文字，右上起順讀。

 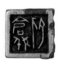

79

公孫安信鉩
戰國　銅鑄
私印　鼻鈕
通高1.2厘米　邊長1.9厘米

Copper personal seal with a nose-shaped knob inscribed with
"Gongsun An Xinxi" in ancient script
Warring States Period
Overall height: 1.2cm　Length brim: 1.9cm

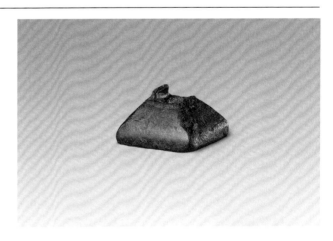

印面有陰線邊欄，印文白文，為戰國古文字，右上起順
讀。公孫二字為合文，這是戰國時期一種較常見的文字
寫法。

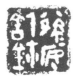

80

司馬貘臣
戰國　銅鑄
私印　鼻鈕
通高0.8厘米　邊長1.1厘米

Copper personal seal with a nose-shaped knob inscribed with
"Sima Mochen" in ancient script
Warring States Period
Overall height: 0.8cm　Length brim: 1.1cm

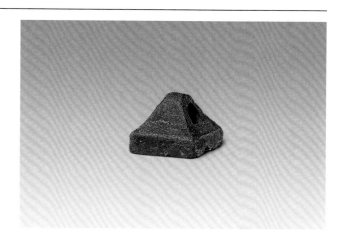

印文朱文，為戰國古文字，右上起順讀。

81

司馬戠
戰國　銅鑄
私印　鼻鈕
通高1.3厘米　邊長1.3厘米

Copper personal seal with a nose-shaped knob (inscription
remaining to be verified)
Warring States Period
Overall height: 1.3cm　Length brim: 1.3cm

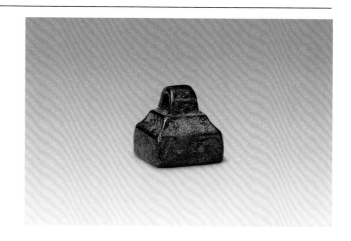

印文朱文，為戰國古文字，右上起順讀。

82

枯成臣
戰國　銅鑄
私印　鼻鈕
通高1.0厘米　邊長1.3厘米

Copper personal seal with a nose-shaped knob inscribed with
"Ku Chengchen" in ancient script
Warring States Period
Overall height: 1.0cm　Length brim: 1.3cm

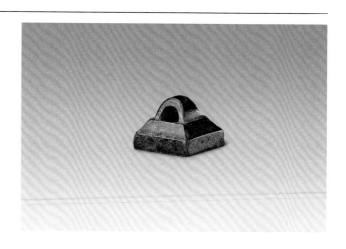

印文朱文，為戰國古文字，右上起順讀。

83

枯成狄
戰國　銅鑄
私印　鼻鈕
通高1.0厘米　邊長1.3厘米

Copper personal seal with a nose-shaped knob (inscription
remaining to be verified)
Warring States Period
Overall height: 1.0cm　Length brim: 1.3cm

印文朱文，為戰國古文字，右上起順讀。

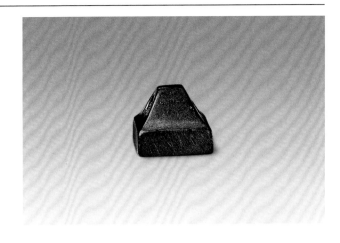

84

陽城閉
戰國　銅鑄
私印　鼻鈕
通高1.3厘米　邊長1.2厘米

Copper personal seal with a nose-shaped knob (inscription
remaining to be verified)
Warring States Period
Overall height: 1.3cm　Length brim: 1.2cm

印文朱文，為戰國古文字，右上起順讀。其陽文細如毫
髮，而無纖弱之姿，實為戰國璽印之精品。

85

敬信
戰國　銅鑄
私印　穿帶式
通高1.0厘米　邊長1.5厘米

Copper seal with two tape holes inscribed with epigram
"Jing" and "Xin" in ancient script
Warring States Period
Overall height: 1.0cm　Length brim: 1.5cm

雙印面，皆有陰線邊欄，印文白文，為戰國古文，雙面
皆單字讀，內容為儆語。

86

出內吉
戰國　銅鑄
私印　鼻鈕
通高0.7厘米　面寬2.3厘米

Copper seal with a nose-shaped knob inscribed with epigram
"Chu Nei Ji" in ancient script
Warring States Period
Overall height: 0.7cm　Width: 2.3cm

印面鑄三圓相聯形，印文朱文，為戰國古文字，左起橫
讀。內容為吉語。

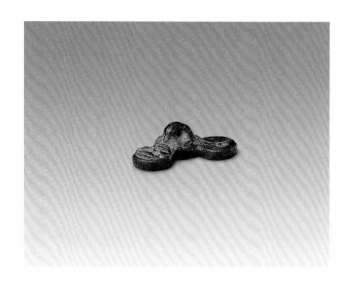

87

正行亡私
戰國　銅鑄
私印　亭鈕
通高1.5厘米　邊長1.4厘米

Copper seal with a pavilion-shaped knob inscribed with
epigram "Zhengxing Wangsi" in ancient script
Warring States Period
Overall height: 1.5cm　Length brim: 1.4 cm

印文朱文，為戰國古文字，右上起順讀。內容為儆語。

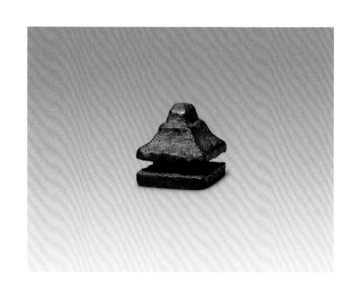

秦漢璽印

Seals of the Qin and Han Dynasties

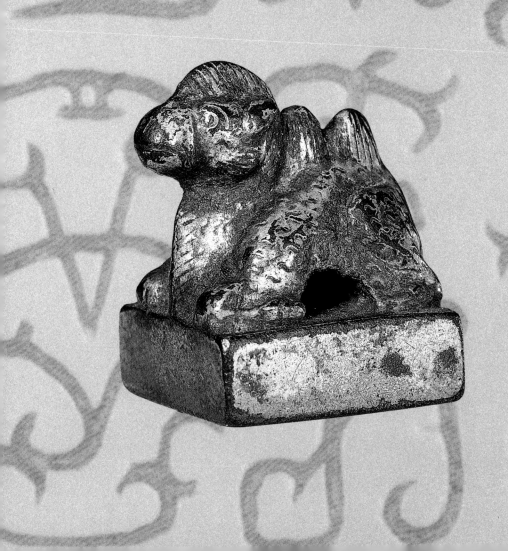

88

中官徒府

秦　銅鑄
官印　鼻鈕
通高1.6厘米　邊長2.5厘米

Copper organization seal with a nose-shaped knob inscribed
with "Zhongguan Tufu" in seal script
Qin Dynasty
Overall height: 1.6cm　Length brim: 2.5cm

印面有陰線田字格，印文白文，秦篆，右上起順讀。中
官為宮中宦者之稱，徒府為管理刑徒機構。《後漢書·何
進傳》載："中官統領禁省，自古及今……不可廢也。"

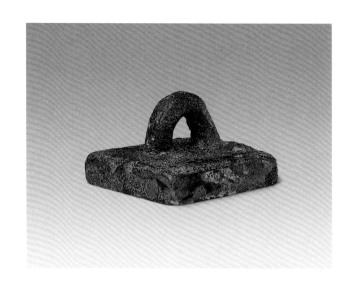

89

中行羞府

秦　銅鑄
官印　瓦鈕
通高1.4厘米　邊長2.4厘米

Copper organization seal with a nose-shaped knob inscribed
with "Zhongxing Xiufu" in seal script
Qin Dynasty
Overall height: 1.4cm　Length brim: 2.4cm

印面有陰線田字格，印文白文，秦篆，右上起順讀。"中行"
所指未詳，"羞府"為秦代掌膳饈之官署，"羞"通"饈"。

此印為秦官印的代表作之一，秦官印的文字，多為陰刻小
篆書，略含古隸成分。體態趨於方正，筆勢圓轉自然，形
制整齊劃一，體現了秦始皇推行的"書同文"政策。

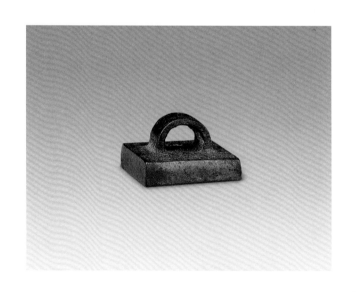

90

小廄南田
秦　銅鑄
官印　鼻鈕
通高1.3厘米　邊長2.4×2.3厘米

Copper organization seal with a nose-shaped knob inscribed
with "Xiaojiu Nan Tian" in seal script
Qin Dynasty
Overall height: 1.3cm　　Length brim: 2.4 × 2.3cm

印面有陰線田字格,印文白文,秦篆,右上起交叉讀。
小廄為秦宮廷廄苑之一,田為田官。秦簡有"大田"之
官。《呂氏春秋·勿躬》亦有"墾田大邑,闢土藝粟,盡地
力之利,臣不如寧速,請置以為大田。"之句。據此分
析,此印應為秦王朝管理小廄官田的田官之印。

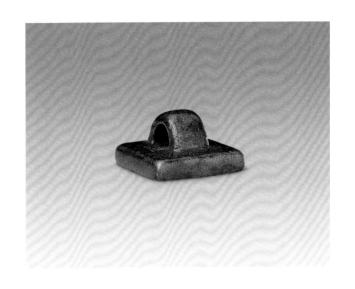

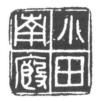 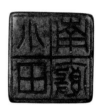

91

灃丘左尉
秦　銅鑄
官印　鼻鈕
通高1.0厘米　邊長2.4×2.3厘米

Copper official seal with a nose-shaped knob inscribed with
"Feiqiu Zuowei" in seal script
Qin Dynasty
Overall height: 1.0cm　　Length brim: 2.4 × 2.3cm

印面有陰線田字格,印文白文,秦篆,右上起橫讀。"灃"
假借為"廢",廢丘為秦置縣,屬內史(掌管京畿地區)管
轄,在今陝西興平境內。左尉為縣尉之一,掌一縣的治
安及軍事。《漢書·地理誌》載:"槐里,周曰犬丘,懿王
都之,秦更名廢丘,高祖三年更名。"《後漢書·百官誌》
載:"尉,大縣二人,小縣一人。"

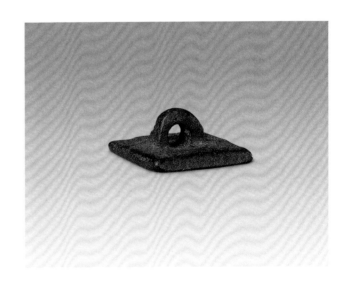

92

杜陽左尉

秦　銅鑄
官印　鼻鈕
通高1.2厘米　邊長2.6×2.1厘米

Copper official seal with a nose-shaped knob inscribed with
"Duyang Zuowei" in seal script
Qin Dynasty
Overall height: 1.2cm　Length brim: 2.6 × 2.1cm

印面有陰線田字格，印文白文，秦篆，右上起橫讀。杜
陽為秦置縣，屬內史。漢代屬右扶風，地望在今陝西麟
游縣西北。左尉為縣尉之一。

 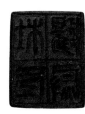

93

右公田印

秦　銅鑄
官印　鼻鈕
通高1.7厘米　邊長2.4×2.3厘米
清宮舊藏

Copper organization seal with a nose-shaped knob inscribed
with "Yougongtian Yin" in seal script
Qin Dynasty
Overall height: 1.7cm　Length brim: 2.4 × 2.3cm
Qing Court collection

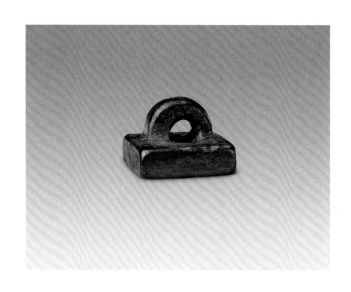

印面有陰線田字格，印文白文，秦篆，右上起順讀。公田為
國有之田，即官田。此印係秦王朝管理公田的官吏之印。

秦統一後，改變了戰國時期官、私印章統稱璽 (鈢) 的傳統，
規定帝、后印稱"璽"，餘均稱"印"。

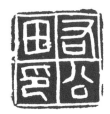 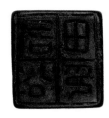

94

修武庫印
秦　銅鑄
官印　鼻鈕
通高1.2厘米　邊長2.3×1.9厘米

Copper organization seal with a nose-shaped knob inscribed with "Xiuwuku Yin" in seal script
Qin Dynasty
Overall height: 1.2cm　　Length brim: 2.3 × 1.9cm

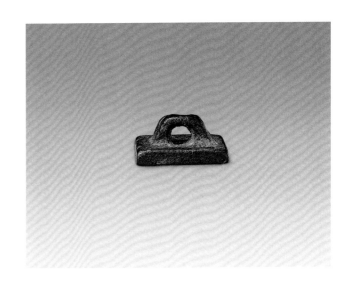

印面有陰線田字格，印文白文，秦篆，右上起交叉讀。
修武為秦置縣，屬三川郡，在今河南省西北部焦作市。
庫為掌管武器及車的機構，其主管官吏稱庫嗇夫。《秦律
雜抄》載："稟卒兵，不完善，丞、庫嗇夫……"。

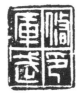

95

王窒
秦　銅鑄
私印　鼻鈕
通高1.0厘米　邊長1.7×1.0厘米

Copper personal seal with a nose-shaped knob inscribed with "Wang Gui" in seal script
Qin Dynasty
Overall height: 1.0cm　　Length brim: 1.7 × 1.0cm

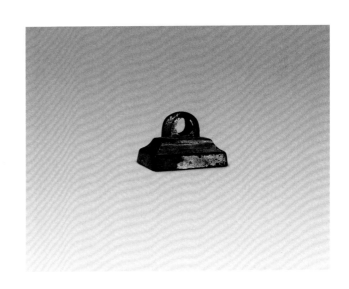

印面有陰線邊欄界格，印文白文，秦篆，上下讀。

秦代私印多銅質，製作較精。印文內容主要是姓名印和
閑文印，肖形印極少。文用小篆，印面多有界格，鐫刻
形式與官印同。

96

王鞅 臣鞅
秦　銅鑄
私印　穿帶式
通高0.5厘米　邊長1.5×1.2厘米

Copper personal seal with two tape holes inscribed with
"Wang Yang" and "Chen Yang" in seal script
Qin Dynasty
Overall height: 0.5cm　　Length brim:1.5 × 1.2cm

雙印面皆有陰線邊欄界格，印文白文，秦篆，上下讀。

97

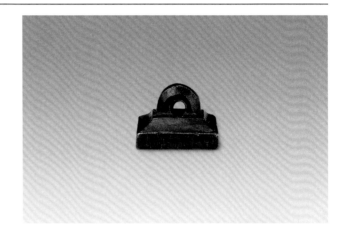

孔龔
秦　銅鑄
私印　鼻鈕
通高1.1厘米　邊長1.4×1.3厘米

Copper personal seal with a nose-shaped knob inscribed with
"Kong Gong" in seal script
Qin Dynasty
Overall height: 1.1cm　　Length brim: 1.4 × 1.3cm

印面有陰線邊欄界格，印文白文，秦篆，右起橫讀。

98

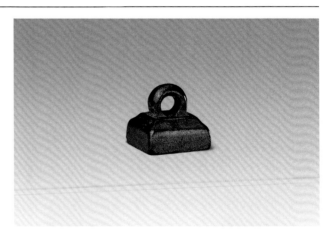

任敞
秦　銅鑄
私印　鼻鈕
通高1.4厘米　邊長1.5厘米

Copper personal seal with a nose-shaped knob inscribed with
"Ren Chang" in seal script
Qin Dynasty
Overall height: 1.4cm　　Length brim: 1.5cm

印面有陰線邊欄界格，印文白文，秦篆，右起橫讀。

99

任頡
秦　銅鑄
私印　鼻鈕
通高0.9厘米　邊長1.2厘米

Copper personal seal with a nose-shaped knob inscribed with
"Ren Xie" in seal script
Qin Dynasty
Overall height: 0.9cm　Length brim: 1.2cm

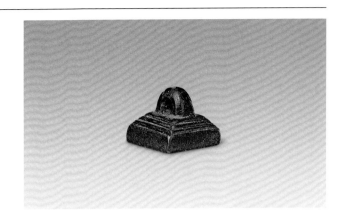

印面有陰線邊欄界格，印文白文，秦篆，右起橫讀。

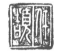

100

李逮虎
秦　銅鑄
私印　鼻鈕
通高1.4厘米　面徑1.4厘米

Copper personal seal with a nose-shaped knob inscribed with
"Li Daihu" in seal script
Qin Dynasty
Overall height: 1.4cm　Diameter: 1.4cm

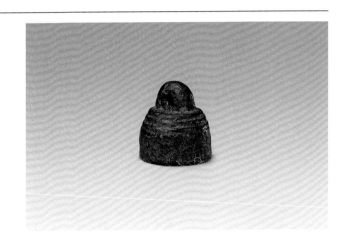

印面有陰線邊欄界格，印文白文，秦篆，迴文式排列，
右上起逆讀。

101

李駘
秦　銅鑄
私印　鼻鈕
通高1.0厘米　邊長1.7×0.9厘米

Copper personal seal with a nose-shaped knob inscribed with
"Li Tai" in seal script
Qin Dynasty
Overall height: 1.0cm　Length brim: 1.7 × 0.9cm

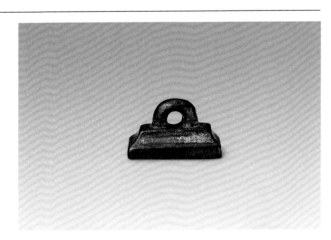

印面有陰線邊欄界格，印文白文，秦篆，上下讀。

102

李騁
秦　銅鑄
私印　鼻鈕
通高0.9厘米　邊長1.2厘米

Copper personal seal with a nose-shaped knob inscribed with
"Li Cheng" in seal script
Qin Dynasty
Overall height: 0.9cm　Length brim:1.2cm

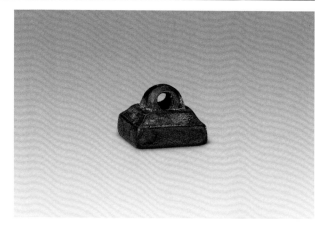

印面有陰線邊欄界格，印文白文，秦篆，右起橫讀。

103

張視
秦　銅鑄
私印　穿帶式
通高0.7厘米　面徑1.8×1.1厘米

Copper personal seal with two tape holes inscribed with
"Zhang Shi" in seal script
Qin Dynasty
Overall height: 0.7cm　Diameter: 1.8 × 1.1cm

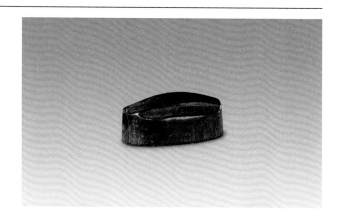

印面橢圓形，有陰線邊欄界格，印文白文，秦篆，上下
讀。

104

張隗
秦　銅鑄
私印　鼻鈕
通高1.2厘米　面徑1.2厘米

Copper personal seal with a nose-shaped knob inscribed with
"Zhang Kui" in seal script
Qin Dynasty
Overall height: 1.2cm　Diameter: 1.2cm

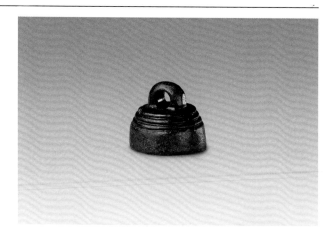

印面圓形，有陰線邊欄界格，印文白文，秦篆，右起橫
讀。

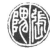

105

張喜
秦　銅鑄
私印　鼻鈕
通高1.1厘米　邊長1.5×0.8厘米

Copper personal seal with a nose-shaped knob inscribed with
"Zhang Xi" in seal script
Qin Dynasty
Overall height: 1.1cm　　Length brim: 1.5 × 0.8cm

印面有陰線邊欄界格，印文白文，秦篆，上下讀。

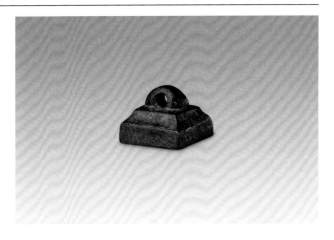

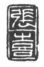

106

張義
秦　銅鑄
私印　鼻鈕
通高1.7厘米　邊長1.3厘米

Copper personal seal with a nose-shaped knob inscribed with
"Zhang Yi" in seal script
Qin Dynasty
Overall height: 1.7cm　　Length brim: 1.3cm

印面有陰線邊欄界格，印文白文，秦篆，右起橫讀。

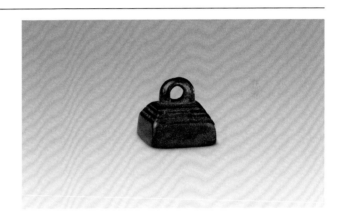

107

張啟方
秦　銅鑄
私印　鼻鈕
通高1.1厘米　邊長1.4厘米

Copper personal seal with a nose-shaped knob inscribed with
"Zhang Qifang" in seal script
Qin Dynasty
Overall height: 1.1cm　　Length brim: 1.4cm

印面有陰線邊欄界格，印文白文，秦篆，右起順讀。

108

陒鉅
秦　銅鑄
私印　鼻鈕
通高0.5厘米　邊長1.2厘米

Copper personal seal with a nose-shaped knob inscribed with
"Kui Ju" in seal script
Qin Dynasty
Overall height: 0.5cm　Length brim: 1.2cm

印面有陰線邊欄界格，印文白文，秦篆，右起橫讀。

109

楊獨利
秦　銅鑄
私印　鼻鈕
通高1.5厘米　面徑1.4厘米

Copper personal seal with a nose-shaped knob inscribed with
"Yang Duli" in seal script
Qin Dynasty
Overall height: 1.5cm　Diameter: 1.4cm

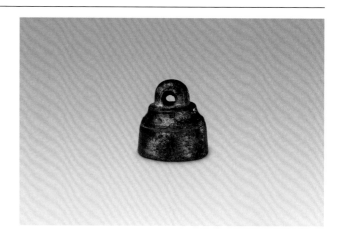

印面圓形，有陰線邊欄界格，印文白文，秦篆，迴文式
排列，右上起逆讀。

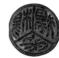

110

趙章
秦　銅鑄
私印　鼻鈕
通高1.2厘米　邊長1.4厘米

Copper personal seal with a nose-shaped knob inscribed with
"Zhao Zhang" in seal script
Qin Dynasty
Overall height: 1.2cm　Length brim: 1.4cm

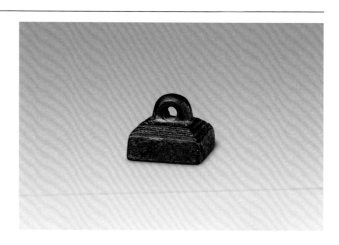

印面有陰線邊欄界格，印文白文，秦篆，右起橫讀。

111

潘可
秦　銅鑄
私印　鼻鈕
通高1.1厘米　邊長1.3×0.9厘米

Copper personal seal with a nose-shaped knob inscribed with "Pan Ke" in seal script
Qin Dynasty
Overall height: 1.1cm　Length brim: 1.3 × 0.9cm

印面有陰線邊欄界格，印文白文，秦篆，上下讀。

112

魏得之
秦　銅鑄
私印　鼻鈕
通高0.9厘米　邊長1.5厘米

Copper personal seal with a nose-shaped knob inscribed with "Wei Dezhi" in seal script
Qin Dynasty
Overall height: 0.9cm　Length brim: 1.5cm

印面有陰線邊欄界格，印文白文，秦篆，右起順讀。

113

公耳異
秦　銅鑄
私印　鼻鈕
通高1.2厘米　面徑1.4厘米

Copper personal seal with a nose-shaped knob inscribed with "Gonger Yi" in seal script
Qin Dynasty
Overall height: 1.2cm　Diameter: 1.4cm

印面有陰線邊欄界格，印文白文，秦篆，右上起順讀。

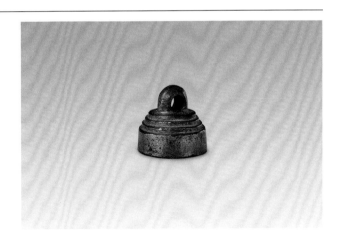

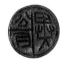

114

上官郢
秦 銅鑄
私印 鼻鈕
通高1.4厘米 面徑1.5厘米

Copper personal seal with a nose-shaped knob inscribed with "Shangguan Ying" in seal script
Qin Dynasty
Overall height: 1.4cm　Diameter: 1.5cm

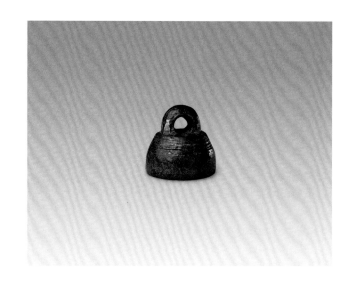

印面有陰線邊欄界格，印文白文，秦篆，迴文式排列，右上起逆讀。

此印界格把印面分為三塊，文字的每一條邊都和印面、界格契合。這樣的作品顯然是經過精心設計的。這種處理，和秦漢瓦當的處理手法完全相同，但難度更高。

 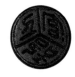

115

上官賢
秦 銅鑄
私印 鼻鈕
通高1.0厘米 邊長1.2厘米

Copper personal seal with a nose-shaped knob inscribed with "Shangguan Xian" in seal script
Qin Dynasty
Overall height: 1.0cm　Length brim: 1.2cm

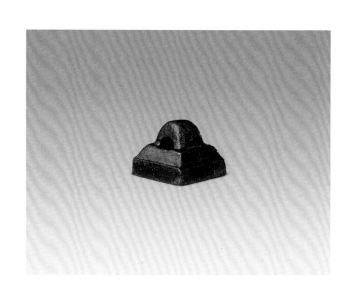

印面有陰線邊欄界格，印文白文，秦篆，右上起順讀。

116

上士相敬
秦　銅鑄
私印　鼻鈕
通高1.1厘米　邊長2.0×1.9厘米

Copper epigram seal with a nose-shaped knob inscribed with
epigram "Shangshi Xiangjing" in seal script
Qin Dynasty
Overall height: 1.1cm　Length brim: 2.0 × 1.9cm

印面有陰線邊欄界格，印文白文，正刻，秦篆，右上起
順讀。印文內容為徼語。秦代私印印文主要有兩種，一
是人名，一是徼語。

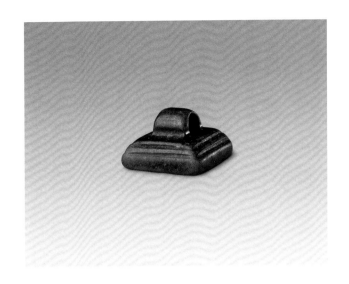

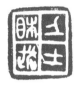 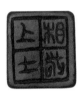

117

思言敬事
秦　銅鑄
私印　鼻鈕
通高1.4厘米　邊長1.9厘米

Copper epigram seal with a nose-shaped knob inscribed with
epigram "Siyan Jingshi" in seal script
Qin Dynasty
Overall height: 1.4cm　Length brim: 1.9cm

印面有陰線邊欄界格，印文白文，秦篆，右上起順讀。
印文內容為徼語。

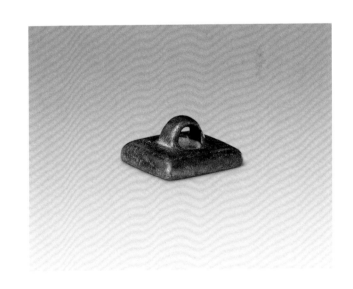

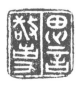 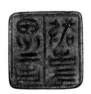

118

宦者丞印

西漢　銅鑄
官印　鼻鈕
通高1.5厘米　邊長2.1厘米

Copper official seal with a nose-shaped knob inscribed with
"Huanzhe Cheng Yin" in seal script
Western Han Dynasty
Overall height: 1.5cm　Length brim: 2.1cm

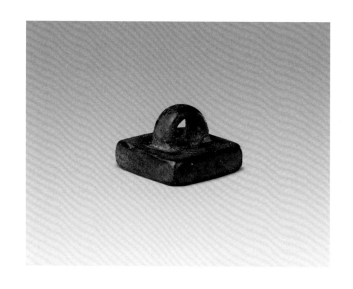

印文白文，漢篆，右上起順讀。"宦者"係當時對宦官的
泛稱，同時又是一個宦官機構的名稱。據《漢書·百官公
卿表》記載，少府(漢代九卿之一)的屬官有宦者令、丞。
漢武帝太初元年調整少府機構時，進一步明確了宦者令
下有七丞。

此印印文"丞"字下橫筆兩端上翹，"印"字末筆下曳，為
西漢同類印文典型特徵。

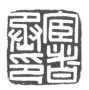 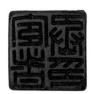

119

未央廄丞

西漢　銅鑄
官印　鼻鈕
通高1.9厘米　邊長2.4厘米

Copper official seal with a nose-shaped knob inscribed with
"Weiyang Jiucheng" in seal script
Western Han Dynasty
Overall height: 1.9cm　Length brim: 2.4cm

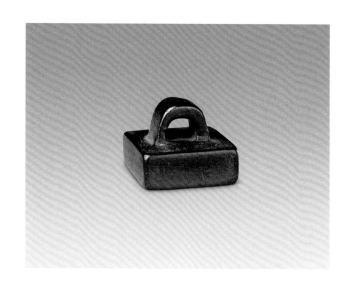

印文白文，漢篆，右上起順讀。《漢書·百官公卿表》
載：太僕(漢代九卿之一)的屬官有未央廄令，下設五丞
一尉。據此可知，此印當為主管宮廷御用車馬的官吏所
用。

120

旄郎廚丞
西漢　銅鑄
官印　蛇鈕
通高1.5厘米　邊長2.1厘米

Copper official seal with a snake-shaped knob inscribed with
"Zhanlang Chucheng" in seal script
Western Han Dynasty
Overall height: 1.5cm　Length brim: 2.1cm

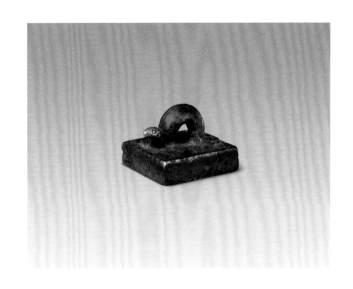

印面有陰線田字格，印文白文，漢篆，右上起順讀。"旄
郎"無考，或說為秦時禁苑"旄郎苑"。"廚丞"為官吏名，
《漢書‧百官公卿表》載：京兆尹(京城地方官)屬官有廚
令；東宮詹事(太子屬官)下設廚廄令丞。此印為何處所
有，尚待考證。

蛇鈕是較為特殊的印鈕形態，目前見於西漢早期的官印
中。

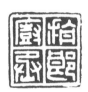 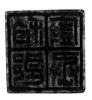

121

宜春禁丞
西漢　銅鑄
官印　鼻鈕
通高1.7厘米　邊長2.5×2.4厘米

Copper official seal with a nose-shaped knob inscribed with
"Yichun Jincheng" in seal script
Western Han Dynasty
Overall height: 1.7cm　Length brim: 2.5 × 2.4cm

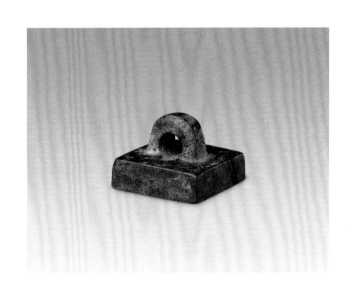

印面有陰線田字格，印文白文，漢篆，右上起橫讀。宜
春，漢代宮苑名；禁是禁圃的省稱，《漢書‧百官公卿
表》載：水衡都尉屬官有禁圃長、丞。據此可知，此印為
負責管理皇家園林宜春苑的官吏所用。

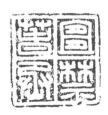 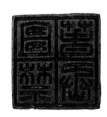

122

霸陵園丞
西漢　銅鑄
官印　瓦鈕
通高2.0厘米　邊長2.3厘米

Copper official seal with a tile-shaped knob inscribed with
"Baling Yuancheng" in seal script
Western Han Dynasty
Overall height: 2.0cm　Length brim: 2.3cm

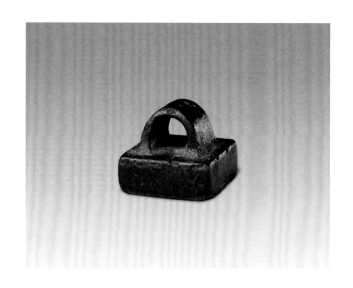

印文白文，漢篆，右上起順讀。霸陵，地名，原名芷
陽，漢文帝死後葬此，改名霸陵，位於今陝西西安以
東。園丞，官名，《漢書·百官公卿表》載：太常卿屬官
中有諸廟寢陵園令，掌守陵園。園丞當為園令的下屬。

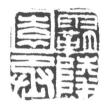 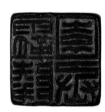

123

白水弋丞
西漢　銅鑄
官印　蛇鈕
通高1.6厘米　邊長2.5厘米

Copper official seal with a snake-shaped knob inscribed with
"Baishui Yicheng" in seal script
Western Han Dynasty
Overall height: 1.6cm　　Length brim: 2.5cm

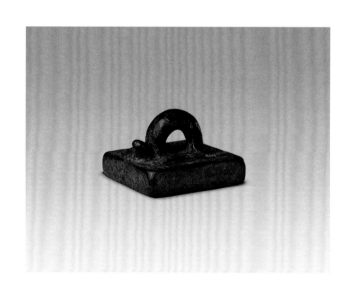

印面有陰線田字格，印文白文，漢篆，右上起順讀。白
水，地名，位於今四川廣元。《漢書·地理誌》載：益州
刺史部廣漢郡下有白水縣。弋丞，官名。《漢書·百官公
卿表》載：少府屬官有左弋，掌助弋射之事，兼造兵器。
縣屬弋丞為縣特設專官。

此印是武帝太初元年(公元前104年)以前之官印，尚有秦
官印遺風。

124

楚永巷丞
西漢　銅鑄
官印　鼻鈕
通高1.5厘米　邊長2.1厘米

Copper official seal with a nose-shaped knob inscribed with
"Chu Yongxiangcheng" in seal script
Western Han Dynasty
Overall height: 1.5cm　Length brim: 2.1cm

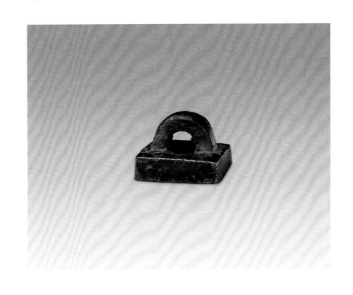

印文白文，漢篆，右上起順讀。楚，西漢諸侯王，封國
在今江蘇徐州一帶。永巷，宮中長巷。丞，官名。《漢
書·百官公卿表》載：少府屬官有永巷令、丞，武帝太初
元年更名為廷掖；東宮官詹事屬官有永巷令、丞；王國
官屬亦有永巷長，皆由宦者擔任。楚永巷丞即楚王國少
府屬官。

此印印文鑄造而成，筆畫光潔、結字工整，排列均勻，
具雄健渾厚之風。

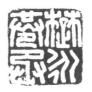
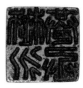

125

梁廄丞印
西漢　銅鑄
官印　瓦鈕
通高2.1厘米　邊長2.4厘米

Copper official seal with a tile-shaped knob inscribed with
"Liang Jiucheng Yin" in seal script
Western Han Dynasty
Overall height: 2.1cm　Length brim: 2.4cm

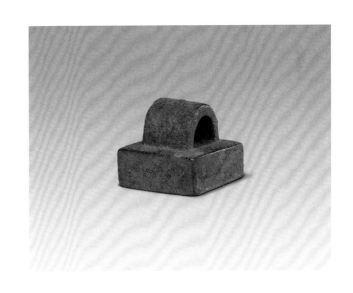

印文白文，漢篆，右上起順讀。梁，西漢諸侯王，封國
位於今河南商丘一帶。廄丞，管理廄事之官。《漢書·百
官公卿表》載：太僕屬官有大廄、未央、車馬令、丞、
尉；水衡都尉屬官有六廄令丞；東宮官詹事屬官有廄令
長及丞。王國亦設太僕，其下皆有掌管馬廄的官吏。

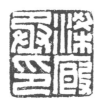
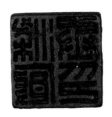

126

菑川侯印
西漢　銅鑄
官印　鼻鈕
通高1.8厘米　邊長2.2厘米

Copper official seal with a nose-shaped knob inscribed with
"Zichuan Hou Yin" in seal script
Western Han Dynasty
Overall height: 1.8cm　Length brim: 2.2cm

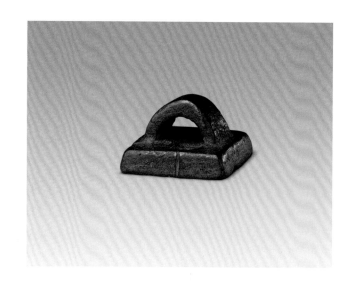

印文白文，漢篆，右上起順讀。菑川，西漢諸侯王，封
國位於今山東青州一帶。漢文帝十六年，將漢初所封齊
國分為六國，封武成侯劉賢為菑川王。景帝三年，菑川
王與吳、楚等國謀反，被誅，國除。明年，徙濟北王劉
志為菑川王，七傳至王莽時絕。侯為領兵之官，漢初王
國有侯官。據此可知，此印為諸侯國軍事將領之印信。

此印印文鑿刻而成，文字欹斜，筆畫纖細，章法草率，
乃匆匆急就之作，應為殉葬之印。

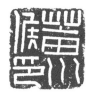 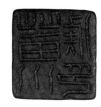

127

膠西侯印
西漢　銅鑄
官印　鼻鈕
通高1.8厘米　邊長2.2厘米

Copper official seal with a nose-shaped knob inscribed with
"Jiaoxi Hou Yin" in seal script
Western Han Dynasty
Overall height: 1.8cm　Length brim: 2.2cm

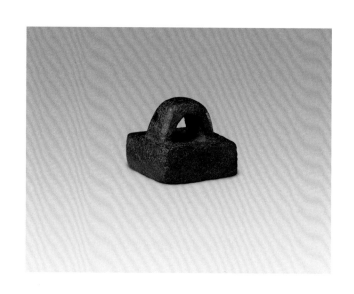

印文白文，漢篆，右上起順讀。膠西，西漢諸侯王，封
國位於今山東高密一帶。文帝十六年，分齊國為六，立
齊悼惠王子劉卬為膠西王。景帝三年，膠西王與吳、楚
等國謀反，被誅，國除。明年，立皇子劉端為膠西王，
武帝元封三年卒，無後，國除為郡。侯，領兵之官。

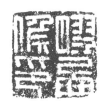 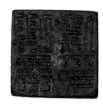

128

金鄉國丞
西漢　銅鑄
官印　瓦鈕
通高2.0厘米　邊長2.3厘米

Copper official seal with a tile-shaped knob inscribed with
"Jinxiang Guocheng" in seal script
Western Han Dynasty
Overall height: 2.0cm　Length brim: 2.3cm

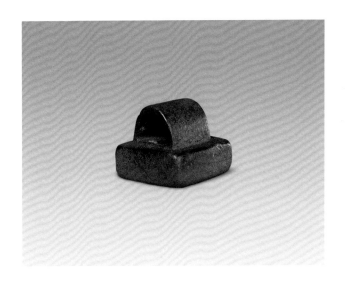

印文白文，漢篆，右上起順讀。金鄉，西漢侯國，地望
待考。國丞係官名，為諸侯國"相"之佐官。《續漢書·百
官誌》載："縣萬戶以上為令，不滿為長，侯國為相，皆
秦制也。丞各一人。"

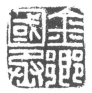

129

石山國丞
西漢　銅鑄
官印　鼻鈕
通高1.9厘米　邊長2.2厘米

Copper official seal with a nose-shaped knob inscribed with
"Shishan Guocheng" in seal script
Western Han Dynasty
Overall height: 1.9cm　Length brim: 2.2cm

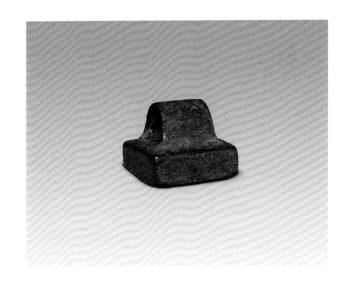

印文白文，漢篆，右上起順讀。石山，西漢侯國，在今
山東日照附近。《漢書·地理誌》載：徐州刺史部，琅邪
郡下"石山，侯國。"國丞，封國官職。

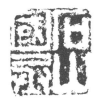
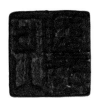

130

睢陵家丞
西漢　銅鑄
官印　鼻鈕
通高1.9厘米　邊長2.4×2.3厘米

Copper official seal with a nose-shaped knob inscribed with
"Suiling Jiacheng" in seal script
Western Han Dynasty
Overall height: 1.9cm　Length brim: 2.4 × 2.3cm

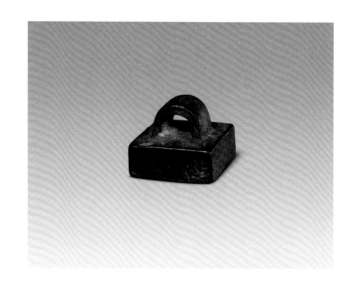

印文白文，漢篆，右上起順讀。睢陵，西漢侯國，位於
今江蘇徐州市睢寧縣境內。《漢書‧地理誌》載：徐州刺
史部，臨淮郡下有睢陵，未註侯國。《史記‧建元以來侯
者年表》載：江都易王子劉定國，元朔元年正月封睢陵
侯，元鼎五年國除。又《漢書‧張耳陳余傳》載：元光
中，復封(張)偃孫廣國為睢陵侯。薨，子昌嗣。太初
中，昌坐不敬免，國除。故此睢陵具體情況待考。家
丞，為侯之家臣。《漢書‧百官公卿表》載：列侯有"家
丞、門大夫、庶子。"

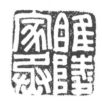
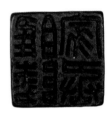

131

武陵尉印
西漢　銅鑄
官印　瓦鈕
通高2.1厘米　邊長2.2厘米

Copper official seal with a tile-shaped knob inscribed with
"Wuling Wei Yin" in seal script
Western Han Dynasty
Overall height: 2.1cm　　Length brim: 2.2cm

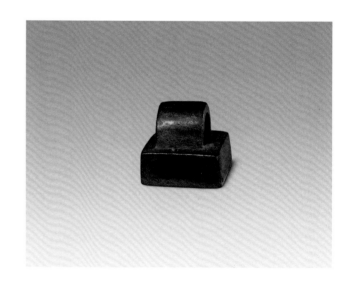

印文白文，漢篆，右上起順讀。武陵，西漢郡名，轄今
湖南常德等地。《漢書‧地理誌》載：荊州刺史部下"武陵
郡，高帝置。"尉，郡尉，佐助郡太守的武官。《漢書‧
百官公卿表》載："郡尉，秦官，掌佐守，典武職甲卒，
秩比二千石。景帝中二年，更名都尉。"據此可知，此印
為漢景帝中元二年(公元前148年)以前之印。

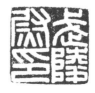

132

武陵尉丞
西漢　銅鑄
官印　龜鈕
通高2.0厘米　邊長2.2厘米

Copper official seal with a tortoise-shaped knob inscribed with "Wuling Weicheng" in seal script
Western Han Dynasty
Overall height: 2.0cm　Length brim: 2.2cm

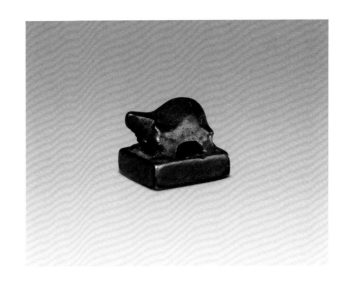

印文白文，漢篆，右上起順讀。尉丞，郡都尉之佐官，《漢書·百官公卿表》載："郡尉，秦官，掌佐守，典武職甲卒，秩比二千石……有丞，秩六百石。"

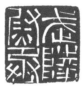
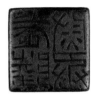

133

山陽尉丞
西漢　銅鑄
官印　瓦鈕
通高2.0厘米　邊長2.2厘米

Copper official seal with a tile-shaped knob inscribed with "Shanyang Weicheng" in seal script
Western Han Dynasty
Overall height: 2.0cm　Length brim: 2.2cm

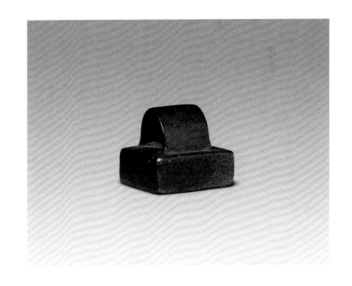

印文白文，漢篆，右上起順讀。山陽，西漢郡名，位於今山東濟寧地區。《漢書·地理誌》載：兗州刺史部下有"山陽郡，故梁，景帝中六年別為山陽國，武帝建元五年別為郡。"此印應為漢武帝建元五年(公元前136年)以後山陽郡都尉佐官之印。

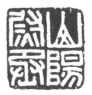
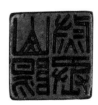

134

濟南尉丞
西漢　銅鑄
官印　瓦鈕
通高1.7厘米　邊長2.2厘米

Copper official seal with a tile-shaped knob inscribed with
"Jinan Weicheng" in seal script
Western Han Dynasty
Overall height: 1.7cm　Length brim: 2.2cm

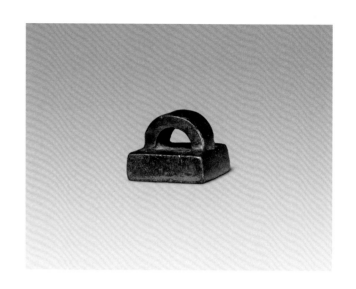

印文白文，漢篆，右上起順讀。濟南，西漢郡名。轄今
山東濟南、章丘等地。《漢書·地理誌》載：青州刺史部
下"濟南郡，故齊，文帝十六年別為濟南國，景帝二年為
郡。"丞乃郡尉之佐官。

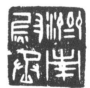 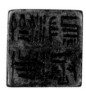

135

贛揄令印
西漢　銅鑄
官印　瓦鈕
通高2.0厘米　邊長2.2厘米

Copper official seal with a tile-shaped knob inscribed with
"Ganyu Ling Yin" in seal script
Western Han Dynasty
Overall height: 2.0cm　Length brim: 2.2cm

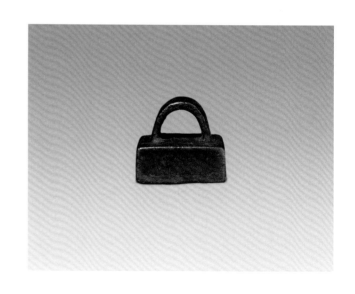

印文白文，漢篆，右上起順讀。贛揄，西漢縣名，位於今
江蘇連雲港贛榆縣。《漢書·地理誌》載：徐州刺史部，琅
邪郡下有贛榆縣。令即縣令，一縣之主官，《漢書·百官
公卿表》載："縣令、長，皆秦官，掌治其縣。萬戶以上
為令，秩千石至六百石。"

此印文"令"字末筆下曳，為西漢同類印文典型特徵。"贛
揄"二字《漢書·地理誌》寫做"贛榆"，應以印文為正。

136

渭成令印

西漢　銅鑄
官印　瓦鈕
通高1.9厘米　邊長2.4厘米

Copper official seal with a tile-shaped knob inscribed with
"Weicheng Ling Yin" in seal script
Western Han Dynasty
Overall height: 1.9cm　　Length brim: 2.4cm

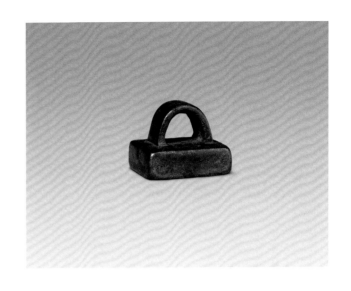

印文白文，漢篆，右上起順讀。渭成，西漢縣名，位於
今陝西咸陽。《漢書·地理誌》載：司隸校尉部右扶風下
有"渭城，故咸陽，高帝元年更名新城，七年罷屬長安，
武帝元鼎三年更名渭城"。"令"為縣令。

"渭成"二字《漢書·地理誌》寫做"渭城"，應以印文為
正。

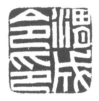
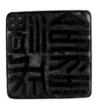

137

狼邪令印

西漢　銅鑄
官印　瓦鈕
通高2.0厘米　邊長2.3厘米

Copper official seal with a tile-shaped knob inscribed with
"Langya Ling Yin" in seal script
Western Han Dynasty
Overall height: 2.0cm　　Length brim: 2.3cm

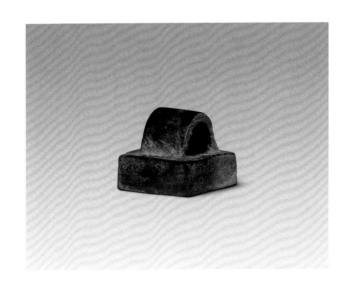

印文白文，漢篆，右上起順讀。狼邪，西漢縣名，在今
山東膠南地區。《漢書·地理誌》載：徐州刺史部琅邪郡
下有"琅邪，越王勾踐嘗治此，起館台，有四時祠。"

"狼邪"二字《漢書·地理誌》寫做"琅邪"，應以印文為
正。

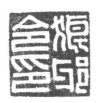

138

柜長之印
西漢　銅鑄
官印　瓦鈕
通高1.9厘米　邊長2.3厘米

Copper official seal with a tile-shaped knob inscribed with
"Gui Zhang Zhi Yin" in seal script
Western Han Dynasty
Overall height: 1.9cm　Length brim: 2.3cm

印文白文，漢篆，右上起順讀。柜，西漢縣名，位於今
江蘇連雲港市。《漢書·地理誌》載：徐州刺史部琅邪郡
下有柜縣。長，縣主官，《漢書·百官公卿表》載："縣
令、長，皆秦官，掌治其縣。萬戶以上為令，……減萬
戶為長，秩五百石至三百石。"

139

朐長之印
西漢　銅鑄
官印　瓦鈕
通高1.8厘米　邊長2.3厘米

Copper official seal with a tile-shaped knob inscribed with
"Qu Zhang Zhi Yin" in seal script
Western Han Dynasty
Overall height: 1.8cm　Length brim: 2.3cm

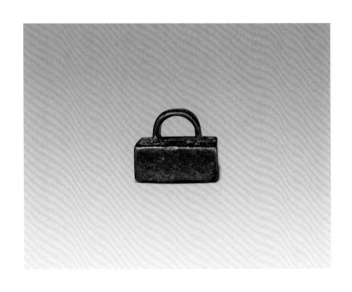

印文白文，漢篆，右上起順讀。朐，秦漢時期縣名，位
於今江蘇連雲港市，與柜縣相鄰。《漢書·地理誌》載：
徐州刺史部東海郡下有"朐，秦始皇立石海上，以為東門
闕。有鐵官。"

140

臨邛長印
西漢　銅鑄
官印　瓦鈕
通高1.7厘米　邊長2.4厘米

Copper official seal with a tile-shaped knob inscribed with
"Linqiong Zhang Yin" in seal script
Western Han Dynasty
Overall height: 1.7cm　Length brim: 2.4cm

印文白文，漢篆，右上起順讀。臨邛，西漢縣名，在今
四川邛崍市。《漢書·地理誌》載：益州刺史部蜀郡下有
臨邛縣。"長"即縣之主官。

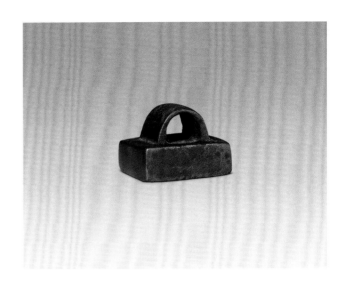

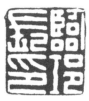 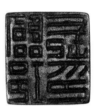

141

靈州丞印
西漢　銅鑄
官印　瓦鈕
通高1.6厘米　邊長2.3厘米

Copper official seal with a tile-shaped knob inscribed with
"Lingzhou Cheng Yin" in seal script
Western Han Dynasty
Overall height: 1.6cm　Length brim: 2.3cm

印文白文，漢篆，右上起順讀。靈州，西漢縣名，位於
今寧夏靈武市。《漢書·地理誌》載：冀州刺史部北地郡
下有"靈州，惠帝四年置。"丞，縣吏，《漢書·百官公卿
表》載："縣令、長，皆秦官，掌治其縣。……皆有丞、
尉，秩四百石至二百石，是為長吏。"

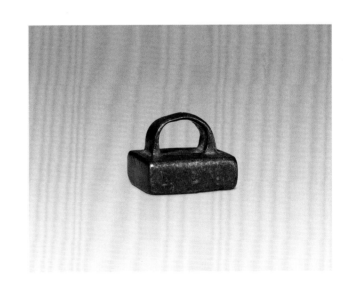

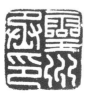 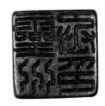

142

朱虛丞印
西漢　銅鑄
官印　瓦鈕
通高2.3厘米　邊長2.4厘米

Copper official seal with a tile-shaped knob inscribed with
"Zhuxu Cheng Yin" in seal script
Western Han Dynasty
Overall height: 2.3cm　Length brim: 2.4cm

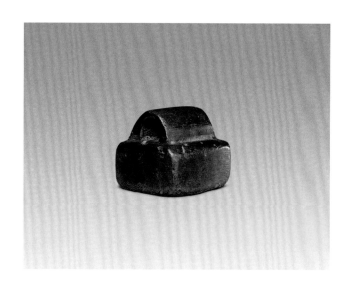

印文白文，漢篆，右上起順讀。朱虛，西漢縣名，在今
山東臨朐東南。《漢書·地理誌》載：徐州刺史部琅邪郡
下有"朱虛，凡三丹水所出，東北至壽光入海；東泰山汶
水所出，東至安丘入濰。有三山五帝祠。"

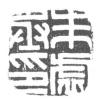 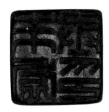

143

贛揄丞印
西漢　銅鑄
官印　瓦鈕
通高2.1厘米　邊長2.4×2.3厘米

Copper official seal with a tile-shaped knob inscribed with
"Ganyu Cheng Yin" in seal script
Western Han Dynasty
Overall height: 2.1cm　Length brim: 2.4 × 2.3cm

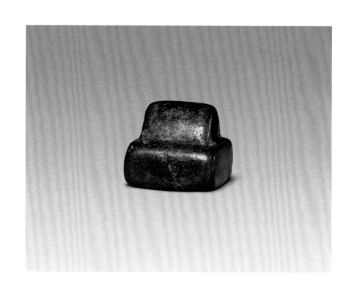

印文白文，漢篆，右上起順讀。贛揄，西漢縣名，位於
今江蘇連雲港贛榆縣，《漢書·地理誌》有載。今作"贛
榆"，以印文"贛揄"為正。丞乃縣吏，縣令之佐。

144

浮陽丞印
西漢　銅鑄
官印　瓦鈕
通高1.6厘米　邊長2.3厘米

Copper official seal with a tile-shaped knob inscribed with
"Fuyang Cheng Yin" in seal script
Western Han Dynasty
Overall height: 1.6cm　Length brim: 2.3cm

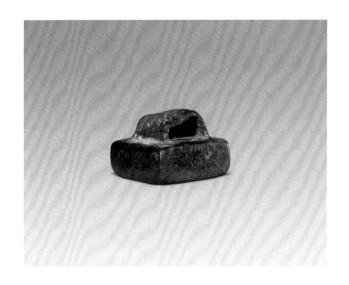

印文白文，漢篆，右上起順讀。浮陽，西漢縣名，位於
今河北滄州市。《漢書・地理誌》載：幽州刺史部渤海郡
下有浮陽縣。

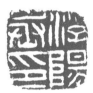

145

寧陽丞印
西漢　銅鑄
官印　瓦鈕
通高1.8厘米　邊長2.5厘米

Copper official seal with a tile-shaped knob inscribed with
"Ningyang Cheng Yin" in seal script
Western Han Dynasty
Overall height: 1.8cm　Length brim: 2.5cm

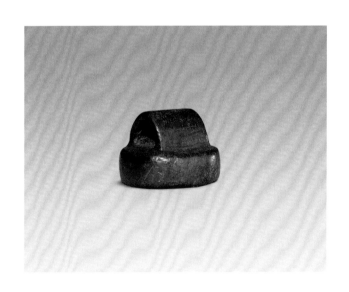

印文白文，漢篆，右上起順讀。寧陽，西漢縣名，在今山
東泰安市寧陽縣。《漢書・地理誌》載：兗州刺史部泰山郡
下有"寧陽，侯國。"但其文不署"國丞"而單署"丞"，故此
可知，此印為寧陽縣吏所用，而非侯國之印。

此印原為方印，被後人磨圓。

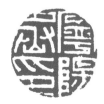 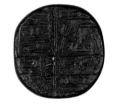

146

上祿丞印
西漢　銅鑄
官印　瓦鈕
通高1.6厘米　邊長2.3厘米

Copper official seal with a tile-shaped knob inscribed with
"Shanglu Cheng Yin" in seal script
Western Han Dynasty
Overall height: 1.6cm　Length brim: 2.3cm

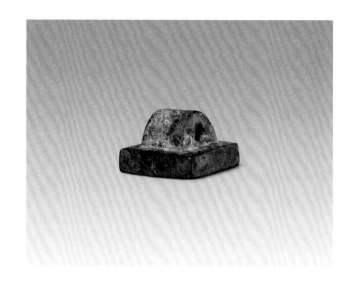

印文白文，漢篆，右上起順讀。上祿，西漢縣名，位於
今甘肅隴南地區。《漢書·地理誌》載：涼州刺史部武都
郡有上祿縣。

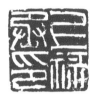

147

武都丞印
西漢　銅鑄
官印　鼻鈕
通高1.7厘米　邊長2.2厘米

Copper official seal with a nose-shaped knob inscribed with
"Wudu Cheng Yin" in seal script
Western Han Dynasty
Overall height: 1.7cm　Length brim: 2.2cm

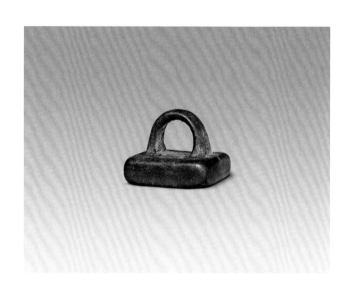

印文白文，漢篆，右上起順讀。武都，西漢縣名，位於
今甘肅隴南武都地區。《漢書·地理誌》載：涼州刺史部
武都郡下有武都縣。

148

海鹽右丞

西漢　銅鑄
官印　瓦鈕
通高1.8厘米　邊長2.3厘米

Copper official seal with a tile-shaped knob inscribed with
"Haiyan Youcheng" in seal script
Western Han Dynasty
Overall height: 1.8cm　Length brim: 2.3cm

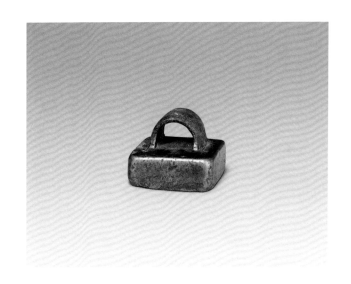

印文白文，漢篆，右上起橫讀。海鹽，西漢縣名，位於
今浙江嘉興地區。《漢書·地理誌》載：揚州刺史部會稽
郡下有"海鹽，故武原鄉，有鹽官。"右丞，縣吏，《漢
書·百官公卿表》載："縣令、長，……皆有丞尉"。漢代
縣丞之職，京畿三輔縣不止一人，其餘地方郡轄縣丞一
人，個別有設置左右二丞者。

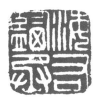
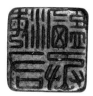

149

陸渾左尉

西漢　銅鑄
官印　瓦鈕
通高2.2厘米　邊長2.4厘米

Copper official seal with a tile-shaped knob inscribed with
"Luhun Zuowei" in seal script
Western Han Dynasty
Overall height: 2.2cm　Length brim: 2.4cm

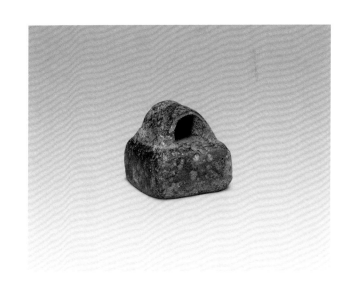

印文白文，漢篆，右上起順讀。陸渾，西漢縣名，位於
今河南洛陽嵩縣一帶。《漢書·地理誌》載：司隸校尉部
弘農郡下有"陸渾，故秦函谷關。"左尉係官職，主管一
縣的治安。《續漢書·百官誌》載："尉，大縣二人，小縣
一人。本註曰：尉主盜賊……案察奸宄，以起端緒。"

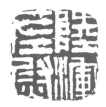

150

靈右尉印
西漢　銅鑄
官印　瓦鈕
通高2.1厘米　邊長2.3厘米

Copper official seal with a tile-shaped knob inscribed with
"Ling Youwei Yin" in seal script
Western Han Dynasty
Overall height: 2.1cm　Length brim: 2.3cm

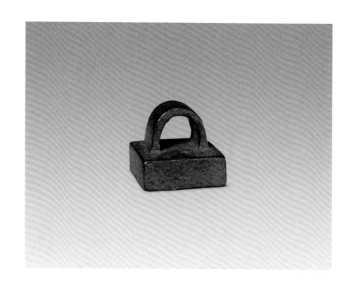

印文白文，漢篆，右上起順讀。靈，西漢縣名，位於今
河北邢台地區。《漢書・地理誌》載：冀州刺史部清河郡
下有靈縣。右尉，縣吏，主管一縣的治安。

151

梧左尉印
西漢　銅鑄
官印　瓦鈕
通高2.0厘米　邊長2.2厘米

Copper official seal with a tile-shaped knob inscribed with
"Wu Zuowei Yin" in seal script
Western Han Dynasty
Overall height: 2.0cm　Length brim: 2.2cm

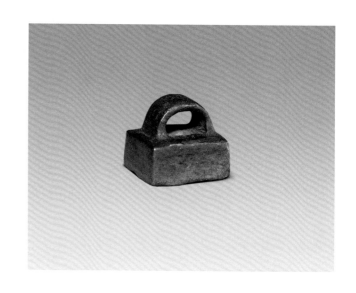

印文白文，漢篆，右上起順讀。梧，西漢縣名，位於今
安徽省淮北市。《漢書・地理誌》載：徐州刺史部楚國下
有梧縣。左尉係縣吏。

152

涅陽左尉
西漢　銅鑄
官印　瓦鈕
通高2.0厘米　邊長2.4厘米

Copper official seal with a tile-shaped knob inscribed with
"Zhengyang Zuowei" in seal script
Western Han Dynasty
Overall height: 2.0cm　Length brim: 2.4cm

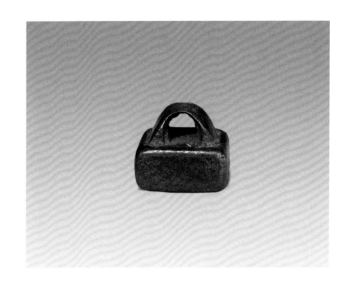

印文白文，漢篆，右上起順讀。涅陽，西漢縣名，位於今
河南南陽地區。《漢書·地理誌》載：荊州刺史部南陽郡
下有涅陽縣。

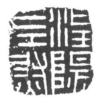

153

三封左尉
西漢　銅鑄
官印　瓦鈕
通高2.0厘米　邊長2.3厘米

Copper official seal with a tile-shaped knob inscribed with
"Sanfeng Zuowei" in seal script
Western Han Dynasty
Overall height: 2.0cm　Length brim: 2.3cm

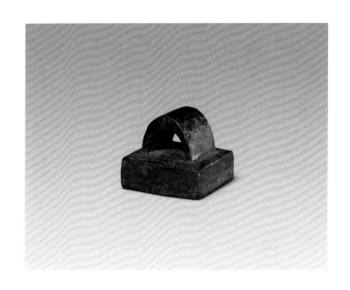

印文白文，漢篆，右上起順讀。三封，西漢縣名，位於
今內蒙古巴彥淖爾盟磴口縣境內。《漢書·地理誌》載：
并州刺史部朔方郡下有"三封，武帝元狩三年城。"

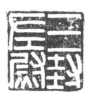

154

長岑右尉
西漢　銅鑄
官印　瓦鈕
通高1.9厘米　邊長2.3厘米

Copper official seal with a tile-shaped knob inscribed with
"Changcen Youwei" in seal script
Western Han Dynasty
Overall height: 1.9cm　Length brim: 2.3cm

印文白文，漢篆，右上起順讀。長岑，西漢縣名，位於
今朝鮮境內。《漢書‧地理誌》載：幽州刺史部樂浪郡下
有長岑縣。

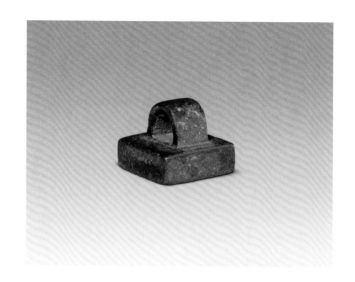

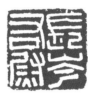 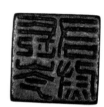

155

育黎右尉
西漢　銅鑄
官印　鼻鈕
通高1.8厘米　邊長2.3厘米

Copper official seal with a nose-shaped knob inscribed with
"Yuli Youwei" in seal script
Western Han Dynasty
Overall height: 1.8cm　Length brim: 2.3cm

印文白文，漢篆，右上起順讀。育黎，西漢縣名，位於
今山東威海。《漢書‧地理誌》載：青州刺史部東萊郡下
有育黎縣。

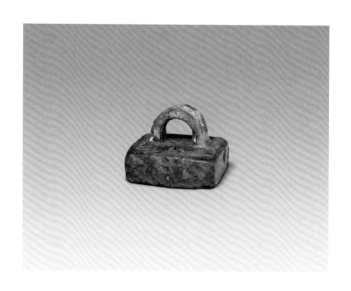

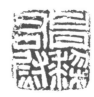

156

劇右尉印
西漢　銅鑄
官印　鼻鈕
通高1.7厘米　邊長2.3厘米

Copper official seal with a nose-shaped knob inscribed with
"Ju Youwei Yin" in seal script
Western Han Dynasty
Overall height: 1.7cm　Length brim: 2.3cm

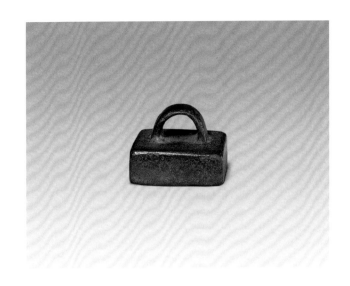

印文白文，漢篆，右上起順讀。劇，西漢縣名，位於今
山東青州。《漢書·地理誌》載：徐州刺史部菑川國下有
劇縣。右尉，縣吏。

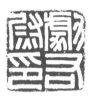 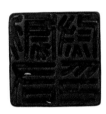

157

朝那左尉
西漢　銅鑄
官印　鼻鈕
通高1.8厘米　邊長2.3厘米

Copper official seal with a nose-shaped knob inscribed with
"Zhuna Zuowei" in seal script
Western Han Dynasty
Overall height: 1.8cm　Length brim: 2.3cm

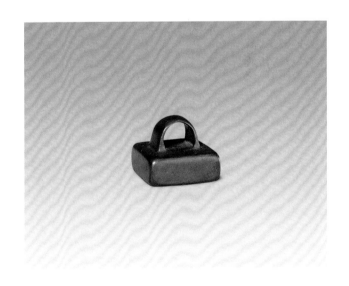

印文白文，漢篆，右上起順讀。朝那，西漢縣名，位於
今寧夏固原地區。《漢書·地理誌》載：涼州刺史部安定
郡下有朝那縣。

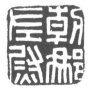

158

朱吾右尉
西漢　銅鑄
官印　瓦鈕
通高1.9厘米　邊長2.3厘米

Copper official seal with a tile-shaped knob inscribed with
"Zhuwu Youwei" in seal script
Western Han Dynasty
Overall height: 1.9cm　Length brim: 2.3cm

印文白文，漢篆，右上起交叉讀。朱吾，西漢縣名，位
於今越南境內。《漢書‧地理誌》載：交州刺史部日南郡
下有朱吾縣。

159

立降右尉
西漢　銅鑄
官印　瓦鈕
通高1.6厘米　邊長2.3厘米

Copper official seal with a tile-shaped knob inscribed with
"Lijiang Youwei" in seal script
Western Han Dynasty
Overall height: 1.6cm　Length brim: 2.3cm

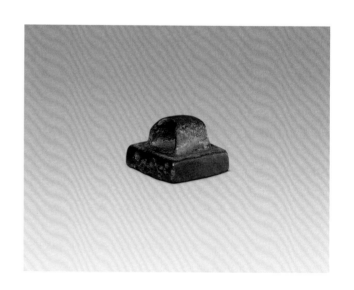

印文白文，漢篆，右上起順讀。立降，西漢縣名，地望
待考。《漢書‧地理誌》未載，此印或可補史缺。

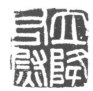

160

執灋直二十二
新莽　銅鑄
官印　龜鈕
通高2.2厘米　邊長2.3厘米

Copper official seal with tortoise-shaped knob inscribed with "Zhifa Zhi 22" in seal script
Xin Dynasty (between the Western Han and the Eastern Han)
Overall height: 2.2cm　Length brim: 2.3cm

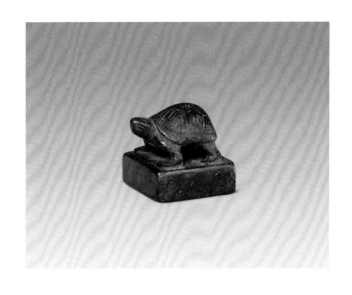

印文白文，漢篆，右上起順讀。執灋，即執法，本西漢御史之官名，王莽時改稱。《後漢書·伏湛傳》載：伏湛"王莽時為繡衣執法，使督大奸，"李賢註"武帝置繡衣御史，王莽改御史曰執法，故曰繡衣執法。"二十二，應為諸執法之一，《漢書·王莽傳》載：始建國三年，"遣中郎將、繡衣執法各五十五人，分填緣邊大郡，督大奸猾。"

此印印文共六字，排列方式特殊。五字以上印文呈三行佈局排列，是新莽時期印面的典型特徵之一。

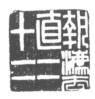

161

常樂蒼龍曲侯
新莽　銅鑄
官印　龜鈕
通高2.2厘米　邊長2.3厘米

Copper official seal with a tortoise-shaped knob inscribed with "Changle Canglong Quhou" in seal script
Xin Dynasty
Overall height: 2.2cm　Length brim: 2.3cm

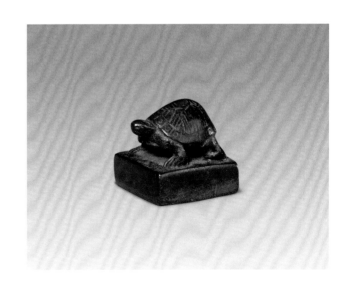

印文白文，漢篆，右上起順讀。常樂，西漢宮室名，《漢書·王莽傳》載：始建國元年 (公元 9 年)，改常樂宮曰常樂室。蒼龍，宮門名，漢代設有"北宮門蒼龍司馬"之職。曲侯，掌守宮門之官，《漢書·百官公卿表》載：衛尉屬官有"諸屯衛侯司馬各二十二官"。此外，新莽時將軍部下有曲，曲有軍侯。

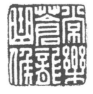

162

太師公將軍司馬印
新莽　銅鑄
官印　龜鈕
通高2.1厘米　邊長2.4厘米

Copper official seal with a tortoise-shaped knob inscribed
with "Taishigong Jiangjun Sima Yin" in seal script
Xin Dynasty
Overall height: 2.1cm　Length brim: 2.4cm

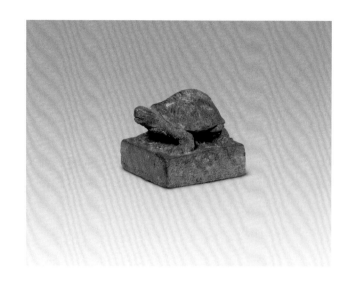

印文白文，漢篆，右上起順讀。太師，為"三公"之一。
初設於周，歷代多沿制，一般為虛銜，用於加授給年高
望重的大臣。《漢書·百官公卿表》載："太師，萬石，備
君主顧問。"將軍，武職，《漢書·王莽傳》載：王匡於始
建國三年為太師將軍。司馬係將軍之屬官。

163

長水校尉丞
新莽　銅鑄
官印　龜鈕
通高1.8厘米　邊長2.3厘米

Copper official seal with a tortoise-shaped knob inscribed
with "Changshui Xiaowei Cheng" in seal script
Xin Dynasty
Overall height: 1.8cm　Length brim: 2.3cm

印文白文，漢篆，右上起順讀。長水校尉，官名，《漢
書·百官公卿表》有載。漢武帝置，八校尉之一，掌屯於
長水與宣曲的胡人騎兵，秩二千石。所屬有丞及司馬。
長水，關中河名；宣曲亦河名。新莽時亦置長水校尉。

164

校尉司馬丞
新莽　銅鑄
官印　瓦鈕
通高2.0厘米　邊長2.4厘米

Copper official seal with a tile-shaped knob inscribed with
"Xiaowei Sima Cheng" in seal script
Xin Dynasty
Overall height: 2.0cm　Length brim: 2.4cm

印文白文，漢篆，右上起順讀。校尉，武官，《漢書·百
官公卿表》載：西漢時有城門、中壘、屯騎、步兵、越
騎、長水、胡騎、射聲、虎賁諸校尉，新莽時期多沿
襲。諸將軍亦有屬官校尉。司馬乃校尉屬官，丞是司馬
之佐官。

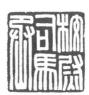 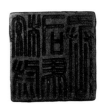

165

軍司馬之印
新莽　銅鑄
官印　瓦鈕
通高2.1厘米　邊長2.3厘米

Copper official seal with a tile-shaped knob inscribed with
"Junsima Zhi Yin" in seal script
Xin Dynasty
Overall height: 2.1cm　Length brim: 2.3cm

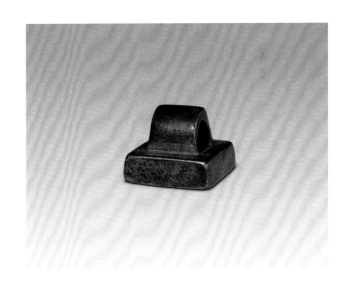

印文白文，漢篆，右上起順讀。軍司馬是將軍的屬官，
《續漢書·百官誌》載："大將軍營五部，部校尉一人，比
二千石，軍司馬一人，比千石，……其不置校尉部，但軍
司馬一人，……其餘將軍以征伐，無員職，亦有部曲、
司馬、軍侯以領兵。"

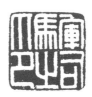

166

軍司馬丞印

新莽　銅鑄
官印　龜鈕
通高2.1厘米　邊長2.4厘米

Copper official seal with a tortoise-shaped knob inscribed
with "Junsima Cheng Yin" in seal script
Xin Dynasty
Overall height: 2.1cm　Length brim: 2.4cm

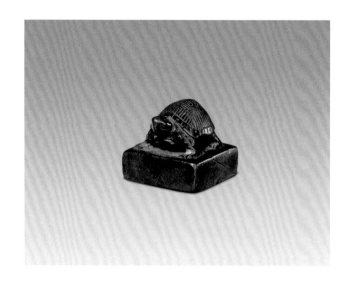

印文白文，漢篆，右上起順讀。軍司馬乃將軍之屬官；
丞係軍司馬之佐官。

167

破姦軍馬丞

新莽　銅鑄
官印　瓦鈕
通高2.2厘米　邊長2.3厘米

Copper official seal with a tile-shaped knob inscribed with
"Pojian Junma Cheng" in seal script
Xin Dynasty
Overall height: 2.2cm　Length brim: 2.3cm

印文白文，漢篆，右上起順讀。破姦，兩漢時期將軍名
號，級別相對較低。《後漢書·李通傳》載："六年夏，領
破奸將軍侯進、捕虜將軍王霸等十營擊漢中賊"。軍馬，
即軍司馬，將軍之佐官。

168

軍曲侯丞印

新莽　銅鑄
官印　龜鈕
通高2.1厘米　邊長2.3厘米

Copper official seal with a tortoise-shaped knob inscribed
with "Junquhou Cheng Yin" in seal script
Xin Dynasty
Overall height: 2.1cm　Length brim: 2.3cm

印文白文，漢篆，右上起順讀。軍，將軍；曲侯，將軍
部曲官；丞，曲侯之佐官。

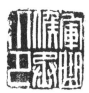

169

折衝猥千人

新莽　銅鑄
官印　龜鈕
通高1.9厘米　邊長2.3厘米

Copper official seal with a tortoise-shaped knob inscribed
with "Zhechong Weiqianren" in seal script
Xin Dynasty
Overall height: 1.9cm　Length brim: 2.3cm

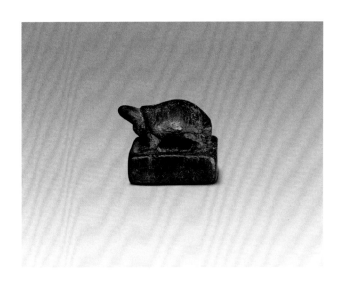

印文白文，漢篆，右上起順讀。折衝，將軍名號；猥千
人，將軍屬官，為軍中下級武吏。

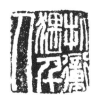

170

安屬左騎千人
新莽　銅鑄
官印　瓦鈕
通高1.7厘米　邊長2.3厘米

Copper official seal with a tile-shaped knob inscribed with
"Anshu Zuojiqianren" in seal script
Xin Dynasty
Overall height: 1.7cm　Length brim: 2.3cm

印文白文，漢篆，右上起順讀。安屬，安定屬國簡稱，武
帝元狩三年(公元前120年)為安置內附的匈奴而設，位於今
寧夏吳忠一帶。《漢書·地理誌》載：涼州刺史部安定郡下
"三水：屬國都尉治。"左騎千人，屬國都尉之屬官，《漢
書·百官公卿表》載：安定屬國"置都尉、侯、千人。"

所謂屬國者，即"存其國號而屬漢朝，故曰屬國。"這是漢
朝對歸順少數民族的一種特殊的自治管理形式，准許內附
少數民族在特定地區定居，並保留自己的習俗和制度，由
朝廷派一名"屬國都尉"進行監管。

171

文德左千人
新莽　銅鑄
官印　龜鈕
通高2.2厘米　邊長2.4厘米

Copper official seal with a tortoise-shaped knob inscribed
with "Wende Zuoqianren" in seal script
Xin Dynasty
Overall height: 2.2cm　Length brim: 2.4cm

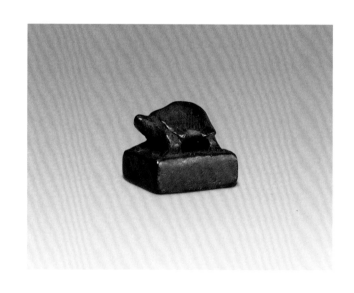

印文白文，漢篆，右上起順讀。文德，郡名，未見史料
記載，地望待考。左千人乃郡長官之僚屬。

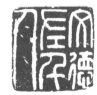 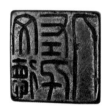

172

校尉之印章
新莽　銅鑄
官印　龜鈕
通高2.2厘米　邊長2.4厘米

Copper official seal with a tortoise-shaped knob inscribed
with "Xiaowei Zhi Yinzhang" in seal script
Xin Dynasty
Overall height: 2.2cm　Length brim: 2.4cm

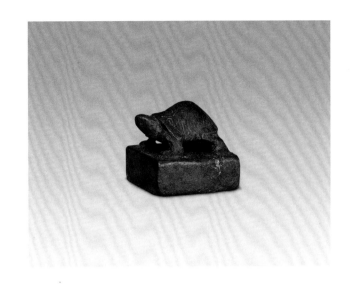

印文白文，漢篆，右上起順讀。校尉，本為西漢武官，
位次於將軍。新莽後期成為縣宰的賜號，以加強其駕馭
地方的權力。《漢書・王莽傳》載：新莽政權後期，"賜諸
州牧號大將軍，郡卒正、連帥、大尹為偏將軍，屬令長
裨將軍，縣宰為校尉。"

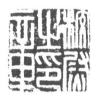 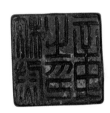

173

校尉左千人
新莽　銅鑄
官印　龜鈕
通高2.0厘米　邊長2.3厘米

Copper official seal with a tortoise-shaped knob inscribed
with "Xiaowei Zuoqianren" in seal script
Xin Dynasty
Overall height: 2.0cm　Length brim: 2.3cm

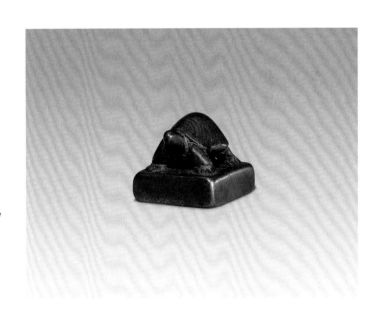

印文白文，漢篆，右上起順讀。校尉係兩漢時期武官，
新莽沿用，左千人為校尉之屬官。

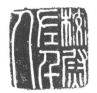 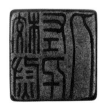

174

棘陽縣宰印
新莽　銅鑄
官印　龜鈕
通高2.2厘米　邊長2.4厘米

Copper official seal with a tortoise-shaped knob inscribed
with "Jiyang Xianzai Yin" in seal script
Xin Dynasty
Overall height: 2.2cm　Length brim: 2.4cm

印文白文，漢篆，右上起順讀。棘陽，西漢縣名，在今
河南南陽新野一帶。《漢書·地理誌》載：荊州刺史部南
陽郡下有棘陽縣。宰，縣主官，王莽實行"託古改制"，
將漢之縣令、長改稱縣宰。

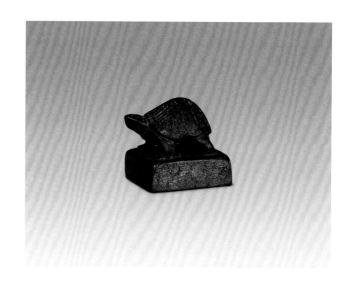

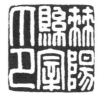 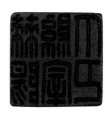

175

穎陰宰之印
新莽　銅鑄
官印　龜鈕
通高2.2厘米　邊長2.3厘米

Copper official seal with a tortoise-shaped knob inscribed
with "Yingyin Zai Zhi Yin" in seal script
Xin Dynasty
Overall height: 2.2cm　Length brim: 2.3cm

印文白文，漢篆，右上起順讀。穎陰，西漢縣名，位於
今河南許昌市。《漢書·地理誌》載：豫州刺史部穎川郡
下有穎陰縣。印文"穎陰"為正。

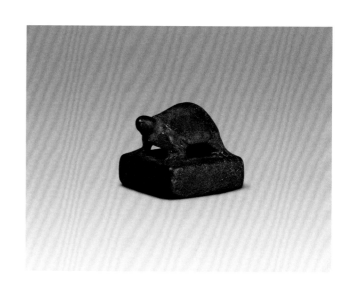

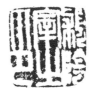

176

蒙陰宰之印
新莽　銅鑄
官印　龜鈕
通高1.9厘米　邊長2.3厘米

Copper official seal with a tortoise-shaped knob inscribed
with "Mengyin Zai Zhi Yin" in seal script
Xin Dynasty
Overall height: 1.9cm　Length brim: 2.3cm

印文白文，漢篆，右上起順讀。蒙陰，西漢縣名，位於
今山東臨沂地區。《漢書·地理誌》載：兗州刺史部泰山
郡下"蒙陰，莽曰蒙恩。"此印當為王莽改其名稱之前所
用。

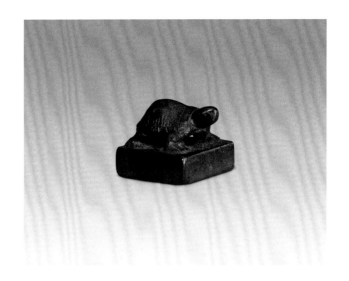

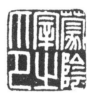

177

脩合縣宰印
新莽　銅鑄
官印　龜鈕
通高2.1厘米　邊長2.3厘米

Copper official seal with a tortoise-shaped knob inscribed
with "Tiaohe Xianzai Yin" in seal script
Xin Dynasty
Overall height: 2.1cm　Length brim: 2.3cm

印文白文，漢篆，右上起順讀。脩合為新莽時期縣名，
即脩治，西漢稱脩縣，位於今河北冀縣一帶。《漢書·地
理誌》載：冀州刺史部信都國下"脩，莽曰脩治。"

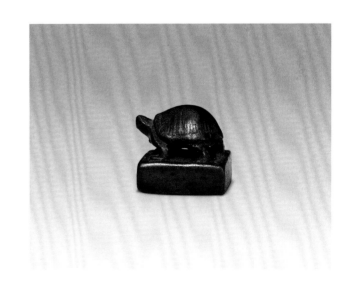

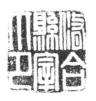 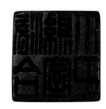

178

建伶道宰印
新莽　銅鑄
官印　龜鈕
通高1.8厘米　邊長2.3厘米

Copper official seal with a tortoise-shaped inscribed with
"Jianling Daozai Yin" in seal script
Xin Dynasty
Overall height: 1.8cm　Length brim: 2.3cm

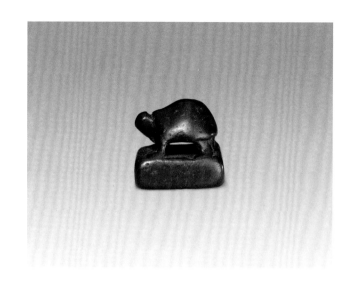

印文白文，漢篆，右上起順讀。建伶，道名，位於今雲南昆明。道即縣，道宰即縣宰。《漢書·百官公卿表》載："列侯所食縣曰國，皇太后、皇后、公主所食曰邑，有蠻夷曰道。"《漢書·地理誌》載：益州刺史部益州郡下有建伶縣。

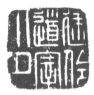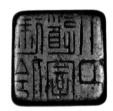

179

阿陵空丞印
新莽　銅鑄
官印　瓦鈕
通高1.9厘米　邊長2.3厘米

Copper official seal with a tile-shaped knob inscribed with
"Aling Kongcheng Yin" in seal script
Xin Dynasty
Overall height: 1.9cm　Length brim: 2.3cm

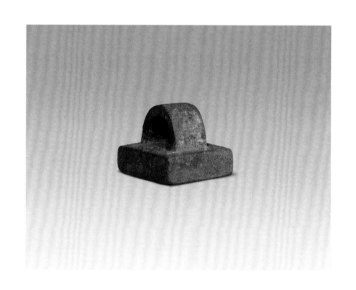

印文白文，漢篆，右上起順讀。阿陵，西漢縣名，位於今河北涿縣一帶。《漢書·地理誌》載：幽州刺史部涿郡下"阿陵，莽曰阿陸"。空丞，新莽時期縣吏，由漢代司空、縣丞演化而來，主管營造建築等事。

180

烏傷空丞印

新莽　銅鑄
官印　瓦鈕
通高1.7厘米　邊長2.3厘米

Copper official seal with a tile-shaped knob inscribed with
"Wushang Kongcheng Yin" in seal script
Xin Dynasty
Overall height: 1.7cm　Length brim: 2.3cm

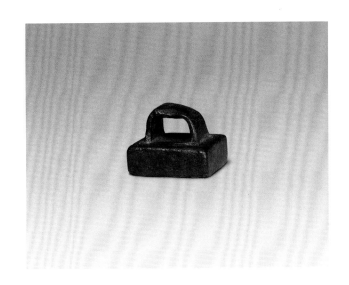

印文白文，漢篆，右上起順讀。烏傷，西漢縣名，位於
今浙江義烏地區。《漢書·地理誌》載：揚州刺史部會稽
郡下"烏傷，莽曰烏孝。"此烏傷為改稱之前的沿用。空
丞，新莽時期縣吏。

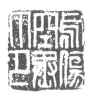 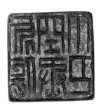

181

幹昌縣徒丞

新莽　銅鑄
官印　龜鈕
通高2.1厘米　邊長2.3厘米

Copper official seal with a tortoise-shaped knob inscribed
with "Ganchang Xiantucheng" in seal script
Xin Dynasty
Overall height: 2.1cm　Length brim: 2.3cm

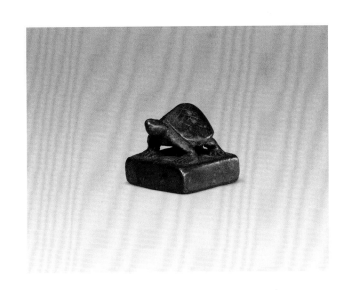

印文白文，漢篆，右上起順讀。幹昌，新莽縣名，即今
山西臨汾市襄汾縣。《漢書·地理誌》載：司隸校尉部河
東郡下"襄陵，莽曰幹昌。"徒丞，新莽時期縣吏，即漢
代縣丞，主管一縣之民政。王莽託古改制，以之類比上
古之司徒，故稱徒丞。

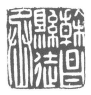 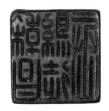

182

雝丘徒丞印
新莽　銅鑄
官印　瓦鈕
通高1.7厘米　邊長2.3厘米

Copper official seal with a tile-shaped knob inscribed with
"Yongqiu Tucheng Yin" in seal script
Xin Dynasty
Overall height: 1.7cm　Length brim: 2.3cm

印文白文，漢篆，右上起順讀。雝丘，縣名，在今河南
開封杞縣一帶。《漢書‧地理誌》載：兗州刺史部陳留郡
下有雍丘縣，《補註》："先謙曰，亦作雝丘。"

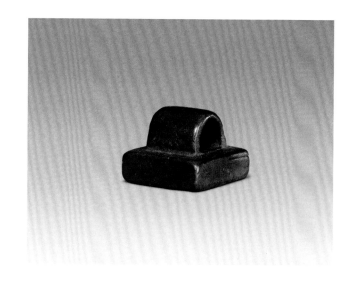

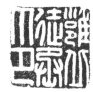 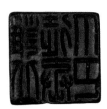

183

汾陰馬丞印
新莽　銅鑄
官印　瓦鈕
通高2.0厘米　邊長2.3厘米

Copper official seal with a tile-shaped knob inscribed with
"Fenyin Macheng Yin" in seal script
Xin Dynasty
Overall height: 2.0cm　Length brim: 2.3cm

印文白文，漢篆，右上起順讀。汾陰，西漢縣名，在今
山西運城萬榮縣西南。《漢書‧地理誌》載：司隸校尉部
河東郡下"介山在南，案在汾水之陰，水北曰陽，南曰
陰，縣在汾南，故曰陰。"馬丞，新莽時期縣吏，本為漢
制縣尉，王莽改制時，因司馬掌武備，與尉職相合，因
以馬丞名之。

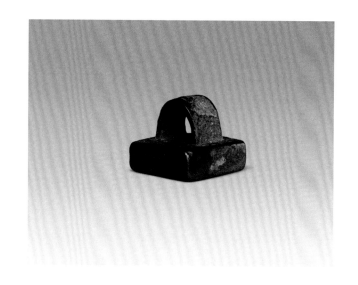

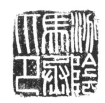

184

原都馬丞印

新莽　銅鑄
官印　瓦鈕
通高1.8厘米　邊長2.4厘米

Copper official seal with a tile-shaped knob inscribed with
"Yuandu Macheng Yin" in seal script
Xin Dynasty
Overall height: 1.8cm　Length brim: 2.4cm

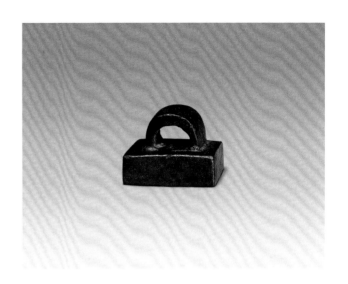

印文白文，漢篆，右上起順讀。原都，西漢縣名，在今
陝西榆林以南地區。《漢書‧地理誌》載：并州刺史部上
郡下有原都縣。

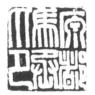 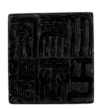

185

昌縣馬丞印

新莽　銅鑄
官印　瓦鈕
通高1.9厘米　邊長2.4厘米

Copper official seal with a tile-shaped knob inscribed with
"Changxian Macheng Yin" in seal script
Xin Dynasty
Overall height: 1.9cm　Length brim: 2.4cm

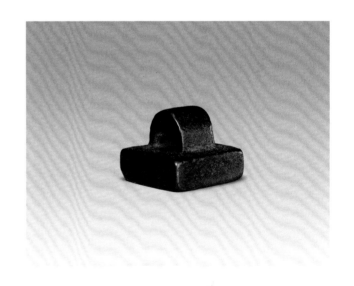

印文白文，漢篆，右上起順讀。昌，西漢縣名，地望待
考。《漢書‧地理誌》載：徐州刺史部琅邪郡下有昌縣。

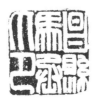 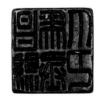

186

竇安馬丞印
新莽　銅鑄
官印　瓦鈕
通高1.9厘米　邊長2.3厘米

Copper official seal with a tile-shaped knob inscribed with
"Tian'an Macheng Yin" in seal script
Xin Dynasty
Overall height: 1.9cm　Length brim: 2.3cm

印文白文，漢篆，右上起順讀。竇安，西漢縣名，地望
待考。《漢書‧地理誌》未載，此印可補史籍之缺。

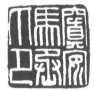
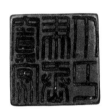

187

圜陽馬丞印
新莽　銅鑄
官印　瓦鈕
通高1.8厘米　邊長2.4厘米

Copper official seal with a tile-shaped knob inscribed with
"Huanyang Macheng Yin" in seal script
Xin Dynasty
Overall height: 1.8cm　Length brim: 2.4cm

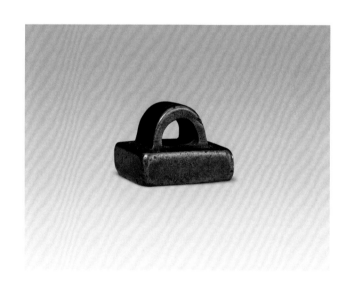

印文白文，漢篆，右上起順讀。圜陽，西漢縣名，在今
陝西榆林市神木縣境內，亦說在陝西綏德一帶。《漢書‧
地理誌》載：并州刺史部西河郡下有圜陽縣。

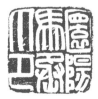
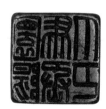

188

麗茲則宰印

新莽　銅鑄
官印　龜鈕
通高2.2厘米　邊長2.3厘米

Copper official seal with a tortoise-shaped knob inscribed
with "Lizi Zezai Yin" in seal script
Xin Dynasty
Overall height: 2.2cm　Length brim: 2.3cm

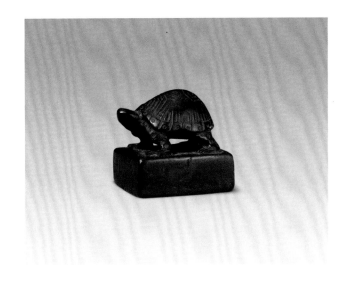

印文白文，漢篆，右上起順讀。麗茲，西漢縣名，地望
待考。《漢書‧地理誌》載：徐州刺史部琅邪郡下有"麗
茲，侯國。""則"係新莽時期五等爵中男爵一等封地。
《漢書‧王莽傳》載："子男一則，眾戶二千有五百，土方
五十里。""宰"為其長吏的官名。

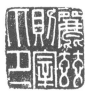

189

弘睦子則相

新莽　銅鑄
官印　龜鈕
通高2.3厘米　邊長2.4厘米

Copper official seal with a tortoise-shaped knob inscribed
with "Hongmuzi Zexiang" in seal script
Xin Dynasty
Overall height: 2.3cm　Length brim: 2.4cm

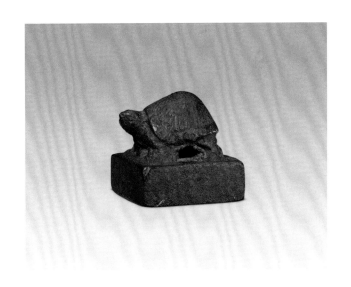

印文白文，漢篆，右上起順讀。弘睦，為王莽賜予王氏
宗族內男子之封邑，西漢名柳泉，位於今山東濰坊昌樂
縣。《漢書‧地理誌》載：青州刺史部北海郡下有"柳泉，
侯國，莽曰弘睦。"子即子爵，《漢書‧王莽傳》載：始建
國元年"封王氏齊縓之屬為侯，大功為伯，小功為
子，……男以睦，女以隆為號，皆授印韍。"相，管理封
國的官吏。《續漢書‧百官誌》載："列侯所食縣為國，每
國置相一人……其家臣置家丞、庶子各一人。"

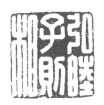
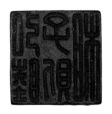

190

章符子家丞
新莽　銅鑄
官印　瓦鈕
通高1.8厘米　邊長2.1厘米

Copper official seal with a tile-shaped knob inscribed with
"Zhangfuzi Jiacheng" in seal script
Xin Dynasty
Overall height: 1.8cm　Length brim: 2.1cm

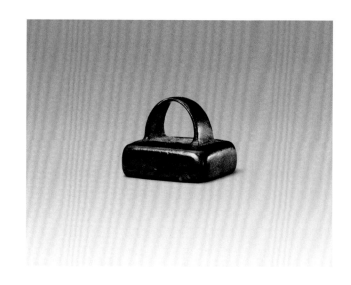

印文白文，漢篆，右上起順讀。章符，新莽縣名，西漢
名利鄉，地望待考。《漢書‧地理誌》載：幽州刺史部涿
郡下"利鄉，侯國，莽曰章符。"子，子爵。家丞，封國
官吏，為相的屬官。《漢書‧百官公卿表》載："徹侯，金
印紫綬，避武帝諱，曰通侯或曰列侯，改所食國令長名
相。又有家丞、門大夫、庶子"。

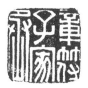
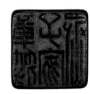

191

斗睦子家丞
新莽　銅鑄
官印　瓦鈕
通高2.1厘米　邊長2.3厘米

Copper official seal with a tile-shaped knob inscribed with
"Doumuzi Jiacheng" in seal script
Xin Dynasty
Overall height: 2.1cm　Length brim: 2.3cm

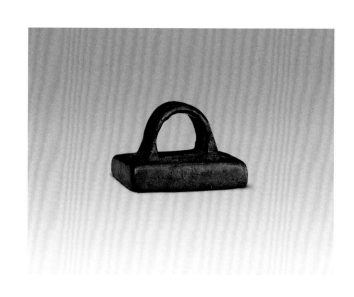

印文白文，漢篆，右上起順讀。斗睦，為王莽賜予王氏
宗族內男子之封邑，地望待考，《漢書‧地理誌》未載。

192

審睦子家丞
新莽　銅鑄
官印　瓦鈕
通高1.8厘米　邊長2.3厘米

Copper official seal with a tile-shaped knob inscribed with
"Shenmuzi Jiacheng" in seal script
Xin Dynasty
Overall height: 1.8cm　Length brim: 2.3cm

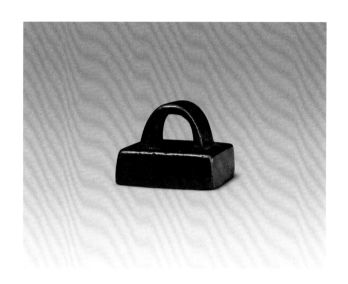

印文白文，漢篆，右上起順讀。審睦，為王莽賜予王氏
宗族內男子之封邑，地望待考，《漢書·地理誌》未載。

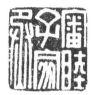
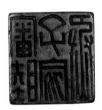

193

會睦男家丞
新莽　銅鑄
官印　瓦鈕
通高1.9厘米　邊長2.4厘米

Copper official seal with a tile-shaped knob inscribed with
"Huimunan Jiacheng" in seal script
Xin Dynasty
Overall height: 1.9cm　Length brim: 2.4cm

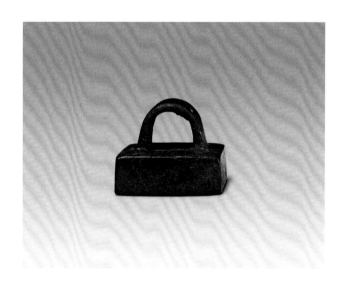

印文白文，漢篆，右上起順讀。會睦，為王莽賜予王氏
宗族內男子之封邑，地望待考，《漢書·地理誌》未載。
男係男爵，爵位之一。

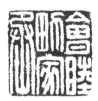

194

康武男家丞
新莽　銅鑄
官印　瓦鈕
通高1.7厘米　邊長2.3厘米

Copper official seal with a tile-shaped knob inscribed with
"Kangwunan Jiacheng" in seal script
Xin Dynasty
Overall height: 1.7cm　Length brim: 2.3cm

印文白文，漢篆，右上起順讀。康武，為王莽所封男爵
封地之一，地望待考，《漢書·地理誌》未載。

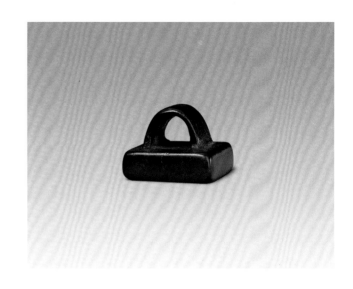

195

昌威德男家丞
新莽　銅鑄
官印　瓦鈕
通高1.7厘米　邊長2.3厘米

Copper official seal with a tile-shaped knob inscribed with
"Changweidenan Jiacheng" in seal script
Xin Dynasty
Overall height: 1.7cm　Length brim: 2.3cm

印文白文，漢篆，右上起順讀。昌威，為王莽所封男爵
封地之一，地望待考，《漢書·地理誌》未載。德乃名
號。

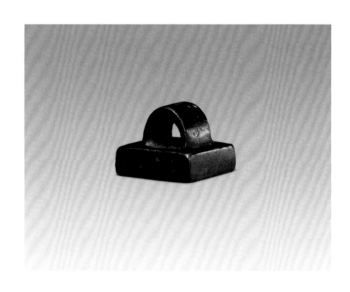

196

新西河左佰長

新莽　銅鑄
官印　瓦鈕
通高1.9厘米　邊長2.3厘米

Copper official seal with a tile-shaped knob inscribed with "Xin Xihe Zuobaizhang" in seal script
Xin Dynasty
Overall height: 1.9cm　Length brim: 2.3cm

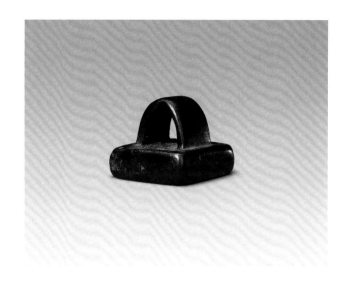

新莽政權賜少數民族官印，印文白文，漢篆，右上起順讀。新，新莽政權國號。西河，漢置屬國，位於今內蒙古準格爾旗納林鎮北一帶。《漢書·宣帝紀》載：五鳳三年（前55年）"置西河、北地屬國，以處匈奴降者。"左佰長，匈奴官名，即佰人長。《史記·匈奴列傳》載："諸二十四長，亦各置仟長、佰長、什長。"

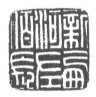
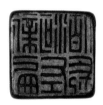

197

新前胡小長

新莽　銅鑄
官印　瓦鈕
通高1.7厘米　邊長2.3厘米

Copper official seal with a tile-shaped knob inscribed with "Xin Qianhu Xiaozhang" in seal script
Xin Dynasty
Overall height: 1.7cm　Length brim: 2.3cm

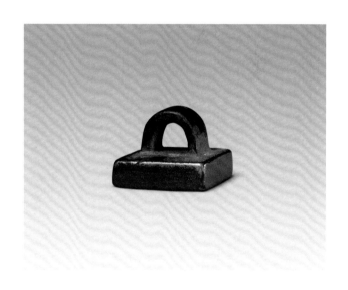

新莽政權賜少數民族官印，印文白文，漢篆，右上起順讀。新，新莽政權國號。前胡，匈奴一部。小長，匈奴官名。

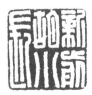

198

琅邪相印章
東漢　銀鑄
官印　龜鈕
通高3.1厘米　邊長2.5厘米

Silver official seal with a tortoise-shaped knob inscribed with
"Langya Xiang Yinzhang" in seal script
Eastern Han Dynasty
Overall height: 3.1cm　Length brim: 2.5cm

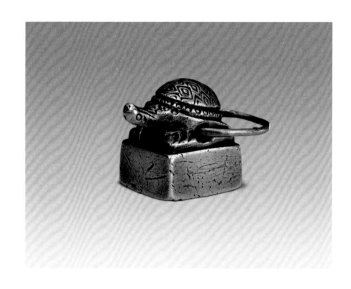

印文白文，漢篆，右上起順讀。琅邪，漢封諸侯國，兩
漢均有，地望略異。西漢琅邪國立於高后七年（前181年），
治所東武，在今山東諸城；東漢琅邪國立於建武十七年
（公元47年），傳至建安末，治所開陽，在今山東臨沂北。
相是王國最高行政官，由中央委派。《續漢書・百官誌》
載："皇子封王，其郡為國，每置傅一人，相一人，皆二
千石。"

此印印台高厚，具東漢官印的印型特徵。印文"相"字"目"
字上有一短豎筆，是東漢時期同類印文的典型寫法。據此
可以確認其為東漢琅邪國相印。

199

蟲吾國相
東漢　銅鑄
官印　鼻鈕
通高2.3厘米　邊長2.4厘米

Copper official seal with a nose-shaped knob inscribed with
"Liwu Guoxiang" in seal script
Eastern Han Dynasty
Overall height: 2.3cm　Length brim: 2.4cm

印文白文，漢篆，右上起橫讀。蟲吾，東漢侯國，位於
今河北保定市博野縣以南。《續漢書・郡國誌》載：冀州
刺史部中山國下"蟲吾，侯國，故屬涿。"國相，侯國
相，侯國最高行政官。

200

河池矦相

東漢　銅鑄
官印　鼻鈕
通高2.1厘米　邊長2.5厘米

Copper official seal with a nose-shaped knob inscribed with
"Hechi Houxiang" in seal script
Eastern Han Dynasty
Overall height: 2.1cm　Length brim: 2.5cm

印文白文，漢篆，右上起順讀。河池，東漢侯國，矦通侯。
位於今甘肅隴南市徽縣。《續漢書‧郡國誌》載：涼州刺
史部武都郡下有河池縣。

201

隃麋矦相

東漢　銅鑄
官印　瓦鈕
通高2.5厘米　邊長2.5厘米

Copper official seal with a tile-shaped knob inscribed with
"Yumi Houxiang" in seal script
Eastern Han Dynasty
Overall height: 2.5cm　Length brim: 2.5cm

印文白文，漢篆，右上起順讀。隃麋，東漢侯國，在今
陝西寶雞市千陽縣以東。《後漢書‧耿弇傳》載：建武四
年"進封(耿)況為隃麋侯。"《續漢書‧郡國誌》載：司隸
校尉部右扶風下"渝麋，侯國。""渝麋"當為"隃麋"。

202

綏仁國丞
東漢　銅鑄
官印　瓦鈕
通高1.9厘米　邊長2.3厘米

Copper official seal with a tile-shaped knob inscribed with
"Suiren Guocheng" in seal script
Eastern Han Dynasty
Overall height: 1.9cm　Length brim: 2.3cm

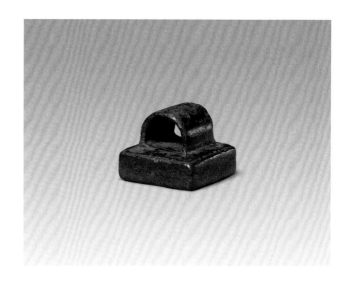

印文白文，漢篆，右上起順讀。綏仁，東漢侯國，地望
待考。國丞，侯國官吏，相之佐官。《續漢書·百官誌》
載："縣萬戶以上為令，不滿為長，侯國為相，皆秦制
也，丞各一人……"。

203

征羌國丞
東漢　銅鑄
官印　鼻鈕
通高1.7厘米　邊長2.2厘米

Copper official seal with a nose-shaped knob inscribed with
"Zhengqiang Guocheng" in seal script
Eastern Han Dynasty
Overall height: 1.7cm　Length brim: 2.2cm

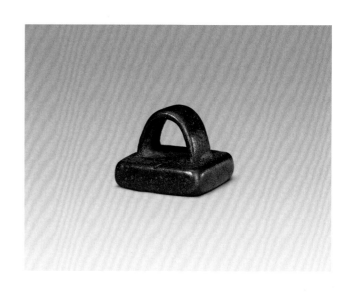

印文白文，漢篆，右上起順讀。征羌，東漢侯國，因來
歙有平定羌、隴之功，光武帝封其為征羌侯，並改汝南
當鄉為征羌國，地望在今河南偃城東南。《續漢書·郡國
誌》載：豫州刺史部汝南郡下"征羌，侯國，有安陵亭。"

204

和善國尉
東漢　銅鑄
官印　瓦鈕
通高1.7厘米　邊長2.5厘米

Copper official seal with a tile-shaped knob inscribed with
"Heshan Guowei" in seal script
Eastern Han Dynasty
Overall height: 1.7cm　Length brim: 2.5cm

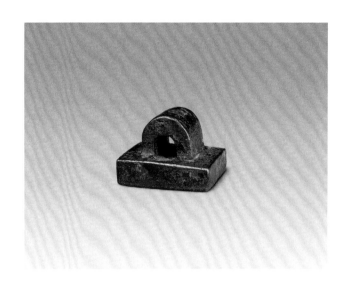

印文白文，漢篆，右上起順讀。和善，東漢侯國，地望
待考，《續漢書‧郡國誌》未載。國尉，侯國官吏，侯相
之佐官。《續漢書‧百官誌》載："尉，大縣二人，小縣一
人。本註曰：尉主盜賊"。

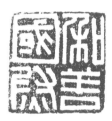 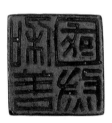

205

池陽家丞
東漢　銅鑄
官印　瓦鈕
通高2.5厘米　邊長2.5厘米

Copper official seal with a tile-shaped knob inscribed with
"Chiyang Jiacheng" in seal script
Eastern Han Dynasty
Overall height: 2.5 cm　Length brim: 2.5cm

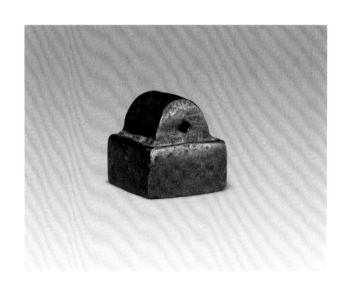

印文白文，漢篆，右上起順讀。池陽，東漢侯國，屬司
隸校尉部左馮翊，即今陝西咸陽市涇陽縣一帶。《三國
誌‧董卓傳》載："(李)傕為車騎將軍，池陽侯。"家丞，
為侯之家臣。

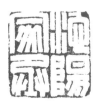

206

東郡守丞
東漢　銅鑄
官印　瓦鈕
通高2.1厘米　邊長2.5厘米

Copper official seal with a tile-shaped knob inscribed with
"Dongjun Shoucheng" in seal script
Eastern Han Dynasty
Overall height: 2.1cm　Length brim: 2.5cm

印文白文，漢篆，右上起順讀。東郡，郡名，郡治在今
河南濮陽。《續漢書‧郡國誌》載：兗州刺史部下"東郡，
秦置，去洛陽八百里。十五城。"守丞，郡太守佐官，
《漢書‧百官公卿表》載："郡守，秦官，掌治其郡，秩二
千石，有丞。"又《通典》載："郡丞，秦置以佐守，漢因
而不改。"郡丞秩六百石。

此印印文"丞"字末筆橫直，為東漢同樣印文典型特徵，
字體筆畫粗壯肥大是東漢印文的又一顯著特徵。

207

陽陵令印
東漢　銅鑄
官印　瓦鈕
通高2.3厘米　邊長2.5厘米

Copper official seal with a tile-shaped knob inscribed with
"Yangling Ling Yin" in seal script
Eastern Han Dynasty
Overall height: 2.3cm　Length brim: 2.5cm

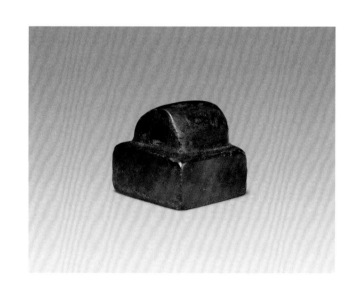

印文白文，漢篆，右上起順讀。陽陵，縣名，漢景帝陵
寢所在，今屬陝西省西安市。《續漢書‧郡國誌》載：司
隸校尉部京兆尹下"陽陵，故屬馮翊。"令即縣令。

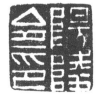
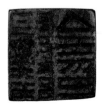

208

內黃令印
東漢　銅鑄
官印　瓦鈕
通高2.5厘米　邊長2.5厘米

Copper official seal with a tile-shaped knob inscribed with
"Neihuang Ling Yin" in seal script
Eastern Han Dynasty
Overall height: 2.5cm　Length brim: 2.5cm

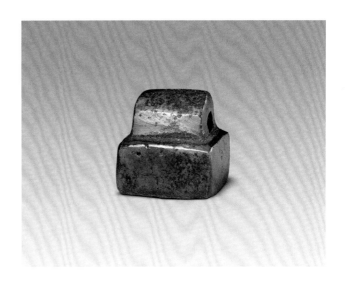

印文白文，漢篆，右上起順讀。內黃，縣名，在今河南
省安陽市內黃縣。《續漢書‧郡國誌》載：冀州刺史部魏
郡下"內黃，清河水出，有羑陽聚，有黃澤。"

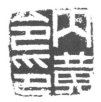
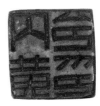

209

南頓令印
東漢　銅鑄
官印　瓦鈕
通高2.7厘米　邊長2.5厘米

Copper official seal with a tile-shaped knob inscribed with
"Nandun Ling Yin" in seal script
Eastern Han Dynasty
Overall height: 2.7cm　Length brim: 2.5cm

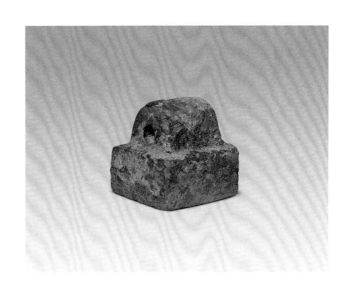

印文白文，漢篆，右上起順讀。南頓，漢代縣名，位於
今河南省項城市西郊。頓本為周同姓諸侯國，春秋時為
陳國所迫南遷，故稱南頓，後為楚所亡。秦置南頓郡，
漢高祖置南頓縣。《續漢書‧郡國誌》載：豫州刺史部汝
南郡下"南頓，本頓國。"應以印文"南頓"為正。

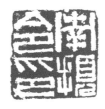
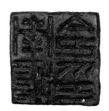

210

薛令之印
東漢　銅鑄
官印　瓦鈕
通高2.4厘米　邊長2.5厘米

Copper official seal with a tile-shaped knob inscribed with
"Xueling Zhi Yin" in seal script
Eastern Han Dynasty
Overall height: 2.4cm　Length brim: 2.5cm

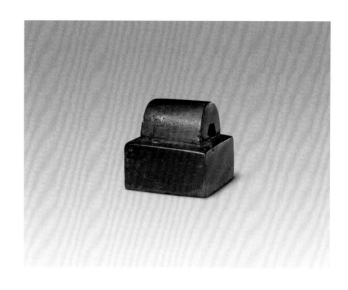

印文白文，漢篆，右上起順讀。薛，古國名，秦漢時設
縣。《續漢書·郡國誌》載：豫州刺史部魯國下"薛，本
國，六國時曰徐州。"此處所稱徐州並非江蘇徐州，而指
今山東滕州市。

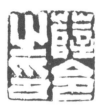
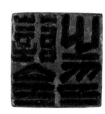

211

東武令印
東漢　銅鑄
官印　鼻鈕
通高2.2厘米　邊長2.4厘米

Copper official seal with a nose-shaped knob inscribed with
"Dongwu Ling Yin" in seal script
Eastern Han Dynasty
Overall height: 2.2cm　Length brim: 2.4cm

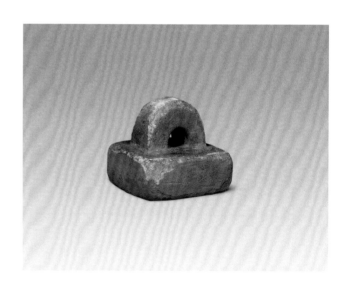

印文白文，漢篆，右上起順讀。東武，縣名，位於今山東
諸城市。高后七年(前181年)置，因境內有東武山而得名。
延續至隋開皇十八年(598年)，改東武縣為諸城縣。《續漢
書·郡國誌》載：徐州刺史部琅邪國下有東武縣。

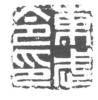
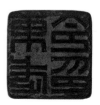

212

新野令印
東漢　銅鑄
官印　瓦鈕
通高2.7厘米　邊長2.5厘米

Copper official seal with a tile-shaped knob inscribed with
"Xinye Ling Yin" in seal script
Eastern Han Dynasty
Overall height: 2.7cm　Length brim: 2.5cm

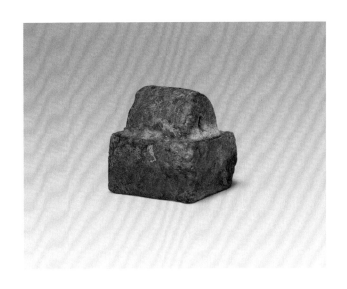

印文白文，漢篆，右上起順讀。新野，縣名，在今河南
南陽新野縣。《續漢書·郡國誌》載：荊州刺史部南陽郡
下"新野，有東鄉，故新都，有黃郵聚。"

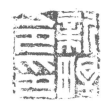 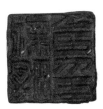

213

晉陽令印
東漢　銅鑄
官印　瓦鈕
通高2.5厘米　邊長2.5厘米

Copper official seal with a tile-shaped knob inscribed with
"Jinyang Ling Yin" in seal script
Eastern Han Dynasty
Overall height: 2.5cm　Length brim: 2.5cm

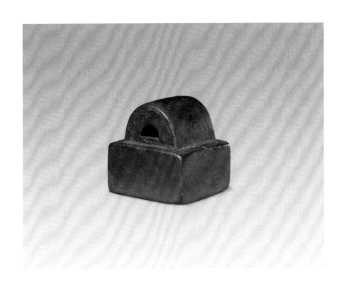

印文白文，漢篆，右上起順讀。晉陽，縣名，位於今山
西省太原市。《續漢書·郡國誌》載：并州刺史部太原郡
下"晉陽，本唐國，有龍山，晉水出，刺史治。"

 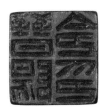

214

城平令印
東漢　銅鑄
官印　鼻鈕
通高2.5厘米　邊長2.3厘米

Copper official seal with a nose-shaped knob inscribed with
"Chengping Ling Yin" in seal script
Eastern Han Dynasty
Overall height: 2.5cm　Length brim: 2.3cm

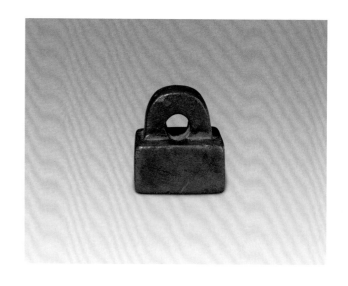

印文白文，漢篆，右上起順讀。城平，縣名，故址在今
河北省泊頭市。《續漢書‧郡國誌》載：冀州刺史部河間
國下"成平，故屬渤海。"以印文"城平"為正。

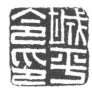 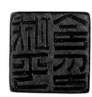

215

梁父令印
東漢　銅鑄
官印　鼻鈕
通高2.2厘米　邊長2.4厘米

Copper official seal with a nose-shaped knob inscribed with
"Liangfu Ling Yin" in seal script
Eastern Han Dynasty
Overall height: 2.2cm　Length brim: 2.4cm

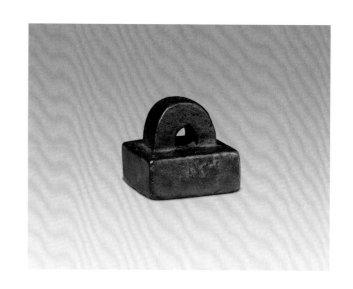

印文白文，漢篆，右上起順讀。梁父，縣名，東漢曾為
侯國封邑，因境內梁父山而得名，在今山東省泰安市。
《漢書‧地理誌》載：兗州刺史部泰山郡下有梁父縣。《續
漢書‧郡國誌》載：兗州刺史部泰山郡下"梁甫，侯國，
有菟裘聚。"甫通父。印文不署"國"而屬"令"，可知其為
縣制時官印。

216

黃令之印
東漢　銅鑄
官印　瓦鈕
通高2.4厘米　邊長2.5厘米

Copper official seal with a tile-shaped knob inscribed with
"Huang Ling Zhi Yin" in seal script
Eastern Han Dynasty
Overall height: 2.4cm　Length brim: 2.5cm

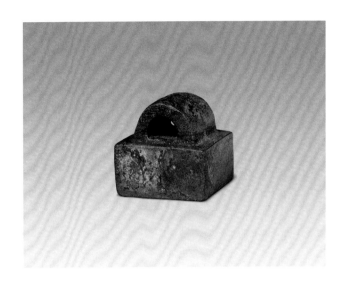

印文白文，漢篆，右上起順讀。黃，縣名，在今山東省
煙台龍口市。《續漢書‧郡國誌》載：青州刺史部東萊郡
下有黃縣，為東萊郡郡治所在。

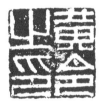

217

東安長印
東漢　銅鑄
官印　瓦鈕
通高2.2厘米　邊長2.5厘米

Copper official seal with a tile-shaped knob inscribed with
"Dongan Zhang Yin" in seal script
Eastern Han Dynasty
Overall height: 2.2cm　Length brim: 2.5cm

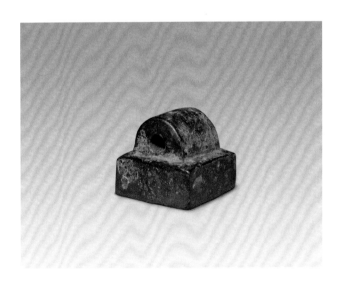

印文白文，漢篆，右上起順讀。東安，縣名，在今山東
臨沂市沂水縣境內。《續漢書‧郡國誌》載：徐州刺史部
琅邪國下"東安，故屬城陽。"

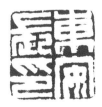
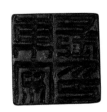

218

吳房長印
東漢　銅鑄
官印　瓦鈕
通高2.4厘米　邊長2.3厘米

Copper official seal with a tile-shaped knob inscribed with
"Wufang Zhang Yin" in seal script
Eastern Han Dynasty
Overall height: 2.4cm　Length brim: 2.3cm

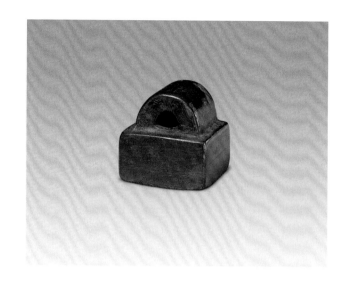

印文白文，漢篆，右上起順讀。吳房，原為西周房國所
在，漢代置縣，即今河南駐馬店市遂平縣。《續漢書·郡
國誌》載：豫州刺史部汝南郡下"吳房，有棠谿亭。"

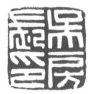 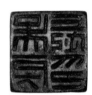

219

楪榆長印
東漢　銅鑄
官印　瓦鈕
通高2.6厘米　邊長2.6厘米

Copper official seal with a tile-shaped knob inscribed with
"Yeyu Zhang Yin" in seal script
Eastern Han Dynasty
Overall height: 2.6cm　　Length brim: 2.6cm

印文白文，漢篆，右上起順讀。楪榆，縣名，即今雲南
大理。《續漢書·郡國誌》載：益州刺史部永昌郡下有楪
榆縣。

220

休著長印
東漢　銅鑄
官印　瓦鈕
通高2.4厘米　邊長2.4厘米

Copper official seal with a tile-shaped knob inscribed with "Xiuzhu Zhang Yin" in seal script
Eastern Han Dynasty
Overall height: 2.4cm　Length brim: 2.4cm

印文白文，漢篆，右上起順讀。休著，縣名，漢武帝太
初三年(前102年)置，以匈奴故地休屠澤得名，故址在今甘
肅武威市。《續漢書‧郡國誌》載：涼州刺史部武威郡下
有休屠縣。應以印文"休著"為正。

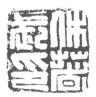
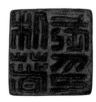

221

麊泠長印
東漢　銅鑄
官印　瓦鈕
通高2.6厘米　邊長2.6厘米

Copper official seal with a tile-shaped knob inscribed with "Meiling Zhang Yin" in seal script
Eastern Han Dynasty
Overall height: 2.6cm　Length brim: 2.6cm

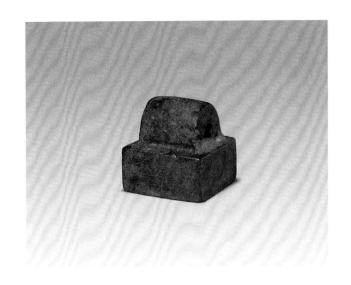

印文白文，漢篆，右上起順讀。麊泠，漢代縣名，在今越
南境內。《續漢書‧郡國誌》載：交州刺史部交趾郡下有
麊泠縣。

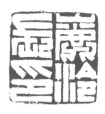
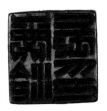

222

屯留丞印
東漢　銅鑄
官印　瓦鈕
通高2.5厘米　邊長2.5厘米

Copper official seal with a tile-shaped knob inscribed with
"Tunliu Cheng Yin" in seal script
Eastern Han Dynasty
Overall height: 2.5cm　Length brim: 2.5cm

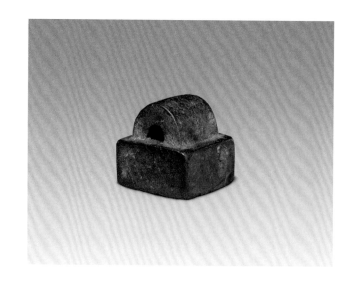

印文白文，漢篆，右上起橫讀。屯留，縣名，故址在今
山西長治市屯留縣。《續漢書·郡國誌》載：并州刺史部
上黨郡下"屯留，絳水出。"

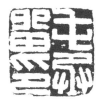 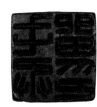

223

廣平右尉
東漢　銅鑄
官印　瓦鈕
通高2.0厘米　邊長2.4厘米

Copper official seal with a tile-shaped knob inscribed with
"Guangping Youwei" in seal script
Eastern Han Dynasty
Overall height: 2.0cm　Length brim: 2.4cm

印文白文，漢篆，右上起順讀。廣平，縣名，在今河北
邯鄲東北部。《續漢書·郡國誌》載：冀州刺史部鉅鹿郡
下有廣平縣。

224

襄賁右尉
東漢　銅鑄
官印　瓦鈕
通高1.8厘米　邊長2.4厘米

Copper official seal with a tile-shaped knob inscribed with
"Xiangben Youwei" in seal script
Eastern Han Dynasty
Overall height: 1.8cm　Length brim: 2.4cm

印文白文，漢篆，右上起順讀。襄賁，縣名，故址在今
山東臨沂蒼山縣。《續漢書·郡國誌》載：徐州刺史部東
海郡下有襄賁縣。

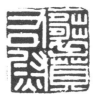
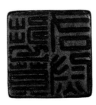

225

南鄉左尉
東漢　銅鑄
官印　瓦鈕
通高2.4厘米　邊長2.5厘米

Copper official seal with a tile-shaped knob inscribed with
"Nanxiang Zuowei" in seal script
Eastern Han Dynasty
Overall height: 2.4cm　Length brim: 2.5cm

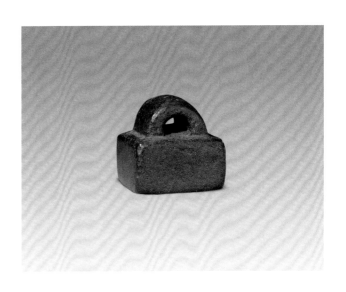

印文白文，漢篆，右上起順讀。南鄉，縣名，建安十三
年(208年)，闢為南鄉郡，故址在今河南省南陽市以西。
《續漢書·郡國誌》載：荊州刺史部南陽郡下有南鄉縣。

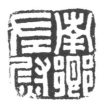

226

歷陽左尉
東漢　銅鑄
官印　鼻鈕
通高2.3厘米　邊長2.3厘米

Copper official seal with a nose-shaped knob inscribed with
"Liyang Zuowei" in seal script
Eastern Han Dynasty
Overall height: 2.3cm　Length brim: 2.3cm

印文白文，漢篆，右上起順讀。歷陽，縣名，故址在今
安徽巢湖市和縣。《續漢書·郡國誌》載：揚州刺史部九
江郡下有"歷陽，侯國，刺史治。" 印文不署"國"，應為
縣制時官印。

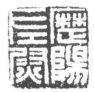
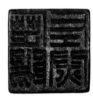

227

南深澤尉
東漢　銅鑄
官印　瓦鈕
通高2.6厘米　邊長2.5厘米

Copper official seal with a tile-shaped knob inscribed with
"Nanshenze Wei" in seal script
Eastern Han Dynasty
Overall height: 2.6cm　Length brim: 2.5cm

印文白文，漢篆，右上起順讀。南深澤，縣名，即今河
北石家莊市深澤縣。《續漢書·郡國誌》載：冀州刺史部
安平國下"南深澤，故屬涿。"

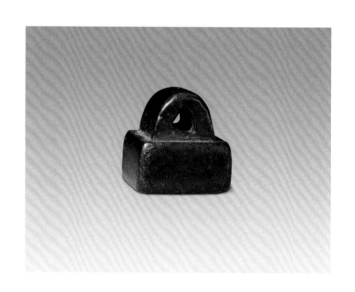

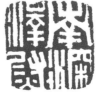
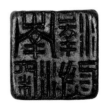

228

漢保塞烏桓率眾長

東漢　銅鑄
官印　駝鈕
通高2.6厘米　邊長2.3厘米

Copper official seal with camel-shaped knob inscribed with
"Han Baosai Wuhuan Shuaizhongzhang" in seal script
Eastern Han Dynasty
Overall height: 2.6cm　Length brim: 2.3cm

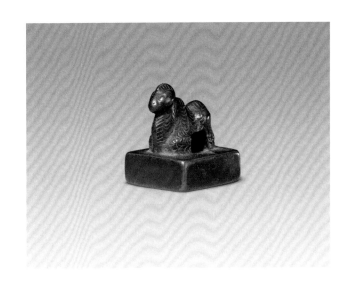

東漢政權賜少數民族官印，印文白文，漢篆，右上起順
讀。漢，東漢國號。保塞，賜號。烏桓，又稱烏丸，古
代少數民族名稱，東胡一支。《後漢書·烏桓傳》載："烏
桓者，本東胡也。漢初匈奴冒頓滅其國，餘類保烏桓
山，因以為號焉。"率眾長，為其族中官吏。

史書記載：東漢光武帝後期，烏桓臣服，自塞外南遷至
塞內，即今遼河下游、山西、河北北部及內蒙古河套一
帶駐牧，兼有守備邊塞職責，受漢護烏桓校尉管轄。此
印為這一史實的有力憑證。

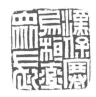
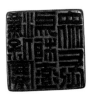

229

漢匈奴破虜長

東漢　銅鑄
官印　駝鈕
通高2.9厘米　邊長2.3厘米

Copper official seal with camel-shaped knob inscribed with
"Han Xiongnu Poluzhang" in seal script
Eastern Han Dynasty
Overall height: 2.9cm　Length brim: 2.3cm

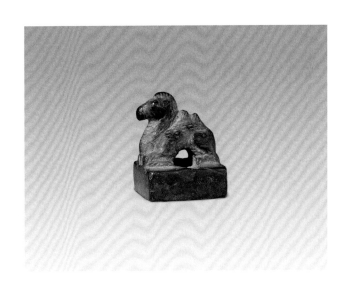

東漢政權賜少數民族官印，印文白文，漢篆，右上起順
讀。匈奴，兩漢時期北疆最強大的少數民族，破虜，助漢
政權征伐有功的匈奴貴族的賜號，長，為其族中官吏。

東漢初年，匈奴分裂為南北兩部，北匈奴留居漠北，南
匈奴歸順漢朝，被漢朝安置在河套地區。後來，南匈奴
與漢聯合夾擊北匈奴，迫使其西遷，遠走西亞和歐洲。
南北朝以後，南匈奴則逐漸融入中原民族之中。據此可
知，此印當為東漢賜予南匈奴貴族的官印。

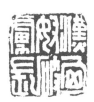

230

漢歸義氏佰長
東漢　銅鑄
官印　駝鈕
通高2.9厘米　邊長2.3厘米

Copper official seal with camel-shaped knob inscribed with
"Han Guiyi Di Baizhang" in seal script
Eastern Han Dynasty
Overall height: 2.9cm　Length brim: 2.3cm

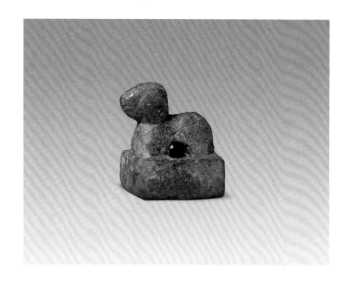

東漢政權賜少數民族官印，印文白文，漢篆，右上起順
讀。歸義，歸降漢政權的少數民族貴族的賜號。氏，兩
漢至南北朝時的少數民族，為羌族的一支，漢化程度較
深，主要居住在陝、甘、川交界地區。佰長為少數民族
官吏。

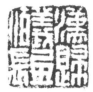

231

漢叟邑長
東漢　銅鑄
官印　駝鈕
通高2.8厘米　邊長2.3厘米

Copper official seal with camel-shaped knob inscribed with
"Han Sou Yizhang" in seal script
Eastern Han Dynasty
Overall height: 2.8cm　Length brim: 2.3cm

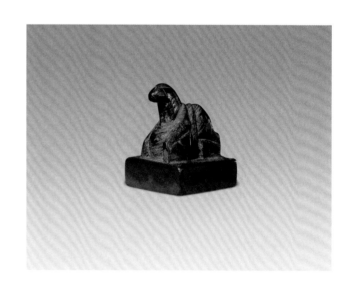

東漢政權賜少數民族官印，印文白文，漢篆，右上起順
讀。叟，兩漢至東晉時的少數民族，有多個分支，統稱
為叟，主要居住在甘肅東南部、四川西部、雲南東部、
貴州西部等地區。叟人有姓氏，較漢化。東晉後多已同
化，極少見於記載。邑長，為其族中某個聚居區的官
吏。

232

漢盧水仟長
東漢　銅鑄
官印　駝鈕
通高2.2厘米　邊長2.3厘米

Copper official seal with camel-shaped knob inscribed with
"Han Lushui Qianzhang" in seal script
Eastern Han Dynasty
Overall height: 2.2cm　Length brim: 2.3cm

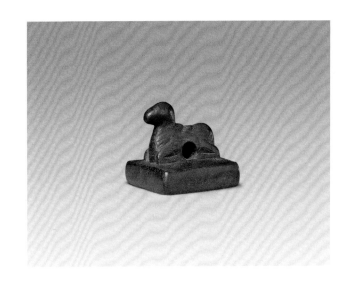

東漢政權賜少數民族官印，印文白文，漢篆，右上起順
讀。盧水，盧水胡的簡稱，是融合匈奴、羌、小月氏諸
族於一體的雜胡，其中以匈奴族為主。盧水胡在東漢時
期主要居住在河西地區的臨松郡，即今張掖南盧水一
帶，並因此而得名。十六國後期，逐漸與其他民族融
合。仟長，為其族中官吏。

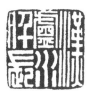

233

漢盧水佰長
東漢　銅鑄
官印　駝鈕
通高3.0厘米　邊長2.4厘米

Copper official seal with camel-shaped knob inscribed with
"Han Lushui Baizhang" in seal script
Eastern Han Dynasty
Overall height: 3.0cm　Length brim: 2.4cm

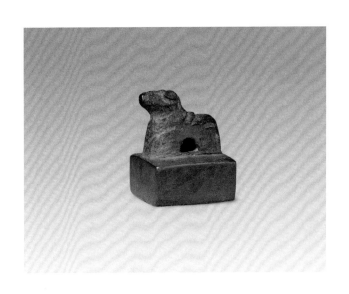

東漢政權賜少數民族官印，印文白文，漢篆，右上起順
讀。盧水即盧水胡，佰長，為其族中官吏。

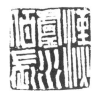

234

倢伃妾娟
漢　玉質
私印　雁鈕
通高1.2厘米　邊長2.3厘米

Jade personal seal with wild-goose-shaped knob inscribed with
"Qieyu Qie Shao" in bird and insect script
Han Dynasty
Overall height: 1.2cm　Length brim: 2.3cm

印文白文，鳥蟲篆，右上起順讀。倢伃為古代宮中女官
名，始創於西漢武帝，品秩較高，東漢不置。《漢書・外
戚傳序》載："至武帝制倢伃、娙娥、傛華、充依，各有爵
位……倢伃視上卿，比列侯。"妾是女性自謂，娟是其名。

此印材質與製作俱佳，是漢代玉印中至精至美之物。從
"倢伃"這一女官品秩來看，其應為西漢武帝以後之物。
印文"倢伃"為正。

235

蘇意
漢　玉質
私印　覆斗鈕
通高1.8厘米　邊長2.4厘米
清宮舊藏

Jade personal seal with inverted-cup-shaped knob inscribed
with "Su Yi" in bird and insect script
Han Dynasty
Overall height: 1.8cm　Length brim: 2.4cm
Qing Court collection

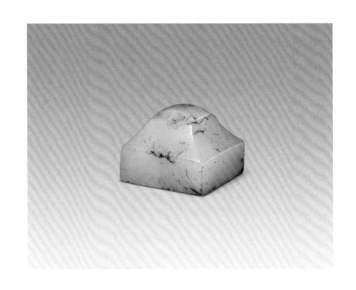

印文白文，鳥蟲篆，右起橫讀。

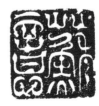　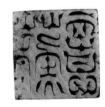

236

新成甲
漢　玉質
私印　覆斗鈕
通高1.9厘米　邊長2.3厘米

Jade personal seal with inverted-cup-shaped knob inscribed
with " Xin Chengjia" in bird and insect script
Han Dynasty
Overall height: 1.9cm　Length brim: 2.3cm

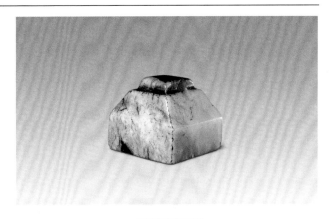

印文白文，鳥蟲篆，右起順讀。

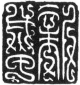

237

王武
漢　玉質
私印　覆斗鈕
通高1.8厘米　邊長2.3厘米

Jade personal seal with inverted-cup-shaped knob inscribed
with "Wang Wu" in bird and insect script
Han Dynasty
Overall height: 1.8cm　Length brim: 2.3cm

印面有陰線邊欄，印文白文，鳥蟲篆，右起橫讀。

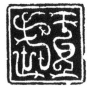

238

田莞
漢　玉質
私印　覆斗鈕
通高1.6厘米　邊長2.3厘米
清宮舊藏

Jade personal seal with inverted-cup-shaped knob inscribed
with "Tian Guan" in seal script
Han Dynasty
Overall height: 1.6cm　Length brim: 2.3cm
Qing Court collection

印文白文，漢篆，右起橫讀。

239

任彊

漢　琉璃
私印　覆斗鈕
通高1.7厘米　邊長2.4厘米

Glass personal seal with inverted-cup-shaped knob inscribed
with "Ren Jiang" in seal script
Han Dynasty
Overall height: 1.7cm　Length brim: 2.4cm

印文白文，漢篆，右起橫讀。

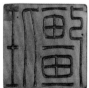

240

妾繻

漢　玉質
私印　覆斗鈕
通高1.6厘米　邊長2.0厘米

Jade personal seal with inverted-cup-shaped knob inscribed
with "Qie Xu" in seal script
Han Dynasty
Overall height: 1.6cm　　Length brim: 2.0cm

印文白文，漢篆，右起橫讀。從印文"妾"等字分析，此
印為婦女用印。

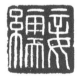
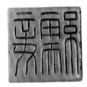

241

巽狢

漢　玉質
私印　覆斗鈕
通高1.4厘米　邊長1.9厘米

Jade personal seal with inverted-cup-shaped knob inscribed
with "Yi Yang" in seal script
Han Dynasty
Overall height: 1.4cm　Length brim: 1.9cm

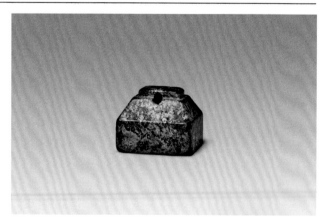

印文白文，漢篆，右起橫讀。

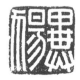
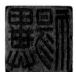

242

趙憙

漢　玉質
私印　覆斗鈕
通高1.2厘米　邊長2.2厘米

Jade personal seal with inverted-cup-shaped knob inscribed with "Zhao Xi" in seal script

Han Dynasty
Overall height: 1.2cm　Length brim: 2.2cm

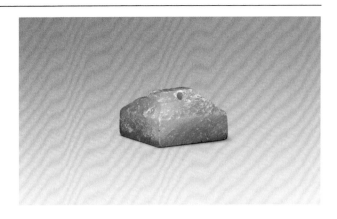

印文白文，漢篆，右起橫讀。

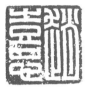 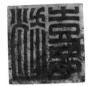

243

趙嬰隋

漢　玉質
私印　覆斗鈕
通高1.5厘米　邊長2.1厘米

Jade personal seal with inverted-cup-shaped knob inscribed with "Zhao Yingsui" in seal script

Han Dynasty
Overall height: 1.5cm　Length brim: 2.1cm

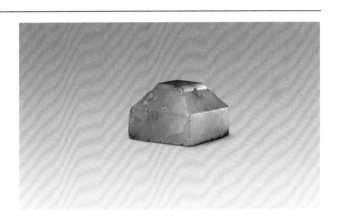

印文白文，漢篆，右起順讀。

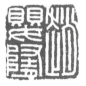 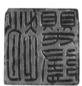

244

劉先臣

漢　玉質
私印　獸鈕
通高2.4厘米　邊長2.6厘米
清宮舊藏

Jade personal seal with animal-shaped knob inscribed with "Liu Xianchen" in seal script

Han Dynasty
Overall height: 2.4cm　Length brim: 2.6cm
Qing Court collection

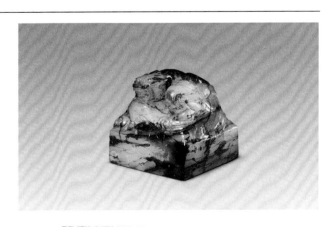

印文白文，漢篆，右起順讀。

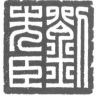 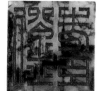

245

潘燕
漢　玉質
私印　覆斗鈕
通高1.4厘米　邊長1.9厘米

Jade personal seal with inverted-cup-shaped knob inscribed
with "Pan Yan" in seal script
Han Dynasty
Overall height: 1.4cm　Length brim: 1.9cm

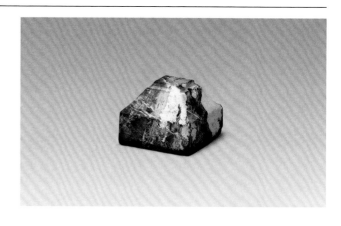

印文白文，漢篆，右起橫讀。

246

績平
漢　玉質
私印　龜鈕
通高1.9厘米　邊長1.2厘米

Jade personal with tortoise-shaped knob inscribed with "Ji
Ping" in seal script
Han Dynasty
Overall height: 1.9cm　Length brim: 1.2cm

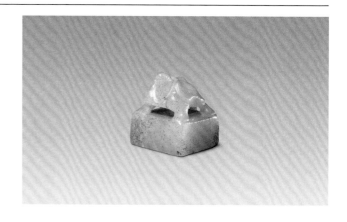

印文白文，漢篆，右起橫讀。

247

應衢
漢　玉質
私印　羊鈕
通高2.0厘米　邊長1.4厘米

Jade personal seal with ram-shaped knob inscribed with "Ying
Qu" in seal script
Han Dynasty
Overall height: 2.0cm　Length brim: 1.4cm

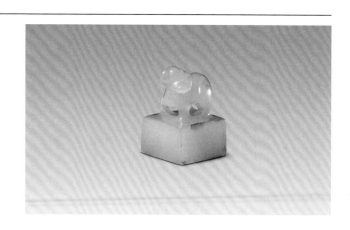

印文白文，漢篆，右起橫讀。

248

淳于蒲蘇
漢　玉質
私印　覆斗鈕
通高1.6厘米　邊長2.3厘米

Jade personal seal with inverted-cup-shaped knob inscribed
with "Chunyu Pusu" in seal script
Han Dynasty
Overall height: 1.6cm　Length brim: 2.3cm

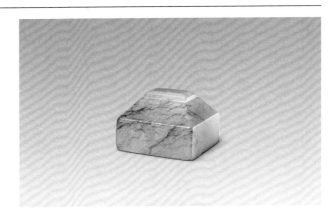

印文白文，漢篆，右上起順讀。

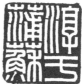

249

石易之印
漢　銅鑄
私印　鼻鈕
通高1.5厘米　邊長1.6厘米

Copper personal seal with nose-shaped knob inscribed with
"Shi Yang Zhi Yin" in seal script
Han Dynasty
Overall height: 1.5cm　Length brim: 1.6cm

印文白文，漢篆，右上起順讀。

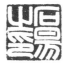

250

田長卿印　田破石子
漢　銅鑄
私印　穿帶式
通高0.5厘米　邊長1.4厘米

Copper personal seal with two tape holes inscribed with
"Tian Changqing Yin" and "Tian Poshi Zi" in seal script
Han Dynasty
Overall height: 0.5cm　Length brim: 1.4cm

一面印面有陽線界格，印文朱、白文兼用，漢篆，雙面
皆右上起順讀。

251

史當私印
漢　銅鑄
私印　龜鈕
通高1.6厘米　邊長1.5厘米

Copper personal seal with tortoise-shaped knob inscribed
with "Shi Dang Siyin" in seal script
Han Dynasty
Overall height: 1.6cm　Length brim: 1.5cm

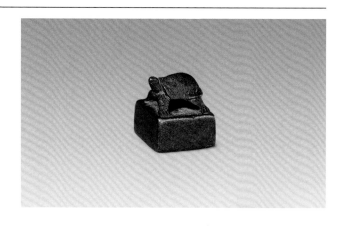

印文白文，漢篆，右上起順讀。

252

朱廣漢印
漢　銅鑄
私印　瓦鈕
通高1.2厘米　邊長1.3厘米

Copper personal seal with tile-shaped knob inscribed with
"Zhu Guanghan Yin" in seal script
Han Dynasty
Overall height: 1.2cm　Length brim: 1.3cm

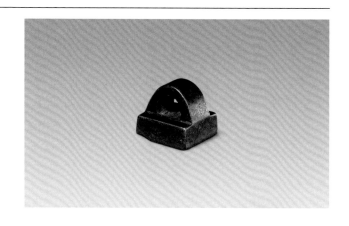

印文朱、白文並具，漢篆，迴文式排列，右上起逆讀。

253

李長史印　李寬心印
漢　銅鑄
私印　龜鈕
母印通高1.5厘米　邊長1.6厘米
子印通高1.1厘米　邊長1.4×1.3厘米

Copper personal seal enclosed in another with tortoise-shaped
knob inscribed with "Li Changshi Yin" and "Li Jianxin Yin" in
seal script
Han Dynasty
Exterior: Overall height: 1.5cm　Length brim: 1.6cm
Interior: Overall height: 1.1cm　Length brim: 1.4 × 1.3cm

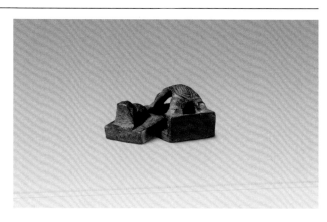

套印式，印文白文，字體皆漢篆，母印右上起順讀，子
印迴文式排列，右上起逆讀。

254

杜子沙印

漢　銅鑄
私印　獸鈕
通高1.9厘米　邊長1.6厘米

Copper personal seal with animal-shaped knob inscribed with
"Du Zisha Yin" in winding seal script
Han Dynasty
Overall height: 1.9cm　Length brim: 1.6cm

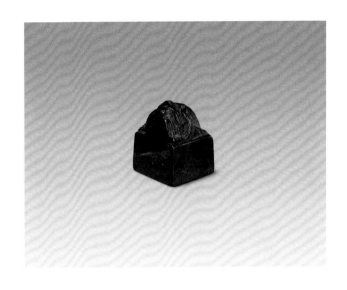

印文白文，繆篆，迴文式排列，右上起逆讀。

繆篆是漢代摹製印章用的一種篆書體，故又名摹印篆，
也是王莽六書（古文、奇字、小篆、佐書、繆篆、鳥蟲）
之一。形體平方勻整，饒有隸意，而筆勢由小篆的圓勻
婉轉演變為屈曲纏繞。具綢繆之義，故名。清代桂馥《繆
篆分韻》則將漢魏印採用的多體篆文統稱為"繆篆"。

255

周毋放　妾毋放

漢　銅鑄
私印　穿帶式
通高0.7厘米　邊長2.2厘米

Copper personal seal with two tape holes inscribed with
"Zhou Wufang" and "Qie Wufang" in seal script
Han Dynasty
Overall height: 0.7cm　Length brim: 2.2cm

印文白文，漢篆，雙面皆右起順讀。

256

杜樂之印
漢　銅鑄
私印　鼻鈕
通高1.1厘米　邊長1.4厘米

Copper personal seal with nose-shaped knob inscribed with
"Du Le Zhi Yin" in seal script
Han Dynasty
Overall height: 1.1cm　Length brim: 1.4cm

印文朱、白文並具，字體漢篆，右上起順讀。

257

吳永私印
漢　銅鑄
私印　龜鈕
通高1.4厘米　邊長1.3厘米

Copper personal seal with tortoise-shaped knob inscribed
with "Wu Yong Siyin" in winding seal script
Han Dynasty
Overall height: 1.4cm　Length brim: 1.3cm

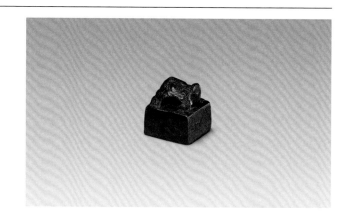

印文白文，繆篆，右上起順讀。

258

武季來 繆夫人
漢　銅鑄
私印　穿帶式
通高0.7厘米　邊長1.8厘米

Copper personal seal with two tape holes inscribed with "Wu
Jilai" and "Miao Furen" in seal script
Han Dynasty
Overall height: 0.7cm　Length brim: 1.8cm

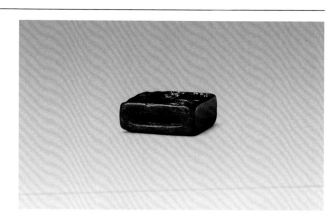

印文白文，漢篆，雙面皆右起順讀。漢代婦女佩印，多
在印文中出現妾、夫人等字或詞以表明身份。

 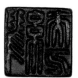

259

馬黨私印
漢　銅鑄
私印　龜鈕
通高1.9厘米　邊長2.0厘米

Copper personal seal with tortoise-shaped knob inscribed
with "Ma Dang Siyin" in seal script
Han Dynasty
Overall height: 1.9cm　Length brim: 2.0cm

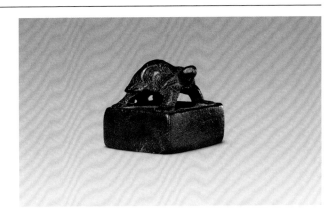

印文白文，漢篆，右上起順讀。

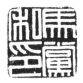 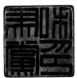

260

郝勝之印
漢　銅鑄
私印　瓦鈕
通高1.8厘米　邊長1.7厘米

Copper personal seal with tile-shaped knob inscribed with
"Hao Sheng Zhi Yin" in seal script
Han Dynasty
Overall height: 1.8cm　Length brim: 1.7cm

印文白文，漢篆，迴文式排列，右上起逆讀。

261

胡黨私印
漢　銅鑄
私印　獸鈕
通高1.7厘米　邊長1.5厘米

Copper personal seal with animal-shaped knob inscribed with
"Hu Dang Siyin" in seal script
Han Dynasty
Overall height: 1.7cm　Length brim: 1.5cm

印文白文，漢篆，右上起順讀。

262

烏為私印
漢　銅鑄
私印　龜鈕
通高1.4厘米　邊長1.5厘米

Copper personal seal with tortoise-shaped knob inscribed
with "Wu Wei Siyin" in winding seal script
Han Dynasty
Overall height: 1.4cm　Length brim: 1.5cm

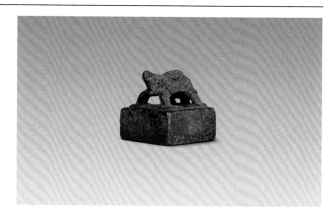

 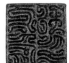

印文白文，繆篆，右上起順讀。

263

姚萌私印
漢　銅鑄
私印　龜鈕
通高1.4厘米　邊長1.3厘米

Copper personal seal with tortoise-shaped knob inscribed
with "Yao Meng Siyin" in seal script
Han Dynasty
Overall height: 1.4cm　Length brim: 1.3cm

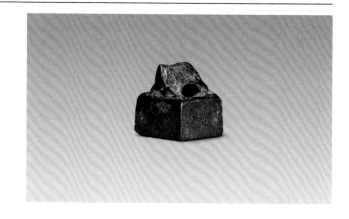

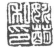 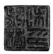

印文白文，漢篆，右上起順讀。

264

莊武私印
漢　銅鑄
私印　龜鈕
通高1.8厘米　邊長1.7厘米

Copper personal seal with tortoise-shaped knob inscribed
with "Zhuang Wu Siyin" in seal script
Han Dynasty
Overall height: 1.8cm　Length brim: 1.7cm

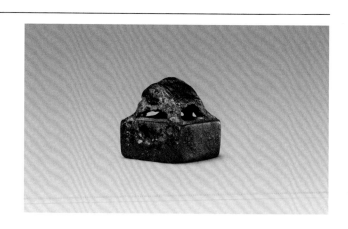

印文白文，漢篆，右上起順讀。

265

徐義
漢　銅鑄
私印　瓦鈕
通高1.5厘米　邊長1.7厘米

Copper personal seal with tile-shaped knob inscribed with
"Xu Yi" in seal script
Han Dynasty
Overall height: 1.5cm　Length brim: 1.7cm

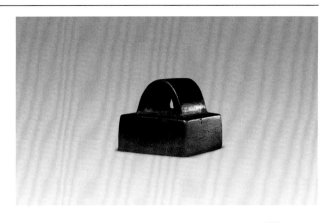

印文白文，漢篆，右起橫讀。

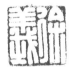 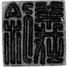

266

高館
漢　橋鑄
私印　瓦鈕
通高1.2厘米　邊長1.6厘米

Copper personal seal with bridge-shaped knob inscribed with
"Gao Guan" in seal script
Han Dynasty
Overall height: 1.2cm　Length brim: 1.6cm

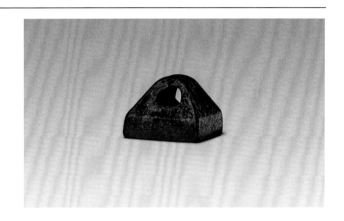

印文朱、白文並具，漢篆，右起橫讀。

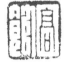

267

高鮪之印信
漢　銅鎏金
私印　駝鈕
通高2.7厘米　邊長2.2×2.1厘米

Gilt-copper personal seal with camel-shaped knob inscribed
with "Gao Wei Zhi Yinxin" in seal script
Han Dynasty
Overall height: 2.7cm　Length brim: 2.2 × 2.1cm

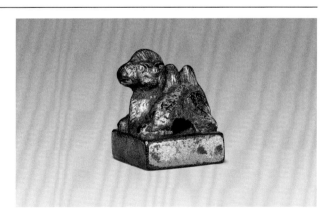

印文白文，漢篆，右上起順讀。

268

郭尚之印信

漢　銅鑄
私印　辟邪鈕
通高1.5厘米　邊長2.0厘米

Copper personal seal with Bixie-shaped knob inscribed with
"Guo Shang Zhi Yinxin" in seal script
Han Dynasty
Overall height: 1.5cm　Length brim: 2.0cm

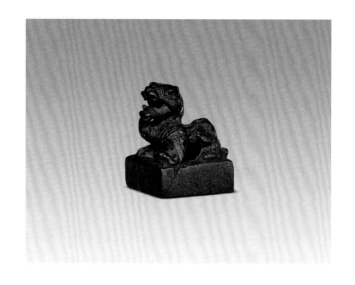

印文白文，漢篆，右上起順讀。

辟邪又稱貔貅、天祿，是中國古代神話傳說中的一種瑞
獸，龍頭、馬身、麟腳，形狀似獅子，會飛。它在天上
負責巡視工作，阻止妖魔鬼怪、瘟疫疾病擾亂天庭。當
作印鈕，也有祈求平安之意。

269

張國之印　張子功印

漢　銅鑄
私印　龜鈕
母印通高1.6厘米　邊長1.8×1.7厘米
子印通高1.4厘米　邊長1.5厘米

Copper personal seal enclosed in another with tortoise-shaped
knob inscribed with "Zhang Guo Zhi Yin" and " Zhang Zigong
Yin" in seal script
Han Dynasty
Exterior: Overall height: 1.6cm　Length brim: 1.8 × 1.7cm
Interior: Overall height: 1.4cm　Length brim: 1.5cm

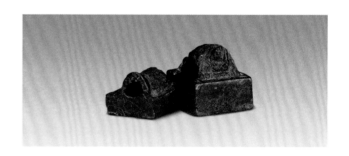

套印式，母印印文朱、白文並具，漢篆，右起順讀；子
印印文白文，漢篆，右起順讀。

套印多見於東漢後期，龜鈕形態者，母印鈕式只鑄龜
身，子印龜鈕與母印鈕嚴密套合，形成完整龜鈕，鑄造
工藝十分精湛。

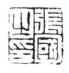 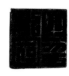 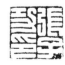

270

郭博德印
漢　銅鑄
私印　瓦鈕
通高1.2厘米　邊長1.3厘米

Copper personal seal with tile-shaped knob inscribed with
"Guo Bode Yin" in seal script
Han Dynasty
Overall height: 1.2cm　Length brim: 1.3cm

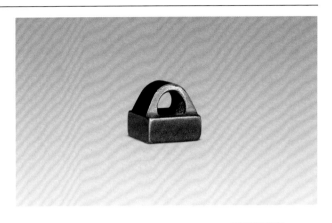

印文朱、白文並具，漢篆，迴文式排列，右上起逆讀。

271

張西
漢　銅鑄
私印　穿帶式
通高1.4厘米　邊長1.5厘米

Copper personal seal with two tape holes inscribed with
"Zhang You" in seal script
Han Dynasty
Overall height: 1.4cm　Length brim: 1.5 cm

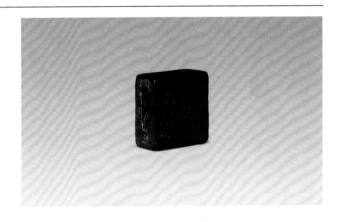

一面印文白文，字體漢篆，右起順讀；另一面陰線刻鳥
紋。

漢代雙面印，常見一面文字，一面圖案。

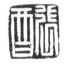 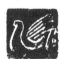

272

張偃
漢　銅鑄
私印　穿帶式
通高0.6厘米　邊長1.3厘米
清宮舊藏

Copper personal seal with two tape holes inscribed with
"Zhang Yan" in seal script
Han Dynasty
Overall height: 0.6cm　Length brim: 1.3cm
Qing Court collection

一面印文白文，字體漢篆，右起橫讀；另一面陰鑄虎
紋。

273

孫千秋印
漢　銅鑄
私印　瓦鈕
通高1.5厘米　邊長1.6厘米

Copper personal seal with tile-shaped knob inscribed with
"Sun Qianqiu Yin" in seal script
Han Dynasty
Overall height: 1.5cm　Length brim: 1.6cm

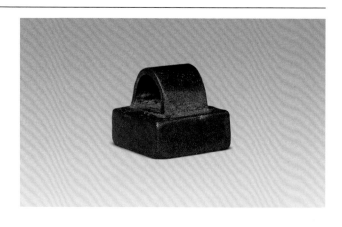

印文白文，漢篆，右上起順讀。

274

師孫之印
漢　銅鑄
私印　瓦鈕
通高1.9厘米　邊長2.0厘米

Copper personal seal with tile-shaped knob inscribed with
"Shi Sun Zhi Yin" in seal script
Han Dynasty
Overall height: 1.9cm　Length brim: 2.0cm

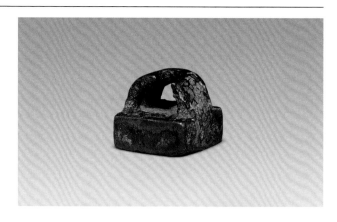

印文白文，漢篆，右上起橫讀。

275

孫貴　孫子夫
漢　銅鑄
私印　穿帶式
通高0.5厘米　邊長1.3厘米

Copper personal seal with two tape holes inscribed with "Sun
Gui" and "Sun Zifu" in seal script
Han Dynasty
Overall height: 0.5cm　Length brim: 1.3cm

印文白文，漢篆，雙面皆右起順讀。

276

孫駿私印
漢　銅鑄
私印　瓦鈕
通高1.2厘米　邊長1.5厘米

Copper personal seal with tile-shaped knob inscribed with
"Sun Jun Siyin" in winding seal script
Han Dynasty
Overall height: 1.2cm　Length brim: 1.5cm

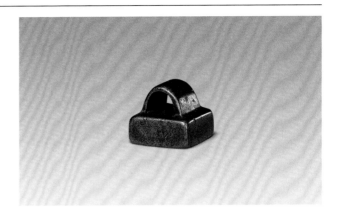

印文白文，繆篆，右上起順讀。

 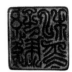

277

挐壁私印
漢　銅鑄
私印　瓦鈕
通高1.3厘米　邊長1.3厘米

Copper personal seal with tile-shaped knob inscribed with
"Ru X Siyin" in winding seal script
Han Dynasty
Overall height: 1.3cm　Length brim: 1.3cm

印文白文，繆篆，右上起順讀。

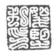 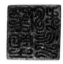

278

陳褒私印
漢　銅鑄
私印　龜鈕
通高1.9厘米　邊長1.9厘米

Copper personal seal with tortoise-shaped knob inscribed
with "Chen Bao Siyin" in seal script
Han Dynasty
Overall height: 1.9cm　Length brim: 1.9cm

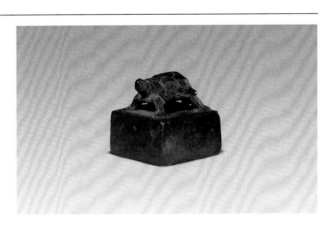

印文白文，漢篆，右上起順讀。

279

楊文印　楊長公
漢　銅鑄
私印　穿帶式
通高0.6厘米　邊長1.6厘米

Copper personal seal with two tape holes inscribed with
"Yang Wen Yin" and "Yang Changgong" in seal script
Han Dynasty
Overall height: 0.6cm　Length brim: 1.6cm

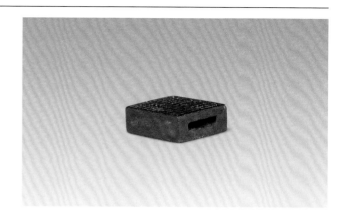

印文一面朱、白文皆具，一面白文，漢篆，雙面皆右起
順讀。

280

楊循私印
漢　銅鎏金
私印　辟邪鈕
通高2.1厘米　邊長1.4×1.3厘米

Gilt-copper personal seal with Bixie-shaped knob inscribed
with "Yang Xun Siyin" in winding seal script
Han Dynasty
Overall height: 2.1cm　Length brim: 1.4 × 1.3cm

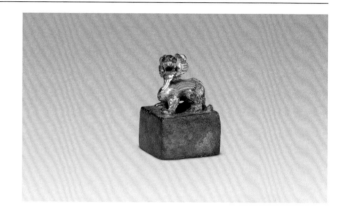

印文白文，繆篆，右上起順讀。

281

董常驩
漢　銅鑄
私印　鼻鈕
通高1.4厘米　邊長1.9厘米

Copper personal seal with nose-shaped knob inscribed with
"Dong Changhuan" in seal script
Han Dynasty
Overall height: 1.4cm　Length brim: 1.9cm

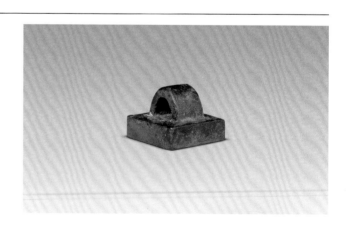

印文白文，漢篆，右起順讀。

282

趙多
漢　銅鑄
私印　瓦鈕
通高1.5厘米　邊長2.1厘米

Copper personal seal with tile-shaped knob inscribed with
"Zhao Duo" in seal script
Han Dynasty
Overall height: 1.5cm　Length brim: 2.1cm

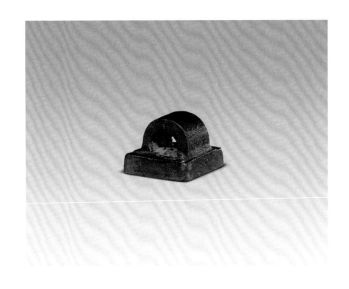

印文白文，漢篆，右起橫讀。印文四邊有青龍、白虎、
朱雀、玄武四靈圖案。

此類四靈圖案在漢代較為常見，一般用來代表東、西、
南、北四個方向和天空中的二十八宿。青龍為東，代表
東方七宿；白虎為西，代表西方七宿；朱雀為南，代表
南方七宿；玄武(神龜)為北，代表北方七宿。所謂青、
白、朱、玄四色，則是按五行配色五方之說而演變成
的。

283

趙倚精　妾倚精
漢　銅鑄
私印　穿帶式
通高0.5厘米　邊長1.0厘米

Copper personal seal with two tape holes inscribed with
"Zhao Yijing" and "Qie Yijing" in seal script
Han Dynasty
Overall height: 0.5cm　Length brim: 1.0cm

印文白文，漢篆，雙面皆右起順讀。

284

趙遂之印
漢　銅鑄
私印　瓦鈕
通高1.8厘米　邊長2.2厘米

Copper personal seal with tile-shaped knob inscribed with
"Zhao Sui Zhi Yin" in seal script
Han Dynasty
Overall height: 1.8cm　Length brim: 2.2cm

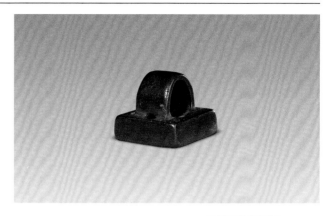

印文白文，漢篆，右上起順讀。

285

鄭千秋
漢　銅鑄
私印　瓦鈕
通高1.5厘米　邊長1.5厘米

Copper personal seal with tile-shaped knob inscribed with
"Zheng Qianqiu" in seal script
Han Dynasty
Overall height: 1.5cm　Length brim: 1.5cm

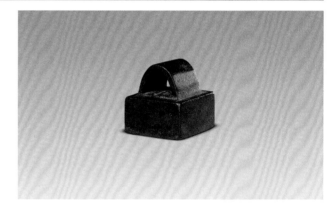

印文白文，漢篆，右起順讀。

286

樊寬
漢　銅鑄
私印　龜鈕
通高1.3厘米　邊長1.6厘米

Copper personal seal with tortoise-shaped knob inscribed
with "Fan Kuan" in seal script
Han Dynasty
Overall height: 1.3cm　Length brim: 1.6cm

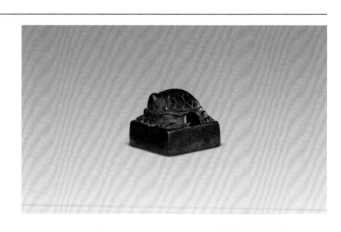

印文白文，漢篆，右起橫讀。

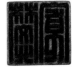

287

藥始光
漢　橋鑄
私印　瓦鈕
通高1.3厘米　邊長1.7厘米

Copper personal seal with bridge-shaped knob inscribed with
"Yao Shiguang" in seal script
Han Dynasty
Overall height: 1.3cm　　Length brim: 1.7cm

印文白文，漢篆，右起順讀。

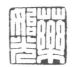 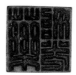

288

謝式
漢　銅鑄
私印　龜鈕
通高1.3厘米　邊長1.7厘米

Copper personal seal with tortoise-shaped knob inscribed
with "Xie Shi" in seal script
Han Dynasty
Overall height: 1.3cm　　Length brim: 1.7cm

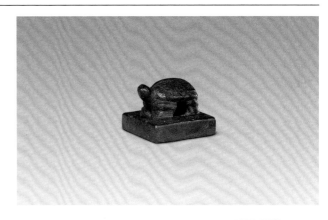

印文白文，漢篆，右起橫讀。

289

謝相私印
漢　銅鑄
私印　龜鈕
通高1.5厘米　邊長1.2厘米

Copper personal seal with tortoise-shaped knob inscribed
with "Xie Xiang Siyin" in winding seal script
Han Dynasty
Overall height: 1.5cm　　Length brim: 1.2cm

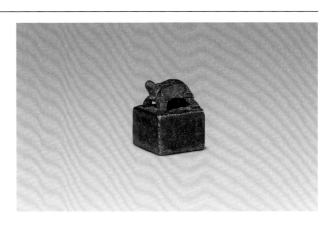

印文白文，繆篆，右上起順讀。

290

射過射過　臣過臣過
漢　銅鑄
私印　穿帶式
通高0.5厘米　邊長1.7厘米

Copper personal seal with two tape holes inscribed with "She Guo She Guo" and "Chen Guo Chen Guo" in seal script
Han Dynasty
Overall height: 0.5cm　Length brim: 1.7cm

印面有陰線邊欄界格，印文白文，漢篆，雙面皆右上起順讀。

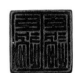

291

公乘舜印
漢　銅鑄
私印　瓦鈕
通高1.4厘米　邊長1.5厘米

Copper personal seal with tile-shaped knob inscribed with "Gongcheng Shun Yin" in winding seal script
Han Dynasty
Overall height: 1.4cm　Length brim: 1.5cm

印文白文，繆篆，右上起順讀。

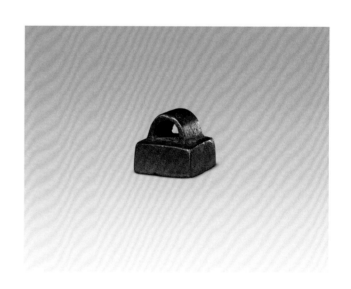

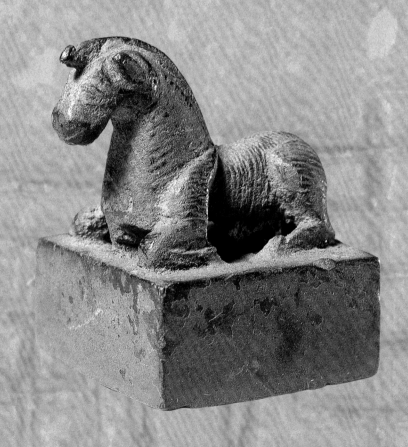

魏晉南北朝璽印

Seals of the Wei, Jin, and the Southern and Northern Dynasties

292

立義行事
三國　銅鑄
官印　瓦鈕
通高2.2厘米　邊長2.3厘米

Copper official seal with tile-shaped knob inscribed with "Liyi Xingshi" in seal script
Three Kingdoms
Overall height: 2.2cm　Length brim: 2.3 cm

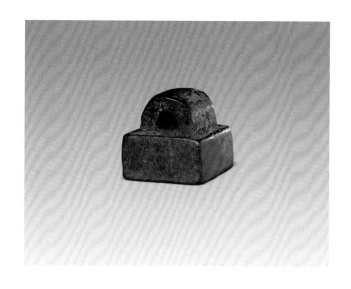

印文白文，漢篆，右上起順讀。"立義行事"乃武官名。
"立義"是魏晉南北朝時期武職常見的一種名號，"行事"
一職的等級高低則按所加名號的不同加以區別。按照漢
印制度，此印的形態表明其職事較為低下，應與縣令長
的品級相近。

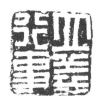 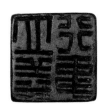

293

帳下行事
三國　銅鑄
官印　瓦鈕
通高2.1厘米　邊長2.2厘米

Copper official seal with tile-shaped knob inscribed with "Zhangxia Xingshi" in seal script
Three Kingdoms
Overall height: 2.1cm　Length brim: 2.2cm

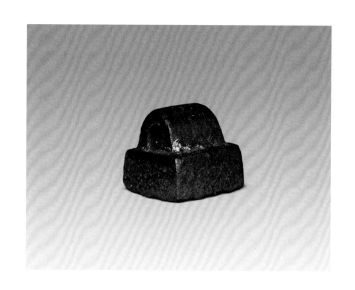

印文白文，漢篆，右上起順讀。帳下行事，武官名。魏
晉時期，近衛武職常見"帳下"名號，職守是統領本府直
屬衛隊。

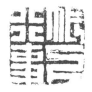

294

魏烏丸率善佰長
三國 · 魏　銅鑄
官印　駝鈕
通高2.7厘米　邊長2.2厘米

Copper official seal with camel-shaped knob inscribed with
"Wei Wuwan Shuaishan Baizhang" in seal script
Wei Kingdom of Three Kingdoms
Overall height: 2.7cm　Length brim: 2.2cm

魏國頒發給少數民族的官印，印文白文，漢篆，右起順
讀。烏丸即烏桓，東胡族的一支，東漢時內附。東漢末
年，烏桓騎兵為地方割據勢力所倚重，曹操為統一北
方，征討烏桓，使其降服。率善是漢魏時期頒予同漢魏
政權聯合或協助征戰者的稱號，佰長為其族屬中的下級
官吏。

此類官印鈕制多為駝鈕，有單峰駝與雙峰駝兩種，腹下
有圓穿，文字保留着典型的漢篆字體。

295

魏率善氐邑長
三國 · 魏　銅鑄
官印　駝鈕
通高2.5厘米　邊長2.3厘米

Copper official seal with camel-shaped knob inscribed with
"Wei Shuaishan Di Yizhang" in seal script
Wei Kingdom of Three Kingdoms
Overall height: 2.5cm　Length brim: 2.3cm

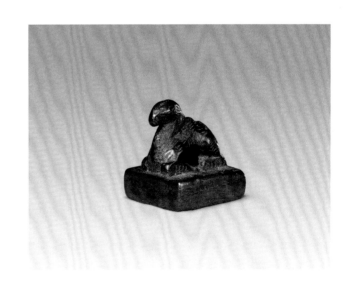

魏國頒發給少數民族的官印，印文白文，漢篆，右上起
順讀。氐，古代少數民族之一，居於川、陝、甘一帶，
魏晉時受漢文化影響甚重。邑長為其族屬中的下級官
吏。

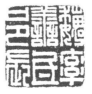
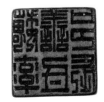

296

魏率善羌佰長
三國·魏　銅鑄
官印　駝鈕
通高2.7厘米　邊長2.2厘米

Copper official seal with camel-shaped knob inscribed with
"Wei Shuaishan Qiang Baizhang" in seal script
Wei Kingdom of Three Kingdoms
Overall height: 2.7cm　Length brim: 2.2cm

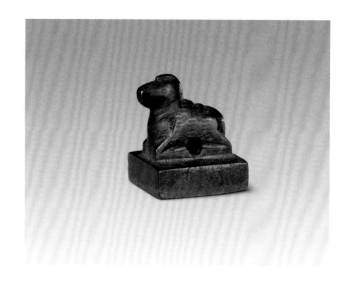

魏國頒發給少數民族的官印，印文白文，漢篆，右上起
順讀。羌，少數民族族名，居於川、甘、青地區。其起
源很早，商代甲骨文已有記載。西漢時陸續內附，漢設
護羌校尉管理。魏晉時期其首領多受漢族政權冊封，史
料載，魏蜀都曾招募羌人參軍作戰。南北朝以後，羌人
大部分漸同化於漢族和藏族，一部分得以保存下來，形
成今天的羌族。

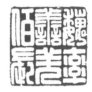 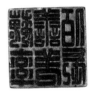

297

征虜將軍章
魏晉　銅鑄
官印　龜鈕
通高2.5厘米　邊長2.5×2.4厘米

Copper official seal with tortoise-shaped knob inscribed with
"Zhenglu Jiangjun Zhang" in seal script
Jin Dynasty
Overall height: 2.5cm　Length brim: 2.5 × 2.4cm

印文白文，漢篆，右上起順讀。征虜將軍，武官名，始
見於東漢初，非常設，屬雜號將軍，主征伐，事訖皆
罷，秩三品。魏晉南北朝時期亦多設此官，多為三品或
從三品。

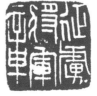 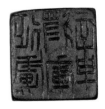

298

揚武將軍章
魏晉　銅鎏金
官印　龜鈕
通高2.8厘米　邊長2.5厘米

Gilt-copper official seal with tortoise-shaped knob inscribed
with "Yangwu Jiangjun Zhang" in seal script
Jin Dynasty
Overall height: 2.8cm　Length brim: 2.5cm

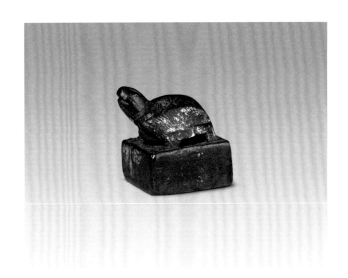

印面有陰線邊欄，印文白文，漢篆，右上起順讀。揚武
將軍，武官名，始見於東漢初，屬雜號將軍，秩四品。
魏晉南北朝時或置或省，多為四品或從四品。

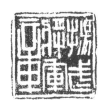 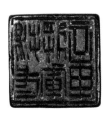

299

武猛校尉
魏晉　銅鑄
官印　龜鈕
通高2.7厘米　邊長2.5厘米

Copper official seal with tortoise-shaped knob inscribed with
"Wumeng Xiaowei" in seal script
Jin Dynasty
Overall height: 2.7cm　　Length brim: 2.5cm

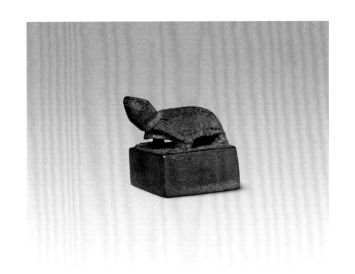

印文白文，漢篆，右上起順讀。武猛校尉，武官名，始
見於漢末三國之際，晉沿置。為當時諸校尉之一，地位
等級屬中級武吏。

此印印文"尉"字下底"火"部末筆呈直筆，是魏晉時期同
類印文的典型篆法。

300

建威將軍章
東晉　銅鑄
官印　龜鈕
通高2.4厘米　邊長2.3×2.2厘米

Copper official seal with tortoise-shaped knob inscribed with
"Jianwei Jiangjun Zhang" in seal script
Eastern Jin Dynasty
Overall height: 2.4cm　Length brim: 2.3 × 2.2cm

印文白文，漢篆，右上起順讀。建威將軍，武官名，漢
代已有，為四品雜號將軍。魏晉南北朝時多設此官，秩
為四品或從四品，有實際兵權，刺史或郡守兼職的方鎮
統帥多授此官。如晉代名士周處，即曾擔任此職。至明
清時期，建威將軍成為一品武官。

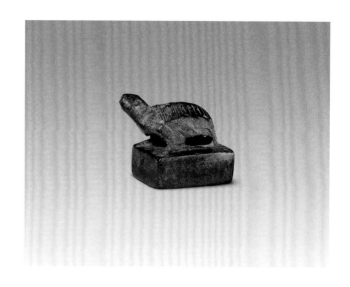

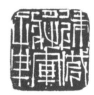 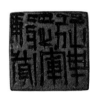

301

廣武將軍章
東晉　銅鑄
官印　龜鈕
通高2.4厘米　邊長2.1厘米

Copper official seal with tortoise-shaped knob inscribed with
"Guangwu Jiangjun Zhang" in seal script
Eastern Jin Dynasty
Overall height: 2.4cm　Length brim: 2.1cm

印文白文，漢篆，右上起順讀。廣武將軍，武官名，始
見於漢，為四品雜號將軍。魏晉時亦設，秩四品。南朝
劉宋為加官、散官性質的將軍。北魏則用以褒獎勛庸，
秩從四品。

此印筆畫末端呈長針下曳狀，為東晉時期常見。

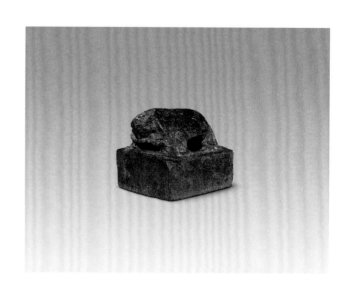

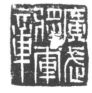 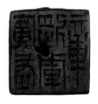

302

鷹揚將軍章
東晉　銅鑄
官印　龜鈕
通高2.9厘米　邊長2.3厘米

Copper official seal with tortoise-shaped knob inscribed with
"Yingyang Jiangjun Zhang" in seal script
Eastern Jin Dynasty
Overall height: 2.9cm　Length brim: 2.3cm

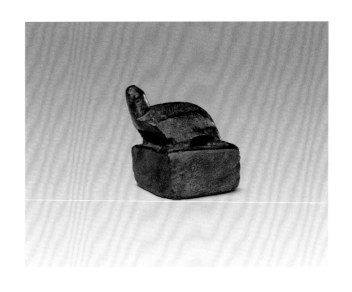

印文白文，漢篆，右上起順讀。鷹揚將軍，武官名，始
見於漢，為五品雜號將軍。魏晉南北朝多設此官，為加
官、散官性質的將軍。魏、晉、南朝劉宋及北魏時秩五
品，晉代多授予兼領刺史的方鎮，地位較高，南朝梁時
為八班中第三班，地位較低。

此印鑄造較厚重，龜身兩側平齊，與魏晉早期之印有
別。印文的鑿刻風格與十六國、南朝印類似，應是東晉
官印之一。

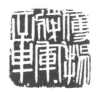 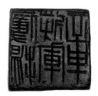

303

寧遠將軍章
東晉　銅鑄
官印　龜鈕
通高2.3厘米　邊長2.2×2.1厘米

Copper official seal with tortoise-shaped knob inscribed with
"Ningyuan Jiangjun Zhang" in seal script
Eastern Jin Dynasty
Overall height: 2.3cm　　Length brim: 2.2 × 2.1cm

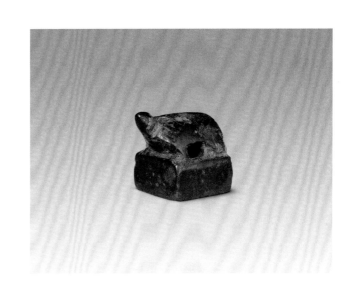

印文白文，漢篆，右上起順讀。寧遠將軍，武官名，始
見於三國魏，雜號將軍，秩五品。晉沿置，秩同魏，多
為領刺史或太守的方鎮，地位尊貴。十六國及南北朝宋
亦設此官，南朝為加官、散官性質的將軍，宋世五品，
梁秩十三班，陳時五品，加"大"者位進一階。北朝之北
魏時秩五品，北周為正五命，皆以褒賞勛庸。

"九命"官制創始於西魏，係仿"九品"而定"九命"之制，
但與九品相反，"一命"最下、"九命"最尊。北周沿襲
之。

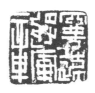 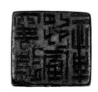

304

伏波將軍章
東晉　銅鑄
官印　龜鈕
通高3.0厘米　邊長2.2厘米

Copper official seal with tortoise-shaped knob inscribed with
"Fubo Jiangjun Zhang" in seal script
Eastern Jin Dynasty
Overall height: 3.0cm　Length brim: 2.2cm

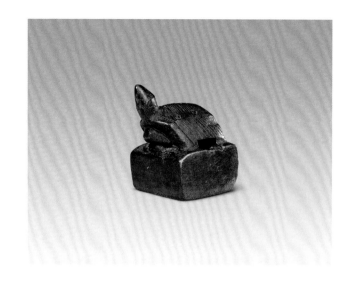

印文白文，漢篆，右上起順讀。伏波將軍，武官名，雜
號將軍，始見於西漢，東漢及曹魏沿置，秩五品。晉以
後為加官、散官性質的將軍，晉與南朝劉宋時亦五品，
南朝梁時位列四班，陳為八品。北朝之北魏、北齊亦
置，為從五品上，用以褒獎勛庸。

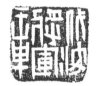 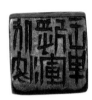

305

材官將軍章
東晉　銅鑄
官印　龜鈕
通高2.3厘米　邊長2.1厘米

Copper official seal with tortoise-shaped knob inscribed with
"Caiguan Jiangjun Zhang" in seal script
Eastern Jin Dynasty
Overall height: 2.3cm　Length brim: 2.1cm

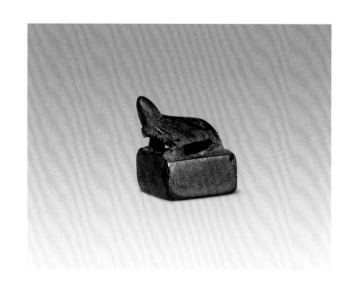

印文白文，漢篆，右上起順讀。材官將軍，武官名，始
見於西漢，掌兵事。曹魏、西晉置材官校尉，為中級武
吏，東晉復置材官將軍，秩六品。南朝劉宋、齊時隸起
部尚書及領軍將軍，梁、陳時屬少府卿，掌土木工程之
事，戰時亦領軍。位列九品，品秩皆較低。

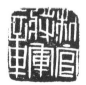 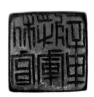

306

牙門將印
東晉　銅鑄
官印　龜鈕
通高2.5厘米　邊長2.1厘米

Copper official seal with tortoise-shaped knob inscribed with "Yamen Jiang Yin" in seal script
Eastern Jin Dynasty
Overall height: 2.5cm　Length brim: 2.1cm

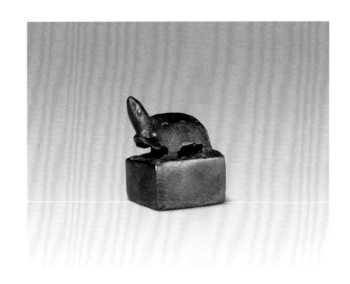

印文白文，漢篆，右上起順讀。牙門將，又稱牙門將軍，武官名，始見於東漢末，初為守衛軍門的武吏。三國兩晉時皆稱牙門將，秩皆五品。南朝梁時位屬八班，北朝不置。

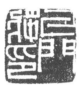 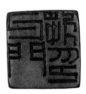

307

晉率善氐佰長
晉　銅鑄
官印　駝鈕
通高2.7厘米　邊長2.2厘米

Copper official seal with camel-shaped knob inscribed with "Jin Shuaishan Di Baizhang" in seal script
Jin Dynasty
Overall height: 2.7cm　Length brim: 2.2cm

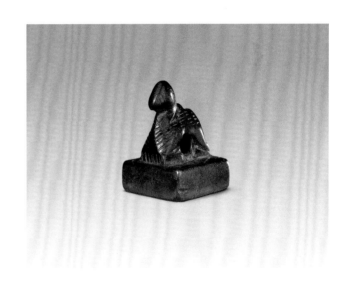

晉政權頒發給少數民族的官印，印文白文，漢篆，右上起順讀。氐，古族名，居於陝、甘、川地區，漢化較深。魏晉時期，中央政權對其部族首領多冊封。率善係封號，佰長為其族內官職。

晉沿用曹魏的政策，對各部族首領多行冊封。存世的漢、魏、晉頒發給少數民族的官印以晉所頒者數量為最多，內容幾乎涉及當時此類官印的各部族與稱號。

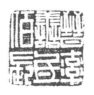

308

親晉氐王
晉　銅鎏金
官印　駝鈕
通高2.8厘米　邊長2.2厘米

Gilt-copper official seal with camel-shaped knob inscribed
with "Qinjin Di Wang" in seal script
Jin Dynasty
Overall height: 2.8cm　Length brim: 2.2cm

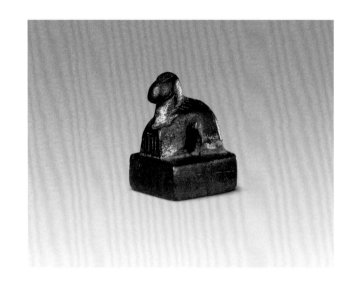

晉政權頒發給少數民族的官印，印文白文，漢篆，右上
起順讀。

此印為中央政權賜予氐族首領的王印，銅鎏金印是金印
的代用品。晉政權頒給各少數民族的官印，在印文格式
與印的形制等方面皆繼承漢、魏傳統。

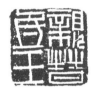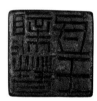

309

晉率善羌邑長
晉　銅鑄
官印　駝鈕
通高2.6厘米　邊長2.3厘米

Copper official seal with camel-shaped knob inscribed with
"Jin Shuaishan Qiang Yizhang" in seal script
Jin Dynasty
Overall height: 2.6cm　Length brim: 2.3cm

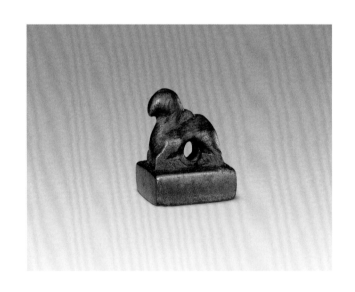

晉政權頒發給少數民族的官印，印文白文，漢篆，右上
起順讀。羌為居住在西北的少數民族，率善為晉賜予其
的稱號，邑長為其族內官吏。

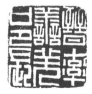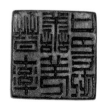

310

平東將軍章

十六國　銅鑄
官印　龜鈕
通高3.1厘米　邊長2.3厘米

Copper official seal with tortoise-shaped knob inscribed with
"Pingdong Jiangjun Zhang" in seal script
Sixteen Kingdoms
Overall height: 3.1cm　Length brim: 2.3cm

印文白文，漢篆，右上起順讀。平東將軍，武官名，"四平將軍"之一。始見於漢，秩三品，魏亦設。晉與南朝時為優禮大臣虛號，南朝劉宋時秩三品，南齊亦有開府置僚屬者，梁陳時秩第二十班，加"大"者位進一班，優者加同三公。北朝亦置，用以褒獎勳庸。兩晉南北朝時期的平東將軍多為擁兵方鎮，地位較高。

此印應是十六國中某一國平東將軍的殉葬印，印文為鑿刻而成，文字較草率，"章"字上部有省筆，筆畫省略為一道豎筆。

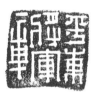 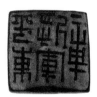

311

親趙矦印

十六國·趙　銅鑄
官印　馬鈕
通高2.2厘米　邊長2.5厘米

Copper official seal with horse-shaped knob inscribed with
"Qinzhao Hou Yin" in seal script
Zhao Kingdom of Sixteen Kingdoms
Overall height: 2.2cm　Length brim: 2.5cm

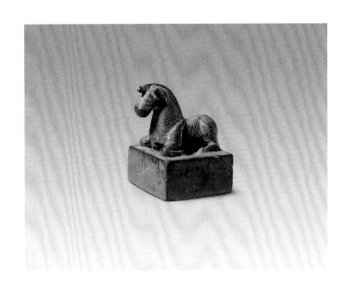

印文白文，漢篆，右上起順讀。十六國時期有先後兩個趙政權。公元307年，匈奴貴族劉淵稱漢王，308年稱帝，又次年子劉聰即位，於316年滅西晉。319年劉淵族子劉曜改國號為趙，史稱前趙。公元319年，羯族石勒稱趙王，329年滅前趙，次年稱帝，史稱後趙，351年滅亡。此印中的"趙"目前雖不能確認是前趙還是後趙，但其鑄造年代為公元308年至351年間當無疑。

此印應是趙政權以君臨天下自居並為聯合其他部族而頒發的官印，馬鈕作為官印的印鈕目前僅見於十六國時期。

312

安遠將軍章
南朝前期　銅鑄
官印　龜鈕
通高2.6厘米　邊長2.3×2.2厘米

Copper official seal with tortoise-shaped knob inscribed with
"Anyuan Jiangjun Zhang" in seal script
Early Southern Dynasties
Overall height: 2.6cm　Length brim: 2.3 × 2.2cm

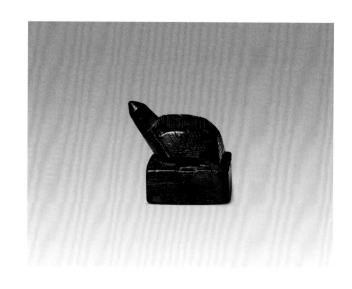

印文白文，漢篆，右上起順讀。安遠將軍，武官名，始
見於三國時期，魏蜀均置，屬雜號將軍，秩三品。兩晉
南北朝或置或省，南朝梁為加官、散官性質的將軍，秩
五班。北朝之北魏、北齊亦置。

從魏晉南北朝時期官印整體風格看，此印或為東晉十六
國時期的官印。

 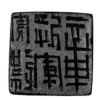

313

奮威將軍章
南朝前期　銅鑄
官印　龜鈕
通高3.0厘米　邊長2.3厘米

Copper official seal with tortoise-shaped knob inscribed with
"Fenwei Jiangjun Zhang" in seal script
Early Southern Dynasties
Overall height: 3.0cm　Length brim: 2.3cm

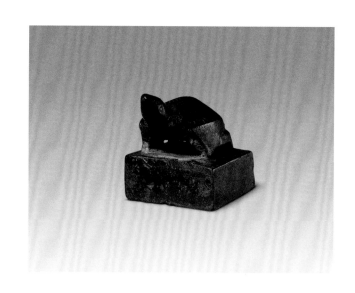

印文白文，漢篆，右上起順讀。奮威將軍，武官名，始
見於西漢時期，為雜號將軍，秩四品。魏晉南北朝時期
皆設此官，南朝劉宋時為加官、散官性質的將軍，秩四
品。

從魏晉南北朝時期官印整體風格看，此印或為東晉十六
國之官印。

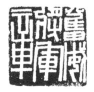 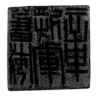

314

宣威將軍章
南朝前期　銅鑄
官印　龜鈕
通高2.9厘米　邊長2.4厘米

Copper official seal with tortoise-shaped knob inscribed with
"Xuanwei Jiangjun Zhang" in seal script
Early Southern Dynasties
Overall height: 2.9cm　Length brim: 2.4cm

印文白文，漢篆，右上起順讀。宣威將軍，武官名，始
見於漢，為五品雜號將軍。魏晉南北朝時期皆設此官。
南朝劉宋時為加官、散官性質的將軍。

315

驃騎將軍章
南朝　銅鑄
官印　龜鈕
通高2.1厘米　邊長2.7厘米

Copper official seal with tortoise-shaped knob inscribed with
"Piaoqi Jiangjun Zhang" in seal script
Southern Dynasties
Overall height: 2.1cm　Length brim: 2.7cm

印文白文，漢篆，右上起順讀。驃騎將軍，武官名，始
見於西漢，武帝授霍去病為驃騎將軍，秩二品，金印紫
綬，位同三公。東漢、魏晉南北朝時皆設，但僅為優禮
大臣虛號，南朝開府者，地位尤其尊崇。

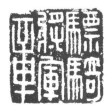 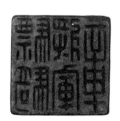

316

輔國將軍章
南朝　銅鑄
官印　龜鈕
通高2.3厘米　邊長2.5×2.4厘米

Copper official seal with tortoise-shaped knob inscribed with
"Fuguo Jiangjun Zhang" in seal script
Southern Dynasties
Overall height: 2.3cm　Length brim: 2.5 × 2.4cm

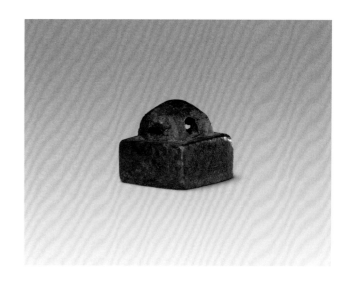

印文白文，漢篆，右上起順讀。輔國將軍，武官名，始
見於漢末，為三品雜號將軍。魏晉南北朝時多設此官，
南朝時為加官、散官性質的將軍。秩三品或四品。

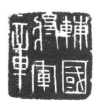 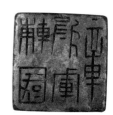

317

龍驤將軍章
南朝　銅鎏金
官印　龜鈕
通高2.1厘米　邊長2.2厘米

Gilt-copper official seal with tortoise-shaped knob inscribed
with "Longxiang Jiangjun Zhang" in seal script
Southern Dynasties
Overall height: 2.1cm　Length brim: 2.2cm

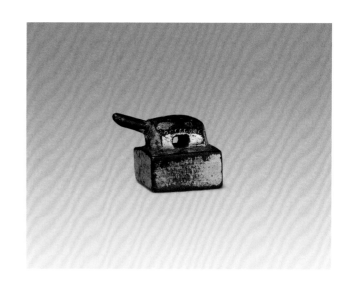

印文白文，漢篆，右上起順讀。龍驤將軍，武官名，始
見於魏晉時期，秩三品。晉武帝曾以王濬為龍驤將軍，
帥軍滅吳。南北朝設置較多，南朝時為加官、散官性質
的將軍，地位高下不一。南朝梁有將軍號二百四十以
上，龍驤敍次在一百七十以後，陳時秩七品，遠較西晉
初置時低。北朝之北魏、北齊均第三品。

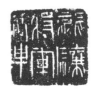

318

廬陵太守章
南朝　銅鑄
官印　龜鈕
通高2.8厘米　邊長2.6厘米

Copper official seal with tortoise-shaped knob inscribed with
"Luling Taishou Zhang" in seal script
Southern Dynasties
Overall height: 2.8cm　Length brim: 2.6cm

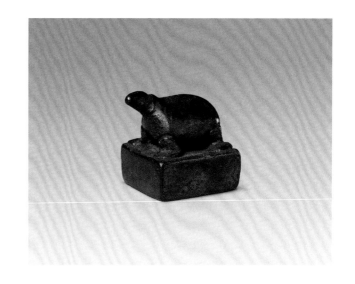

印文白文，漢篆，右上起順讀。廬陵，郡名，東漢末年
分豫章郡而置，魏晉南北朝因襲之，郡治位於今江西省
吉安市一帶。太守，郡長官。原為戰國時代郡守的尊
稱。西漢景帝時，郡守改稱為太守，為一郡最高行政長
官。南北朝時期，新增州漸多，郡之轄境縮小，郡守權
為州刺史所奪。

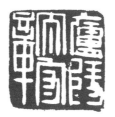
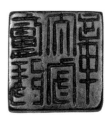

319

永新令印
南朝　銅鑄
官印　龜鈕
通高3.5厘米　邊長2.9厘米

Copper official seal with tortoise-shaped knob inscribed with
"Yongxin Ling Yin" in seal script
Southern Dynasties
Overall height: 3.5cm　Length brim: 2.9cm

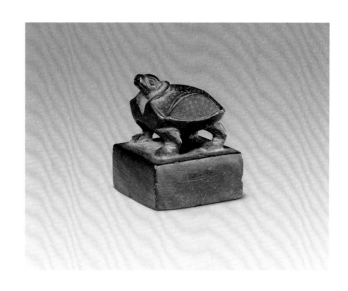

印文白文，漢篆，右上起順讀。永新，縣名，三國吳始
置，屬豫章郡。地望在今江西省吉安市永新縣。令即縣
令。

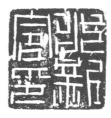
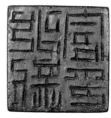

320

安西將軍章
北朝　銅鎏金
官印　龜鈕
通高3.7厘米　邊長2.8厘米

Gilt-copper official seal with tortoise-shaped knob inscribed
with "Anxi Jiangjun Zhang" in seal script
Northern Dynasties
Overall height: 3.7cm　Length brim: 2.8cm

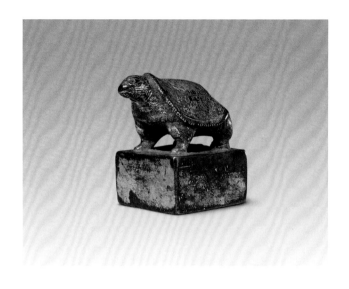

印文白文，漢篆，右上起順讀。安西將軍，武官名，始
見於東漢，屬四安將軍之一，秩三品。魏晉南朝沿置，
多為擁兵方鎮，地位較高。北朝之北魏、北齊亦置，秩
三品，用以褒獎勳庸。

此印為北朝官印典型形制。

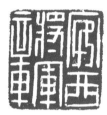 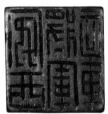

321

平遠將軍章
北朝　銅鑄
官印　龜鈕
通高3.8厘米　邊長3.0×2.9厘米

Copper official seal with tortoise-shaped knob inscribed with
"Pingyuan Jiangjun Zhang" in seal script
Northern Dynasties
Overall height: 3.8cm　Length brim: 3.0 × 2.9cm

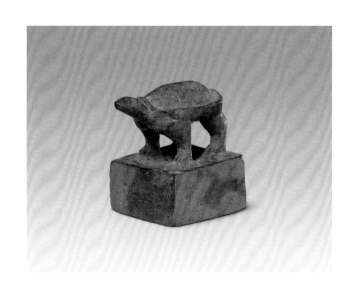

印文白文，漢篆，右上起順讀。平遠將軍，武官名，始
見於晉，屬雜號將軍。南北朝時非常職，置省不定。北
魏秩正四品下，用以褒獎勳庸。北齊亦置。

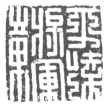 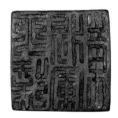

322

武毅將軍印
北朝　銅鑄
官印　龜鈕
通高2.5厘米　邊長2.4厘米

Copper official seal with tortoise-shaped knob inscribed with
"Wuyi Jiangjun Yin" in seal script
Northern Dynasties
Overall height: 2.5cm　Length brim: 2.4cm

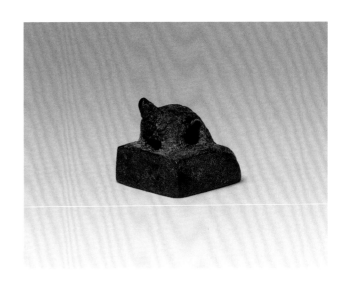

印文白文，漢篆，右上起順讀。武毅將軍，武官名，始
置於東漢末年，屬雜號將軍，品秩較低。魏晉南北朝或
置或省，南朝陳時出現較多，北朝北魏、北齊等皆設，
秩七品，用以褒獎勛庸。

323

威烈將軍印
北朝　銅鑄
官印　龜鈕
通高2.5厘米　邊長2.6×2.5厘米

Copper official seal with tortoise-shaped knob inscribed with
"Weilie Jiangjun Yin" in seal script
Northern Dynasties
Overall height: 2.5cm　Length brim: 2.6 × 2.5cm

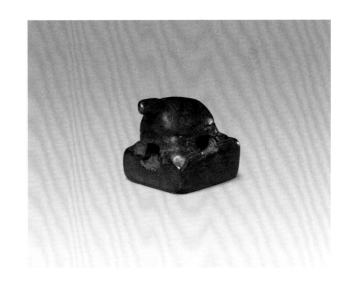

印文白文，漢篆，右上起順讀。威烈將軍，武官名，始
見三國時期，屬雜號將軍，品秩較低。南北朝時亦設，
南朝較少見，北朝之北魏時秩正七品上，北周時正三
命，用以褒獎勛庸。

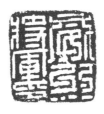

324

殄寇將軍印
北朝　銅鑄
官印　龜鈕
通高2.9厘米　邊長2.6厘米

Copper official seal with tortoise-shaped knob inscribed with
"Tiankou Jiangjun Yin" in seal script
Northern Dynasties
Overall height: 2.9cm　Length brim: 2.6cm

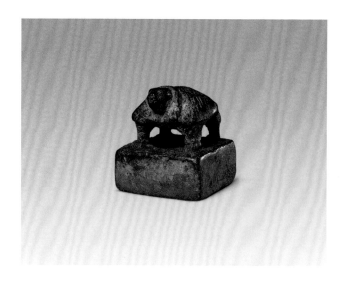

印文白文，漢篆，右上起順讀。殄寇將軍，武官名，始
見於東漢末年，屬雜號將軍，品秩較低，魏晉南北朝或
置或省。北魏秩正八品上，北周正二命，用以褒獎勛
庸。

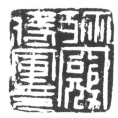

325

掃寇將軍印
北朝　銅鑄
官印　龜鈕
通高3.2厘米　邊長2.9厘米

Copper official seal with tortoise-shaped knob inscribed with
"Saokou Jiangjun Yin" in seal script
Northern Dynasties
Overall height: 3.2cm　Length brim: 2.9cm

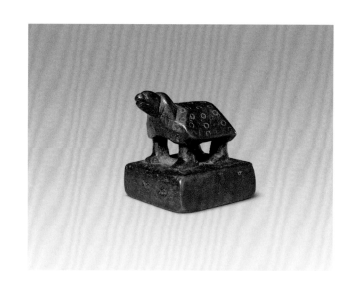

印文白文，漢篆，右上起順讀。掃寇將軍，武官名，始
置於東漢末年，品秩較低，魏晉南北朝或置或省，北魏
秩正八品上，北周正二命，用以褒獎勛庸。

326

臣詡

三國　銅鑄
私印　龜鈕
通高2.2厘米　邊長2.3厘米

Copper personal seal with tortoise-shaped knob inscribed
with "Chen Xu" in seal script
Three Kingdoms
Overall height: 2.2cm　Length brim: 2.3cm

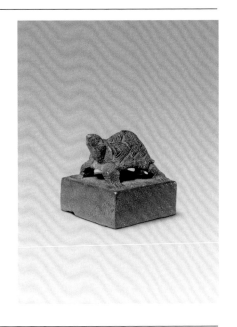

印文白文，漢篆，右起橫讀。

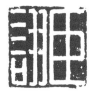

327

馮泰

三國　銅鑄
私印　鼻鈕
通高1.9厘米　邊長2.4厘米

Copper personal seal with nose-shaped knob inscribed with
"Feng Tai" in upright seal script
Three Kingdoms
Overall height: 1.9cm　Length brim: 2.4cm

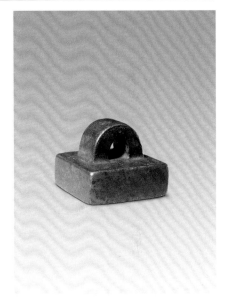

印文白文，懸針篆，右起橫讀。懸針篆是魏晉時期璽印
中常見書體之一，其外形修長，以漢代繆篆為基礎，拉
長垂腳的筆畫，並呈尾端尖銳狀，似"懸針"狀而名。

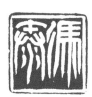

328

程千萬

三國　銅鑄
私印　柄鈕
通高3.5厘米　邊長3.2×1.2厘米

Copper personal seal with handle-shaped knob inscribed with
"Cheng Qianwan" in seal script
Three Kingdoms
Overall height: 3.5cm　Length brim: 3.2 × 1.2cm

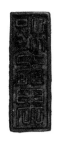

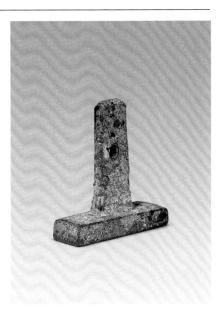

印文朱文，漢篆，上下讀。此印形態較為特殊，多見於
東漢至三國時期。

329

劉龍印信　劉龍　順承
晉　銅鑄
私印　辟邪鈕
大通高3.7厘米　邊長2.4厘米
中通高2.4厘米　邊長1.5×1.4厘米
小通高0.8厘米　邊長1.0×0.9厘米

A set of copper personal seals, one inside another, with Bixie-shaped knob inscribed respectively with "Liu Long Yinxin", "Liu Long" and "Shun Cheng" in seal script
Jin Dynasty
Overall height: 3.7cm　Length brim: 2.4cm
Overall height: 2.4cm　Length brim: 1.5 × 1.4cm
Overall height: 0.8cm　Length brim: 1.0 × 0.9cm

套印，印文朱文，漢篆，右上起順讀及橫讀。

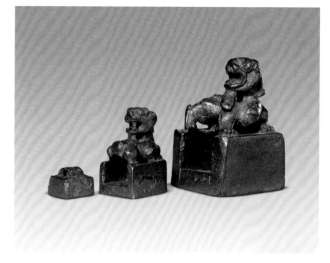

330

張懿印信　鉅鹿下曲陽張懿仲然
晉　銅鑄
私印　辟邪鈕
母印通高3.4厘米　邊長2.4厘米
子印通高2.1厘米　邊長1.3厘米

Copper personal seal enclosed in another with Bixie-shaped knob inscribed with "Zhang Yi Yinxin" and "Julu Xiaquyang Zhang Yi Zhongran" in seal script
Jin Dynasty
Exterior: Overall height: 3.4cm　Length brim: 2.4cm
Interior: Overall height: 2.1cm　Length brim: 1.3cm

套印，印文白文，漢篆，右上起順讀。鉅鹿、下曲陽係地名，鉅鹿為郡，下曲陽為其轄縣，皆在今河北晉州市境內。此處當為印主人的郡望所在。仲然或為張懿之字。

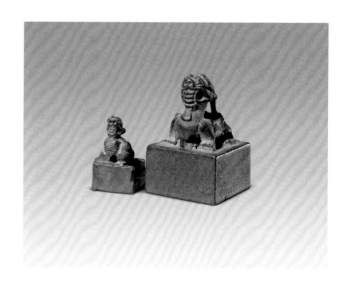

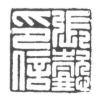

331

張延壽　延壽之印　臣延壽　延壽言事　延壽白箋　白記
晉　銅鑄
私印　柱鈕
通高2.7厘米　邊長1.8厘米

Copper personal seal with pillar-shaped knob inscribed with
"Zhang Yanshou", "Yanshou Zhi Yin", "Chen Yanshou",
"Yanshou Yanshi", "Yanshou Baijian", "Baiji" at six sides in
seal script
Jin Dynasty
Overall height: 2.7cm　Length brim: 1.8cm

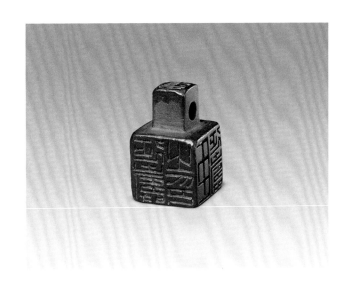

六面印，印文白文，漢篆，分別右上起順讀及上下讀。

六面印是一種特殊形狀的印章。像"凸"字形，上為印
鼻，有孔可穿帶，鼻端刻一小印，其餘五面也刻有印
文，故稱"六面印"。流行於魏晉南北朝時期，明、清
後，正方或長方印六面都刻有印文的也稱"六面印"。

 　　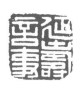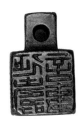

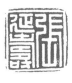 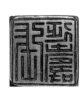　　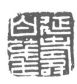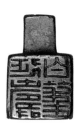

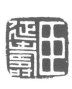 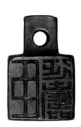　　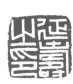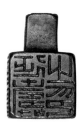

332

嚴亮　嚴道昕　嚴亮白箋　嚴亮言疏　臣亮　印完

晉　銅鑄

私印　柱鈕

通高3.0厘米　邊長1.9厘米

Copper personal seal with pillar-shaped knob inscribed with "Yan Liang", "Yan Daoxin", "Yan Liang Baijian", "Yan Liang Yanshu", "Chen Liang", "Yinwan" at six sides in seal script or upright seal script

Jin Dynasty

Overall height: 3.0cm　　Length brim: 1.9cm

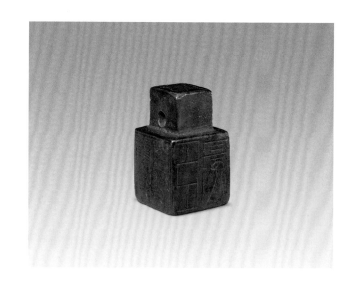

六面印，印文白文，三面漢篆，"嚴亮"、"嚴道昕"、"臣亮"，三面為懸針篆，分別橫讀及右上起順讀。

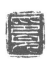 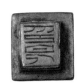 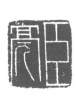 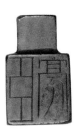

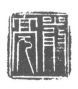 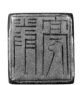 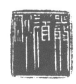

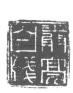

唐宋遼金元璽印

Seals of the
Tang, Song,
Liao, Jin
and Yuan
Dynasties

333

中書省之印

唐　銅鑄
官印　高鼻鈕
通高3.9厘米　邊長5.7×5.6厘米

Copper organization seal with high-nose-shaped knob
inscribed with "Zhongshu Sheng Zhi Yin" in reduplicated
seal script
Tang Dynasty
Overall height: 3.9cm　Length brim: 5.7 × 5.6cm

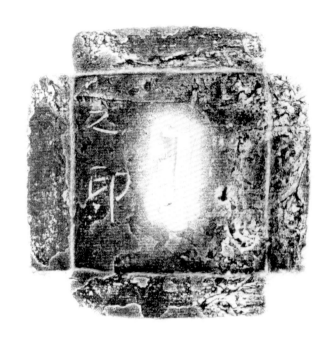

印文朱文，疊篆，右上起順讀。印背楷書刻"中書省之印"款。中書省，中央官署名，魏晉始設，為朝廷掌管機要政令之機構，沿至隋唐，遂成為全國政務中樞。在唐代，中書、門下和尚書三省同為中央行政總匯，由中書省決策，通過門下省審核，經皇帝御批，然後交尚書省執行，故實任宰相者稱"同中書門下平章事"。宋元時中書省權亦重，至明初廢除。

此印印面文字以銅片疊成後，再與印身合焊而成整體，這是隋唐時期才出現的新的造印方法。隋唐以降，官印成為官署印，印身明顯變大。

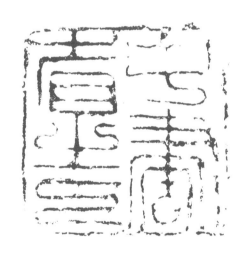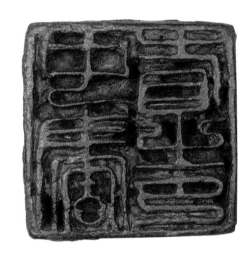

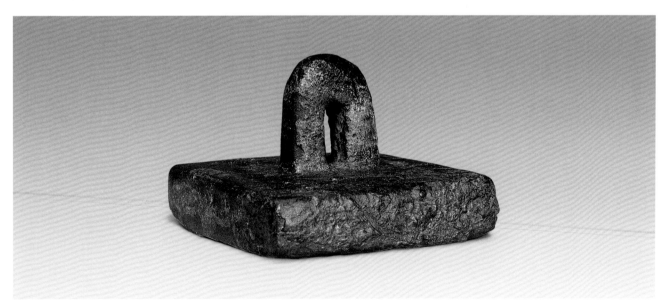

334

唐安縣之印
唐　銅鑄
官印　高鼻鈕
通高3.6厘米　邊長5.9×5.7厘米

Copper organization seal with nose-shaped knob inscribed
with "Tang'an Xian Zhi Yin" in reduplicated seal script
Tang Dynasty
Overall height: 3.6cm　　Length brim: 5.9 × 5.7cm

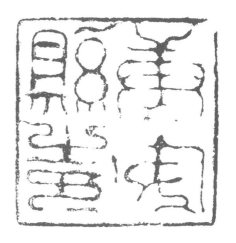

印文朱文，疊篆，右上起順讀。唐安為唐代縣名，在今
四川成都市大邑縣一帶，唐初置，名唐隆，後改武隆，
玄宗時，避李隆基諱，改唐安，安史之亂後又改唐興。
《元和郡縣圖誌》、《舊唐書》、《新唐書》等皆有記載。此
印為唐代縣官署印。

疊篆，是一種非常特別的篆書，主要用於印章鐫刻或鑄
造印面，其筆畫摺疊堆曲，均勻對稱。每一個字的摺疊
多少，則視筆畫的繁簡確定，有五疊、六疊、七疊、八
疊、九疊、十疊之分。

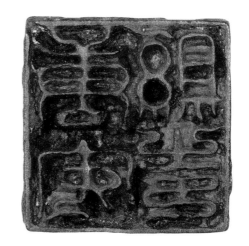

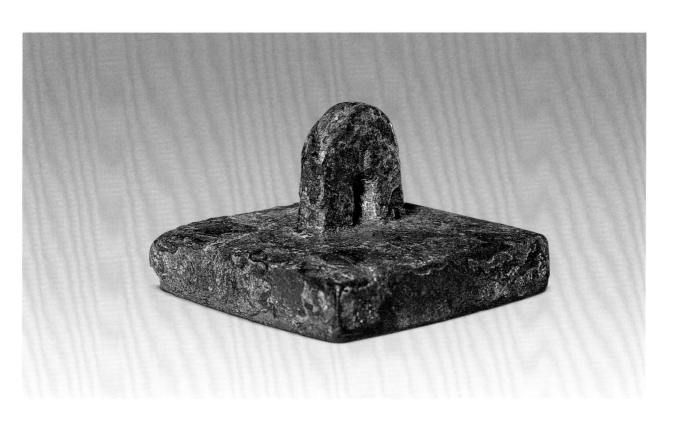

335

秦成階文等第弍指揮諸軍都虞侯印

五代　銅鑄
官印　柄鈕
通高4.1厘米　邊長6.4×5.8厘米

Copper official seal with handle-shaped knob inscribed with
"Qinchengjiewendeng 3rd zhihuizhujun Duyuhou Yin" in
reduplicated seal script
Five Dynasties
Overall height: 4.1cm　Length brim: 6.4 × 5.8cm

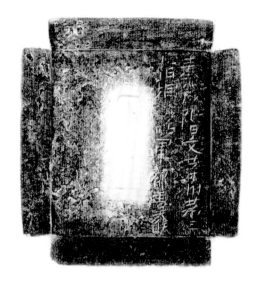

印文朱文，疊篆，右上起順讀。印背刻楷書款"秦成階文
等州第三指揮諸軍都虞侯"。"秦成階文"實即四州的省
文，此四州位於隴西南北一線，為邊陲要地。第三，為
指揮的編號。"指揮"乃軍事編制，出現於五代時期的後
唐，宋代成為最重要與普遍的軍事編制單位，兵員額五
百人，長官為都指揮使與都虞侯各一人。

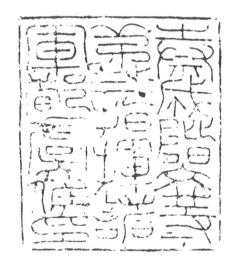

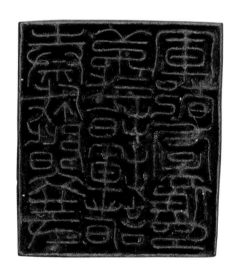

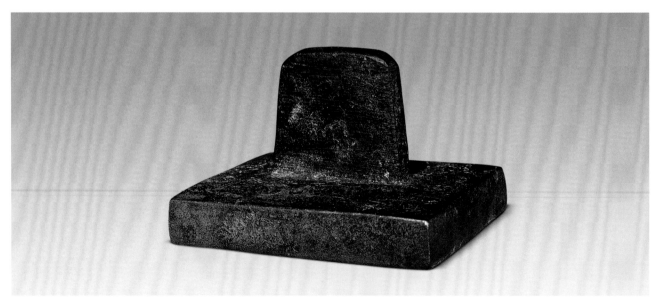

336

威武左第廿三指揮第貳都朱記
北宋　銅鑄
官印　柄鈕
通高3.5厘米　邊長5.8×5.4厘米

Copper official seal with handle-shaped knob inscribed with
"Weiwuzuo 23th zhihui 2nd DuZhuji" in reduplicated seal
script
Northern Song Dynasty
Overall height: 3.5cm　Length brim: 5.8 × 5.4cm

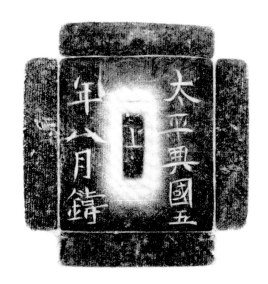

印文朱文，疊篆，右上起順讀。印背刻楷書款"太平興國
五年八月鑄"。威武左第二十三，為指揮的名稱編號。
"都"為北宋禁軍的基層編制，都的統兵官，馬軍為軍
使，步軍為都頭。太平興國係宋太宗年號，五年為公元
980年。此印即為當時北宋禁軍基層軍事編制的官印。

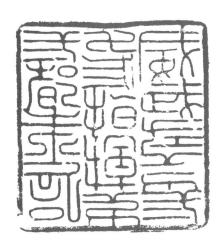

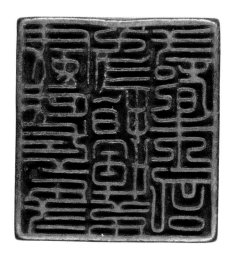

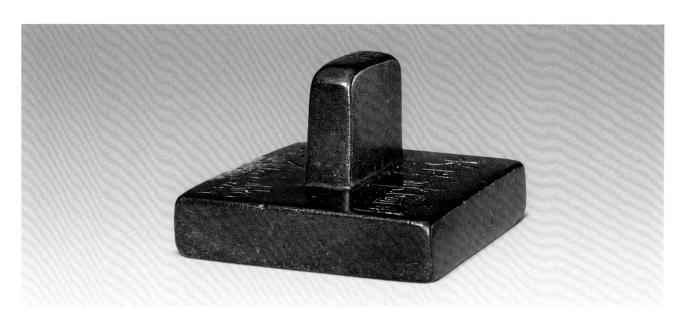

337

通遠軍防城庫銅朱記
北宋　銅鑄
官印　柄鈕
通高4.9厘米　邊長5.9×5.9厘米

Copper organization seal with handle-shaped knob inscribed with "Tongyuanjun Fangcheng Kutong Zhuji" in reduplicated seal script
Northern Song Dynasty
Overall height: 4.9cm　Length brim: 5.9 × 5.9cm

印文朱文，疊篆，右上起順讀。"軍"是由邊戍之名轉變的政區名，唐中葉以後衛戍邊陲，五代時軍人干政，於內地亦設軍。宋代地方官是路、州、縣三級，軍的級別有兩種，一是與州同級，隸屬於路；一是與縣同級，隸屬於州，通遠軍防城屬於後者，位於今甘肅定西市隴西縣一帶。此印即是通遠軍防城管理庫藏物資的官署印。

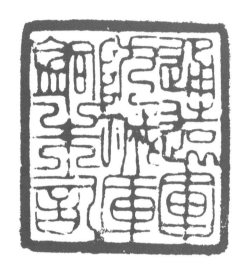 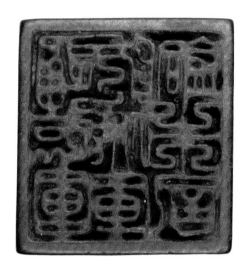

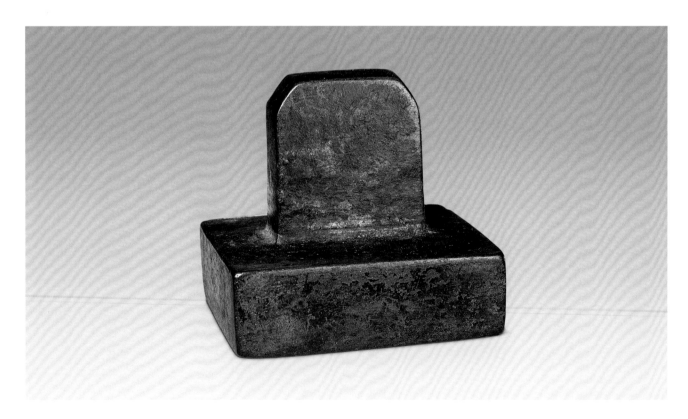

338

招撫使印
北宋　銅鑄
官印　柄鈕
通高5.7厘米　邊長7.1厘米

Copper official seal with handle-shaped knob inscribed with
"Zhaofushi Yin" in reduplicated seal script
Northern Song Dynasty
Overall height: 5.7cm　Length brim: 7.1cm

印文朱文，疊篆，右上起順讀。招撫使司又稱招撫司，
宋置，其長官為招撫使。北宋末年在對金戰爭中，在金
的統治區設招撫使或招撫處置使，負責收復失地，但不
常置。

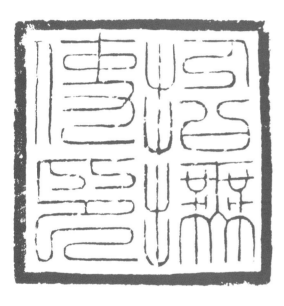

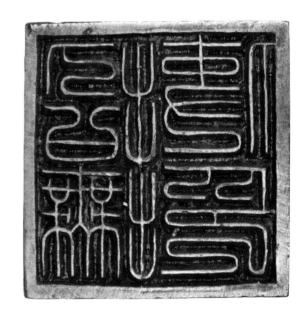

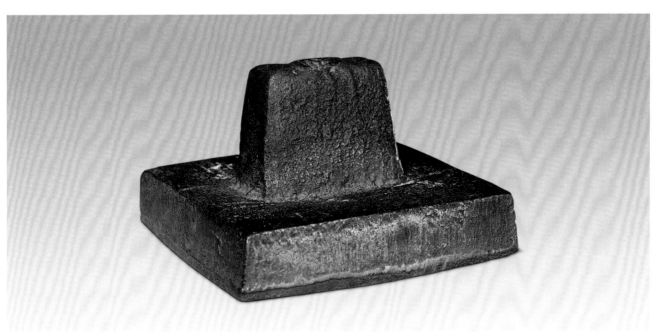

339

首領
西夏　銅鑄
官印　柱鈕
通高5.3厘米　邊長5.5厘米

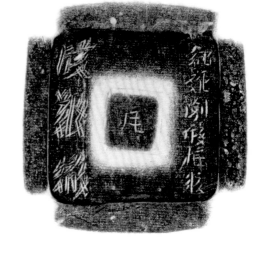

Copper official seal with cylindrical knob inscribed with
"Shouling" in Xixia script
The Western Xia Reign (1038 – 1227)
Overall height: 5.3cm　　Length brim: 5.5cm

印文白文，西夏文，右起橫讀。印背刻西夏文款"首領，
正德二年"。正德為西夏崇宗年號，二年為公元1128年。

西夏官印形制特殊，方印圓角，印文筆畫與邊欄等寬，
短柄鈕或柱鈕，印台薄。西夏文是西夏仿漢字創製的，
彙編字書12卷，定為"國書"，上自佛經詔令，下至民間書
信，均用西夏文書寫。西夏於1227年亡於蒙古，西夏文
也隨之逐漸湮滅。

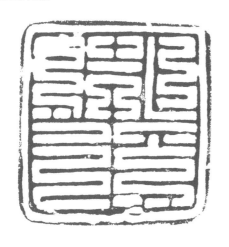

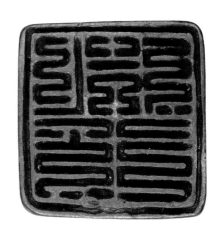

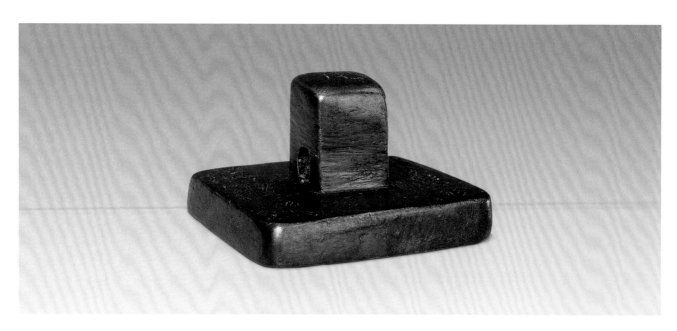

安州綾錦院記
遼　銅鑄
官印　柄鈕
通高3.2厘米　邊長5.7×5.5厘米

**Copper organization seal with handle-shaped knob inscribed
with "Anzhou Lingjinyuan Ji" in reduplicated seal script**
Liao Dynasty (907 – 1125)
Overall height: 3.2cm　　Length brim: 5.7 × 5.5cm

印文朱文，疊篆，右上起順讀。安州為遼地方政區，隸
屬北女真兵馬司，當位於今遼河中游一帶，綾錦院本為
北宋官辦織造所，為遼所因襲。

遼政權官印有契丹文與漢文兩種，此印為漢字疊篆，風
格頗似北宋官印，明顯受到漢政權印制的影響。

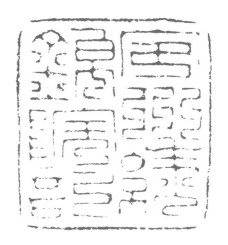

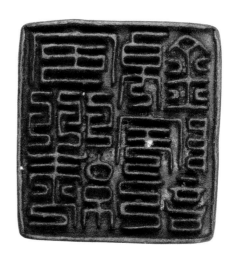

341

移改達葛河謀克印

金　銅鑄

官印　柄鈕

通高5.4厘米　邊長6.3×6.2厘米

Copper official seal with handle-shaped knob inscribed with "Yigaidagehe Mouke Yin" in reduplicated seal script

Jin Dynasty (1115 – 1234)

Overall height: 5.4cm　　Length brim: 6.3 × 6.2cm

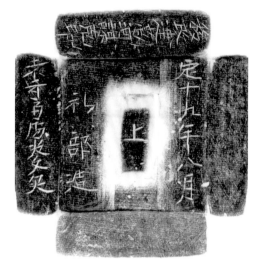

印文朱文，疊篆，右上起順讀。印側及背刻楷書款"移改達葛河謀克印 (大) 定十九年八月 禮部造"。並有女真文字七個。"猛安謀克"為女真族軍政合一組織，三百戶為一謀克，十謀克為一猛安，其上有軍帥、萬戶、都統等層層管轄。謀克的長官亦稱謀克，或譯為穆昆。移改達葛河當為地名，大定為金世宗年號，十九年為公元1179年。

女真族本無文字，後雖創製女真文，但其制度仿照宋、遼，故將戰爭中獲得的宋、遼官印作為本政權官印使用，直到金海陵王正隆元年 (1156)，方"命禮部更鑄焉"。從年代來看，此印即是金政權自鑄官印。

342

斜黑謀克之印
金　銅鑄
官印　柄鈕
通高5.7厘米　邊長6.2厘米

Copper official seal with handle-shaped knob inscribed with
"Xiehei Mouke Zhi Yin" in reduplicated seal script
Jin Dynasty (1115 – 1234)
Overall height: 5.7cm　Length brim: 6.2cm

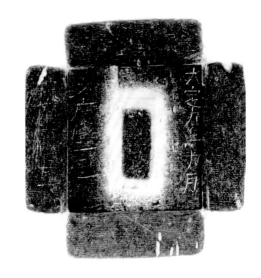

印文朱文，疊篆，右上起順讀。印背刻楷書款"斜黑謀克
之印　□□主猛安下　大定九年九月　少府監造"。少府監
是官署名，也是官名，創於隋，金代少府監主官為監、
少監，領尚方、圖事、裁造、文繡、織染、文思六署。
大定九年為公元1169年。

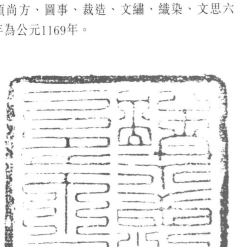

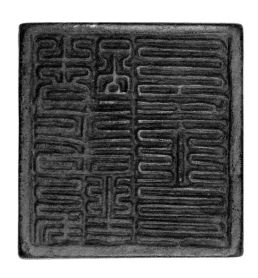

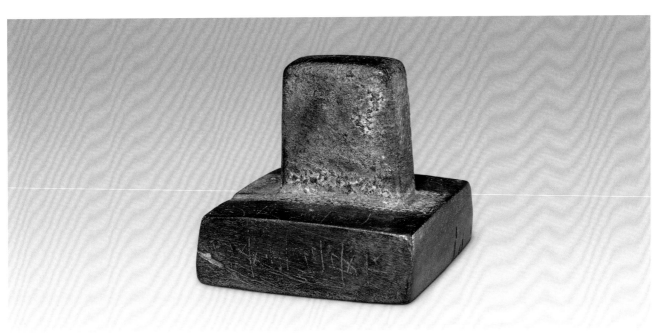

343

副統之印
金　銅鑄
官印　柄鈕
通高4.0厘米　邊長6.5×6.3厘米

Copper official seal with handle-shaped knob inscribed with
"Futong Zhi Yin" in reduplicated seal script
Jin Dynasty (1115 – 1234)
Overall height: 4.0cm　Length brim: 6.5 × 6.3cm

印文朱文，疊篆，右上起順讀。副統，官名，即副統軍
的省稱。金置統軍司於河南、山西、陝西、益都，主官
為統軍使，督領軍隊，鎮守邊陲，下設副統軍一人為
輔。

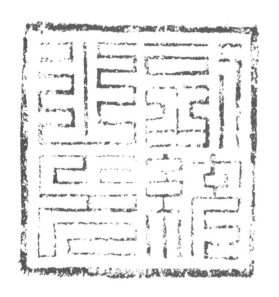
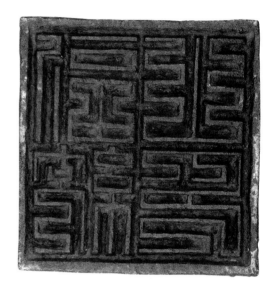

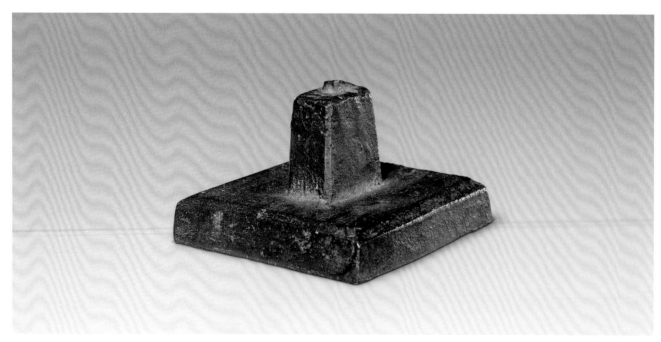

344

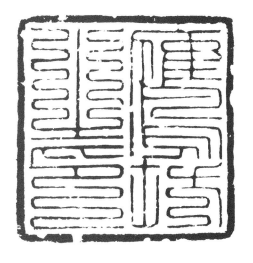

鷹坊之印
金　銅鑄
官印　柄鈕
通高6.5厘米　邊長6.3厘米

Copper organization seal with handle-shaped knob inscribed
with "Yingfang Zhi Yin" in reduplicated seal script
Jin Dynasty (1115 – 1234)
Overall height: 6.5cm　Length brim: 6.3cm

印文朱文，疊篆，右上起順讀。鷹坊，官署名，金代在
殿前都典檢司下設有鷹坊，掌調養鷹鶻海東青。提典為
主官，使、副使、直長佐之。

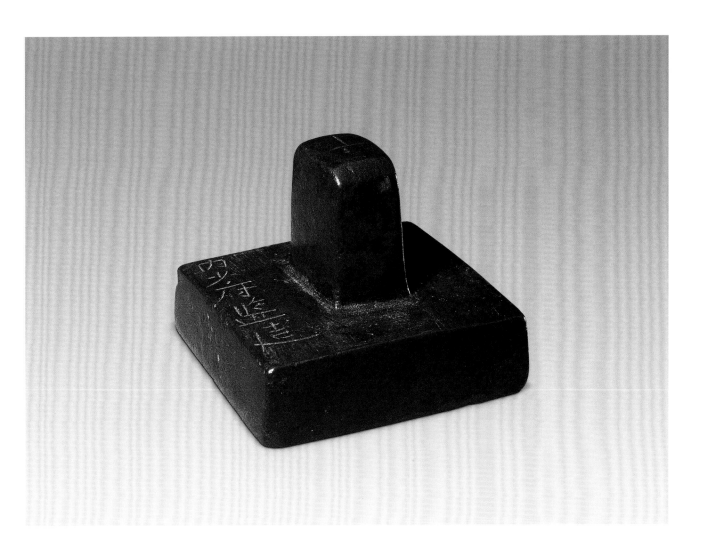

345

太尉之印
北元　銅鑄
官印　柄鈕
通高9.5厘米　邊長10厘米
清宮舊藏

Copper official seal with handle-shaped knob inscribed with
"Taiwei Zhi Yin" in Mongolian script
Northern Yuan Dynasty
Overall height: 9.5cm　Length brim: 10.0cm
Qing Court collection

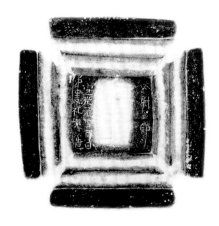

印台三層，逐層上斂。印文朱文，蒙文，右上起順讀。
印背刻楷書款"太尉之印　宣光元年十
一月日　中書禮部造"。"宣光"為北元
昭宗年號，元年相當於公元1371年。

此印是元政權在中原的統治被推翻
後，北走塞外，元順帝之子孛兒只
斤·愛猷識禮達臘（昭宗）執政時期的
北元官印。據《元典章》載：太尉為正
一品，印銀質，橛鈕，邊長三寸。此
印形制皆同史載，唯用銅鑄，可能與
北元政權物質經濟條件有關。

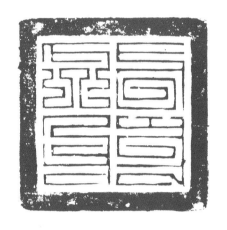

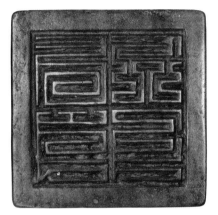

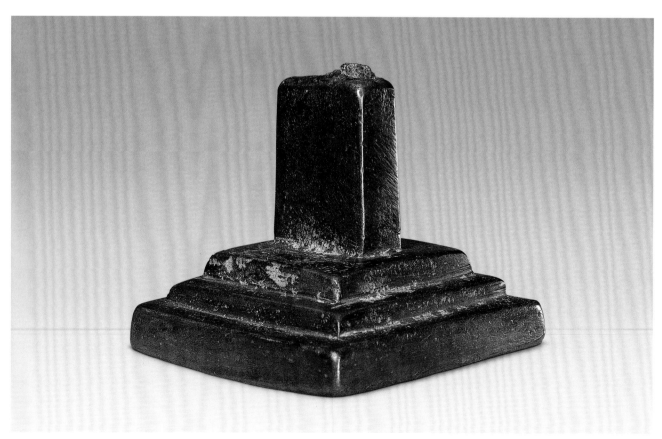

346

龜形押

元　銅鑄
私押　柄鈕
通高3.9厘米　邊長5.4×3.2厘米

Copper tortoise-shaped personal seal with a handle-shaped
knob inscribed with "Lu Yuan" in seal script
Yuan Dynasty
Overall height: 3.9cm　Length brim: 5.4 × 3.2cm

押面為龜形，中有"鹿原"二字，篆書，上下排列。元代
私押在印面上往往鑄成各種魚鳥及小獸形態。

押即印，私押即私人印章，係雕刻花寫姓名或其他文字
圖形的所簽之押，使人不易摹仿，因作為取信的憑記，
也稱"花押印"。這種印信，始於宋代，元、明、清皆很
盛行。

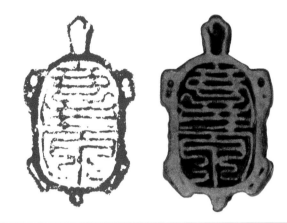

347

圓形押

元　銅鑄
私押　鼻鈕
通高0.9厘米　面徑2.0厘米

Round copper personal seal with a nose-shaped knob
inscribed with "Ya"
Yuan Dynasty
Overall height: 0.9cm　Diameter: 2.0cm

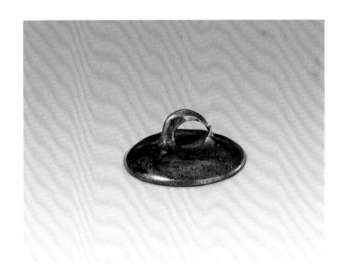

印面細邊欄，內有一花寫押字，筆道寬重。

348

爪形押
元　銅鑄
私押　鼻鈕
通高0.6厘米　邊長2.9×2.6厘米

Copper claw-shaped personal seal with a nose-shaped knob
Yuan Dynasty
Overall height: 0.6cm　　Length brim: 2.9 × 2.6cm

印面為爪形圖案。

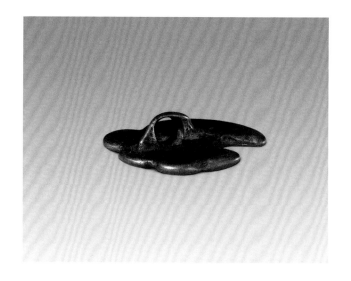

349

蓮花玉兔形押
元　銅鑄
私押　鼻鈕
通高1.0厘米　邊長3.2×2.3厘米

Copper personal seal in the shape of lotus and rabbit with a nose-shaped knob
Yuan Dynasty
Overall height: 1.0cm　　Length brim: 3.2 × 2.3cm

印面為蓮花與玉兔相結合圖案。

350

雙聯形押
元　銅鑄
私押　鼻鈕
通高1.8厘米　邊長5.9×3.2厘米

Twin-circle-shaped copper personal seal with a nose-shaped knob
Yuan Dynasty
Overall height: 1.8cm　Length brim: 5.9 × 3.2cm

印面為兩個各具凸瓣的圓形相聯圖案，兩圓中各有一字，其中上部為梵文卐字，當與元代盛行藏傳佛教有關。

351

六角形押
元　銅鑄
私押　鼻鈕
通高1.2厘米　面徑4.2厘米

Copper hexagonal personal seal with a nose-shaped knob
Yuan Dynasty
Overall height: 1.2cm　Diameter: 4.2cm

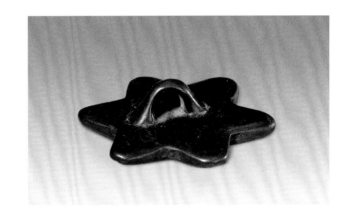

內有三圈圓環紋，外有六個雙線條等距凸出三角形。若干幾何圖案相聯組成印面整體圖案，是元代私押內容的又一突出表現。

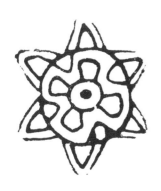

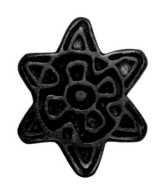

352

四出形押
元　銅鑄
私押　鼻鈕
通高1.6厘米　面徑4.2厘米

Copper personal seal in the shape of four triangles with a
nose-shaped knob
Yuan Dynasty
Overall height: 1.6cm　Diameter: 4.2cm

印面有四個帶有線飾的三角形，由圓弧線相聯組成向心
圖案。

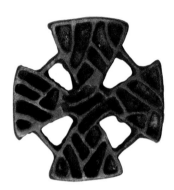

353

方形押
元　銅鑄
私押　柄鈕
通高1.6厘米　邊長1.7×1.5厘米

Square copper personal seal with a handle-shaped knob
Yuan Dynasty
Overall height: 1.6cm　Length brim: 1.7 × 1.5cm

印面有陽文邊欄，內花寫押字。

354

長方形押
元　銅鑄
私押　鼻鈕
通高1.8厘米　邊長3.0×1.2厘米

Rectangular copper personal seal with a nose-shaped knob
inscribed with "Zhang" in regular script and "Ya"
Yuan Dynasty
Overall height: 1.8cm　Length brim:3.0 × 1.2cm

印面有陽文邊欄，內楷書"張"與花寫押字，上下排列。

355

長方形押
元　銅鑄
私押　鼻鈕
通高1.6厘米　邊長2.9×0.9厘米

Rectangular copper personal seal with a nose-shaped knob
inscribed with two "Ya"s
Yuan Dynasty
Overall height: 1.6cm　Length brim: 2.9 × 0.9cm

印面有陽文邊欄，內花寫兩個押字，上下排列。

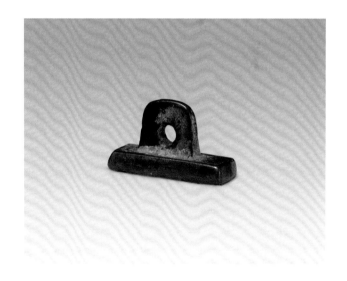

356

長方形押
元　銅鑄
私押　柄鈕
通高1.9厘米　邊長2.4×1.5厘米

Rectangular copper personal seal with a handle-shaped knob inscribed with "He" and "Tong" in regular script
Yuan Dynasty
Overall height: 1.9cm　Length brim: 2.4 × 1.5cm

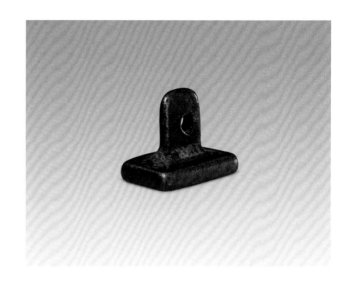

印面有陽文邊欄，內楷書"合"、"同"兩字，上下排列。

357

盾形押
元　銅鑄
私押　鼻鈕
通高1.4厘米　邊長2.8×2.2厘米

Shield-shaped copper personal seal with a nose-shaped knob
Yuan Dynasty
Overall height: 1.4cm　Length brim: 2.8 × 2.2cm

印面整體為尖頂長方盾形，有陽文邊欄，印文作"山"字形圖案。

 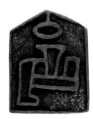

358

銀錠形押
元　銅鑄
私押　柄鈕
通高1.5厘米　邊長2.5×1.5厘米

Silver-ingot-shaped copper personal seal with a handle-shaped knob
Yuan Dynasty
Overall height: 1.5cm　　Length brim: 2.5 × 1.5cm

印面整體圖案作銀錠形，印文為八思巴文。

八思巴文是元世祖忽必烈時期由藏傳佛教薩迦派的第五代祖師，元帝國的"國師"八思巴創製的蒙古新字，世稱"八思巴蒙古新字"。其字形難以辨識，雖曾大力推廣，但最終還是主要應用於官方，在民間極少使用。

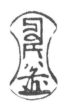 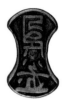

359

葫蘆形押
元　銅鑄
私押　柄鈕
通高2.1厘米　邊長2.6×1.1厘米

Copper calabash-shaped personal seal with a handle-shaped knob inscribed with "Guo" in regular script and "Ya"
Yuan Dynasty
Overall height: 2.1cm　　Length brim: 2.6 × 1.1cm

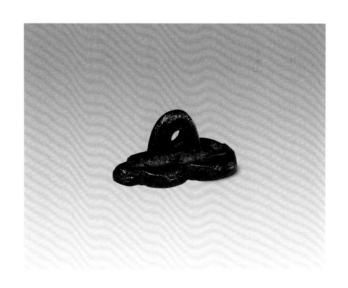

印面整體圖案作葫蘆形，印文楷書"郭"字及一花寫押字，上下排列。

360

琵琶形押
元　銅鑄
私押　柄鈕
通高0.9厘米　邊長3.2×2.7厘米

Copper personal seal in the shape of Pipa (instrument) with a
handle-shaped knob inscribed in Basiba script
Yuan Dynasty
Overall height: 0.9cm　Length brim: 3.2 × 2.7cm

印面整體圖案作琵琶形，印文為八思巴文。

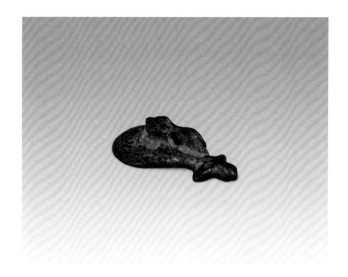

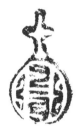 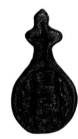

361

魚形押
元　銅鑄
私押　鼻鈕
通高0.8厘米　邊長6.5×2.8厘米

Copper fish-shaped personal seal with a nose-shaped knob
Yuan Dynasty
Overall height: 0.8cm　Length brim: 6.5 × 2.8cm

印面整體圖案作魚形，陰陽文線條配合構成圖案輪廓。

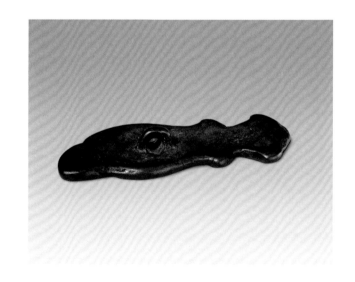

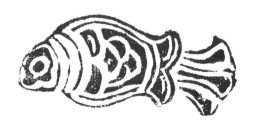

362

魚形押

元　銅鑄
私押　鼻鈕
通高0.7厘米　邊長8.0×3.7厘米

Copper fish-shaped personal seal with a nose-shaped knob
Yuan Dynasty
Overall height: 0.7cm　Length brim: 8.0 × 3.7cm

印面整體圖案作魚形，以陽文地為整體，陰文凹陷表現細部。

363

鳥形押

元　銅鑄
私押　鼻鈕
通高1.2厘米　邊長4.1×4.0厘米

Copper bird-shaped personal seal with a nose-shaped knob
Yuan Dynasty
Overall height: 1.2cm　Length brim: 4.1 × 4.0cm

印面為單鳥展翅圖案，弧形線條表現明顯。

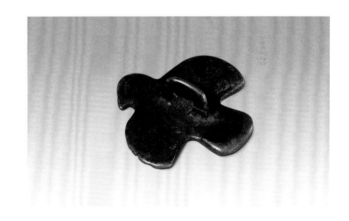

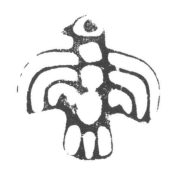

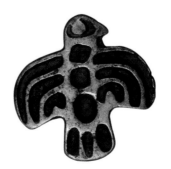

364

爵杯形押
元　銅鑄
私押　柱鈕
通高1.5厘米　邊長5.4×3.0厘米

Copper personal seal in the shape of Jue (an ancient bronze
wine vessel) with a cylindrical knob inscribed with
"Changshou" in seal script
Yuan Dynasty
Overall height: 1.5cm　Length brim: 5.4 × 3.0cm

印面整體為爵杯形，印文為篆書"長壽"二字，右起橫
讀。

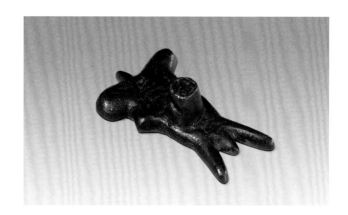

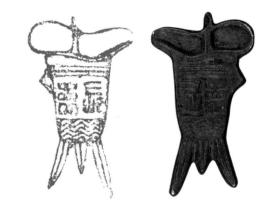

365

驗字押
元　銅鑄
私押　柄鈕
通高3.5厘米　邊長3.8厘米

Copper personal seal with a handle-shaped knob inscribed
with "Yan" in regular script
Yuan Dynasty
Overall height: 3.5cm　Length brim: 3.8cm

印面無邊欄，印文為楷書陽文"驗"字。

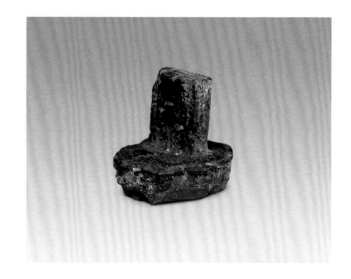

明清璽印

Seals of the Ming and Qing Dynasties

366

鰲山衛後千戶所百戶印
明 銅鑄
官印 柄鈕
通高8.8厘米 邊長7.1厘米

Copper seal of a military organization with a handle-shaped
knob inscribed with "Aoshan Wei Houqianhusuo Baihu Yin"
in reduplicated seal script
Ming Dynasty
Overall height: 8.8cm　　Length brim: 7.1cm

印面有陽線寬邊框，印文鑄造，陽文疊篆，右上起順
讀。印台刻楷書款"鰲山衛後千戶所百戶印 禮部造 洪武
三十一年五月□日 鰲字五十一號"。明代施行衛所兵制，
駐防一地的軍隊稱"衛所"，有軍卒5600人，下依次為千戶
所、百戶所、總旗、小旗等，百戶所以百戶為長官，統
兵112人。鰲山衛建於洪武二十一年（1388），係明代沿海
24衛之一，位於今山東青島即墨市。

明代官印多橢圓柄鈕，體長，下寬而上斂。此印當為其
代表之一。

367

禿都河衛指揮使司印

明　銅鑄
官印　柄鈕
通高8.9厘米　邊長7.3×7.2厘米

Copper seal of a government organization with a handle-
shaped knob inscribed with "Tuduhe Wei Zhihuishisi Yin" in
reduplicated seal script
Ming Dynasty
Overall height: 8.9cm　　Length brim: 7.3 × 7.2cm

印面有陽線寬邊框，鑄陽文疊篆，右上起順讀。印台刻
楷書款"禿都河衛指揮使司印　禮部造　永樂六年正月□日
義字八十一號"。禿都河衛屬奴爾干都指揮使司，為永樂六
年(1408)設立，治所在今吉林省蛟河市東北屯河畔屯站。

衛所為明代軍事機構，衛的官署稱為衛指揮使司，下設
千戶所、百戶所等。外衛各統於都司、行都司或留守
司，上屬於五軍都督府和兵部。明代共有衛547個，設於
京師與全國各地。

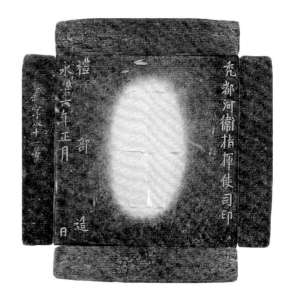

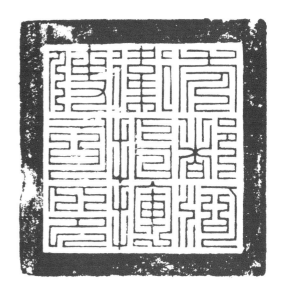

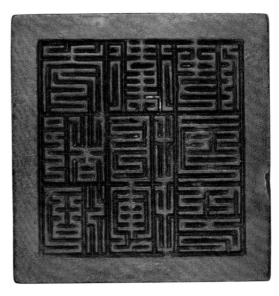

368

崇禎帝玉押
明　青玉
御押　蹲龍鈕
通高11.0厘米　邊長11.0×9.0厘米

Sapphire imperial seal with a squatting-dragon-shaped knob
inscribed with "You Jian" used by the Ming emperor
Chongzhen
Ming Dynasty
Overall height: 11.0cm　Length brim: 11.0 × 9.0cm

崇禎帝御用，印文朱文，由崇禎帝名諱"由檢"二字花寫
而成，遺存至今的崇禎帝御筆上鈐有此押，可互為憑
證。崇禎皇帝即朱由檢，明朝末代皇帝，1627年即皇帝
位，1628年改元崇禎，1644年李自成起義軍攻陷北京，
他在景山自縊身亡，標誌明王朝在全國統治的結束。

此印印鈕雕龍細膩，勁健，印面流暢圓潤。明朝的御寶
至今已蕩然無存，此押印作為崇禎帝御用寶璽之一，留
存至今，實屬珍貴。

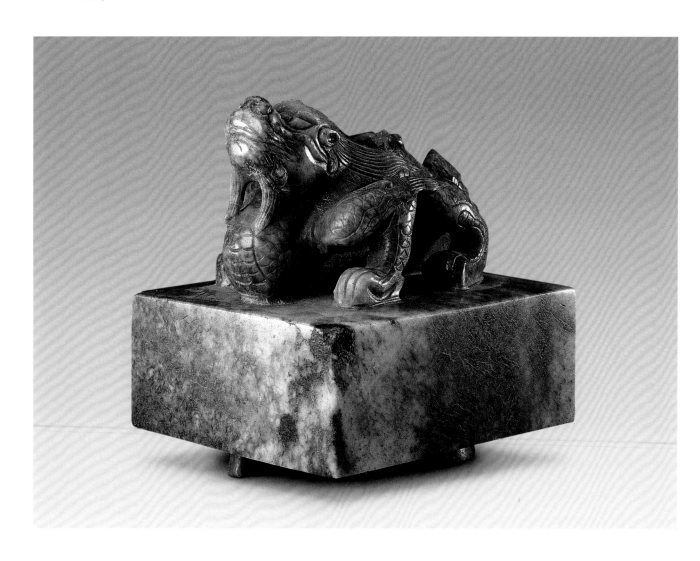

369

遼州之契

大順　銅鑄
官印　柱鈕
通高11.0厘米　邊長8.4厘米

Copper official seal with a cylindrical knob inscribed with
"Liaozhou Zhi Qi" in reduplicated seal script
Da Shun Regime (Li Zicheng)
Overall height: 11.0cm　　Length brim: 8.4cm

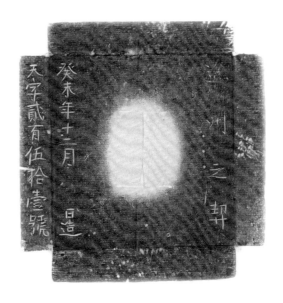

明末李自成起義軍政權鑄造，印面有陽線寬邊框，鑄陽文
疊篆，右上起順讀。印台刻楷書款"遼州之契　癸未年十二
月□日造　天字貳百五十壹號"。明代遼州為今山西左權縣，
癸未年即公元1643年。

李自成在襄陽建立政權後，於崇禎十六年(1643)在西安定
國號"大順"，其官制仿效明代官制。此印即為大順政權
建國初年所頒行的地方官印，因李自成為避其父名"印"
之諱，故其政權印信不稱"印"，而稱"契、符、卷、章"
等。

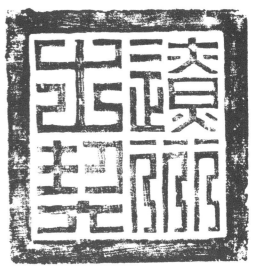

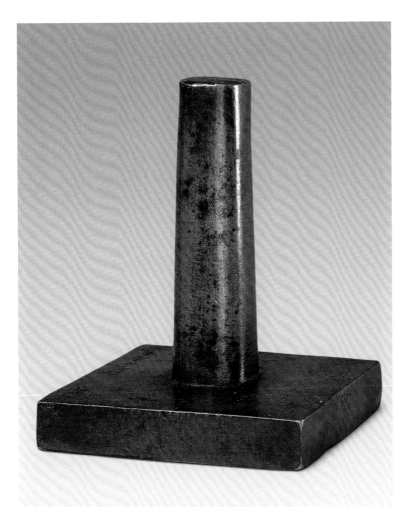

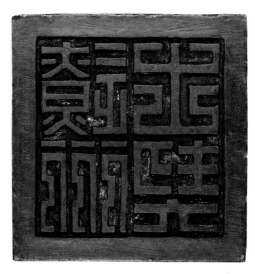

370

文縣守禦所印
周　銅鑄
官印　柱鈕
通高10.0厘米　邊長7.6厘米

Copper organization seal with a cylindrical knob inscribed
with "Wenxian Shouyusuo Yin" in reduplicated seal script
Zhou Regime (Wu Sangui)
Overall height: 10.0cm　　Length brim: 7.6cm

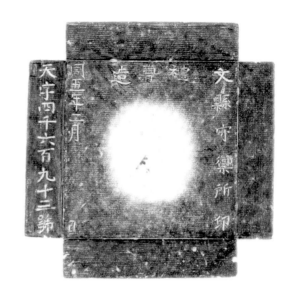

清初吳三桂政權鑄造，印面有陽線寬邊框，鑄陽文疊篆，
右上起順讀。印台刻楷書款"文縣守禦所印　禮曹造　周五
年二月口日　天字四千六百九十三號"。

印文"周"乃吳三桂叛清時所建"國號"。吳三桂本為明代
遼東總兵官，鎮守山海關，後降清，授平西王，封於雲
南。康熙帝即位後，為加強中央政權，實行撤藩。康熙
十二年(1673)，吳三桂舉兵叛清，自稱周王，康熙十七年
在衡州稱帝，同年秋病死。此印即其政權頒行的地方官
印。

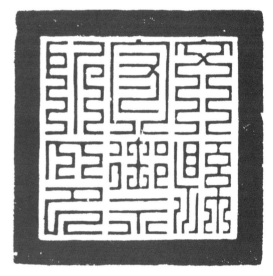

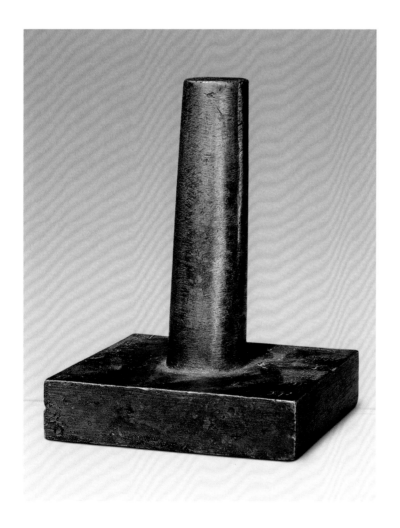

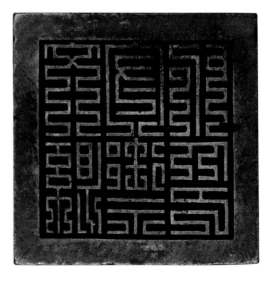

371

大清受命之寶

清　白玉
寶璽　盤龍鈕
通高12.0厘米　邊長14.5厘米
清宮舊藏

White jade imperial seal with a coiling-dragon-shaped knob inscribed with "Daqing Shouming Zhi Bao" in both Chinese and Manchu scripts
Qing Dynasty
Overall height: 12.0cm　　Length brim: 14.5cm
Qing Court collection

璽文朱文，玉筯篆，左滿文本字，右漢文。此寶璽為清王朝代表皇權的"二十五寶"之一，製作於入關前的皇太極時期(1626—1643)，制度規定其"以章皇序"，即彰顯大清皇帝受命於天的正統身份。玉筯篆亦稱"玉箸篆"，為篆書的一種，其筆道圓潤溫厚，形如玉箸(筷子)，故名。

清王朝"二十五寶"是中國歷代王朝所遺存的唯一一套代表皇權的御寶，具有極高的歷史價值。據傳，乾隆皇帝認

為東周是歷史上傳承王位最多的朝代，共綿延25代，他也想讓清王朝能如此長久輝煌下去，故定"二十五寶"。其實清早期印璽的運用很混亂，沒有固定的章法，乾隆皇帝有鑑於此，遂在大內庫房中挑選上等的印璽二十五方加以重刻，並存放於交泰殿，遂成大清二十五寶。

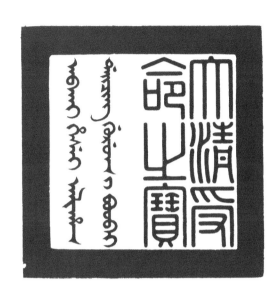

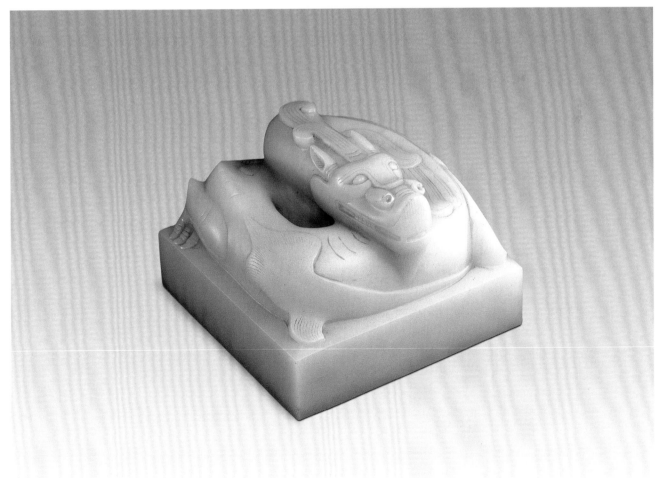

372

皇帝奉天之寶

清　碧玉
寶璽　盤龍鈕
通高15.2厘米　邊長14.0厘米
清宮舊藏

Jasper imperial seal with a coiling-dragon-shaped knob inscribed with "Huangdi Fengtian Zhi Bao" in both Chinese and Manchu scripts
Qing Dynasty
Overall height: 15.2cm　Length brim: 14.0cm
Qing Court collection

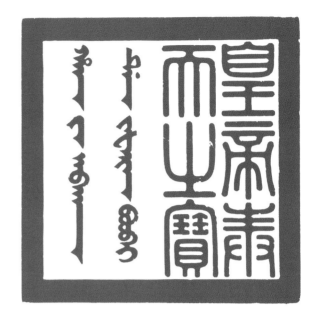

璽文朱文，玉筯篆，左滿文本字，右漢文。此寶璽為清王朝代表皇權的"二十五寶"之一，製作於入關前的皇太極時期。制度規定其"以章奉若"，即表明清代統治是奉天命而行的。

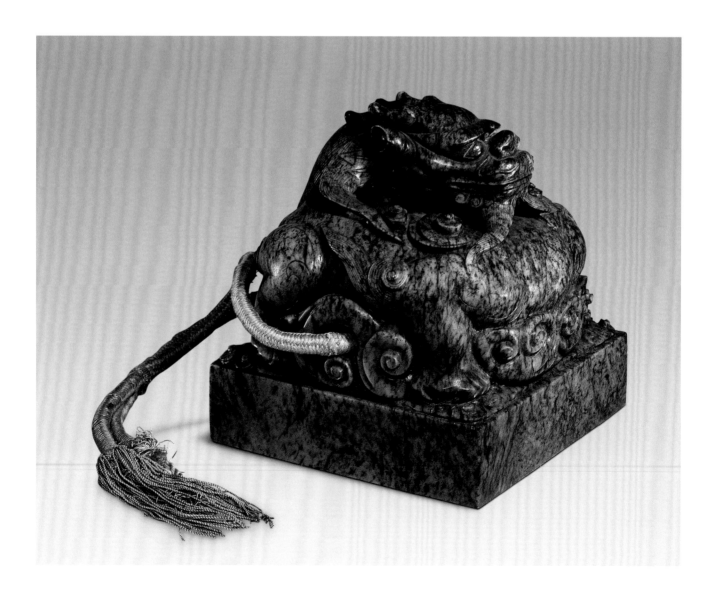

373

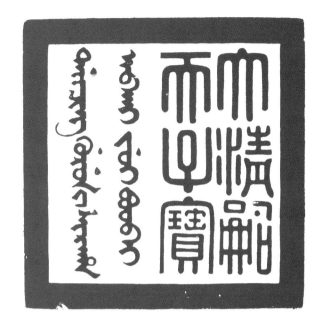

大清嗣天子寶
清　金鑄
寶璽　交龍鈕
通高7.2厘米　邊長7.9厘米
清宮舊藏

Gold imperial seal with an entwining-dragon-shaped knob inscribed with "Daqing Sitianzi Bao" in both Chinese and Manchu scripts
Qing Dynasty
Overall height: 7.2cm Length brim: 7.9cm
Qing Court collection

璽文朱文，玉筯篆，左滿文本字，右漢文。此寶璽為清王朝代表皇權的"二十五寶"之一，製作於入關前的皇太極時期，制度規定其"以章繼繩"，即大清遵照上天的標準而行事。

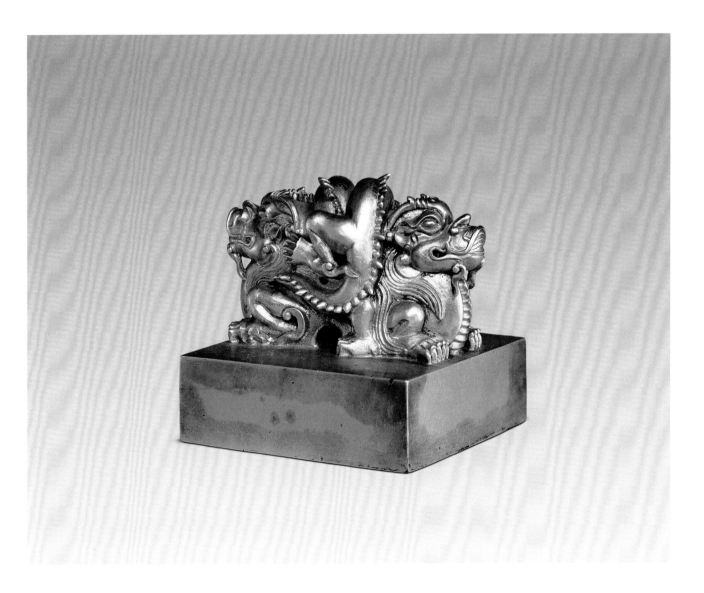

374

皇帝之寶
清　青玉
寶璽　交龍鈕
通高7.2厘米　邊長12.5厘米
清宮舊藏

Sapphire imperial seal with an entwining-dragon-shaped knob
inscribed with "Huangdi Zhi Bao" in Manchu seal script
Qing Dynasty
Overall height: 7.2cm　　Length brim: 12.5cm
Qing Court collection

璽文朱文，篆書，滿文，左上起順讀。此寶璽為清王朝
代表皇權的"二十五寶"之一，製作於入關前的皇太極時
期，制度規定其"以佈詔赦"，皇帝登基、傳位、進士提
名、大赦天下、頒佈詔書等事皆用此璽。

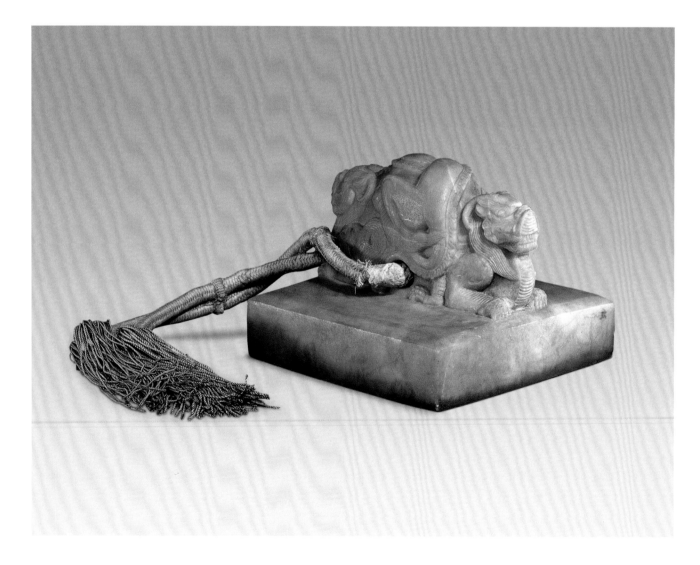

375

皇帝之寶

清　檀香木
寶璽　盤龍鈕
通高16.6厘米　邊長15.5厘米
清宮舊藏

Sandalwood imperial seal with a coiling-dragon-shaped knob inscribed with "Huangdi Zhi Bao" in both Chinese and Manchu scripts
Qing Dynasty
Overall height: 16.6cm　　Length brim: 15.5cm
Qing Court collection

璽文朱文，玉筯篆，左滿文，右漢文。此寶璽為清王朝代表皇權的"二十五寶"之一，制度規定其"以肅法駕"。它是清代實際使用最多的一方御寶，皇帝頒詔、冊封皇后等大典儀式多用之。

此寶及以下二十寶璽文，均在乾隆十三年(1748)重新改鐫璽面，滿文、漢文一體篆書，形式上獲得一致。

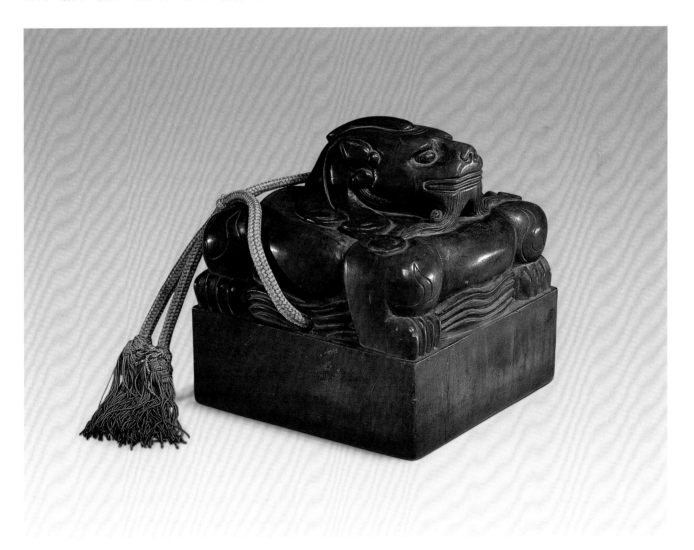

376

天子之寶
清　白玉
寶璽　交龍鈕
通高6.4厘米　邊長7.8厘米
清宮舊藏

White jade imperial seal with an entwining-dragon-shaped
knob inscribed with "Tianzi Zhi Bao" in both Chinese and
Manchu scripts
Qing Dynasty
Overall height: 6.4cm　Length brim: 7.8cm
Qing Court collection

璽文朱文，玉筋篆，左滿文，右漢文。此寶璽為清王朝代
表皇權的"二十五寶"之一，制度規定其"以祀百神"，祭
祀廟宇神靈，撰寫祭文後鈐此寶。

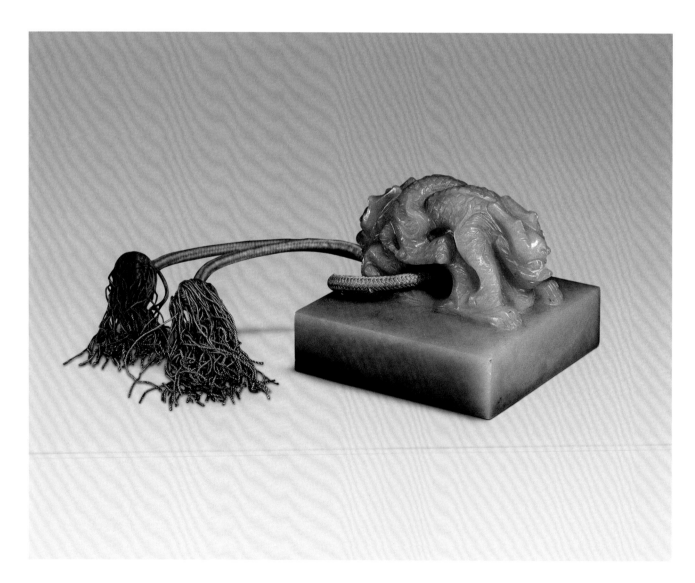

377

皇帝尊親之寶
清　白玉
寶璽　盤龍鈕
通高6.1厘米　邊長6.8厘米
清宮舊藏

White jade imperial seal with a coiling-dragon-shaped knob inscribed with "Huangdi Zunqin Zhi Bao" in both Chinese and Manchu scripts
Qing Dynasty
Overall height: 6.1cm　Length brim: 6.8cm
Qing Court collection

璽文朱文，玉筯篆，左滿文，右漢文。此寶璽為清王朝代表皇權的"二十五寶"之一，制度規定其"以薦徽號"，皇帝、皇后要有徽號，上徽號詔時要鈐此寶。

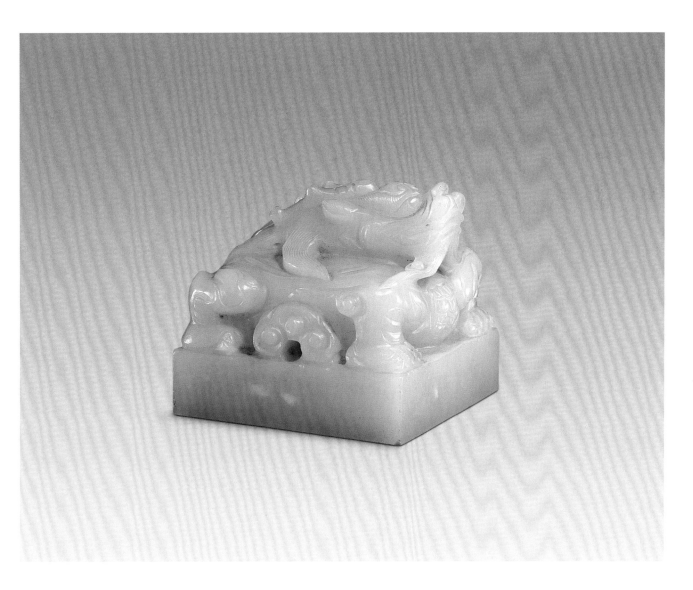

皇帝親親之寶
清　白玉
寶璽　交龍鈕
通高7.7厘米　邊長7.2厘米
清宮舊藏

White jade imperial seal with an entwining-dragon-shaped knob inscribed with "Huangdi Qinqin Zhi Bao" in both Chinese and Manchu scripts
Qing Dynasty
Overall height: 7.7cm　Length brim: 7.2cm
Qing Court collection

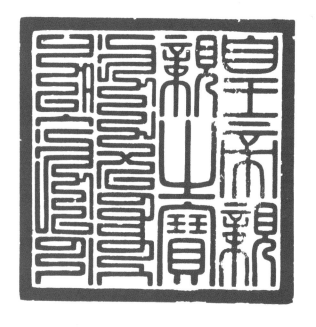

璽文朱文，玉筋篆，左滿文，右漢文。此寶璽為清王朝代表皇權的"二十五寶"之一，制度規定其"以展宗盟"，皇帝晉賞親族時，鈐此寶。

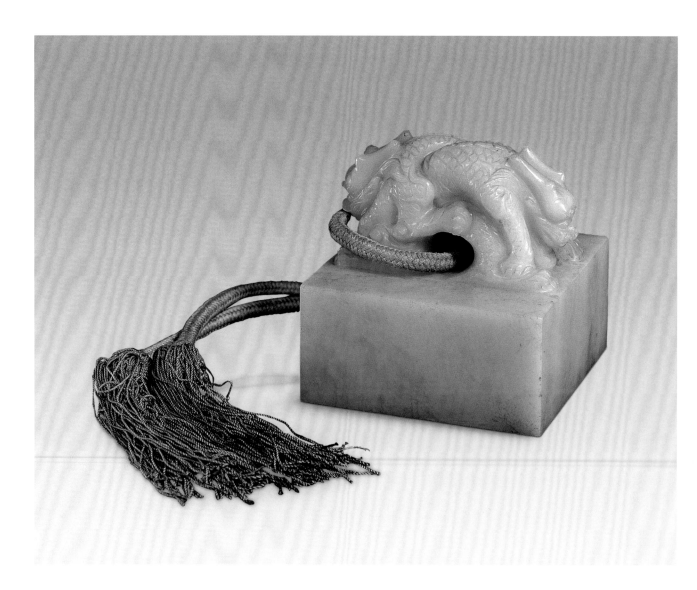

379

皇帝行寶
清　碧玉
寶璽　蹲龍鈕
通高13.0厘米　邊長15.5厘米
清宮舊藏

Jasper imperial seal with a squatting-dragon-shaped knob
inscribed with "Huangdi Xingbao" in both Chinese and
Manchu scripts
Qing Dynasty
Overall height: 13.0cm　　Length brim: 15.5cm
Qing Court collection

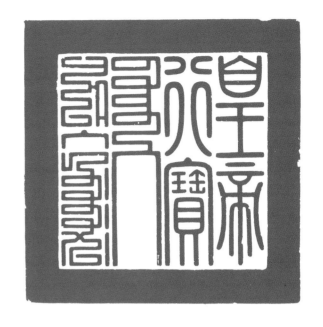

璽文朱文，玉筋篆，左滿文，右漢文。此寶璽為清王朝代
表皇權的"二十五寶"之一，制度規定其"以頒賞賚"，對
有功之臣，皇帝在賞賜頒詔時鈐此寶。

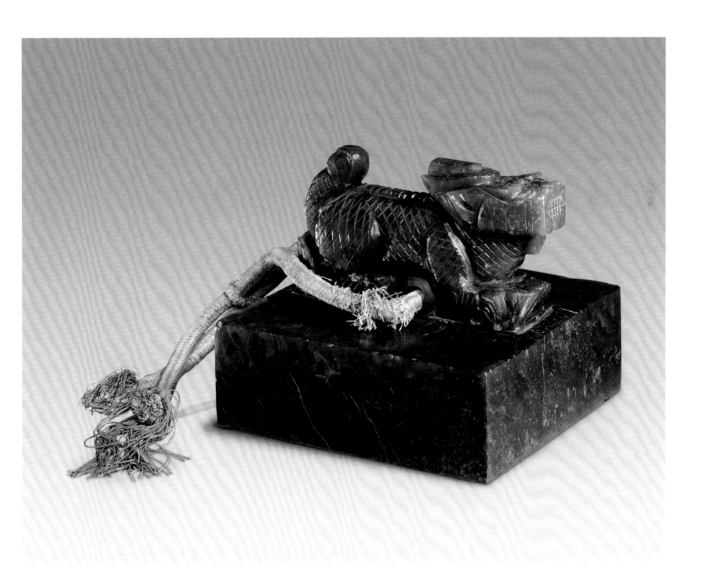

380

皇帝信寶

清　白玉
寶璽　交龍鈕
通高6.5厘米　邊長10.0厘米
清宮舊藏

White jade imperial seal with an entwining-dragon-shaped
knob inscribed with "Huangdi Xinbao" in both Chinese and
Manchu scripts
Qing Dynasty
Overall height: 6.5cm　　Length brim: 10.0cm
Qing Court collection

璽文朱文，玉筯篆，左滿文，右漢文。此寶璽為清王朝代
表皇權的"二十五寶"之一，制度規定其"以征戎伍"，皇
帝徵兵編制六師時鈐此寶。

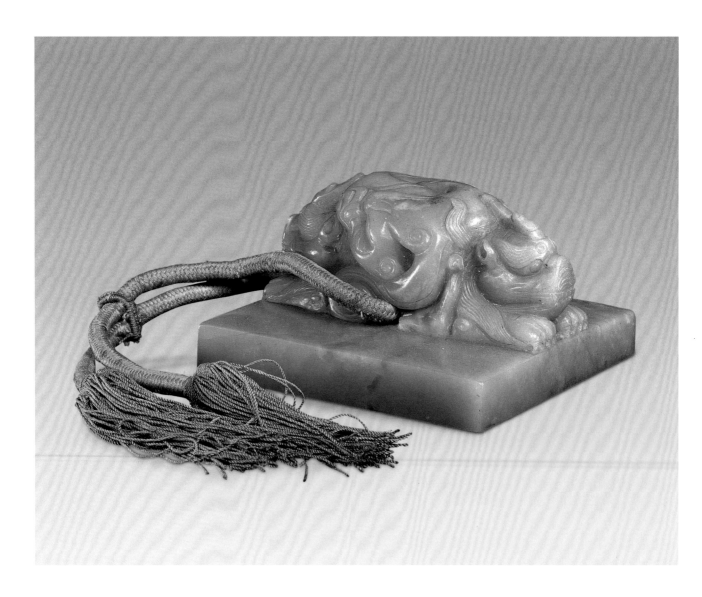

381

天子行寶
清　碧玉
寶璽　蹲龍鈕
通高13.8厘米　邊長15.3厘米
清宮舊藏

Jasper imperial seal with a squatting-dragon-shaped knob inscribed with "Tianzi Xingbao" in both Chinese and Manchu scripts
Qing Dynasty
Overall height: 13.8cm　Length brim: 15.3cm
Qing Court collection

璽文朱文，玉筋篆，左滿文，右漢文。此寶璽為清王朝代表皇權的"二十五寶"之一，制度規定其"以冊外蠻"，皇帝冊封少數民族首領時用此寶。

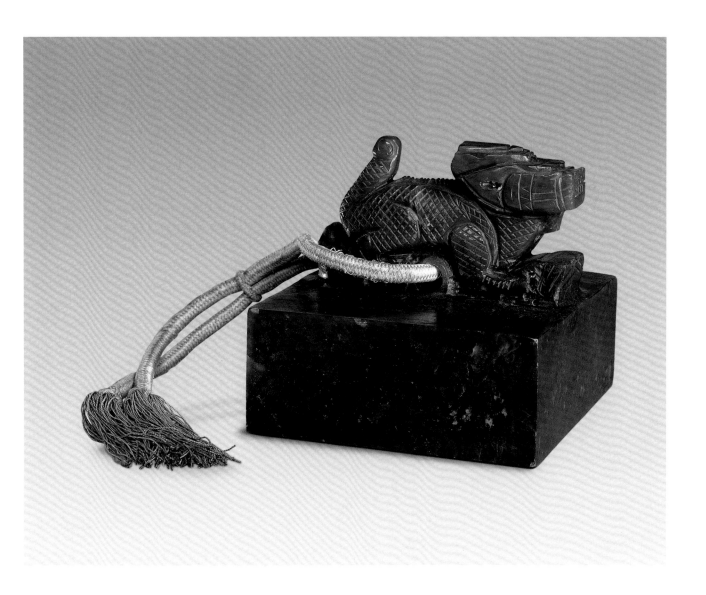

382

天子信寶
清 青玉
寶璽 交龍鈕
通高8.5厘米 邊長12.1厘米
清宮舊藏

Sapphire imperial seal with an entwining-dragon-shaped knob inscribed with "Tianzi Xinbao" in both Chinese and Manchu scripts
Qing Dynasty
Overall height: 8.5cm Length brim: 12.1cm
Qing Court collection

璽文朱文，玉筋篆，左滿文，右漢文。此寶璽為清王朝代表皇權的"二十五寶"之一，制度規定其"以命殊方"，對少數民族和屬國地區頒發詔令時所鈐之寶。

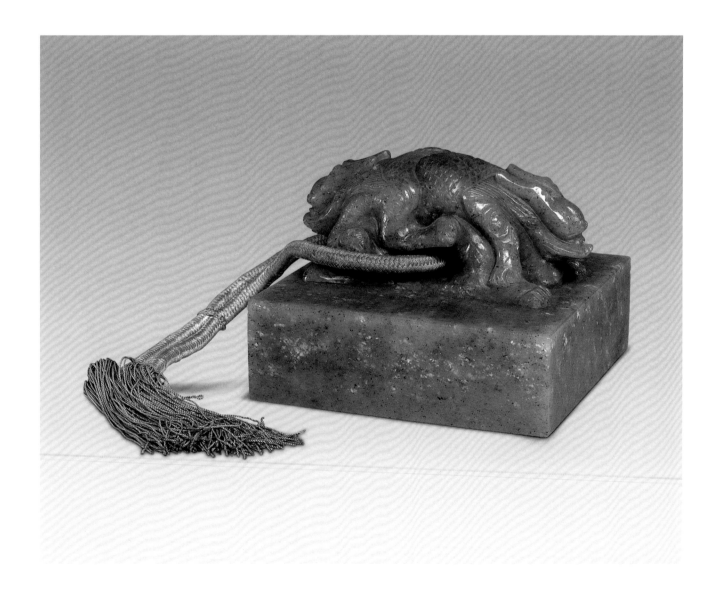

383

敬天勤民之寶
清　白玉
寶璽　交龍鈕
通高9.8厘米　邊長10.0厘米
清宮舊藏

White jade imperial seal with an entwining-dragon-shaped
knob inscribed with "Jingtian Qinmin Zhi Bao" in both
Chinese and Manchu scripts
Qing Dynasty
Overall height: 9.8cm　Length brim: 10.0cm
Qing Court collection

璽文朱文，玉筋篆，左滿文，右漢文。清王朝代表皇權的
"二十五寶"之一，制度規定其"以飭覲吏"，用來告誡賀
訓示朝覲官員，督促臣子勤政愛民時所用之寶。

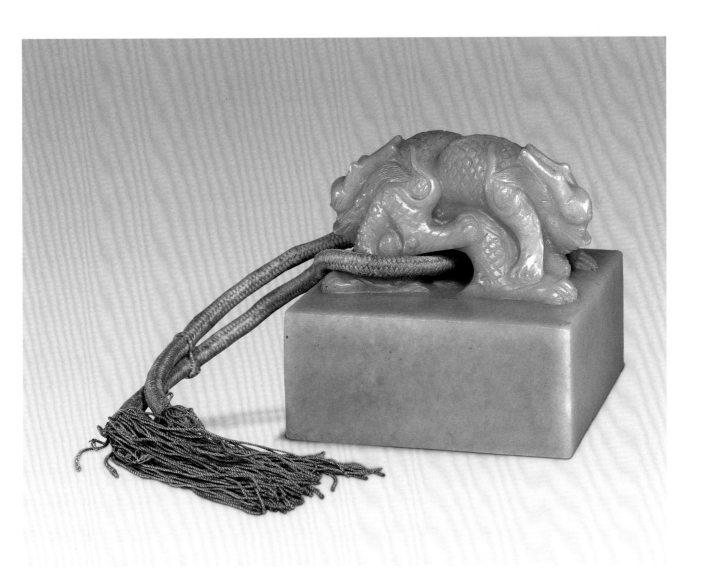

384

制誥之寶
清　青玉
寶璽　交龍鈕
通高14.7厘米　邊長13.0厘米
清宮舊藏

Sapphire imperial seal with an entwining-dragon-shaped knob inscribed with "Zhigao Zhi Bao" in both Chinese and Manchu scripts
Qing Dynasty
Overall height: 14.7cm　Length brim: 13.0cm
Qing Court collection

璽文朱文，玉筯篆，左滿文，右漢文。此寶璽為清王朝代表皇權的"二十五寶"之一，制度規定其"以諭臣僚"，敕封五品以上官員，鈐此寶。

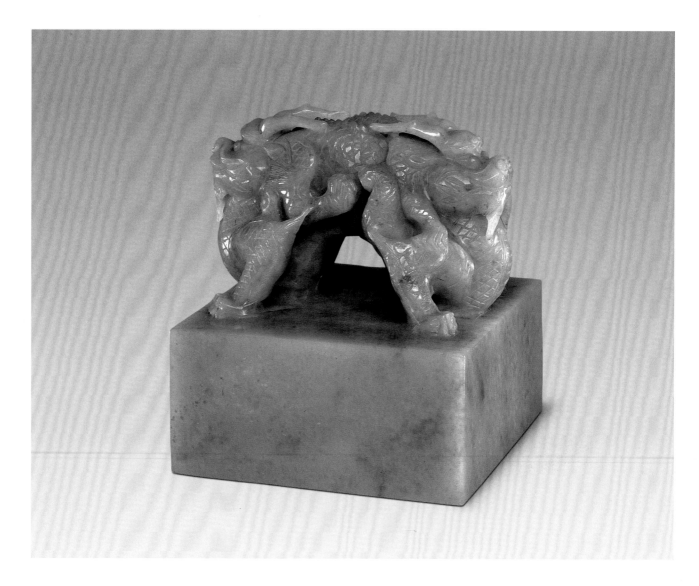

385

敕命之寶
清　碧玉
寶璽　交龍鈕
通高9.0厘米　邊長12.2厘米
清宮舊藏

Jasper imperial seal with an entwining-dragon-shaped knob
inscribed with "Chiming Zhi Bao" in both Chinese and
Manchu scripts
Qing Dynasty
Overall height: 9.0cm　　Length brim: 12.2cm
Qing court Collection

璽文朱文，玉筯篆，左滿文，右漢文。此寶璽為清王朝代
表皇權的"二十五寶"之一，制度規定其"以鈐誥敕"，皇
帝對六品以下官員發佈敕諭，鈐此寶。

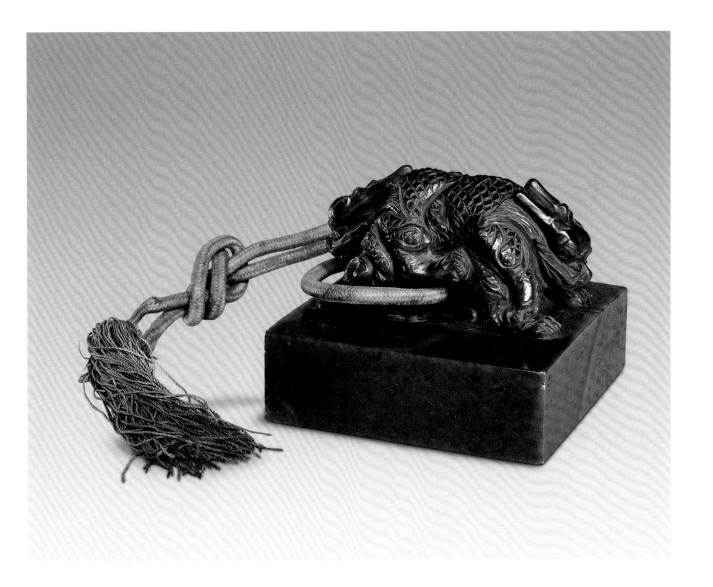

386

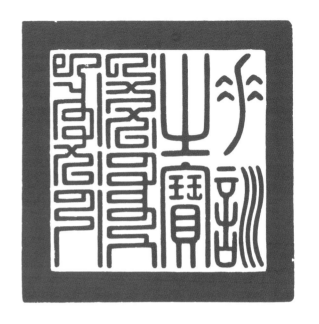

垂訓之寶
清　碧玉
寶璽　交龍鈕
通高10.5厘米　邊長13.0厘米
清宮舊藏

Jasper imperial seal with an entwining-dragon-shaped knob
inscribed with "Chuixun Zhi Bao" in both Chinese and
Manchu scripts
Qing Dynasty
Overall height: 10.5cm　　Length brim: 13.0cm
Qing Court collection

璽文朱文，玉筋篆，左滿文，右漢文。此寶璽為清王朝代
表皇權的"二十五寶"之一，制度規定其"以揚國憲"，頒
佈向全國庶民宣揚國威、皇帝功德的諭旨，鈐此寶。

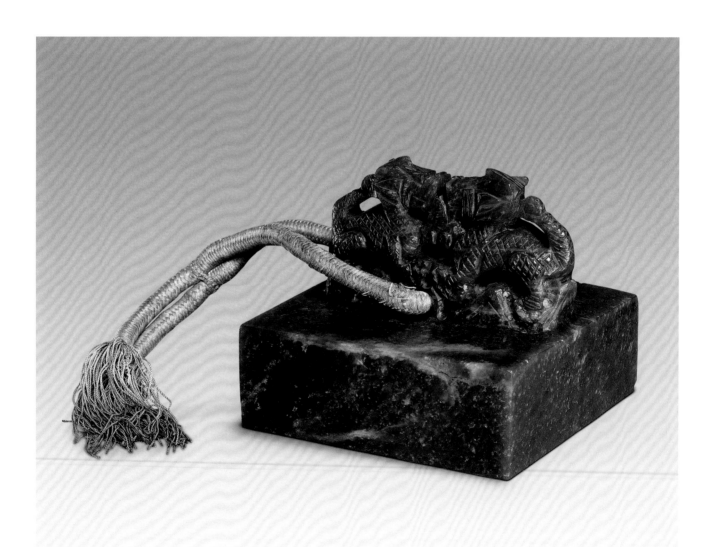

387

命德之寶
清　青玉
寶璽　交龍鈕
通高10.4厘米　邊長13.0厘米
清宮舊藏

Sapphire imperial seal with an entwining-dragon-shaped knob inscribed with "Mingde Zhi Bao" in both Chinese and Manchu scripts
Qing Dynasty
Overall height: 10.4cm　　Length brim: 13.0cm
Qing Court collection

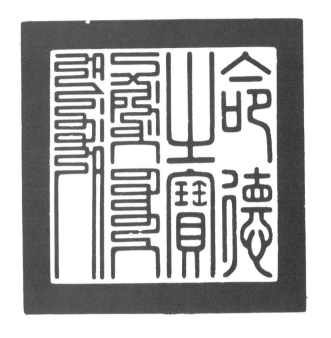

璽文朱文，玉筯篆，左滿文，右漢文。此寶璽為清王朝代
表皇權的"二十五寶"之一，制度規定其"以獎忠良"，獎
勵軍功，加官晉爵之諭，鈐此寶。

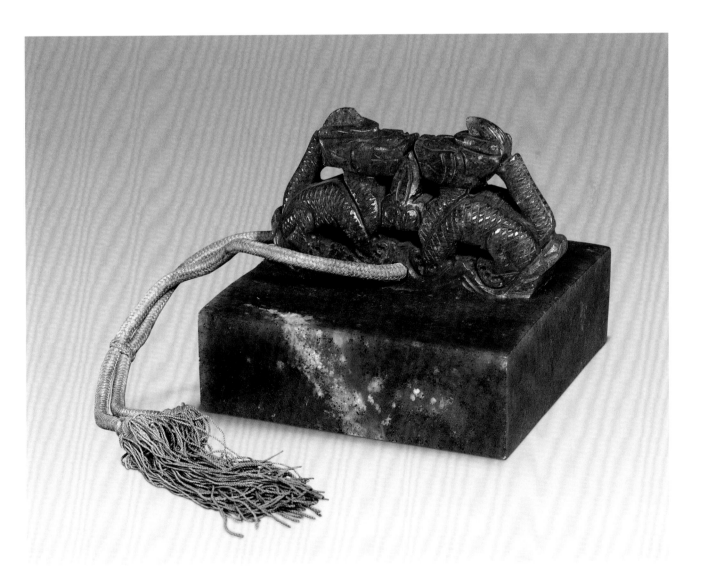

388

欽文之璽
清　墨玉
寶璽　交龍鈕
通高9.8厘米　邊長11.7厘米
清宮舊藏

Dark jade imperial seal with an entwining-dragon-shaped knob inscribed with "Qinwen Zhi Xi" in both Chinese and Manchu scripts
Qing Dynasty
Overall height: 9.8cm　　Length brim: 11.7cm
Qing Court collection

璽文朱文，玉筋篆，左滿文，右漢文。此寶璽為清王朝代表皇權的"二十五寶"之一，制度規定其"以重文教"，皇帝頒發有關文化教育一類的文告時，鈐此璽。

此璽為"二十五寶"中唯一璽文不稱"寶"而稱"璽"者。

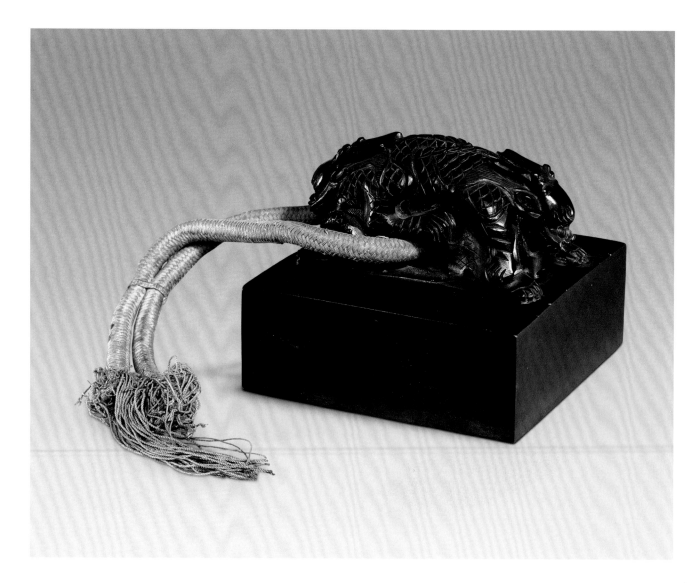

389

表章經史之寶
清　碧玉
寶璽　交龍鈕
通高13.2厘米　邊長15.3厘米
清宮舊藏

Jasper imperial seal with an entwining-dragon-shaped knob
inscribed with "Biaozhang Jingshi Zhi Bao" in both Chinese
and Manchu scripts
Qing Dynasty
Overall height: 13.2cm　　Length brim: 15.3cm
Qing Court collection

璽文朱文，玉筯篆，左滿文，右漢文。此寶璽為清王朝代
表皇權的"二十五寶"之一，制度規定其"以崇古訓"，皇
帝表彰古書籍等時，鈐此寶。

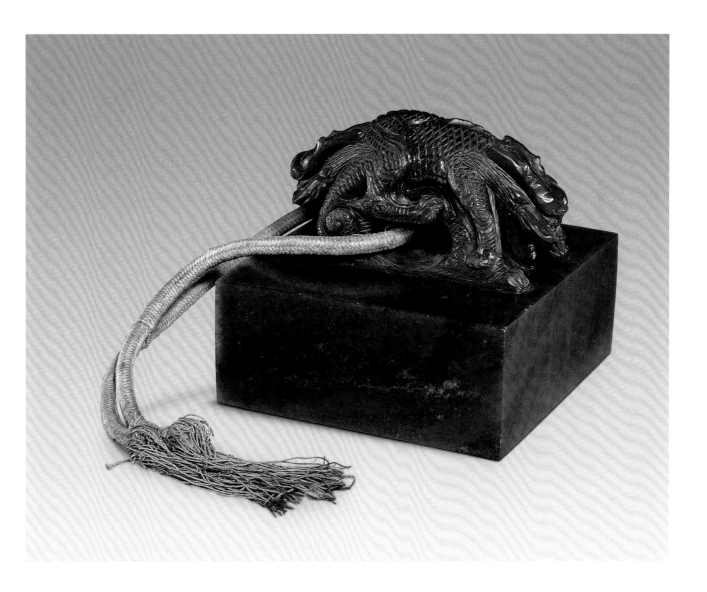

390

巡狩天下之寶
清　青玉
寶璽　交龍鈕
通高13.3厘米　邊長15.1厘米
清宮舊藏

Sapphire imperial seal with an entwining-dragon-shaped knob inscribed with "Xunshou Tianxia Zhi Bao" in both Chinese and Manchu scripts
Qing Dynasty
Overall height: 13.3cm　　Length brim: 15.1cm
Qing Court collection

璽文朱文，玉筯篆，左滿文，右漢文。此寶璽為清王朝代表皇權的"二十五寶"之一，制度規定其"以從省方"，皇帝在各地巡視時，鈐此寶。

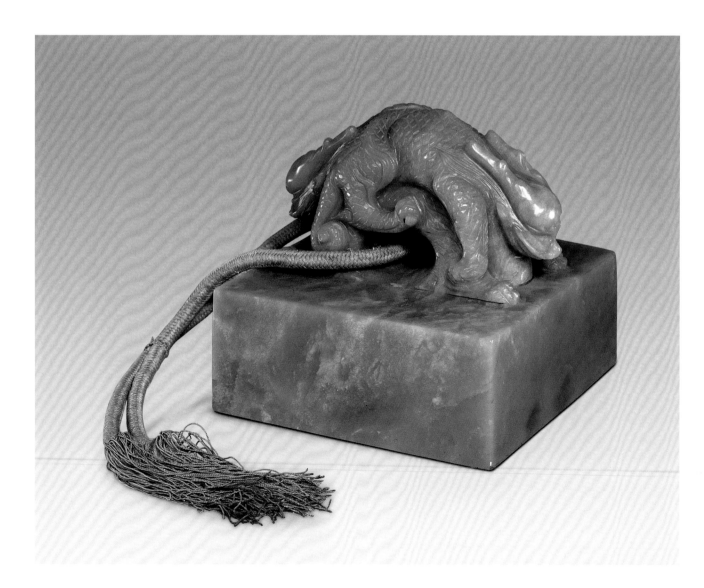

391

討罪安民之寶
清　青玉
寶璽　交龍鈕
通高13.9厘米　邊長15.3厘米
清宮舊藏

Sapphire imperial seal with an entwining-dragon-shaped knob inscribed with "Taozui Anmin Zhi Bao" in both Chinese and Manchu scripts
Qing Dynasty
Overall height: 13.9cm　　Length brim: 15.3cm
Qing Court collection

璽文朱文，玉筯篆，左滿文，右漢文。此寶璽為清王朝代
表皇權的"二十五寶"之一，制度規定其"以張征伐"，皇
帝派軍隊征伐叛亂時，鈐此寶。

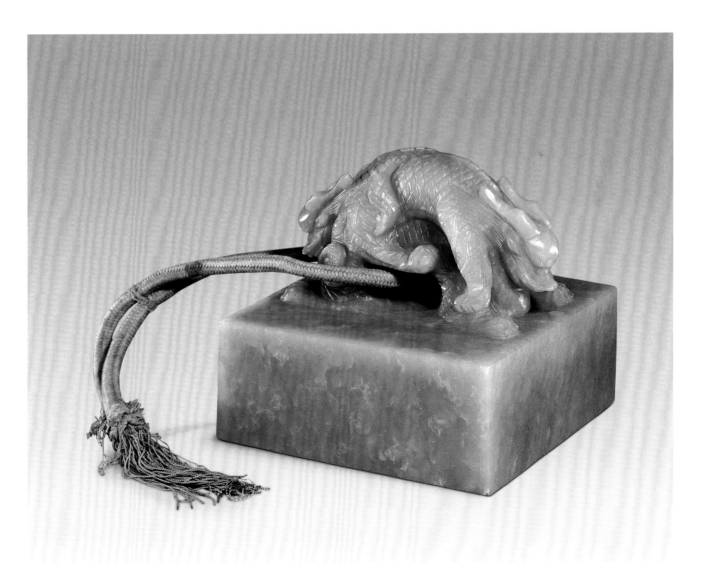

392

制馭六師之寶
清　墨玉
寶璽　交龍鈕
通高10.8厘米　邊長17.0厘米
清宮舊藏

Dark jade imperial seal with an entwining-dragon-shaped knob inscribed with "Zhiyu Liushi Zhi Bao" in both Chinese and Manchu scripts
Qing Dynasty
Overall height: 10.8cm　Length brim: 17.0cm
Qing Court collection

璽文朱文，玉筯篆，左滿文，右漢文。此寶璽為清王朝代表皇權的"二十五寶"之一，制度規定其"以整戎行"，皇帝控制管理全國軍隊，頒佈指令時，鈐此寶。

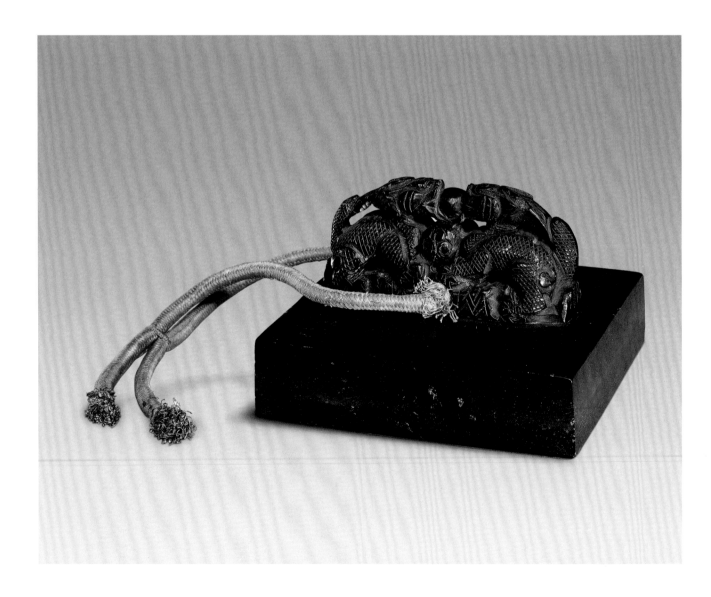

393

敕正萬邦之寶
清　青玉
寶璽　交龍鈕
通高10.7厘米　邊長13.0厘米
清宮舊藏

Sapphire imperial seal with an entwining-dragon-shaped knob
inscribed with "Chizheng Wanbang Zhi Bao" in both Chinese
and Manchu scripts
Qing Dynasty
Overall height: 10.7cm　　Length brim: 13.0cm
Qing Court collection

璽文朱文，玉筯篆，左滿文，右漢文。此寶璽為清王朝代
表皇權的"二十五寶"之一，制度規定其"以誥外國"，對
外國使臣回書，對屬國或少數民族政權回文時，鈐此
寶。

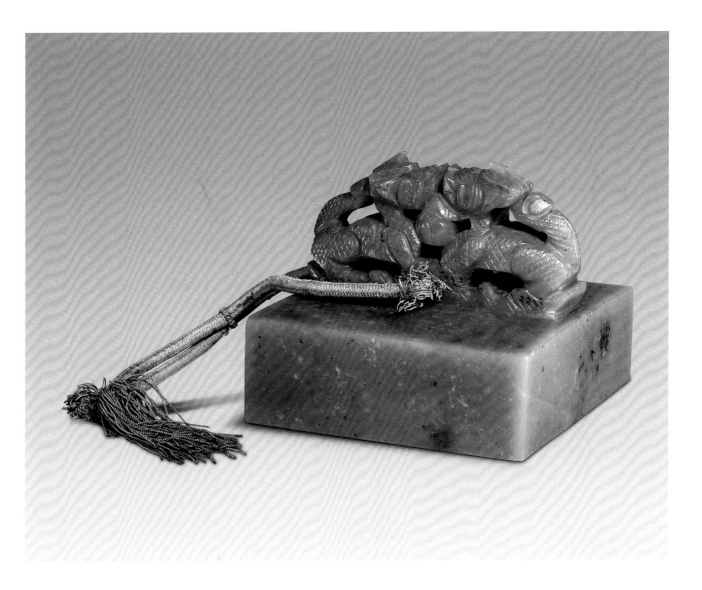

394

敕正萬民之寶
清　青玉
寶璽　盤龍鈕
通高10.4厘米　邊長12.6厘米
清宮舊藏

Sapphire imperial seal with an entwining-dragon-shaped knob inscribed with "Chizheng Wanmin Zhi Bao" in both Chinese and Manchu scripts
Qing Dynasty
Overall height: 10.4cm　　Length brim: 12.6cm
Qing Court collection

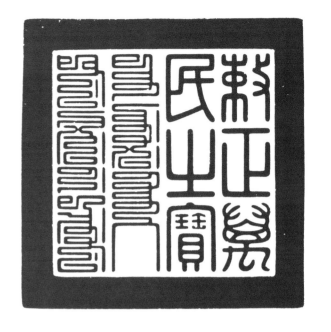

璽文朱文，玉筋篆，左滿文，右漢文。此寶璽為清王朝代表皇權的"二十五寶"之一，制度規定其"以誥四方"，皇帝向全國百姓發出文告，則鈐此寶。

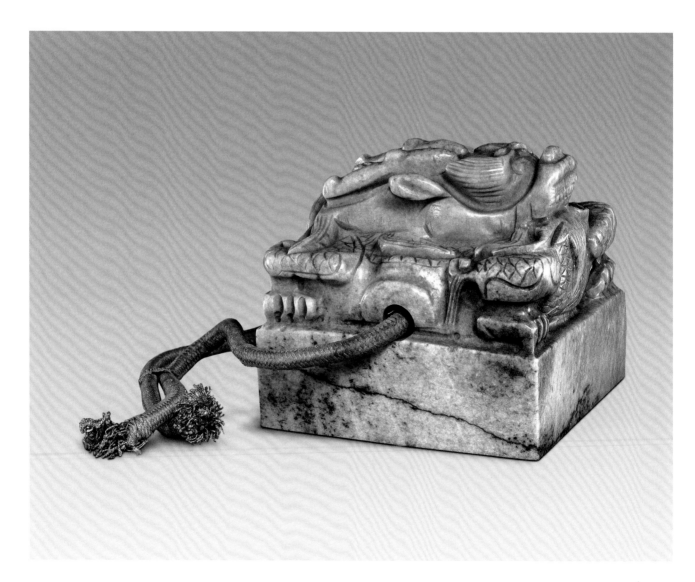

395

廣運之寶
清　墨玉
寶璽　交龍鈕
通高15.6厘米　邊長19.0厘米
清宮舊藏

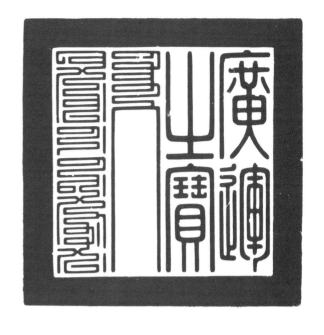

Dark jade imperial seal with an entwining-dragon-shaped knob inscribed with "Guangyun Zhi Bao" in both Chinese and Manchu scripts
Qing Dynasty
Overall height: 15.6cm　　Length brim: 19.0cm
Qing Court collection

璽文朱文，玉筯篆，左滿文，右漢文。右上起順讀。此寶璽為清王朝代表皇權的"二十五寶"之一，制度規定其"以謹封識"，凡是皇帝親筆題寫的匾聯等處，其上若用印，則鈐此寶。

此寶璽是"二十五寶"中形體最為碩大者。

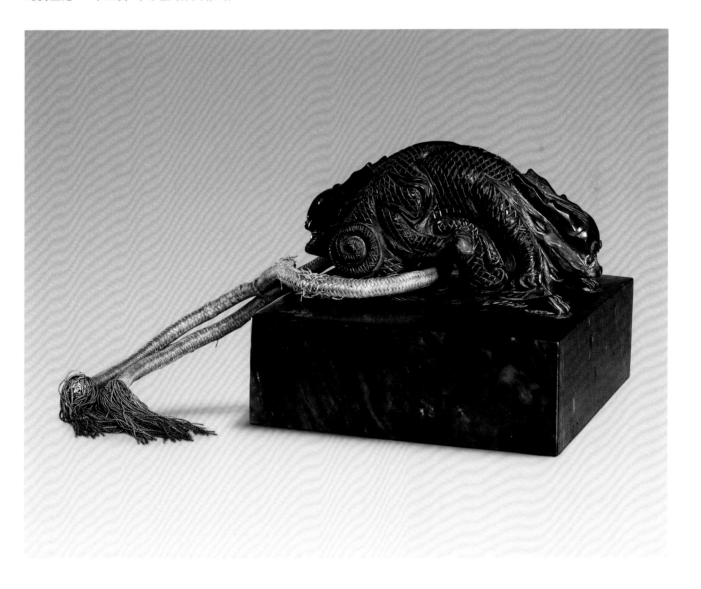

宣文之寶
清康熙　青玉
宮廷璽印　螭鈕
通高5.4厘米　邊長8.4厘米
清宮舊藏

Sapphire imperial seal with a hydra-shaped knob inscribed
with "Xuanwen Zhi Bao" in jade-strip script
Kangxi period, Qing Dynasty
Overall height: 5.4cm　　Length brim: 8.4cm
Qing Court collection

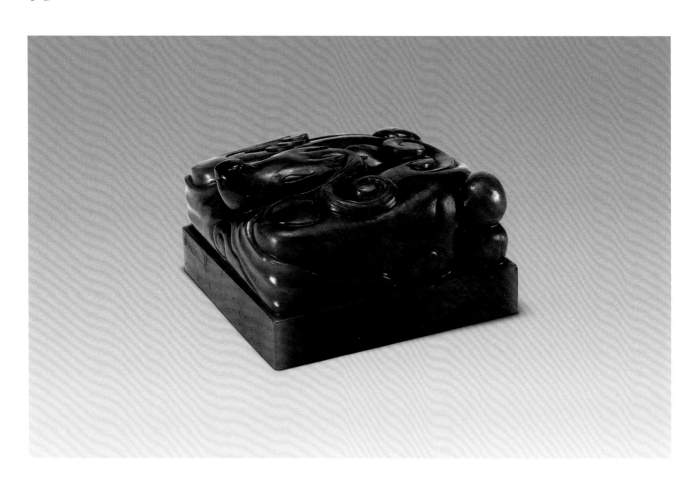

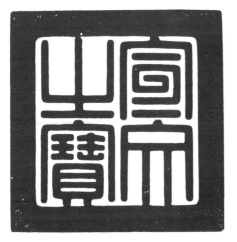

璽文朱文，玉筋篆，右上起順讀。此璽玉質純潔，雕工古
樸，璽文篆刻端莊凝重，是存世極少的康熙帝玉璽中的
精品。

皇太子寶
清康熙　巴林石
宮廷璽印　盤螭鈕
通高7.4厘米　邊長9.2厘米
清宮舊藏

Imperial seal of Balin stone with a coiling-hydra-shaped knob
inscribed with "Huangtaizi Bao" in seal script
Kangxi period, Qing Dynasty
Overall height: 7.4cm　　Length brim: 9.2cm
Qing Court collection

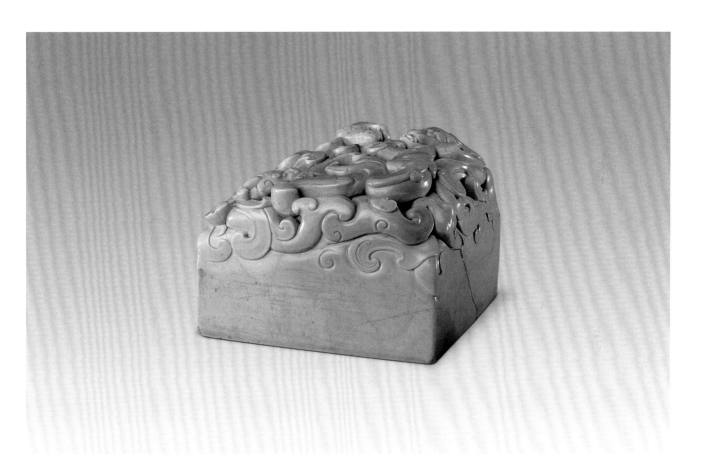

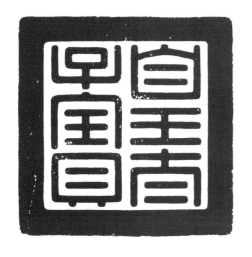

皇太子用璽，印文朱文，篆書，右上起順讀。清代明確
立儲於康熙十四年，以康熙帝嫡子允礽為太子，同時行
冊封之禮。康熙十五年制定皇太子之寶制度，即"皇太子
金寶，蹲龍鈕"。此寶與康熙十五年所定制度不合，但其
工藝符合康熙時代特點，應是康熙十四年冊封允礽時所
製。康熙十五年後所製皇太子之寶可能隨着皇太子的被
廢而入爐熔化。

巴林石，出產於中國內蒙古自治區赤峰市的巴林右旗，學
名叫葉蠟石。色澤斑斕，紋理奇特，質地溫潤，鍾靈毓
秀，與壽山石、青田石、昌化石並稱為"中國四大印石"。

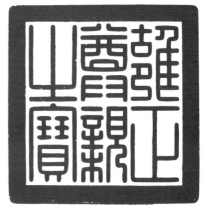

398

雍正尊親之寶
清雍正 壽山石
宮廷璽印 象鈕
通高9.7厘米 邊長9.8厘米
清宮舊藏

**Imperial seal of Shoushan stone with an elephant-shaped knob
inscribed with "Yongzheng Zunqin Zhi Bao" in jade-strip
script**
Yongzheng period, Qing Dynasty
Overall height: 9.7cm Length brim: 9.8cm
Qing Court collection

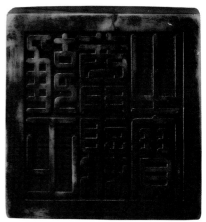

璽文朱文，玉筋篆，右上起順讀。此璽是雍正元年鐫刻而
成，由怡親王呈進。其文結體端莊，鈕雕臥象神態恬
適，其齒、鼻、耳、目雕刻逼真，整體佈局勻稱。象側
雕有寶瓶，以取太平有象之寓意。

壽山石，中國傳統的"四大印石"之一。石分佈在福州市
北郊與連江、羅源交界處的"金三角"地帶。因主要產於
當地壽山村，故名。其種屬、石名很複雜，約有一百多
個品種。

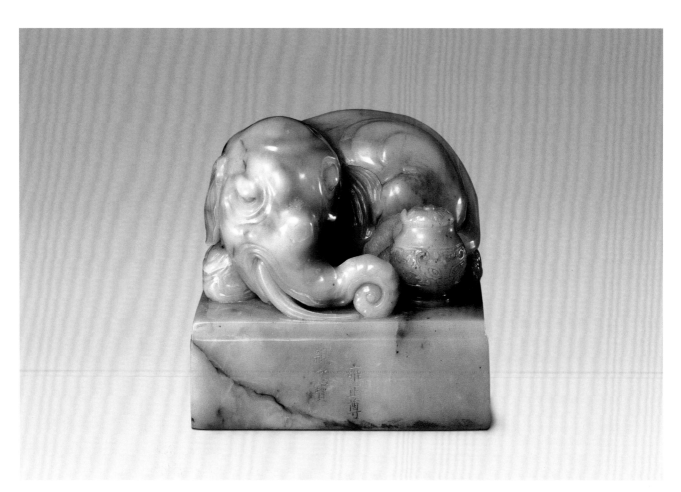

399

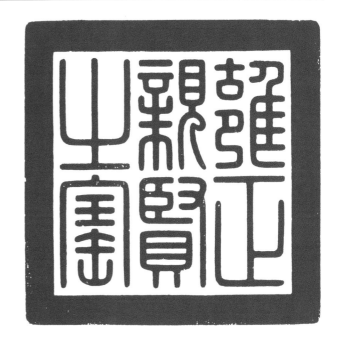

雍正親賢之寶
清雍正　壽山石
宮廷璽印　雲龍鈕
通高8.7厘米　邊長8.8厘米
清宮舊藏

Imperial seal of Shoushan stone with a cloud-and-dragon-shaped knob inscribed with "Yongzheng Qinxian Zhi Bao" in jade-strip script
Yongzheng period, Qing Dynasty
Overall height: 8.7cm　　Length brim: 8.8cm
Qing Court collection

璽文朱文，玉箸篆，右上起順讀。璽文結體圓潤頎長，其印鈕所雕浮雲湧動，行龍體軀盤繞，鱗片細膩，藝術感極強。

400

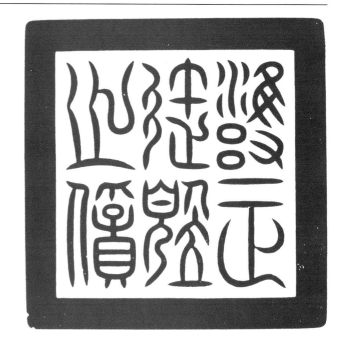

雍正御覽之寶
清雍正　壽山石
宮廷璽印　覆斗鈕
通高9.2厘米　邊長10.8厘米
清宮舊藏

Imperial seal of Shoushan stone with a knob shaped like an inverted cup inscribed with "Yongzheng Yulan Zhi Bao" in willow-leaf script
Yongzheng period, Qing Dynasty
Overall height: 9.2cm　Length brim: 10.8cm
Qing Court collection

左右雕蟠螭各一，璽文朱文，柳葉篆，右上起順讀。璽文頗具律動之韻，其印鈕雕刻亦十分精美。

柳葉篆，篆書的一種，晉衛瓘作。因其字筆畫形如柳葉，故名。

401

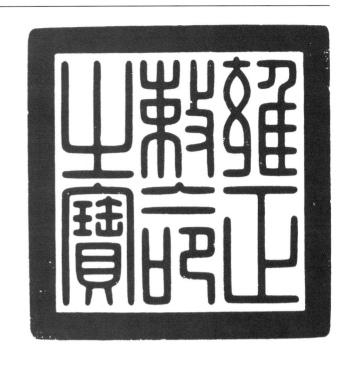

雍正敕命之寶
清雍正　壽山石
宮廷璽印　海水行龍鈕
通高11.5厘米　邊長12.4厘米
清宮舊藏

Imperial seal of Shoushan stone with a knob shaped like flying dragon and waves inscribed with "Yongzheng Chiming Zhi Bao" in jade-strip script
Yongzheng period, Qing Dynasty
Overall height: 11.5cm　　Length brim: 12.4cm
Qing Court collection

璽文朱文，玉筯篆，右上起順讀。鐫文佈局規整勻稱，雍容大方。寶璽鈕雕刻行龍戲於翻騰的海水與浪花之間，細膩而生動。側雕夔龍夔鳳紋，端莊典雅。

此寶是清代皇帝璽印之精品，也是雍正皇帝所用璽印中的上乘之作。

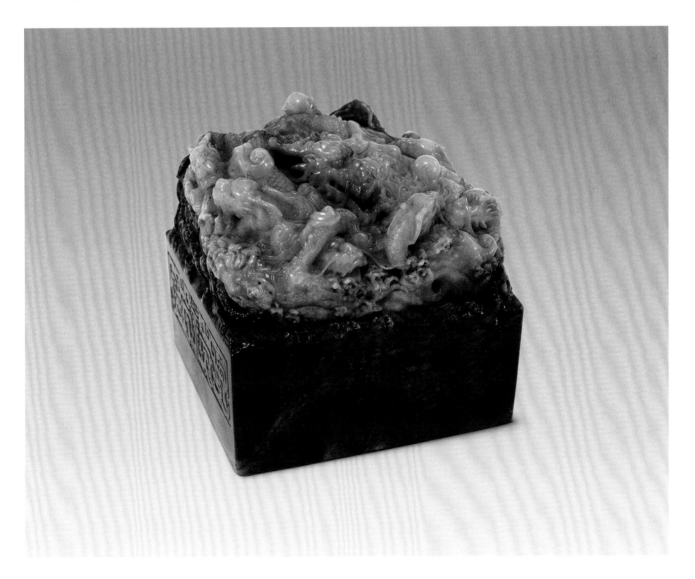

402

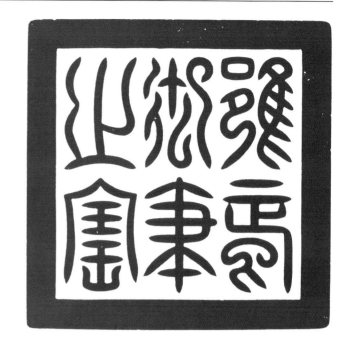

雍正御筆之寶
清雍正　壽山石
宮廷璽印　瓦鈕
通高15.0厘米　邊長13.2厘米
清宮舊藏

Imperial seal of Shoushan stone with a tile-shaped knob
inscribed with " Yongzheng Yubi Zhi Bao" in willow-leaf
script
Yongzheng period, Qing Dynasty
Overall height: 15.0cm　Length brim: 13.2cm
Qing Court collection

鈕上佈螭虎紋。璽文朱文，柳葉篆，右上起順讀。印文
充溢着律動之感。側面雕刻的夔龍與夔鳳紋，頗具古典
之美。

此寶璽是清代宮廷璽印中的精美之作。

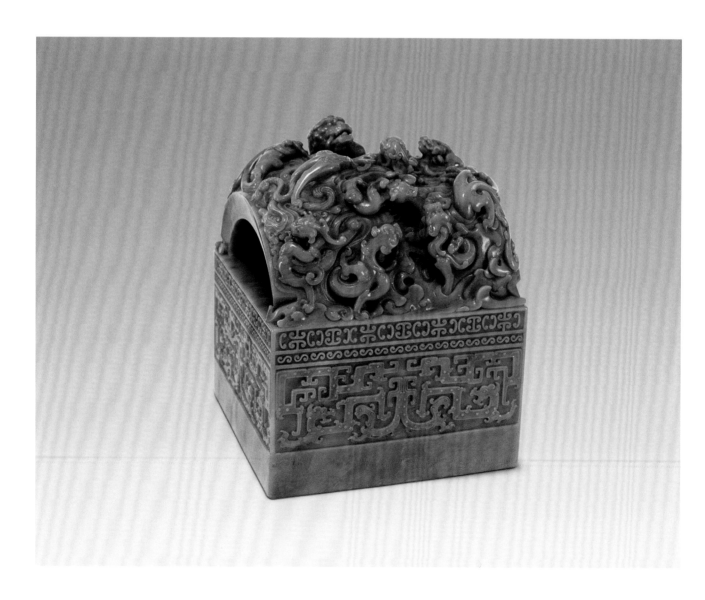

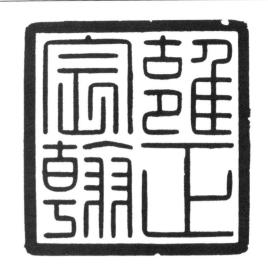

403

雍正宸翰

清雍正　壽山石
宮廷璽印　雲龍鈕
通高7.3厘米　邊長6.2厘米
清宮舊藏

Shoushan stone imperial seal with a knob shaped like dragon
and cloud inscribed with "Yongzheng Chenhan" in seal script
Yongzheng period, Qing Dynasty
Overall height: 7.3cm　Length brim: 6.2cm
Qing Court collection

印文朱文，篆書，右上起順讀。此印鈐於雍正帝的御筆
作品之上。

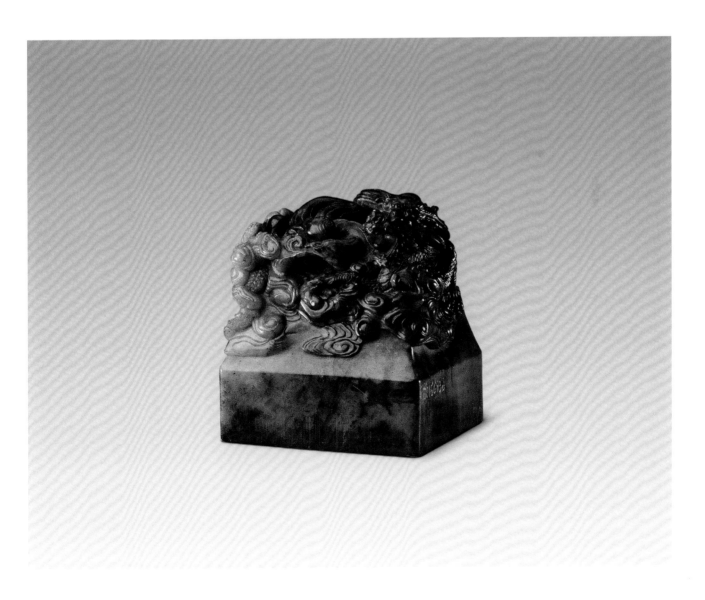

404

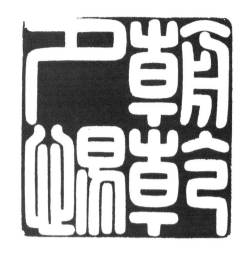

朝乾夕惕
清雍正　壽山石
宮廷璽印　獸鈕
通高7.0厘米　邊長6.0厘米
清宮舊藏

**Shoushan stone imperial seal with an animal-shaped knob
inscribed with "Zhaoqian Xiti" in seal script**
Yongzheng period, Qing Dynasty
Overall height: 7.0cm　Length brim: 6.0cm
Qing Court collection

印文白文，篆書，右上起順讀。"朝乾夕惕"既是清代諸
帝臨政勉辭，也是雍正帝御臨天下兢兢業業的寫照。

此印面文字結體圓潤，佈局疏密有致。其印鈕所雕為一
異獸，獸首而禽爪禽尾，雙目圓瞪有神，毛羽絲絲分
明，頗為生動傳神。

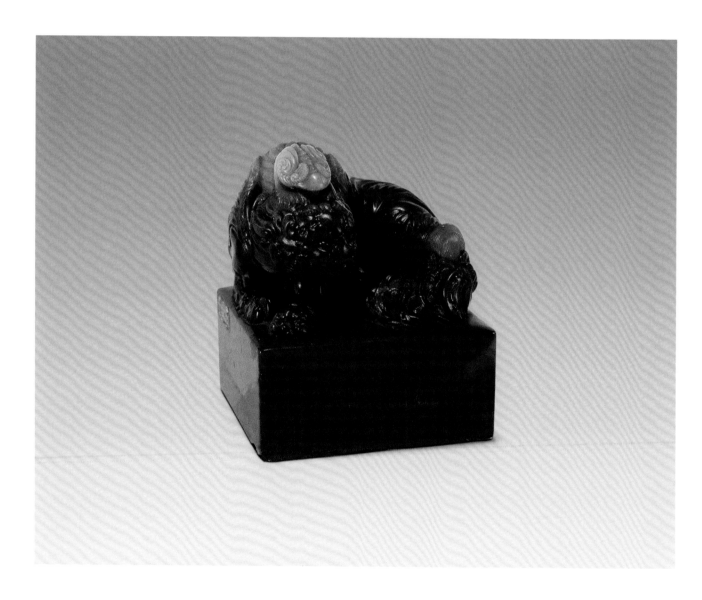

405

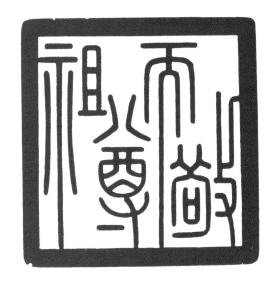

敬天尊祖
清雍正　壽山石
宮廷璽印　獸鈕
通高9.5厘米　邊長6.6厘米
清宮舊藏

Shoushan stone imperial seal with an animal-shaped knob inscribed with "Jingtian Zunzu" in seal script
Yongzheng period, Qing Dynasty
Overall height: 9.5cm　Length brim: 6.6cm
Qing Court collection

印文朱文，篆書，右起橫讀。印面文字著意使一些筆畫變得頎長，佈局形成上下錯落的韻致，其朱白相間各得其宜。

雍正帝曾指出歷代帝王均以敬承天命，尊崇祖制為御臨天下的首務，因而篆刻此印以表心跡。

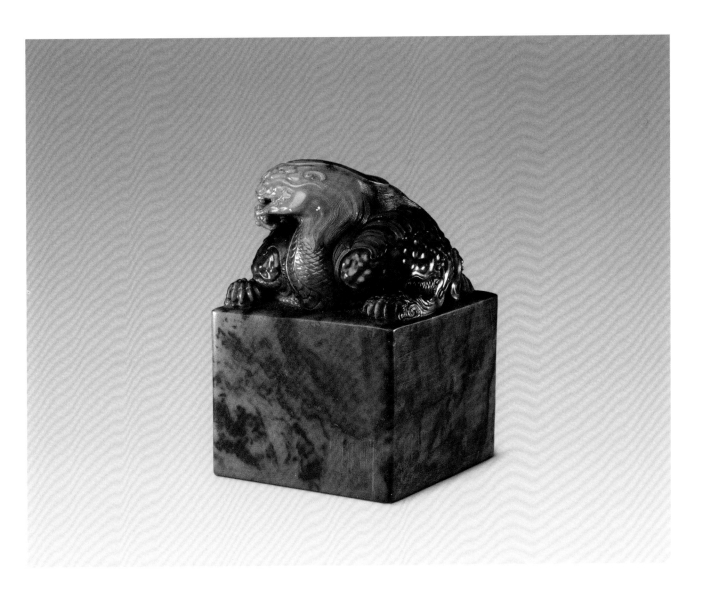

親賢愛民
清雍正　壽山石
宮廷璽印　獸鈕
通高9.2厘米　邊長6.6厘米
清宮舊藏

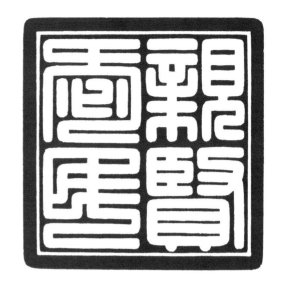

Shoushan stone imperial seal with an animal-shaped knob inscribed with "Qinxian Aimin" in seal script
Yongzheng period, Qing Dynasty
Overall height: 9.2cm　　Length brim: 6.6cm
Qing Court collection

印面有陰線邊欄。印文白文，篆書，右上起順讀。印面文字講求工整對稱，其"民"字原本筆畫很少，此印中採取疊篆法，將末筆變成盤曲之態，以與"愛"字下部對應，收到均衡的效果。

此印鈕所雕異獸造型極具誇張，雕工頗為精湛，是清代宮廷璽印中的精品。

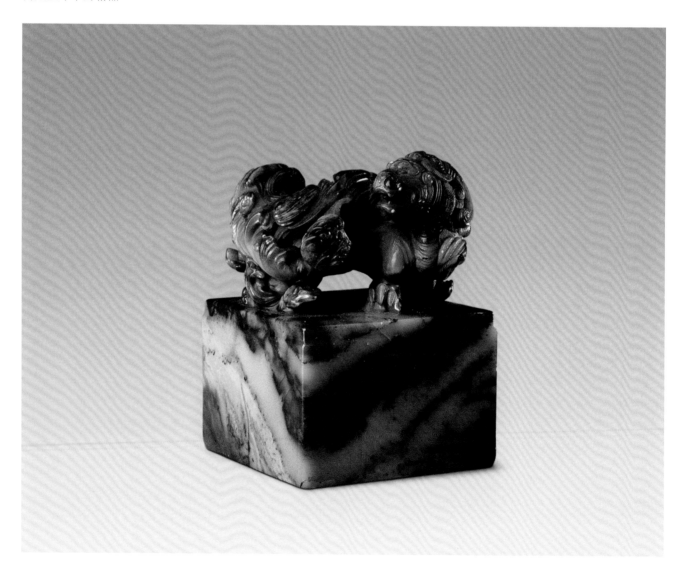

407

"養心殿銘"璽

清乾隆　青金石
宮廷璽印　盤螭鈕
通高10.0厘米　邊長10.0厘米
清宮舊藏

Imperial seal of lapis lazuli with a coiling-hydra-shaped knob inscribed with Epigraph "Yangxindian Ming" in regular script
Qianlong period, Qing Dynasty
Overall height: 10.0cm　Length brim:10.0cm
Qing Court collection

璽文白文，楷書，右上起順讀。璽文為乾隆帝所撰《養心殿銘》，其下有乾隆帝署款，並鈐陽文"會心不遠"與陰文"德充符"印，整個印面共計136字。

這種以整篇文章入印，且在印面再製以印章，鈐印後猶如金石拓片的效果，實屬印章中的罕見之作。其印體碩大，且通體金星閃爍，品質亦十分珍貴。

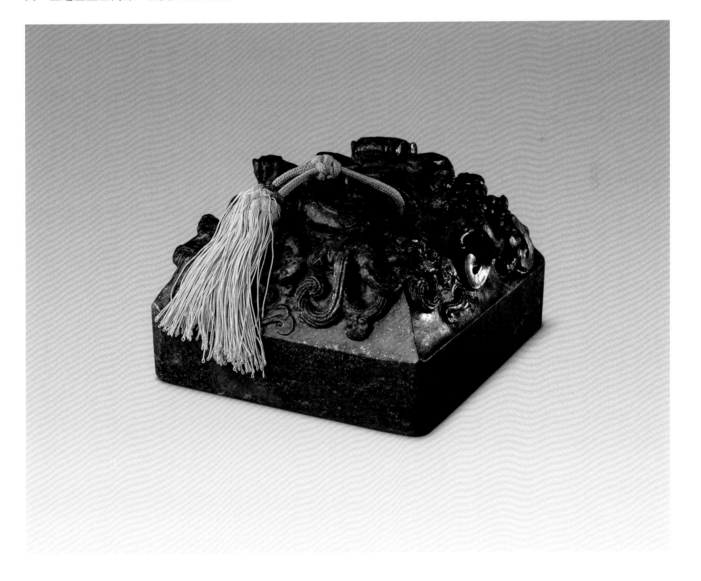

長春書屋
清乾隆　田黃石
宮廷璽印
通高8.3厘米　邊長2.5×2.35厘米
清宮舊藏

Imperial seal of Tianhuang stone inscribed with "Changchun Shuwu" in seal script
Qianlong period, Qing Dynasty
Overall height: 8.3cm　Length brim: 2.5 × 2.35cm
Qing Court collection

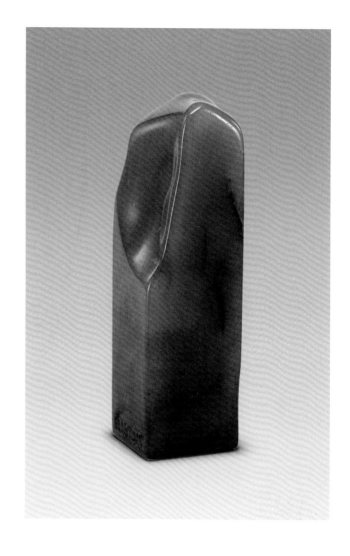

印文朱文，篆書，右上起順讀。長春書屋位於圓明園的
"九洲清晏"別室，為乾隆帝的書齋之一。

田黃石是壽山石系中的瑰寶，素有"萬石中之王"尊號，
其色澤溫潤可愛，肌理細密，明清以來，多用來製印。
主要產自中國福建省蒲田、壽山等地，而壽山集中在壽
山溪和溪邊田地出產，大塊的田黃石材極難得，價值也
極高，以克來計算。

409

信天主人
清乾隆　田黃石
宮廷璽印
通高5.5厘米　邊長3.3×2.5厘米
清宮舊藏

Imperial seal of Tianhuang stone inscribed with "Xintian Zhuren" in seal script
Qianlong period, Qing Dynasty
Overall height: 5.5 cm　Length brim: 3.3 × 2.5cm
Qing Court collection

印文朱文，篆書，右起順讀。此印在方形印面上刻畫出橢圓形空間，篆刻"信天主人"，餘下的空間鐫刻兩條首相對的升龍，活躍了印面。"信天主人"為乾隆帝的自號。

410

古香齋
清乾隆　田黃石
宮廷璽印
通高8.1厘米　邊長2.5厘米
清宮舊藏

Imperial seal of Tianhuang stone inscribed with "Guxiang Zhai" in seal script
Qianlong period, Qing Dynasty
Overall height: 8.1cm　Length brim: 2.5cm
Qing Court collection

印文朱文，篆書，右上起順讀。

411

咸豐

清咸豐　雞血石
宮廷璽印
通高15.7厘米　面徑4.2厘米
清宮舊藏

Imperial seals of Jixue stone separately inscribed with "Xian" in seal script and "Feng" in jade-strip script (two characters combined to make the Qing imperor Yuzhu's reign title)
Xianfeng period, Qing Dynasty
Overall height: 15.7cm　Diameter: 4.2cm
Qing Court collection

清文宗年號璽，"咸"朱文，篆書；"豐"白文，玉筯篆。二者合為組璽，同時使用。咸豐（1851—1861）為清文宗年號。

兩璽料大，色紅，"血"多，是雞血石中的珍品。雞血石是一種珍貴石料，是辰砂條帶的地開石，因為它的顏色像雞血一樣鮮紅，故被俗稱雞血石，多用來製印。主要產於浙江昌化、內蒙赤峰等地。鮮紅的雞血色澤，乃是硫化汞的化合物。

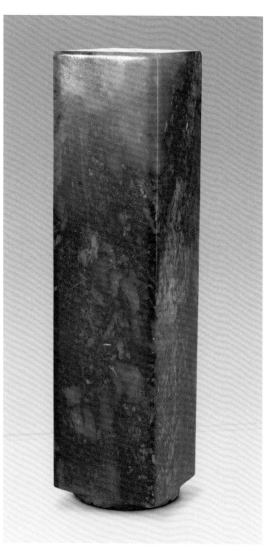
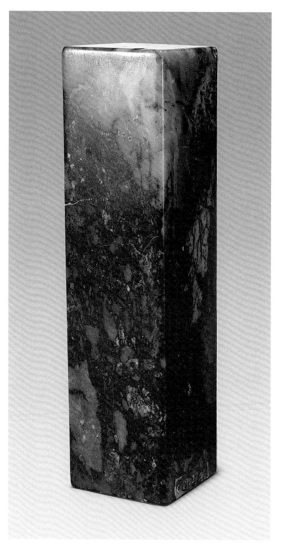

412

御賞　同道堂
清咸豐　田黃石　青田石
宮廷璽印
通高5.0厘米　邊長2.0×1.0厘米
通高8.0厘米　邊長2.0厘米
清宮舊藏

Imperial seal of Tianhuang stone inscribed with "Yu Shang" in seal script

Imperial seal of Qingtian stone inscribed with "Tongdao Tang" in seal script

Xianfeng period, Qing Dynasty
Overall height: 5.0cm　Length brim: 2.0×1.0cm
Overall height: 8.0cm　Length brim: 2.0cm
Qing Court collection

印文朱文，篆書，上下讀。此"御賞"印與"同道堂"印本為咸豐皇帝的璽印，由於咸豐帝臨終時，將"御賞"印賜予皇后慈安，將"同道堂"印賜予同治帝，但由其生母懿貴妃(慈禧)掌管。並申明，凡諭旨，起首處蓋"御賞"印，即印起；結尾處蓋"同道堂"印，即印訖，諭旨方才生效。使之成為皇權的象徵。

印文白文，篆書，右上起順讀。此印本是咸豐皇帝駕崩前賜予儲君同治之物，因其年幼，由其生母懿貴妃(慈禧)掌管，與"御賞"印一併成為同治朝皇權的象徵。

青田石因產於浙江省青田縣而得名，其色彩豐富，花紋奇特。以"葉蠟石"為主，顯蠟狀，油脂、玻璃光澤，無透明、微透明至半透明，質地堅密細緻，是中國篆刻用石最早之石種。

正黃旗滿洲四甲喇十弍佐領圖記

清　銅鑄
官印　柱鈕
通高9.4厘米　邊長5.7厘米

Copper official seal with a cylindrical knob inscribed with
"Zhenghuangqi Manzhou 4Jiala 13zuoling Tuji" in both
Chinese and Manchu scripts
Qing Dynasty
Overall height: 9.4cm　　Length brim: 5.7cm

印面有陽線寬邊框，鑄漢、滿兩種文字，陽文篆書，右上起順讀。印台刻漢、滿雙字款"禮部造 乾隆十四年十一月□日　乾字二千六百八號"。清代實行八旗制度，分旗(滿語固山)、參領(滿語甲喇)、佐領(滿語牛錄)三級管理，滿、蒙、漢皆備。佐領為最基層組織，其長官亦稱佐領，秩正四品。正黃旗為皇帝直接統領的上三旗之一，正黃旗滿洲四甲喇十三佐領於康熙三十六年(1697)編立。此印為乾隆十四年改革印制時改鐫。

"圖記"為印章的一種，官印多為領隊大臣、八旗佐領所用，形式、材質均有要求。《清會典》記載："凡印之別有五：一曰寶，二曰印，三曰關防，四曰圖記，五曰條記。"私人印於書籍賬冊之章，亦稱圖記，但不拘形式。

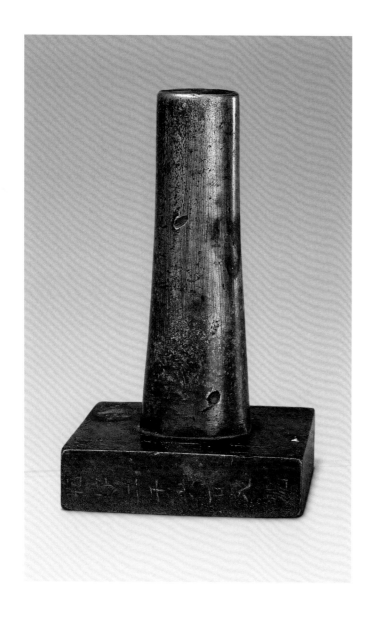

414

鑲紅旗滿洲四甲喇參領之關防
清　銅鑄
官印　柱鈕
通高11.4厘米　邊長7.7×6.1厘米

Copper official seal with a cylindrical knob inscribed with
"Xianghongqi Manzhou 4Jiala Canling Zhi Guanfang" in both
Chinese and Manchu scripts
Qing Dynasty
Overall height: 11.4cm　　Length brim: 7.7 × 6.1cm

印面有陽線寬邊框，鑄漢、滿兩種文字，陽文夂篆，右
上起順讀。印台刻漢、滿雙字款"鑲紅旗滿洲四甲喇參領
之關防　禮部造　乾隆十四年十月　乾字二千三百五十一
號"。關防作為印信的一種，出現於明初，清代沿用，八
旗參領官及欽差、地方督、撫等官員使用，執掌者權
重。

夂篆為篆書一種，字畫屈曲圓轉，與漢代私印中的繆篆
相類。清代制度規定，八旗參領關防使用夂篆，此印篆
體與之吻合。鑲紅旗滿洲四甲喇參領下所設各佐領為開
國初期編立，因而此參領亦應為開國初期所設立。

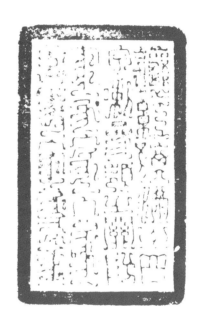

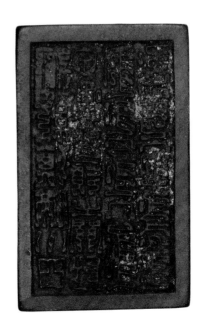

415

太醫院印
清　銅鑄
官印　柱鈕
通高10.8厘米　邊長7.8×7.7厘米

Copper organization seal with a cylindrical knob inscribed
with "Taiyiyuan Yin" in both Chinese and Manchu scripts
Qing Dynasty
Overall height: 10.8cm　　Length brim: 7.8 × 7.7cm

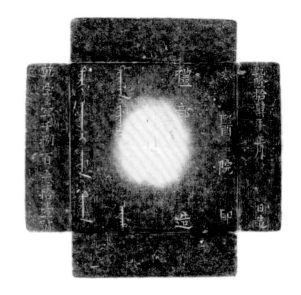

印面有陽線寬邊框，鑄漢、滿兩種文字，陽文鐘鼎篆，
右上起順讀。印台刻漢、滿雙字款"太醫院印 禮部造 乾
隆拾肆年正月□日造 乾字壹千捌百叁拾壹號"。清代太醫
院掌考醫治之屬，並供御醫，設院使，秩五品。下設御
醫、吏目、醫士等員屬，各專一科，分班侍值，又有教
習廳，培養宮廷醫務人員。乾隆十四年為公元1749年。

清代官印多柱鈕，體長，下粗而上略細，此印當為其代
表之一。鐘鼎篆為篆書一種，以字畫圓轉，像鐘鼎之形
而得名，多用於清代印章文字。

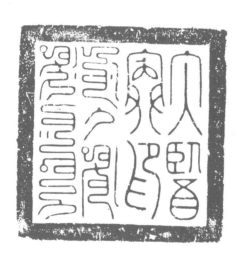

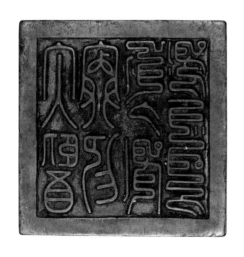

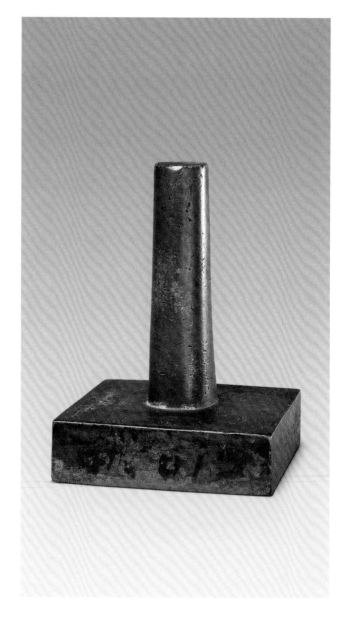

416

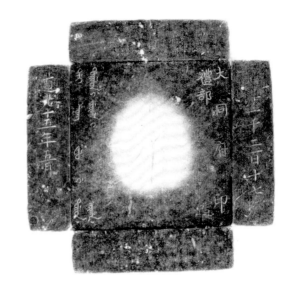

大同府印
清　銅鑄
官印　柱鈕
通高11.8厘米　邊長8.3厘米

Copper organization seal with a cylindrical knob inscribed
with "Datongfu Yin" in both Chinese and Manchu scripts
Qing Dynasty
Overall height: 11.8cm　　Length brim: 8.3cm

印面有陽線寬邊框，鑄漢、滿兩種文字，陽文篆書，右
上起順讀。印台刻漢、滿雙字款"大同府印　禮部造　道光
十五年五月□日　□字一千二百十七號"。清代將地方行政
區劃為省、府(直隸州、直隸廳)、縣(廳、州、縣)三級。
府長官為知府，秩四品。道光十五年為公元1835年。

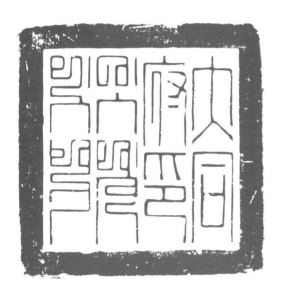

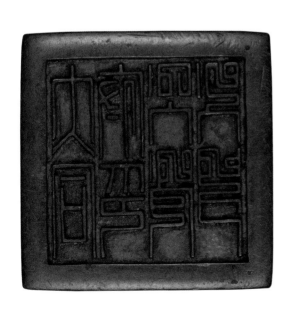

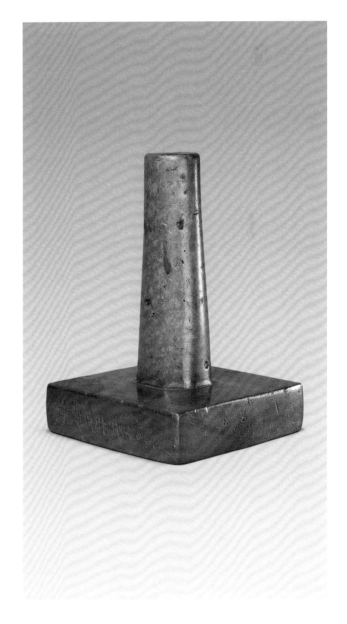

417

家有詩書之聲　丁敬

清　昌化石
私章
通高5.8厘米　邊長2.6×2.2厘米

Changhua stone personal seal inscribed with a motto "Jia You Shishu Zhi Sheng" in seal script
By Ding Jing
Qing Dynasty
Overall height: 5.8cm　Length brim: 2.6 × 2.2cm

印文朱文，篆書，右上起順讀。印側刻楷書款"鈍丁仿漢人印法，渾刀如雪魚，仍不落明人蹊徑，識者知予用心之苦也。丁敬作"。

丁敬(1695—1765)字敬身，號龍泓山人，又號鈍丁、硯林、孤雲、石叟、勝怠老人。浙江錢塘(今杭州)人。好金石文字，尤嗜於篆書，精篆刻，風格別樹一幟，力挽治印嫵媚嬌柔之氣，篆刻作品冠西泠諸家之首，世稱其為篆刻流派"浙派"之祖。後人輯其印成多種印譜。

昌化石，產於浙江昌化的玉石洞，我國傳統的"四大印章石"之一。以葉蠟石為主要組成的一種石料。質瑩萃而略透明，如熟藕粉的則名"昌化凍"，上有鮮紅斑塊或全紅如雞血凝結的，名"雞血石"，亦名"雞血凍"。

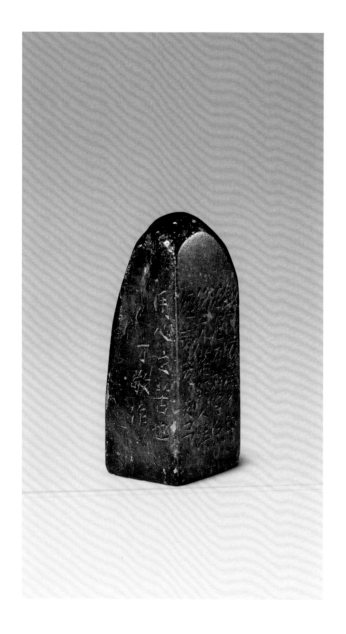

418

杉屋　丁敬

清　昌化石

私章

通高6.5厘米　邊長2.0厘米

Changhua stone personal seal inscribed with the house name "Shan Wu" in seal script

By Ding Jing

Qing Dynasty

Overall height: 6.5cm　Length brim: 2.0cm

印文朱文，篆書，右起橫讀。印側刻楷書款"杉《説文》作樹，《爾雅》作煔。故徐熙省以為俗字。徐公瑾守《説文》固是，然樹諧聲，杉則象形又諧聲者。象形最古，篆尤宜。徐目為俗字，殆未深玩字形之失爾。鄭夾漈《爾雅》中用杉字，所見卓矣。蓋夾漈深於六書者也。杜詩亦用杉字，敬叟志。余作此朱白兩印頗得意，而惜是易刻之石甚矣，昌化石之惑人已"。

鄭夾漈，即鄭樵（1104—1162），字漁仲，福建莆田人，世稱夾漈先生。鄭樵不應科舉，畢生從事學術研究，成就斐然。有《通志》、《夾漈遺稿》、《爾雅註》、《詩辨妄》、《六經奧論》等作品傳世。

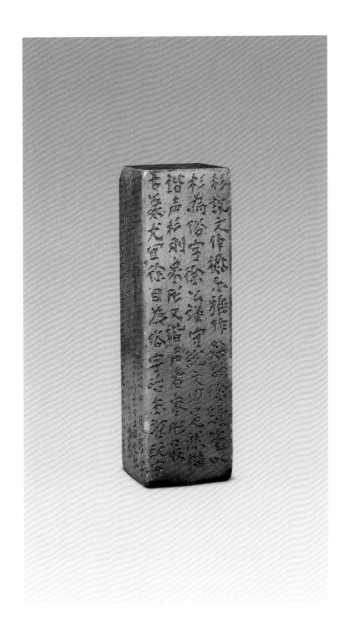

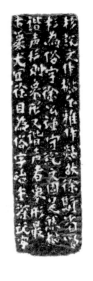

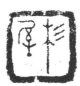

419

松下清齋摘露葵　朱文震
清　青田石
私章
通高3.1厘米　邊長3.3厘米

Qingtian stone personal seal inscribed with a line of poetry
"Songxia Qingzhai Zhai Lukui" in seal script
By Zhu Wenzhen
Qing Dynasty
Overall height: 3.1cm　　Length brim: 3.3cm

印文朱文，篆書，右上起順讀。印側刻隸書款"朱文震敬篆"。

朱文震，生卒不詳，活躍於康乾年間，字去羨，號青雷，又號平陵外史、去羨道人。山東歷城（今濟南）人。早歲究心篆隸，後精繪山水。喜集古印，亦工篆刻。

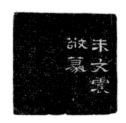

420

小窗高臥風展殘書　陳炳
清　田黃石
私章
通高5.1厘米　邊長2.6×2.5厘米

Tianhuang stone personal seal inscribed with "Xiaochuang Gaowo Feng Zhan Canshu" in seal script
By Chen Bing
Qing Dynasty
Overall height: 5.1cm　　Length brim: 2.6 × 2.5cm

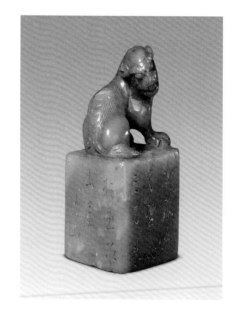

印文白文，篆書，右上起順讀。印側刻行書款"庚辰冬月望後三日，琢於玉承書屋。陽山陳炳"。

陳炳，生卒不詳，主要活動於十七世紀後期，字虎文，自號陽山。江蘇吳縣（今江蘇蘇州）人。喜摹刻秦漢印章，兼長行書，晚效趙宧光作草篆，亦能詩。有《陽山詩集》十卷。

421

臣心如水　桂馥
清　青田石
私章
通高10.0厘米　邊長4.1厘米

Qingtian stone personal seal inscribed with "Chenxin Ru Shui"
in seal script
By Gui Fu
Qing Dynasty
Overall height: 10.0cm　Length brim: 4.1cm

印文朱文，篆書，右上起順讀。印側刻行書款"圓則中
規，方則中矩，或橫牽而直豎，或將放而更留，此漢印
不傳之秘，桂馥"。

桂馥（1736—1805），字冬卉，一字未谷，號雩門，別號
蕭然山外史，山東曲阜人，乾隆五十五年（1790）進士。平
生邃於金石考據之學，篆刻、漢隸雅負盛名。著有《説文
義證》、《續三十五舉》等。

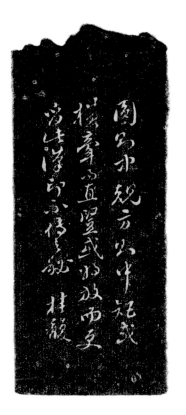

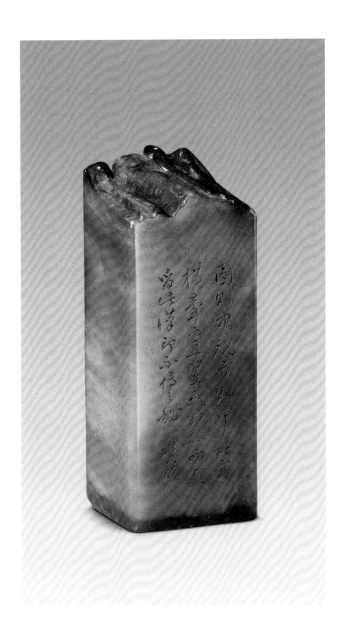

彰厥有常　桂馥
清　青田石
私章
通高10.2厘米　邊長4.1厘米

Qingtian stone personal seal inscribed with "Zhang Jue You Chang" in seal script
By Gui Fu
Qing Dynasty
Overall height: 10.2cm　Length brim: 4.1cm

印文白文，篆書，右上起順讀。印側刻行書款"嘉慶癸亥小春初吉，未谷摹秦人繆篆印於吉祥草堂"。嘉慶癸亥為嘉慶八年，公元1803年。

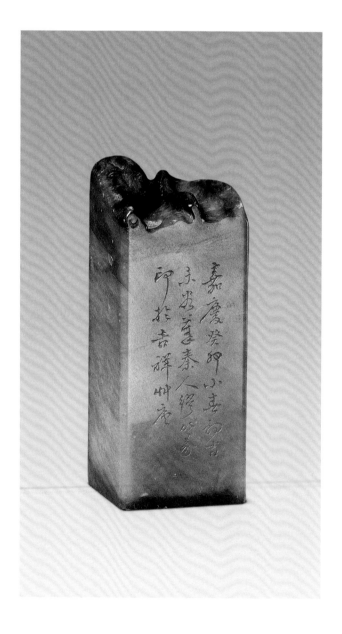

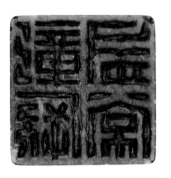

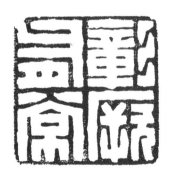

423

張未未　奚岡

清　青田石
私章
通高3.5厘米　邊長1.5厘米

Qingtian stone personal seal inscribed with "Zhang Shuwei" in
seal script
By Xi Gang
Qing Dynasty
Overall height: 3.5cm　　Length brim: 1.5cm

印文白文，篆書，右起順讀。印側刻隸書款"未末老伯訓
正，蒙泉侄奚岡"。

奚岡（1746—1803），初名鋼，字鐵生，一字純章，號蘿
龕，別署鶴渚生、蒙泉外史、奚道士、散木居士等。浙
江錢塘（今杭州）人。善書，兼工四體，工詞善繪。刻印
宗秦漢，師法丁敬，並有發展，為浙派印人代表之一。
與丁敬、黃易、蔣仁齊名，為杭郡四名家，再加陳豫
鍾、陳鴻壽、趙之琛、錢松合為西泠八家。

424

振孫私印　馮氏孟舉　陳鴻壽

清　青田石
私章
通高2.7厘米　邊長1.6厘米

Qingtian stone personal seal inscribed with "Zhensun Siyin"
and "Fengshi Mengju" in seal script
By Chen Hongshou
Qing Dynasty
Overall height: 2.7cm　　Length brim: 1.6cm

雙面刻，印文白文，篆書，皆右上起順讀。印側刻楷書
款"曼生為春谷作名印。索次開記。"

陳鴻壽（1768—1822），字子恭，號曼生。浙江錢塘（今浙
江杭州）人。工繪畫，善隸書，亦工篆刻，師法秦漢璽
印，上繼西泠四家，篆刻印文筆畫方折，用刀大膽，自
然隨意，鋒棱顯露，古拙恣肆，蒼茫渾厚，為西泠八家
之一。浙人一時悉宗之。輯自刻印成《種榆仙館印證》。

425

松坨白事　陳鴻壽
清　青田石
私章
通高6.2厘米　邊長1.5厘米

Qingtian stone personal seal inscribed with "Songtuo Bai Shi"
in seal script
By Chen Hongshou
Qing Dynasty
Overall height: 6.2cm　　Length brim: 1.5cm

印文白文，篆書，右上起順讀。印側刻楷書款"曼生作"。

426

山空星滿潭　吳文徵
清　田黃石
私章
通高3.6厘米　邊長2.6厘米

Tianhuang stone personal seal inscribed with "Shan Kong
Xing Man Tan" in seal script
By Wu Wenzheng
Qing Dynasty
Overall height: 3.6cm　　Length brim: 2.6cm

印文白文，篆書，右起順讀。印側刻楷書款"南薌"。

吳文徵（？—1804），字南薌，安徽歙縣人。能詩，工書
擅繪，篆刻亦精。碑刻摹印，極摹古意，皆得神味。

427

鄉里高門　趙之琛
清　壽山石
私章
通高6.7厘米　邊長3.2×3.1厘米

Shoushan stone personal seal inscribed with "Xiangli
Gaomen" in seal script
By Zhao Zhichen
Qing Dynasty
Overall height: 6.7cm　　Length brim: 3.2 × 3.1cm

印文白文，篆書，右起順讀。印側刻楷書款"次閑篆於補
羅迦室"。

趙之琛(1781—1860)，字次閑，號獻父，別號寶月山人，
浙江錢塘(今浙江杭州)人。一生布衣，精心嗜古，邃金
石之學，兼工隸法，善行楷，亦善繪畫。篆刻早年師法
陳鴻壽，後以陳豫鍾為師，取各家之長，集浙派篆刻之
大成。印風工整挺拔，刻法尤以單刀刻石見長，有多種
印譜傳世。為西泠八家之一。

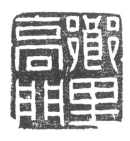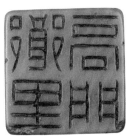

428

金石千秋　趙之琛
清　壽山石
私章
通高4.7厘米　邊長2.5厘米

Shoushan stone personal seal inscribed with "Jinshi Qianqiu"
in seal script
By Zhao Zhichen
Qing Dynasty
Overall height: 4.7cm　　Length brim: 2.5cm

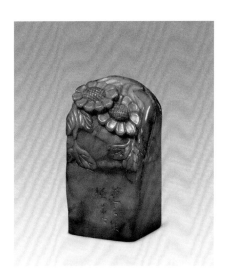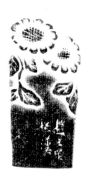

淺浮雕薄意，印文朱文，篆書，右上起順讀。印側刻楷
書款"趙之琛擬漢"。

薄意，即極淺薄的浮雕，因雕刻層薄而富有畫意，故
名。發源於明末清初石章的博古紋飾和錦邊浮雕，盛行
於清代。成為壽山石雕的專用名詞，也是壽山石雕一種
獨特的藝術表現手法。

429

此中有真意　楊澥
清　青田石
私章
通高9.4厘米　邊長2.8厘米

Qingtian stone personal seal inscribed with "Cizhong You Zhenyi" in seal script
By Yang Xie
Qing Dynasty
Overall height: 9.4cm　Length brim: 2.8cm

印文白文，篆書，右上起順讀。印側刻楷書款"此中有真意，陶靖節句也。意者含蓄於心，未發於外。趣則表著於外，似仍用意字為妥。質之蔭軒仁兄以為然否。龍石"。

楊澥（1781—1850），原名海，字竹唐，號龍石，江蘇吳江人。刻印以秦漢印為宗，反對嫵媚之習氣，精金石考據，亦精刻竹。

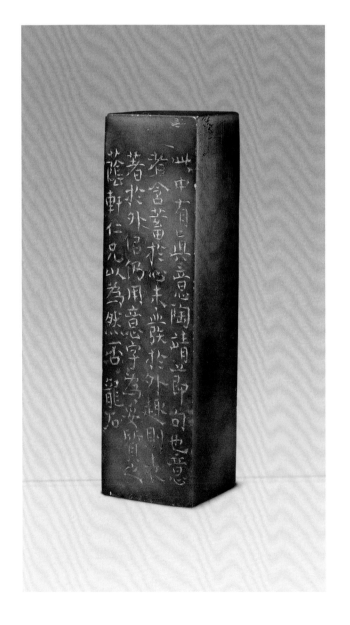

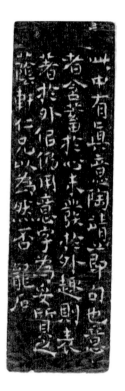

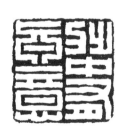

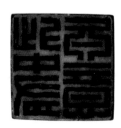

430

薇卿　達受
清　青田石
私章
通高2.8厘米　邊長1.7厘米

Qingtian stone personal seal inscribed with "Wei Qing" in seal script
By Da Shou
Qing Dynasty
Overall height: 2.8cm　　Length brim: 1.7cm

印文朱文，篆書，右起橫讀。印側刻楷書款"仿秦印式，六舟"。

達受(1791—1858)，字六舟、秋楫，自號晚峰退叟，又號小綠天庵僧，俗姓姚，浙江海寧人。為僧於海昌白馬廟，不為禪縛，行腳半天下，後主杭州敬慈寺，與何紹基、戴熙交契，阮元稱之"金石僧"。性畛翰墨，精別古器、碑版，書法篆隸飛白，鐵筆佳妙，刻竹亦工。尤精拓彝器，全形拓甚精絕。

431

足吾所好玩而老焉　翁大年
清　田黃石
私章　獸鈕
通高3.1厘米　邊長2.1厘米

Tianhuang stone personal seal with an animal-shaped knob inscribed with "Zu Wu Suohao Wan Er Lao Yan" in seal script
By Weng Danian
Qing Dynasty
Overall height: 3.1cm　　Length brim: 2.1cm

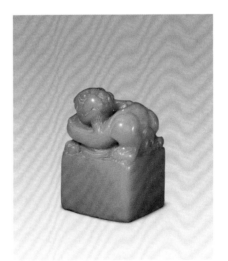

印文白文，篆書，右上起順讀。印側刻楷書款"道光己亥秋八月，松陵翁大年叔均作"。道光己亥為道光十九年，公元1839年。

翁大年(1811—1890)，字叔均，號陶齋。江蘇吳江人。其父翁廣平(字海琛)工繪山水，善隸書，博學嗜古。大年早承家學，篤嗜金石考據，精篆刻，尤擅治牙章，佈局工整，印文挺拔。著述頗富。

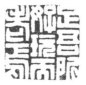
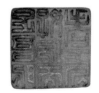

432

陳介祺印　翁大年
清　青田石
私章
通高2.8厘米　邊長1.5×1.4厘米

Qingtian stone personal seal inscribed with "Chen Jieqi Yin"
in seal script
By Weng Danian
Qing Dynasty
Overall height: 2.8cm　Length brim: 1.5 × 1.4cm

印文朱白文相間，篆書，迴文式排列，右上起逆讀。印
側刻楷書款"翁大年"。

此印係翁大年為收藏家陳介祺所刻，陳介祺（1813—
1884），字壽卿，號簠齋，山東濰縣人，官至翰林院編修，
一生唯古物是嗜，收藏宏富，又精墨拓。除著有《簠齋吉
金錄》、《十鐘山房印舉》等巨著外，更以最早收藏毛公鼎
等商周青銅器及秦漢古印而名播天下。

433

遲雲山館書畫記　吳熙載
清　青田石
私章
通高4.8厘米　邊長2.6×1.7厘米

Qingtian stone book-collecting seal inscribed with
"Chiyunshanguan Shuhuaji" in seal script
By Wu Xizai
Qing Dynasty
Overall height: 4.8cm　　Length brim: 2.6 × 1.7cm

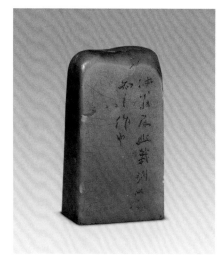
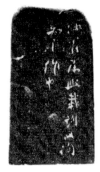

印文白文，篆書，右上起順讀。印側刻行書款"仲翁屬熙
載刻此絢知之作也"。

吳廷颺（1799—1870），字熙載，五十後以字行，號讓之，
自號讓翁，又號晚學居士。江蘇儀徵諸生。少為包世臣
入室弟子，邃於小學，善各體書，尤工篆、隸。精刻
印，學鄧石如，傳鄧石如衣鉢而自成面目，為時宗尚。
又善繪寫意花卉。通金石考證。有《晉銅鼓齋印存》、《師
慎軒印譜》等。

434

蓋平姚正鏞字仲聲印　吳熙載
清　青田石
私章
通高7.9厘米　邊長3.2×3.0厘米

Qingtian stone personal seal inscribed with "Gaiping Yao
Zhengyong Zi Zhongsheng Yin" in seal script
By Wu Xizai
Qing Dynasty
Overall height: 7.9cm　　Length brim: 3.2 × 3.0cm

印文朱文，篆書，右上起順讀。印側刻行書款"咸豐己未
六月十六日仲海仁兄屬刻於海陵，弟熙載"。咸豐己未為
咸豐九年，公元1859年。

姚正鏞，生卒不詳，約活動於清道光、咸豐年間。字仲
海、仲聲、中海、中聲，一作姚十一，號柳衫、渤海外
史。蓋平 (今遼寧蓋平) 人。與吳熙載同為包世臣弟子，
治金石，嗜收藏，書法六朝，畫山水，花鳥，梅花，饒
有古致。存世有《槐廬印譜》。

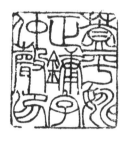
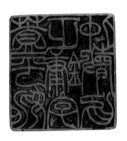

435

曾登獨秀峰頂題名　胡震
清　青田石
私章
通高7.0厘米　邊長2.5厘米

Qingtian stone personal seal inscribed with "Ceng Deng
Duxiufengding Timing" in seal script
By Hu Zhen
Qing Dynasty
Overall height: 7.0cm　　Length brim: 2.5cm

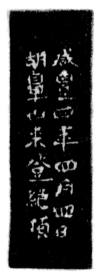

印文朱文，篆書，右上起順讀。印側刻楷書款"咸豐四年
四月四日，胡鼻山來登絕頂"。咸豐四年為公元1854年。

胡震 (1817—1862)，字不恐，更字鼻山，號胡鼻山人，
別號富春大嶺長，浙江富陽人。好遊山水，嗜好金石，
喜摹印，深究篆隸之法，風格古拙，治印極推崇錢松。
有《胡鼻山印譜》。

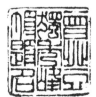

436

海濱病史　王石經

清　青田石

私章

通高2.2厘米　邊長2.4厘米

Qingtian stone personal seal inscribed with "Haibin Bingshi"
in seal script

By Wang Shijing

Qing Dynasty

Overall height: 2.2cm　　Length brim: 2.4cm

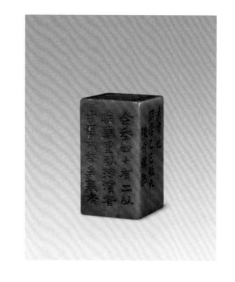

印文白文，篆書，右上起順讀。印側刻楷書款"余年四十
有二以病歸里，臥海濱者十有六年矣，衰老日至，有不
學之歎，時夢瓠棱，有玉堂天上之感。爰倩吾良友西泉
以吳天鈢碑法作印誌之，印篆之奇，前此所未有也。同治
己巳秋九，陳介祺記"。款中亦有篆、隸體意諸字。同治
己巳為同治八年，公元1869年。

此印乃王石經為好友陳介祺所刻。王石經(1833—1918)，
字西泉，一字君都，別號甄古齋主，山東濰縣(今濰坊)
人。工刻印，擅書篆、隸。與陳介祺交好，曾共同鑑定
陳氏萬印樓印譜。有《西泉印存》等。

437

十鐘山房藏鐘　王石經

清　青田石

私章

通高6.3厘米　邊長4.3厘米

Qingtian stone bell-collecting seal inscribed with
"Shizhongshanfang Cangzhong" in seal script

By Wang Shijing

Qing Dynasty

Overall height: 6.3cm　　Length brim: 4.3cm

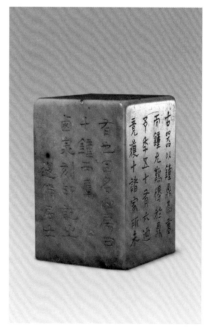

印文白文，篆書，右上起順讀。印側刻楷書款"古器以鐘
鼎為重，而鐘尤難得於鼎。余年五十有六，乃竟獲十，
諸家所未有也，因名山房曰十鐘，而屬西泉刻印記之。
退修居士"。款中亦有篆、隸體意諸字。

從邊款中可知，此印乃王石經為陳介祺所刻之印。

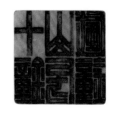

438

趙曾裕印　吳咨

清　壽山石
私章
通高7.0厘米　邊長2.7厘米

Shoushan stone personal seal inscribed with "Zhao Cengyu Yin" in seal script
By Wu Zi
Qing Dynasty
Overall height: 7.0cm　Length brim: 2.7cm

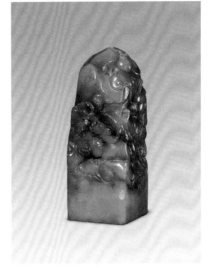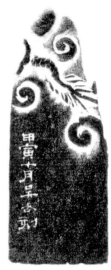

印側淺雕薄意，印文白文，篆書，迴文式排列，右上起逆讀。印側刻隸書款"甲寅十月吳咨刻"。甲寅為咸豐四年，公元1854年。

吳咨（1813—1858），字聖俞，號哂予，江蘇武進人。通六書之學，擅篆書，精治印，篆刻宗鄧石如，亦善畫花卉魚鳥，有《適園印存》。

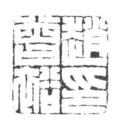

439

鄭盦　趙之謙

清　昌化石
私章
通高5.6厘米　邊長2.0厘米

Changhua stone personal seal inscribed with "Zheng An" in seal script
By Zhao Zhiqian
Qing Dynasty
Overall height: 5.6cm　Length brim: 2.0cm

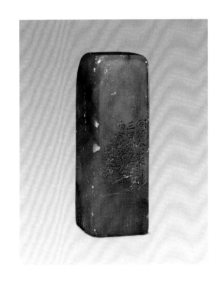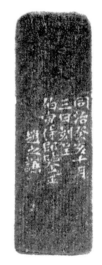

印文朱文，篆書，右起橫讀。印側刻隸書款"同治癸亥十月三日，刻呈伯寅侍郎鑒正。趙之謙"。同治癸亥為同治二年，公元1863年。鄭盦是晚清名臣潘祖蔭的號，潘祖蔭（1830—1890）字伯寅，蘇州人。狀元宰輔潘世恩之孫，咸豐時探花，官至軍機大臣。自少有文采，兼工詩詞，嗜好金石文字，尤以收藏大克鼎而聞名天下。

趙之謙（1829—1884），字撝叔，號益甫、鐵三、冷君、憨寮、悲盦、梅庵等。浙江會稽（今浙江紹興）人。精書畫、刻石，為清末寫意花卉大家。書法初學顏真卿，篆、隸師法鄧石如，以行書見長。刻印亦師法鄧石如並加以融化，自成一家，印風工整秀逸。有多種印譜傳世。

440

二蘇仙館　趙之謙
清　昌化石
私章
通高5.7厘米　邊長1.8厘米

Changhua stone personal seal inscribed with the name of
memorial hall "Er Su Xianguan" in seal script
By Zhao Zhiqian
Qing Dynasty
Overall height: 5.7cm　　Length brim: 1.8cm

印文白文，篆書，右上起順讀。印側刻楷書款"由宋元刻
法追秦漢篆書，撝叔"。

441

偶遂亭主　吳昌碩
清　田黃石
私章
通高6.0厘米　邊長2.5厘米

Tianhuang stone personal seal inscribed with "Ousuiting Zhu"
in seal script
By Wu Changshuo
Qing Dynasty
Overall height: 6.0cm　　Length brim: 2.5cm

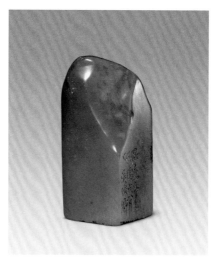

印文朱文，篆書，右上起順讀。印側刻楷書款"偶遂亭主
印。庚戌八月，吳俊卿"。庚戌為清宣統二年，公元1910
年。

吳昌碩（1844—1927），初名俊、俊卿，字昌碩、倉石，
號缶廬、苦鐵，又署破荷、大聾、缶翁。浙江安吉人，
後寓居上海。鑽研詩書篆刻，尤善書石鼓文。刻印初從
浙皖各家，上溯秦漢印風格，後不蹈常規，鈍刀硬入，
風格樸茂蒼勁，終成一代篆刻大家。曾參與創立西泠印
社，並於1913年出任首任社長。著有《缶廬集》、《缶廬印
存》。

442

菩薛戒憂燮塞員頓蒯壽樞　吳昌碩

民國　田黃石
私章
通高5.1厘米　邊長3.1×3.0厘米

Tianhuang stone personal seal inscribed with "Puxue Jieyou
Bansaiyuan Dun Kuaishoushu" in seal script
By Wu Changshuo
The Republic of China
Overall height: 5.1cm　Length brim: 3.1 × 3.0cm

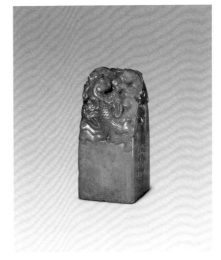

印側淺浮雕薄意，印文朱文，篆書，右上起順讀。印側
刻楷書款"若木先生正刻。戊午元夕，缶道人年七十有
五"。戊午為公元1918年。

此印乃吳昌碩為蒯壽樞所治。蒯壽樞，字若木，安徽合
肥人，著名鑒藏家、佛學家。

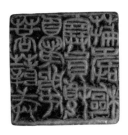

443

蒯壽樞字若木　吳昌碩

民國　壽山石
私章
通高6.9厘米　邊長4.0×2.7厘米

Shoushan stone personal seal inscribed with "Kuai Shoushu Zi
Ruomu" in seal script
By Wu Changshuo
The Republic of China
Overall height: 6.9cm　Length brim: 4.0 × 2.7cm

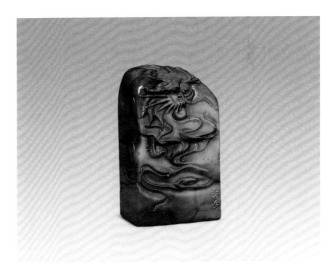

印側淺浮雕薄意，印文朱文，篆書，右上起順讀。印側
刻楷書款"老缶"。

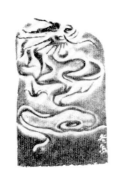
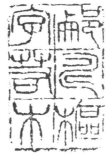

444

合肥蒯氏自聞聞齋收藏印　吳昌碩
民國　田黃石
私章
通高4.1厘米　直徑4.2厘米

Tianhuang stone cultural-object-collecting seal inscribed with
"Hefei Kuaishi Ziwenwenzhai Shoucangyin" in seal script
By Wu Changshuo
The Republic of China
Overall height: 4.1cm　　Diameter: 4.2cm

印側淺浮雕薄意，印文朱文，篆書，右上起順讀。印側
刻楷書款"缶道人製"。

 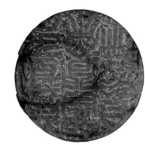

445

自聞聞齋　吳昌碩
民國　田黃石
私章
通高2.8厘米　邊長2.9×1.6厘米

Tianhuang stone personal seal inscribed with the study name
"Ziwenwen Zhai" in seal script
By Wu Changshuo
The Republic of China
Overall height: 2.8cm　　Length brim: 2.9 × 1.6cm

印文朱文，篆書，上下讀。印側刻楷書款"老缶刻"。

446

王祖源印　濮森

清　田黃石
私章　獸形鈕
通高2.4厘米　邊長2.1厘米

Tianhuang stone personal seal with animal-shaped knob
inscribed with "Wang Zuyuan Yin" in seal script
By Pu Sen
Qing Dynasty
Overall height: 2.4cm　　Length brim: 2.1cm

印文白文，篆書，迴文式排列，右上起逆讀。印側刻楷
書款"又栩"。

濮森，生卒不詳，晚清治印名家，字又栩，浙江錢塘(今
浙江杭州)人。工治印，專宗浙派，刻印秀逸有致，不輕
為人作。輯自刻印成《印草》四冊。

 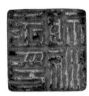

447

端錦私印　黃士陵

清　青田石
私章
通高3.8厘米　邊長2.6厘米

Qingtian stone personal seal inscribed with "Duan Jin Siyin"
in seal script
By Huang Shiling
Qing Dynasty
Overall height: 3.8cm　　Length brim: 2.6cm

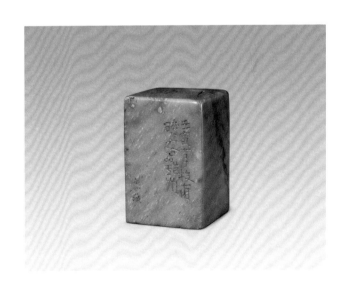

印文白文，篆書，右上起順讀。印側刻楷書款"壬寅十
月，牧甫時客鄂州"。壬寅為清光緒二十八年，公元1902
年。鄂州即今湖北鄂州市。

黃士陵(1848—1908)，字牧甫、穆父，別號黟山人。安
徽黟縣人。通六書，精繪事，工篆刻，初學吳熙載，後
取法漢印，間用金文入印，於浙皖派外另闢蹊徑。首創
以單刀衝刀法刻魏體書於印章邊款。居廣州最久，對嶺
南篆刻的發展作出了重要貢獻。有印譜多種傳世。

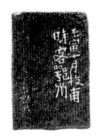 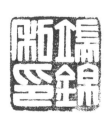 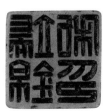

448

卡綱　黃士陵
清　青田石
私章
通高3.8厘米　邊長2.6厘米

Qingtian stone personal seal inscribed with "Shu Jiong" in seal
script
By Huang Shiling
Qing Dynasty
Overall height: 3.8cm Length brim: 2.6cm

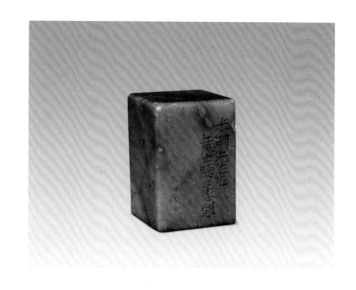

印文朱文，篆書，右起橫讀。印側刻楷書款"卡綱先生正。
黃士陵篆刻"。

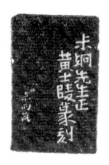 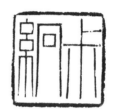

449

馬衡之印　吳隱
清　青田石
私章
通高5.3厘米　邊長1.7厘米

Qingtian stone personal seal inscribed with "Ma Heng Zhi
Yin" in seal script
By Wu Yin
Qing Dynasty
Overall height: 5.3cm Length brim: 1.7cm

印文白文，篆書，右上起順讀。印側刻楷書款"石潛擬漢
印，光緒癸卯"。馬衡(1881—1955)，字叔平，浙江省鄞
縣人。精於漢魏石經，金石考據。1922年被聘為北京大學
考古研究室主任兼導師。1925年故宮博物院成立，任古物
館副館長。1934年開始擔任院長，至1952年退休。光緒癸
卯為清光緒二十九年，公元1903年。

吳隱(1867—1922)，字遯盦，號石潛，又號潛泉，浙江
紹興人。工書畫，善治印，尤以善製印泥著名，"西泠印
社"創始人之一。集所藏印為《遯盦集古印存》，又有《遯
盦印話》等多種著作。

450

叔平　吳隱
清　青田石
私章
通高5.2厘米　邊長1.7厘米

Qingtian stone personal seal inscribed with "Shu Ping" in seal
script
By Wu Yin
Qing Dynasty
Overall height: 5.2cm　Length brim: 1.7cm

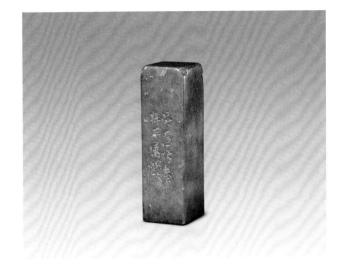

印文朱文，篆書，右起橫讀。印側刻楷書款"吳隱仿秦，
叔平屬。同客滬上"。

451

陳朽　陳衡恪
清　壽山石
私章
通高5.4厘米　邊長1.7厘米

Shoushan stone personal seal inscribed with "Chen xiu" in
seal script
By Chen Hengque
Qing Dynasty
Overall height: 5.4cm　Length brim: 1.7cm

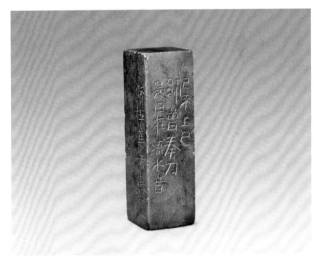

印文白文，篆書，右起橫讀。印側刻楷書款"己未上巳，
師曾奏刀，是日在流水音修禊集者數十人"。

陳衡恪（1876—1923），字師曾，號朽道人，顏其室曰槐
堂、唐石簃、染蒼室等。江西義寧（今江西修水）人。曾
赴日本習博物，善繪畫，兼工篆刻，治印古拙純樸。後
人輯其刻印成《陳姚印存》、《染蒼室印存》等。"義寧陳
氏"人才輩出，衡恪祖父陳寶箴為湖南巡撫，維新派代表
之一；父陳三立為晚清著名學者；弟陳寅恪為史學大
師。

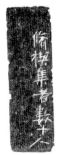

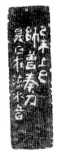

452

海燕樓　齊璜
近代　青田石
私章
通高5.4厘米　邊長2.6厘米

Qingtian stone personal seal inscribed with the study name
"Haiyan Lou" in seal script
By Qi Huang
Modern Times
Overall height: 5.4cm　Length brim: 2.6cm

印文白文，篆書，右上起順讀。印側刻楷書款"仲子先生
為藝術院長，事不悠然便求之不返，不耐煩難，真吾友
也，屬刻此印並記欽佩。齊璜時辛未秋九月同客舊京"。
仲子先生指楊仲子（1885—1962），江蘇南京人。曾任北
京女子文理學院音樂系主任、北京藝術學院院長等職。

教學之餘，醉心於書畫、篆刻，與齊白石、張大千、徐
悲鴻等名家多有往來。其所居曰海燕樓。

齊璜（1863—1957），原名純芝，字渭清，後改名璜，號
白石，別號借山吟館主者、寄萍老人等。湖南湘潭人，
後定居北京。習繪畫、篆刻、詩文、書法。篆刻初學浙
派，後取法漢代鑿印，慣以鈍刀硬入，印面佈局奇特而
風格樸茂，氣勢強勁有力，為近現代篆刻史上與吳昌碩
齊名之大家。

 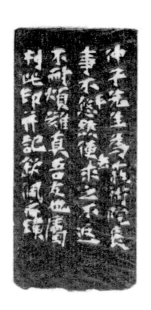

 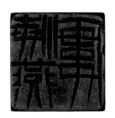

453

張伯英印　齊璜
近代　青田石
私章
通高5.2厘米　邊長2.4厘米

Qingtian stone personal seal inscribed with "Zhang Boying Yin" in seal script
By Qi Huang
Modern Times
Overall height: 5.2cm　Length brim: 2.4cm

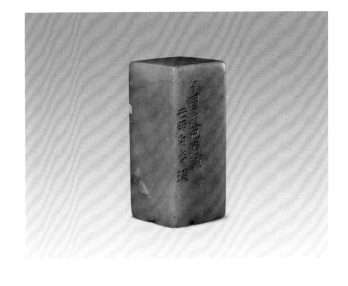

印文白文，篆書，迴文式排列，右上起逆讀。印側刻楷書款"勺圃道兄法論，己卯弟齊璜"。

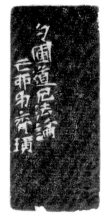

張伯英（1871—1949），原名啟讓，字勺圃，號雲龍山民、東涯老人，江蘇徐州人。善賞書法、金石、碑帖。近代著名書法家、碑帖學家。其著述的碑帖學著作《法書提要》，為我國書法碑帖學界權威名著。

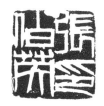

454

勺圃　齊璜
近代　青田石
私章
通高5.3厘米　邊長2.3厘米

Qingtian stone personal seal inscribed with "Shao Pu" in seal script
By Qi Huang
Modern Times
Overall height: 5.3cm　Length brim: 2.3cm

印文朱文，篆書，右起橫讀。

 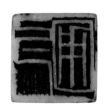

455

秦瓦硯齋　丁世嶧

近代　壽山石
私章
通高7.6厘米　邊長2.7厘米

Shoushan stone personal seal inscribed with "Qinwayanzhai"
in seal script
By Ding Shiyi
Modern Times
Overall height: 7.6cm　　Length brim: 2.7cm

印側淺浮雕薄意，印文朱文，篆書，右上起順讀。印側
刻楷書款"煦農七弟，佛言刻"。

丁世嶧（1878—1930）字佛言，一字松遊，號蓮鈍，山東
黃縣人。酷愛書法、篆刻。四體皆工，精於篆書。早年留
學日本，後歸國執教。喜好研究古器，精鑑別，善寫篆
籀，工刻印。篆刻師法秦漢，風格蒼勁渾樸，頗得古
意，篆書推為海內巨擘。編撰《説文古籀補》四冊。

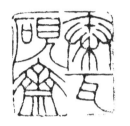

456

偶心齋鈐　丁世嶧
近代　壽山石
私章
通高7.4厘米　邊長2.4厘米

Shoushan stone seal inscribed with "Ouxinzhai Xi" in seal
script
By Ding Shiyi
Modern Times
Overall height: 7.4cm　　Length brim: 2.4cm

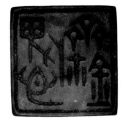

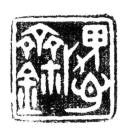

印側淺浮雕薄意，為夔龍夔鳳。印文白文，篆書，右上
起順讀。印側刻楷書款"佛誕二千九百五十年四月念二
日，黃人丁佛言作於松遊盦"。佛誕二千九百五十年為公
元1923年，中國佛教界認為佛祖誕生於公元前1027年，
並以此為佛曆紀年之始。

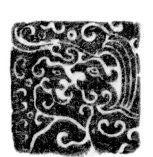

457

無咎周甲後作　王褆

近代　青田石

私章

通高4.3厘米　邊長2.1厘米

Qingtian stone personal seal inscribed with "Wujiu Zhoujia Houzuo" in seal script

By Wang Shi

Modern Times

Overall height: 4.3cm　Length brim: 2.1cm

印文白文，篆書，右上起順讀。印側刻楷書款"叔平社長六十壽。辛巳春日福厂刻寄奉祝。"吳昌碩逝世後，馬衡被推舉為西泠印社社長，此印當為其六十大壽而治。

王褆(1878—1960)原名壽祺，字季維，號福厂、曲瓠、羅剎江民，晚號持默老人，齋號麋研齋。浙江杭州人。性喜蓄印，嘗自稱印傭。工治印，尤擅刻朱文印，風格流暢挺拔，得浙派神髓，為"西泠印社"創始人之一。著有《說文部屬拾遺》、《麋研齋作篆通假》等，輯有《福盦藏印》、《麋研齋印存》等印譜。

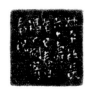 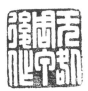 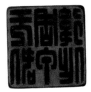

458

竹聖樓　王褆

近代　青田石

私章

通高3.4厘米　邊長2.5厘米

Qingtian stone personal seal inscribed with "Zhushenglou" in seal script

By Wang Shi

Modern Times

Overall height: 3.4cm　Length brim: 2.5cm

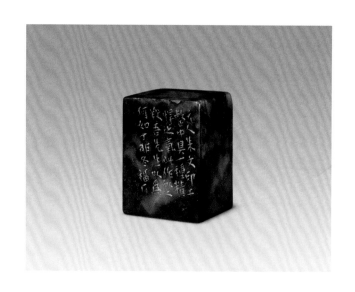

印文朱文，篆書，右上起順讀。印側刻楷書款"元人朱文印，工整中具一種精悍之氣，此作似之，養吾先生以為何如。丁卯冬，福厂"。

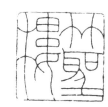